导 读

本辑为2017年度第2辑，总第22辑。"宗教美术研究"栏目是本辑的重点。佛教美术有四篇文章，《关于什邡画像和襄樊陶楼并非佛塔的辨析（下）》与《犍陀罗佛传图像艺术探究》从不同视角阐释了中印佛教美术的源流问题；《〈维摩诘经变〉中的"不二"手势研究》以及《北朝佛教造像碑与佛教之本土化迹象初探》两篇文章则将重点放在中国佛教艺术的本土化问题上。道教美术的一篇文章，对宋代大足南山道教摩崖造像第5号"三清古洞"的道教神御进行了考辨，对主尊身份问题做出考证。

"绘画史研究"栏目是本辑的另一个重头戏。胡光华教授通过对清代中西经济文化交流的研究，还原了清代通商口岸西洋风景画的兴起发展。韩刚教授通过详细考辨，指明了五代宋初李成生卒年与享年存在的问题，并给予了新的推断。另有三篇文章，分别对吴镇《渔父图》卷中的禅宗问题、明中期吴中文人日常生活的"脱俗入雅"问题、"黄山画"派的中兴等问题展开讨论，颇有新意。

"近现代美术研究"向来是我们的特色栏目，本辑共收录了三篇文章。秦瑞丽指出中国近现代西洋美术研究中存在原件作品的"缺失"与印刷史料的"补位"问题，并尝试提出了解决方案。杨文君从杭稚英与徐咏青、何逸梅两位良师益友的交往角度出发，完善了杭稚英的画学渊源。廖泽明、凌承纬则以林风眠绘画中女性形象的视觉秩序为切入点，阐释了其形象背后的叙事话语和文化蕴涵。

"书画理论与鉴定研究"栏目，共收录了五篇文章。其中，李万康从"礼部评验书画关防"这一印章入手，通过对其使用规律的推导，将其应用在书画鉴定中。陈一梅披露了一件尚未著录的初唐敦煌《维摩诘经》残卷，对其进行了校录与鉴定。另外几篇文章，分别就世德堂本《西游记》插图的形成与影响问题、以《画继》为代表的美术古籍的注释问题，以及中国书画的"神品"等问题展开探讨。

"设计史研究"是我们近期新增设的栏目，本辑录有两篇文章。张春佳、刘元风将唐代的花卉纹样进行解构分析，阐明了唐代装饰纹样中体现的审美历史和民族文化特征，以及与佛教艺术的渊源。汪晓东则通过对木雕博古图像生成与变异的文化阐释，指明其演进历程与象征意义。

"学术争鸣"栏目中，河清先生一针见血地指出，"当代艺术"不是艺术，而是美国在二战以后在全世界推广出来的"美国式杂耍"，我们要摆脱原先的文化自卑，振发文化自信，夺回我们的艺术主权和文化主权。梅吟雪对南京艺术学院美术学院承办的"'闳约深美'2016中国南京书法研究生教育论坛"进行了学术总结。

中國美術研究

RESEARCH OF CHINESE FINE ARTS

（美术类学术研究系列）

第22辑

- 主　　编　阮荣春
- 总 监 理　杨　纯
- 副 主 编　胡光华　汪小洋　张同标

编委会

主　任：阮荣春

编　委：刘伟冬　阮荣春　汪小洋　张晓凌　陈传席
　　　　陈池瑜　胡光华　贺西林　顾　平　顾　森
　　　　凌继尧　黄宗贤　黄厚明　黄　惇　曹意强
　　　　樊　波　薛永年　林　木

编辑部主任：徐　华
副 主 任：朱　浒
栏目编辑：顾　平　程明震　何志国　张　晶　张　索
　　　　　曹院生　顾　琴　李万康　马　跃　孙家祥

图书在版编目（CIP）数据

中国美术研究. 22，绘画史研究、书画理论与鉴定研究 / 阮荣春主编. —南京：东南大学出版社，2017.6
ISBN 978-7-5641-7261-9

Ⅰ. ①中… Ⅱ. ①阮… Ⅲ. ①美术—研究—中国②绘画史—研究—中国③书画艺术—艺术理论—研究—中国④书画艺术—鉴定—研究—中国　Ⅳ. ①J12②J209.2③J212

中国版本图书馆CIP数据核字（2017）第164143号

中国美术研究·第22辑

- 出版发行：东南大学出版社
- 社　　址：南京市四牌楼2号　邮编：210096
- 出 版 人：江建中
- 网　　址：http://www.seupress.com
- 电子邮箱：press@seupress.com
- 经　　销：全国各地新华书店
- 印　　刷：江苏省南通印刷总厂有限公司
- 开　　本：889mm×1194mm　1/16
- 印　　张：10.5
- 字　　数：356千字
- 版　　次：2017年6月第1版
- 印　　次：2017年6月第1次印刷
- 书　　号：ISBN 978-7-5641-7261-9
- 定　　价：68.00元

＊本社图书若有印装质量问题，请直接与营销部联系，电话：025-83791830。

目　录 Contents NO.22

[宗教美术研究]

《维摩诘经变》中的"不二"手势研究　封加樑　4

关于什邡画像和襄樊陶楼并非佛塔的辨析（下）
　　　　　　　　　　　　　　　　　　张同标　10

北朝佛教造像碑与佛教之本土化迹象初探
——以台北历史博物馆藏之张解等造佛七尊像碑为例
　　　　　　　　　　　　　　　　　　苏原裕　19

犍陀罗佛传图像艺术探究　　　　　　　闫　飞　32

图像抑或文本：大足南山三清古洞主尊身份辨析
　　　　　　　　　　　　　　　　　　周　洁　39

[绘画史研究]

论清代通商口岸西洋风景画的兴起发展　胡光华　50

李成生卒年考　　　　　　　　　　　　韩　刚　62

吴镇《渔父图》卷中的禅宗源流考论　　施　锜　68

明中期吴中文人日常生活的"脱俗入雅"
与诗画互动　　　　　　　　　　　　　袁志准　81

石涛热和黄山写生　　　　　　　　　　何　丽　87

[近现代美术研究]

原件作品的"缺失"与印刷史料的"补位"
——著录作品的整理与中国近现代西洋美术研究
　　　　　　　　　　　　　　　　　　秦瑞丽　94

杭稚英画学渊源之良师益友　　　　　　杨文君　101

林风眠绘画中女性形象的符号学分析
　　　　　　　　　　　　　廖泽明　凌承纬　108

[书画理论与鉴定研究]

半印关防：元代秘书监书画庋藏关防考
　　　　　　　　　　　　　　李万康　113

《维摩诘经》残卷校录与研究　　陈一梅　119

互文性视角下世德堂本《西游记》
插图的形成与影响研究　　　　　杨　森　124

字义、制度、名物——美术古籍的
注释问题：以《画继》为例　　　刘世军　132

中国书画"神品"论探源　　　　　阮　立　139

[设计史研究]

拈花之道——敦煌莫高窟北朝至唐代花卉纹样探析
　　　　　　　　　　　张春佳　刘元风　145

木雕博古图像生成与变异的文化阐释　汪晓东　154

[学术争鸣]

"当代艺术"是一种美国式杂耍　　河　清　160

"'闳约深美'2016中国南京书法
研究生教育论坛"综述　　　　　梅吟雪　166

后赵建武四年青铜鎏金佛造像　　　　　封面
旧金山亚洲艺术馆所藏后赵建武四年
青铜鎏金佛造像考　　　　　　　封二、封三
十六国佛坐像　　　　　　　　　　　　封底

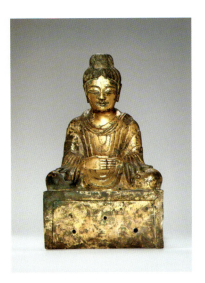

后赵建武四年青铜鎏金佛造像

《中国美术研究》启事

1.《中国美术研究》由教育部主管下的华东师范大学艺术研究所创办。作为美术学研究的专业科研单位所主编的专业学术研究系列，我们将本着学术至上的原则，精心策划艺术专题，邀请国内外知名专家和学术新秀撰写稿件，立足于对中国美术学科开展全面研究，介绍最新学术理论研究成果，展示优秀艺术作品。

2. 本研究系列为每季1辑，自2006年9月创立以来，已经发行40余辑，在学术界取得了一定的社会影响力。2017年入选CSSCI（艺术类）2017—2018版收录集刊。目前由东南大学出版社出版。

3. 本研究系列设定主要栏目有：民国美术研究、新中国美术研究、美术考古研究、宗教美术研究、美术史研究、美术理论与批评、美术史学史、美术教育、艺术市场与艺术管理、博物馆美术馆研究等。竭诚欢迎投稿。

投稿邮箱：zgmsyj@yeah.net

编辑部地址：上海市普陀区中山北路3663号华东师范大学艺术研究所（干训楼605室）

联系电话：021—52137074

邮编：200062

欢迎阁下赐稿！尊文如被采用，我们将略付稿酬。

《中国美术研究》编辑部

《维摩诘经变》中的"不二"手势研究

封加樑

(南京师范大学美术学院,南京,210046)

【摘 要】"不二"手势是《维摩诘经变》中经常出现的一个佛教手印或印相,它由隋唐本土画工所独创,其代表的佛经意思是"真入不二法门"。在佛教传入中土之初,《维摩诘经变》中并没有出现此手印,直到隋唐之际才出现不太标准的"不二"手势,到盛唐才完全成熟。此手势最初的演示者是文殊菩萨,但在中唐以后,不同群体的画工在对经文的理解上出现差异,从而使此手势由文殊和维摩并行演示。发展到五代,画工为了强化维摩作为佛教人物的本体特征而不至于与魏晋高士混同,使得"不二"手势的演示主体逐渐变为维摩,并成为其身份的象征因素之一。

【关键词】"不二"手势 维摩诘 文殊菩萨 《维摩诘经变》

作者简介:
封加樑(1966—),男,江苏无锡人,博士,南京师范大学美术学院教授。研究方向:艺术史与油画创作。

维摩诘是古印度毗舍离城的一个在家居士,资产丰厚,家有万贯,辩才不断。其形象不仅大量出现在佛教经变壁画中,而且也是传统卷轴画中描绘的"主题传统",古代美术史中的很多大画家都创作过他的形象。根据张彦远在《历代名画记》中的记载,早在东晋兴宁年间(363—365年),顾恺之就因画维摩像而名满天下,但他只是"画维摩诘一躯"[1],并不能称作严格意义上的维摩诘变相图。稍后的张墨、陆探微、张僧繇等人也画过维摩诘像,但他们画的到底是维摩诘像还是维摩诘变,目前还有待考证。刘洪石认为最早的维摩诘变相可以追溯到东汉时期创作于连云港的摩崖造像,不过这一说法却遭到了贺世哲的质疑。[2]目前学术界一般认为炳灵寺第169窟中的壁画是现存最早的维摩诘变相图。对于历代《维摩诘经变图》和《维摩诘经》的研究成果非常丰硕,有的着重于图像学考释和经变结构的研究[3];有的致力于搜集资料,梳理壁画的数量、名称及发展脉络等[4];有的从佛教本土化的过程出发研究《维摩诘经》与中国文化的关系,如陈寅恪、孙昌武等学者;有的致力于研究方法的创新与突破等。[5]然而在这些成果当中,学者们却忽略了一点,就是对维摩诘和文殊菩萨两者的形象细节没有给予更多的关注。对《维摩诘经变》的研究重点一直在图像志领域,对经变史的风格分析依然缺乏细腻的研究。这其中不仅有整体经变风格的变迁,也有局部细节的变迁,如维摩诘和文殊菩萨"不二"手势的变迁就是一个典型的例子。

一、《维摩诘经》与"不二"手势

在众多的敦煌《维摩诘经变》中,我们可以发现文殊菩萨或维摩诘经常演示的一个手印:前臂弯曲,手心向前,手指向上,食指和中指并拢伸直,其他手指自然弯曲。关于这一手势的含义,一般认为它代表了《维摩诘经》中的"不二法门",但很少有学者充分地研究过这一手势,在有关佛教手印的研究论著中很少提及。[6]这一手势的演示者有时为维摩诘,有时为文殊菩萨,那么,它到底应该由谁来演示才合适呢?有学者认为由文殊菩萨竖起"不二"手势是对佛经教义的一种合理表达,与佛经的记载相符。如果是维摩诘竖起"不二"手势,他认为这一安排背离了《维摩诘经》的经义,属于对教义经典的一种篡改。[7]要验证他的这一观点是否正确,我们先对这铺壁画所要表现的经义大致了解一下。《维摩诘经》所说经共分十四品,分别是佛国品、方便品、弟子品、菩萨品、文殊问疾品、不可思议品、观众生品、佛道品、入不二法门品、香积佛品、菩萨行品、见阿閦佛品、法供养品、嘱累品,而维摩或文殊竖起"不二"手势,表现的就是"入不二法门品第九"。其经文意思大致为:

维摩问诸位菩萨,怎样才算是"入不二法门",期间共有二三十位菩萨阐述了自己的观点,有的认为"一相、

无相为二";有的认为"受、不受为二";有的认为"善、不善为二"……诸位菩萨说完之后,他们就问文殊"何等是菩萨入不二法门"。文殊认为:"如我意者,于一切法无言无说,无示无识,离诸问答,是为入不二法门。"最后,文殊问维摩"何等是菩萨入不二法门",但维摩却给出了一个出乎意料的答案:"时维摩默然无言。"也就是说,当时他以"默然无言"的状态来代表他对"不二法门"的理解。文殊看了维摩"默然无言"的表情后,叹曰:"善哉,善哉!乃至无有文字语言,是真入不二法门。"[8]

由经文可知,这是一段非常抽象、充满禅意的经文,要用经变图解的方式来表现这段经文全貌,可以说为当年的画工提出了不少的挑战。但可以肯定的一点是,经文中的确没有维摩或文殊伸出"不二"手势的这一描述,甚至连这一提示都没有。所以,许忠陵认为《维摩诘经变图》中文殊竖起"不二"手势应该与佛经记载相符的表述明显是站不住脚的。所以,"不二"手势可以说是一种完全本土化自创的手印或印相。如果把二三十位菩萨都辩论不清的"不二法门"仅仅用一个简单的手势替代,直观明了,由此可见中国古代画工之匠心独具。至于到底应该由谁来演示"不二"手势,这可能出自画工、供养人、僧释、文人间的互动与协调,是一个长期而复杂的过程,不能将其简单归结于某一原因,只有将其放到历史语境之中才能有一个比较合理的解释。

二、魏晋时期《维摩诘经变》中主体人物的手势

通过现有资料显示,在早期的《维摩诘经变》中,还没有出现"不二"手势。如创作于西秦时期的炳灵寺第169窟就是典型的例子(图1)。这铺壁画是目前可知最早的维摩诘经变图,虽然经变内容很简单,但相比于后期的经变故事画,它却最符合《维摩诘经》的内容。如维摩在画面中的形象完全符合"唯置一床,以疾而卧"的经文原义,图中并没有出现"不二"手势,也没有复杂的场景,仅仅表现的是"独寝一床""以疾而卧"的场景,人物形象很明显是印度佛陀的造型特点。其中维摩右肩袒露,但右手已残缺不清,无法看清其到底有没有做出"不二"手势,左手自由伸展,并无任何佛教手印的象征性指意,手中也没有玉扇、麈尾、如意等道具。可以说,这铺壁画是最原始的维摩诘经变故事图。到了西魏,经变的场景依然很简单,不过此时的维摩不再是"以疾而卧",而是跏趺而坐(图2)。这样一来,维摩的形象已完全失去了"疾"这一特点,在人物手势上也逐渐有所表达,但其含义并不明确,再加上这铺壁画线条较粗犷,形象简洁,具体表现的是什么手势已不能辨识,不过整体来看,应该与"不二"手势无关。除了这些无名画工的作品外,《历代名画记》还记载顾恺之"首创"维摩像,但

图1 《维摩诘像》,炳灵寺第169窟左壁11号局部,图片采自甘肃省文物考古研究所主编《中国敦煌壁画全集11.敦煌麦积山 炳灵寺》,天津人民美术出版社,2006年,第15页。

图2 《维摩诘经变》局部,敦煌第249窟,图片采自吴健编著《中国敦煌壁画全集2.西魏卷》,天津人民美术出版社,2002年,第80页。

具体的形象特征或人物的手势张彦远并没有为我们作过多的描述,只是说他画的维摩诘"有清羸示病之容,隐几忘言之状"[9]。正如上文所述,顾恺之表现的仅仅是维摩诘像,而并非是经变故事图。根据张彦远的描述可以推测,顾恺之很可能只表现了"维摩示疾"的这一场景,而没有将"入不二法门品"添加进来,但随着供养人或信众审美需求的不断提高和画工技艺及创作经验的长期积累,经变故事画的形式和内容被不断

拓展，画工试图将《维摩诘经》中的所有品相都能融合到同一铺壁画之中，从而使得场面越来越宏大，人物、道具等也越加复杂，"不二"手势很可能就是在这一时期出现的。

三、隋代《维摩诘经变》中主体人物的手势

在隋代创作的敦煌壁画中，现保存较为清晰的有276窟、420窟、423窟和380窟。276窟是隋代较为特殊的一铺壁画，其中的维摩诘和文殊像既不是卧姿，也不是坐姿，而是采用了站姿，这在《维摩诘经变》中是比较少见的（图3）。维摩和文殊对向而视，维摩双手持一把麈尾，文殊右手施无畏印，左手手势类似于说法印，都与"不二"手势无关，但文殊与维摩相对的二元构图，维摩手

图3 《维摩诘经变》，敦煌第276窟，图片采自段文杰主编《中国壁画全集17.敦煌隋代》，天津人民美术出版社，1991年，第142–143页。

中的麈尾等图式已经确立。另外，在敦煌380窟中，维摩诘和文殊对向而坐于两座禅房之中，由于壁画已经严重失色，我们看不出维摩诘的手势，但对面文殊左手的手势却比较清晰，应该是无畏印。

这种由文殊施无畏印的经变图我们还可以在敦煌423窟中找到。在此窟中，维摩和文殊被安排在一间屋内，画工为了表现屋内的人物，可谓匠心独具，他为房子特意开了一扇门和两扇窗，将文殊和维摩安排在门框内，这样既可以显示主体人物的高大，也能让我们更加清晰地看到他俩的形象及手势等。众弟子被安排在两扇窗子的位置，这样巧妙的安排不仅使屋内场景更显真实，且主次分明，也能为观众预留一定的想象空间。通过门框中的图像我们不难发现，左边的文殊仍然是左手施无畏印，右手自然下垂，放在腿上，应该和380窟中的形象属于同一类型。坐在对面的维摩虽然也伸出了一只手，但很明显不是"不二"手势。

到了420窟中，维摩和文殊辩法的场景和380窟有点类似，只是比380窟描绘得更加精致。这铺壁画中维摩的手势并没有发生太大的变化，只是文殊的手势稍微有点变化，似乎有点接近"不二"手势。但如果仔细观察，发现此手势伸出的是拇指、食指、中指三根手指，其中食指和中指应该是合并在一起的，只是由于壁画日久变黑，粗看似乎是"不二"手势。

从现有的壁画资料来看，似乎在隋代的《维摩诘经变图》中还没有发现较

为典型的"不二"手势，但也有一些壁画已经隐约有表现这一手势的意图，这必然为唐代画工的创作提供一定的借鉴作用。

四、唐代《维摩诘经变》中的"不二"手势

在初唐，《维摩诘经变图》发生了突然的变化，首先是场景显得更加宏大，人物繁多且安排得主次有别，更具叙事性，在同一铺壁画中，融入了多种品相。其次，不管是主体人物还是次要人物，都被安排在一个开放的场景之中，不像上文讨论的几铺隋代壁画，主体人物都被安排在封闭或半封闭的空间中，如420窟、423窟、380窟中的主体人物及其弟子都被安排在一个拥挤狭小的半封闭空间之中，与外面的人物很难发生互动。除此之外，还有一个非常重要的变化，就是文殊菩萨的手势发生了重要的变化。

在初唐的335窟中，维摩的动态呈现出典型的唐代模式：他左手自然下垂，放置于蜷曲的左腿之上，右臂支撑在盘曲的右腿之上，手中持有一把圆头麈尾。从神态上看，挺胸昂首，身体前倾，显得气宇轩昂、精神饱满，完全没有"清赢示病之容"。文殊菩萨的手势也完全不同于隋代的说法印或无畏印，而是双手合十于胸前，认真倾听维摩诘论法。但"不二"手势仍然没有出现在他俩的手势中。

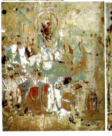

图4 《维摩诘经变》敦煌220窟局部，图片采自段文杰主编《中国敦煌壁画全集5.敦煌初唐》，天津人民美术出版社，2006年，第52页。

图5 《维摩诘经变》敦煌203窟局部，图片采自段文杰主编《中国敦煌壁画全集5.敦煌初唐》，天津人民美术出版社，2006年，第17–18页。

直到初唐220窟中，真正意义上的"不二"手势才算出现（图4）。与335窟相比，维摩和文殊的位置、姿态基本没有发生太大的变化，但文殊的手印却发生了变化，他盘腿而坐，右手放于膝上，左臂弯曲，左手竖起二指，以示"不二法门"。这一手势在初唐较为简单的《维摩诘经变》中也有体现，如203窟就是一例（图5），与220窟相比，主体人物的位置发生了很大变化。上文中分析的许多壁画都是文殊在左维摩在右，而在此铺壁画中，却是维摩在左文殊在右，但是文殊的"不二"手势并没有发生太大变化，只是从220窟中的左手换成了右手，手指显得更加清晰、自然、优美。而到了备受艺术史学界关注的盛唐103窟中，其场景设计、线条质量、人物形象等已高度成熟，是一铺艺术水平很高的集大成之作，也是《维摩诘经变》图中最具代表性的作品。其中维摩和文殊的形象及手势显然与203窟和220窟中的内容一脉相承，只是壁画中"线"的表现语言更强烈，形体结构也更为清晰，相对应地，"不二"手势及其实施者在这铺壁画中也表现得最为清晰。

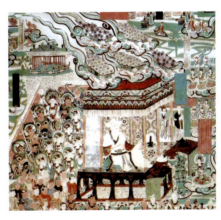

图6 《维摩诘经变》局部，敦煌第61窟，图片采自段文杰主编《中国敦煌壁画全集9.敦煌五代.宋》，天津人民美术出版社，2006年，第68页。

盛唐之后，"不二"手势及其演示主体一直持续到晚唐的《维摩诘经变》中而没有发生太大的变化，如在晚唐的第9窟中，壁画的表现手法虽然没有"吴家样"那种立笔挥扫和势若风旋的线条美感，但维摩的神情形态与103窟并没有本质上的差别，人物手势也没有改变。然而，自唐代中期开始，"不二"手势的演示主体却在敦煌的另外一些壁画中发生着悄然的变化，在这些壁画中，手势的演示主体不再是文殊，而换成了维摩。

五、"不二"手势演示者的改变及原因

在唐代创作的《维摩诘经变》中，"不二"手势的演示者一般都是文殊，而维摩只是一只手放在腿上，另一只手持一把麈尾，这一特征占大部分经变故事画。不过，在中唐的有些壁画中，维摩却成了"不二"手势的实施者。如敦煌159窟壁画中的维摩左手持麈尾，右手手指部分的壁画现已剥落，无法看清其手势具体是什么，不过从右臂的动态来判断的话，其很有可能是"不二"手势。维摩的这一形象及动态在五代也有延续，如在敦煌61窟中（图6），维摩诘右手持麈尾，左手施"不二"手势。再如五代的98窟，维摩诘也是一手持麈尾，一手施"不二"手势。另外，两铺壁画与159窟中的维摩形象还有一个重要的相同点，就是他们三者的坐姿都非常相似。上文所论第9窟、220窟、103窟中

图7 《维摩诘与舍利佛》，敦煌第9窟，图片采自段文杰主编《中国敦煌壁画全集9.敦煌五代.宋》，天津人民美术出版社，2006年，第68、142页。

的维摩都是挺胸昂首，身体前倾，而在中唐及五代的这三个窟中，人物的动态明显不同。首先是维摩诘的坐姿发生了改变，身体由前倾状变为后仰状，这其中的一部分原因可能是凭几的改变，如98窟中将前凭隐几改为后凭隐几，虽然也有一些壁画沿用前凭隐几，但人物依然是向后靠在床围上。其次，人物气质也明显不同，61窟、98窟中的维摩诘似乎没有盛唐103窟那种意气奋发、妙语连珠的雄辩之相，而是显出一副逍遥自在、自得其乐的从容之态。除了中唐和五代的这几个窟，在晚唐还出现了一些文人气息较浓的维摩像，其中也是由维摩施"不二"手势。如在晚唐第9窟的《维摩诘与富楼那》和《维摩诘与舍利佛》（图7）两铺壁画中，维摩像都采用站立模式，而富楼那和舍利佛却坐在禅椅上，不过从人物形体上来看，维摩诘显然要比两位佛弟子高大许多，说明此壁画的中心人物依然是维摩诘。从画面可以看出，人物形象及背景中的宗教氛围不是太浓，即使是两位佛陀弟子，也没有其他经变故事画中神秘的宗教色彩，完全是两位世俗的僧侣，并在他们的身旁配以修竹、梧桐等，颇有"竹径通幽林，禅房华木深"的意境[10]，人物形象也与"竹林七贤"的形象有点神似。他们不像是在传授佛法大义，更像是文人与僧人间的雅集活动。在这两铺壁画中，维摩的手势非常明确，是典型的"不二"手势，他似乎在为两位佛弟子传授佛法，即告诉他们"何等是菩萨入不二法门"。如果在此图中维摩诘不施"不二"手势的话，我们似乎无法判断此形象到底代表佛经中的哪位角色，更像是魏晋名士在与僧侣友人谈玄论道。或许正是为了在这种场合区分或强化维摩的身份特征，画工才将本应由文殊演示的"不二"手势转移到维摩身上。

在五代还有一铺重要的壁画，它可以说是所有维摩施"不二"手势中最具代表性、艺术水平最高的一铺壁画，它就是五个庙石窟第三窟中的维摩诘经变图（图8）。在这幅壁画中，维摩的左手持一把麈尾，右手施"不二"手势，线条遒劲，形象清晰。可能是床榻上凭几被去掉的缘故，维摩端坐于床榻之上，既不前倾，也不后仰，而是直立打坐，神情默然。这一形象特征被一直沿用到后来的卷轴画中，为宋代卷轴画中维摩诘的创作开辟了先河。如现藏于故宫博物院的《维摩诘演教图》就是典型的例子。这铺壁画应该是五代后期，甚至有可能是入宋以后的某位高手所画，它与五代时期的61窟和98窟在艺术水平上有着质的不同，前两窟虽然变经场面宏大，如98窟的描绘内容为十品，而61窟的变经内容多达十二品，但其装饰色彩较重，线条质量也不高，艺术性并没有五个庙石窟高。而五个庙石窟壁画中的线条浑圆流畅，刚健有力，色彩淡雅古朴，形象准确简洁，衣纹的转折之处有精细的墨笔分染。这一形象的塑造也似乎预示着有宋一朝人物画辉煌成就的到来。

图8 《维摩诘》，五个庙第3窟左壁，图片采自段文杰主编《中国敦煌壁画全集10.敦煌西夏.元》，天津人民美术出版社，1996年，第214页。

在初唐及盛唐原本由文殊所施的"不二"手势为什么会在晚唐、五代以来逐渐被维摩替代呢？许忠陵认为晚唐以来广大信众已不满足于由文殊菩萨来称赞维摩诘"真入不二法门"，而是更愿意体验维摩亲自演示"不二法门"。也就是说，信众想让维摩独具两种身份，从而使得文殊在此成为故事的点缀，成为被"教化的对象存在"。[11]笔者不赞同他的这一观点，首先，该文是以传为李公麟的《维摩诘演教图》为图像特征来讨论"不二"手势，并没有将其放在《维摩诘经变》创作的历史语境之中，难免会以偏概全。其次，他是站在白居易、元稹、苏轼等维摩诘信仰中的文人群体中来探讨"不二"手势的发展变化，不可否认的是，维摩诘信仰的确在文人佛教信仰中扮演着非常重要的角色，可是文人的审美趣味到底在多大程度上影响着中唐以来敦煌画工的实践操作，还是一个有待考证的论题，不能因为文人写了几首与维摩诘有关的诗就将其思想和远在千里之外的敦煌壁画联系在一起。事实上，维摩诘信仰在晚唐、五代以来呈现出了衰落、萎缩的局面，取而代之的是文殊信仰的广泛盛行，"《维摩经变》的视觉主体已由维摩诘转换为文殊师利"[12]。如果在这个意义上来看的话，就更不能说是信众对维摩诘信仰的狂热导致了"不二"手势演示主体的改变。

"不二"手势演示主体的转变是一个长期而复杂的过程，这里面可能牵扯不同画工群体对经文意思的理解，因为从画面风格可以看出，由维摩演示"不二"手势的经变风格在初唐、盛唐、晚唐以来都有明显的继承特点，而由文殊演示的壁画同样也有着明显的继承痕迹。所以，这两种不同风格可能承载着至少两个创作群体对经文的理解与图解。他们可能是家族性的师承关系，也有可能是师徒性质的关系，或两者兼有。另外，维摩诘的形象有着明显的魏晋高士风格，这一风格在盛唐的103窟中最为显著，如果在经变故事中隐去与其对坐的文殊，或让维摩与其他佛弟子出现在一起，他似乎就失去了特有的身份特征，跟普通的魏晋名士没有两样。为了让他的形象更为突出，画工有可能将这一特殊手势添加到维摩诘的形象因子之中而不至于混淆、弱化他的形象。如第9窟的《维摩诘与富楼那》和《维摩诘与舍利佛》两铺壁画就是典型的例子，到五个庙洞窟壁画中，这一形象才算彻底完成。

小结

通过对《维摩诘经变》中"不二"手势的梳理，我们可以得出一些较为明确的结论。"不二"手势是由中国古代画工在描绘《维摩诘经变》时根据《维摩诘经》中的"入不二法门品第九"的经文意思所独创的一个佛教手印或印相，其代表的意思是"真入不二法门"或"不二法门"。"不二"手势并非在创作《维摩诘经变》的初期就出现，而是经过魏晋、隋代的酝酿之后在初唐才逐渐出现，到盛唐时形成标准的"不二"手势。它最初的演示者是文殊菩萨，但从中唐开始，由于不同画工群体对经文意思的理解不同，演示者由文殊和维摩并行交替发展，到晚唐及五代以后，逐渐由维摩一人演示，并成为维摩的身份象征。这一过程是长期而复杂的，维摩形象从一开始的"以疾而卧"到跏趺而坐，显示出典型的佛陀形象。在隋唐的演变过程中又逐渐从佛陀形象变为魏晋高士的形象。到了晚唐、五代，画工或供养人为了区别居士与高士之形象特征，同时也为了强化佛教人物的本体属性而不至于与普通文士混同，才将"不二"手势添加到维摩诘的形象因子之中，并去掉了维摩诘床榻上的凭几，使其直立打坐，将以前那种或后躺、或前倾的"不拘佛法"的形象在五代后期的壁画中得以改变。

注释：

[1] [唐]张彦远著，于安澜编：《历代名画记》卷五，上海人民美术出版社1963年版，第68页。
[2] 贺世哲：《敦煌莫高窟壁画中的<维摩诘经变>》，《敦煌研究》，1982年第2期。
[3] [日]石松日奈子：《维摩和文殊造像的研究》，收录于龙门石窟研究所编《龙门石窟一千五百周年国际学术讨论会论文集》，文物出版社1996年版。
[4] 金维诺：《敦煌壁画维摩变的发展》，《文物》，1959年第2期。
[5] 关于佛教经变美术研究方法的讨论参见[美]巫鸿著，郑岩，王睿编：《礼仪中的美术：巫鸿中国古代美术史文编》，三联书店2016年版。
[6] 参见李鼎霞编：《佛教造像手印》，北京

（下转第61页）

关于什邡画像和襄樊陶楼并非佛塔的辨析（下）

张同标

（华东师范大学艺术研究所，上海，200062）

【摘　要】 什邡画像和襄樊陶楼，虽然向来被认为是楼阁式佛塔的早期实例，但就目前而言，尚没有明确的基于建筑自身的证据作为支撑，因而不能判读为佛塔。这些图像表现的都是汉武帝以来基于"神仙好楼居"的墓葬明器。汉武帝、魏明帝、笮融三人都营建了宏大的建筑群，中有多层承露盘，套镶在立柱上端。什邡画像和陶楼，将立柱承露盘移至屋顶之上。浙江越墓铜屋模型表现屋脊立柱，柱顶栖息凤鸟，汉武帝建章宫凤阙沿用了这一思路。襄樊陶楼将立柱承露盘与立柱凤鸟组合起来，与什邡画像同样，都体现了神仙方术意义。中国楼阁式佛塔应该来源于汉代高楼。同时期的印度流行桑奇大塔那样的覆钵式窣堵波，除个别特例外，覆钵顶上都只有单层相轮，无法重构印度窣堵波与汉末高楼之间的联系。印度西北犍陀罗地区有些多层相轮伞奉献塔，其时代应该晚于汉代，不能视为什邡画像和襄樊陶楼的原型。

【关键词】 什邡画像　襄樊陶楼　神仙好楼居　楼阁式佛塔

三、关于湖北襄樊陶楼不是佛塔的考察

1. 襄樊陶楼的发现与已有考释

与什邡画像砖图像相近的实物发现于湖北襄樊。据《湖北襄樊樊城菜越三国墓发掘简报》[1]和内容更加丰富的《湖北襄樊樊城菜越三国墓发掘报告》[2]，2008年，湖北襄樊市樊城区发现一座保存完好的砖室墓，由封门墙、石门、甬道、前室、过道、后室组成（报告第392页）。"此墓虽出土有永初二年（108年）的纪年铜盘，但从墓葬结构、形制和随葬的其他器物分析，却明显具有东汉末年或三国早期的特征"，最终把该墓的年代可确定为"三国早期"（简报第19页、报告421页），因而题以"三国墓"进行发布。也有研究者认为其时代为"东汉中晚期"，根据我们在后文对汉墓所出陶楼型制的排比结论，在没有更明确证据之前，仍宜据发掘报告确定的"三国早期"之说，大约可以确定为三世纪前期。

该墓最重要的发现是一件釉陶佛塔模型，编号为M1:128，简报和报告都称之为"楼"或"陶楼"，由门楼、院墙和两层楼阁组成。出土于"正对西棺的西过道"的铺地砖上，"陶楼出土时上部倒塌，其宝刹的底座则发现于后室的西南角"（报告第394页）（图13）。这件陶楼为什么会在墓室不同位置出土，由于平面图（报告394、395页）没有标注，暂时推测如此。

发表稍晚的《发掘报告》，基本沿用了早先《简报》对陶楼的描述（简报13-14页，报告398-399页），两者仅有个别文字的差异，〔〕内为简报的内容。《发掘报告》称陶楼"施黄褐釉〔出土时倒塌，已修复〕"[3]。由门楼、院墙和二层楼阁等组成。院墙平面呈长方形，进深31、宽33厘米。左、右、后三面墙顶盖双坡式檐瓦。前墙较高，上承双面坡屋顶，前坡下有两根八边形廊柱相承，廊柱和前墙以两横梁相连，后坡檐搭于左右围墙之

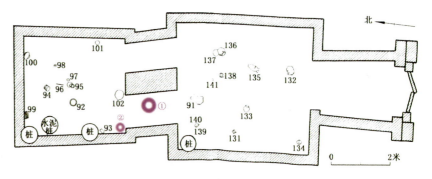

图13　襄樊三国墓前后室平面图，推测①为主体陶楼出土大致位置，②为陶楼顶部"宝刹"出土大致位置。

作者简介：
张同标（1970—），美术学博士，华东师范大学艺术研究所教授、博士生导师。主要研究方向：佛教美术。

项目基金：本文系国家社会科学基金艺术学项目"舍卫城大神变与佛像莲花座源流研究"（15BF078）与上海市哲学社会科学规划课题"佛教庄严图像的中外源流与传播"（2015BWY003）的阶段性成果。

图14 襄樊陶楼羽人

上、形成门楼。两廊柱下有熊形柱础，内侧有两根拴马桩。前墙中部开一大门，两扇门扉〔两扇可开合门扉，门扇〕[4]上部门枢装在门内顶部横额两端的圆孔中，下部门枢安在臼座内，门之相合处呈斜面，门下部有门限，每扇门扉上堆塑两羽人和一衔环铺首。大门右侧开一单扇小门，门扉上堆塑一羽人（图14）。大门左侧的墙下部有一上为圆形、下为三角形的孔洞，大门右侧前墙上开有一'井'字形花窗[5]，花窗下有一熊。院内有两层楼阁，底层楼阁前墙开一大门，两扇门扉，上饰竖向条纹，门上方墙上装饰网格纹和竖向条纹，左、右侧墙壁上方各有一长方形窗。五脊四注式腰檐，正脊和垂脊末端有菩提树叶形鸱尾〔叶形鸱尾〕[6]，其上以四熊托起平座，平座四周有勾栏，平座上承第二层楼阁，四壁装有窗棂〔百叶窗〕[7]，五脊四注式屋顶，脊端有菩提树叶形鸱尾〔叶形鸱尾〕，顶部正中立有宝刹（相轮），底座镂空，近半球形，镂刻出母子熊斗虎图案，上为重层覆豆状，顶立一月牙形兽。屋顶有瓦垄，瓦垄末端模印圆形云纹瓦当。通高104厘米。"

作为结论，《发掘报告》指出，"该墓出土的陶楼经过拼对，完整无缺。体量较大，制作精美，整体造型结构承袭东汉的建筑风格，门、屋顶等部位装饰特殊。有关学者根据门上装饰的五个小羽人和楼顶上的七重轮盘等初步认定它是我国最早的佛寺——'浮屠祠'的模型。小羽人是佛教传入汉地后的'供养童子'造像。若此，则为研究当时的楼阁式建筑及佛教的传播与流行等提供了极其珍贵的实物资料。"（第422页）

2. 襄樊陶楼不是佛塔

这件陶楼被认为是佛塔，这是陶楼的特别价值所在。不过，我们先暂时撇开这一点，仅就陶楼自身分析，这是东汉及三国墓葬的常见明器。全国各地的汉墓所出陶楼极多，然而襄樊地区似乎并不多见。

除了楼顶的圆盘之外，我们注意到檐角如同圆形树叶那样的装饰，这是东汉晚期陶楼的特色。这类陶楼的正脊或檐角上常有凤鸟形象。兹据檐角装饰和凤鸟形象这两者，以张勇《河南出土汉代建筑明器》所录中原地区的陶楼为准[8]，简略列表如表1（表1中的数字是图录的图版编书），以示陶楼的发展历程。用中原地区的陶楼作为襄樊陶楼研究的旁证，似乎缺乏说服力。这是不得已，各地陶楼的详细情况尚未见到系统的整理，临文之际难免挂一漏万。不过，偶尔所出的襄阳陶楼，如1977年10月襄阳出土的汉绿釉陶楼（图15A），据简报，"在襄阳县伙牌公社张元大队发现的东汉砖墓中，出土一座绿釉陶楼。该陶楼出土于墓室头箱的东南角，通高56、宽为28厘米。共分二层，上层门口有守门人，周围有栏干。栏干外的屋面上有蛇、龟等动物。在两汉时期的陶楼中，这种造型是较别致的"[9]。1990年随州市干休所M1号东汉墓出土的单进院落黄绿色釉陶楼（图15B、图15C），东汉末期，出土时也是散落于墓室不同地区的散件，拼合后的陶楼通高67厘米，"楼及侧室屋顶都有脊饰及鸱尾"[10]，与前者类似，又知前者也应为东汉末期。类似的陶楼，甚至还出现在陕西等地[11]。这件陕西陶楼（图16），大体与襄阳陶楼相似，都以突出的树叶状檐角引人注意，这与襄樊陶楼是一样的。所以，这大体

图15 湖北汉陶楼两种。A：伙牌公社绿釉陶楼；B、C：随州黄褐釉陶楼

图 16 陕西陶楼

表1　河南出土陶楼屋顶形态与装饰

		西汉晚期	西汉晚期至东汉早期	东汉早期	东汉早中期	东汉中期	东汉中晚期	东汉晚期
多层建筑	正脊凤鸟		3	5		8	15	44
	正脊凤鸟+垂脊凤鸟						46, 49	42, 108
	正脊凤鸟+花形檐角						34, 38, 39	
	花形檐角						111	50, 91
	正脊凤鸟+叶形檐角							52, 53
	叶形檐角							54, 53
单层普通建筑	檐角起翘						110	49
	正脊两端起翘	60	1	4, 15	65, 67		24, 33, 57, 71, 88, 96, 98, 121	20, 43, 174
	正脊檐角都起翘			36		23	25, 32, 40, 89, 106, 136,	19, 47, 48, 51, 61, 112, 146

上可以看作是全国范围内共有的时代特色。从这一意义上看，目前已得到系统整理的中原陶楼，仍然值得重视。

就我们的统计表分析，我们可以得出以下结论。第一，墓葬中更多出现的是单层普通房屋，而多层楼房相对要少一些。单层普通房屋在西汉晚期到东汉早中期，已经有一定的数量，而同时期的多层楼房却数量稀少，表明以单层普通房屋作为墓葬明器的习俗已经开始形成，这类明器的主体不是多层楼房。第二，东汉中晚期至东汉晚期，单层普通房屋数量增多，同时期的多层楼房引人注意地迅速增多，赢得了与单层普通房屋并驾齐驱的地位。很明显，作为明器的多层楼房，受到了相当的重视。第三，我们关心的多层楼房的檐角装饰，在东汉中晚期仅见花朵形态的装饰，至东汉晚期，花形檐角仍然存在。叶形檐角仅仅出现在东汉晚期，一方面表明这是东汉晚期的时代特色，另一方面，可能也显示了花形檐角到叶形檐角的演进历程。前面列举的几件陶楼，都是叶形檐角，根据这个统计结果，我们认为被判断为东汉晚期的结论是可靠的。当然，东汉晚期的特色延续到三国时期也是相当自然的，江南地区所出东吴西晋的堆塑罐建筑常有叶形檐角。对于东汉晚期或三国时期的时代判断，尽管还需要其他考古证据的支持，目前我们仍然认为，考古学者把襄樊陶楼确定为"三国早期"（魏，公元220—265年；蜀，公元221—263年；吴，公元222—280年）是值得重视的。倘如是，这正是曹植于太和五年（公元231年）周观魏明帝苑囿之际，襄樊陶楼与芳林园承露盘两者是约略同时期的。

根据这样的统计结果，如果我们暂时忽略襄樊陶楼顶脊上的所谓相轮塔刹，那么，襄樊陶楼与当时普遍使用层楼作为丧葬明器的习俗是相应的，并无特别之处。层楼普遍出现在墓葬中的意义，大体上有这样的共识：体现了汉武帝以来"仙人好楼居"的寓意。汉人厚葬，羽化升仙思想浓厚，东汉墓中所置的高楼明器，功能或不离神仙长寿这一目的。根据统计，目前出土的陶楼集中在东汉墓葬之中，而以东汉后期至三国时期数量最多，这一现象说明汉代"仙人好楼居"这一观念已经深入民间，是观察东汉后期埋葬习俗变化的重要线

索[12]。前文所述的什邡画像，无疑也是这种观念的体现。

就如同什邡画像高楼顶部有承露盘被认为是佛塔，这样襄樊陶楼也以同样的原因被认为是佛寺模型，即所谓的"浮屠祠"，与佛教有关，因而受到其他研究者的重视。步从此说者，却往往增饰其辞，在原报告的基础上有所发挥。或云："顶脊上再设二熊支撑的平头。平头上堆塑虎戏二熊相轮座，熊虎座上起相轮竿，竿上叠累伞形相轮，底层相轮作仰覆伞对合，其上叠起六层覆伞，合相轮七重。伞上出刹，刹顶刻塑弯若新月的龙形兽。楼体形制已有后来楼阁式塔的基本形态"，又称之为"重楼式浮图祠"，认为是"中国楼阁式佛塔的源头"[13]。或云："与常见的汉代陶楼顶部构件造型不同的是，该楼上层顶部中间立柱形塔刹，其上有7层相轮，相轮直径自下而上逐渐减小，塔刹顶部为月牙形。这是迄今发现中国最早的佛塔模型。"[14]

上引的各家研究和相应意见，对我们很有启发，同时也是我们进一步思考的起点。我们的思考集中于襄樊陶楼被判断为佛塔的证据。所以，我们必须提炼出各家判断的论据以及论证过程，进而详加考核。"予岂好辩哉，予不得已也"。连同考古报告，已有的论据有：

第一，门上装饰的五个小羽人、供养童子；

第二，楼顶上的七重轮盘、塔刹相轮。

先论第二项。如同我们在前文所论的，襄樊陶楼顶上的所谓塔刹，实际上是汉武帝和魏明帝求神问仙使用的承露盘。特别明确的魏明帝的承露盘，是套装在高耸铜柱上的，环绕这座铜柱的是楼阁群系。笮融的浮屠祠就是这样的结构。承露盘铜柱是树立于地面、高台顶部，或者还是楼房顶脊之上，文献不甚明确，论者不妨形成自己的独有理解。但是，确实也有在高楼顶脊之上安置承露盘的，明显的实例是梁思成所录的陶楼。既然承露盘可以安置在高楼顶脊之上，那么，我们把什邡画像高楼顶部的所谓相轮理解为承露盘自然是顺理成章的，襄樊陶楼顶脊上的所谓塔刹相轮也应当同样理解为承露盘。承露盘的数量，也没有一定之规。笮融所设为九层，魏明芳林园所设为二层，梁思成所录为一层，那么，什邡为三层、襄樊为七层也没有特别值得讶异的。支撑承露盘的立柱，其底部，如同研究者注意到的，出现了所谓"母子熊斗虎图案"，或者是所谓的"虎戏二熊相轮座"，然而，这恰恰印证了曹植所谓"铜龙绕其根"，以及毌丘俭所说"下有蛟龙，偃蹇虬纷"的可靠性。至于是螭龙，或者是虎熊，由于襄樊陶楼塑制简略，"意思而已"的缘故，对具体动物的辨识只能是仁智各见，无法强求一致。不过，基于文献的考虑，我们更倾向蛟龙或螭龙的识别意见。

或云，既然笮融浮图祠有事佛之举，那么，也不妨认为什邡襄樊也有佛教意义的可能性。我们认为，有事佛之举并不意味着建筑自身具有佛教属性，舍宅为寺也并不意味着这座亦宅亦寺的建筑自身具有佛教属性。判断建筑自身的佛教属性，需要提供基于建筑自身的证据。至目前为止，我们无法从什邡、襄樊获得基于建筑自身的证据，因而也无法认同这是佛塔的结论。所以，我们的结论很明确，襄樊陶楼顶脊所谓的塔刹相轮，应该是承露盘，或其变化形态，其义与"神仙好楼居"一致，是汉人神仙方术思想的反映，没有确切的证据表明这座建筑的佛教属性，因而也不能被判断为佛塔。

3. 襄樊陶楼的细部推考

本节探讨以下两个细节问题：一是羽人，位于门扉，意味着仙人引导亡灵进入仙界。二是屋顶方柱上方是凤鸟，这是神仙的信使。两者都服从于陶楼与神仙相关的整体构想和神学意味，这对襄樊陶楼的宗教属性判断非常重要。

第一，门上装饰的五个小羽人（图14）。或谓"供养童子"，或谓"合十站立、肩生双翼的人物"，认为与印度的礼塔天人或西方的羽翼童子相关。我认为这就是羽人，也就是仙人。

"仙人的概念是通过希求不死和想象升天的结合而形成的。前者起源于长生不老的民间故事，人们希望长寿的欲求，以及作为适应这种欲求的道家所宣扬的养生之道和医药方法等。后者也来自关于羽人的民间传说，《庄子》等道家的寓言，以及《离骚》等诗人思想"[15]。仙人，在古文献中有两种写法。《史记》称为"僊人""僊者"，《论衡》及铜镜铭中写作"仙人"。前者的僊人，从䙴，长生僊去，是升天的

人，意在飞扬高升；后者的仙人，老而不死曰仙，与山有关。或许是遨游浮空的仙人传说，逐步集到诸如海上三山或昆仑山那样的仙山观念。大概是古人受飞鸟的启示，以为仙人长着飞鸟那样的翅膀，能够自由自在飞行，这便是羽人了。《楚辞》说"仍羽人于丹丘兮，留不死之旧乡"，羽人与不死联系在一起。有的铜镜铭文写道"上有仙人不知老，渴饮玉泉饥食枣，浮游天下敖四海，徘徊名山采芝草"，似乎肩生羽翼就是为了浮游四海采摘不死芝草的。

两汉时期是神仙思想大流行的时期，他们特别喜好这样的仙人，《论衡》说"图仙人之形，体生毛，臂变为翼，行于云"，可以想见汉人心目中的仙人形象。所谓羽化登仙，是说到了某种特别机缘之时，据王充说，手臂变成了翅膀，而图像所见都是手臂与背后长出的翅膀同时存在，他飞升起来成了仙人。在汉代画像石、画像砖、铜镜等发现了许多羽翼仙人的形象。也有羽翼仙人圆雕形象。"形象最生动，还是下面两件：1964年陕西西安市南玉丰村出土、西安市文物保护研究所藏的鎏金铜羽人器座"[16]（图17），1987年河南洛阳市东郊出土、洛阳市文物工作队藏的鎏金铜羽人器座"[17]（图18）。

汉墓画像常有阙的形象，据铭文提示，表明这是汉人心目中的仙界天门。汉墓室大门也常有仙人图像，表明墓室大门也可能具有类似天门的意义。襄樊陶楼门上的五个有翼形象，出现在陶楼的大门上，可能也表示由此进入仙界，

已经看到了仙人，或者已有仙人迎迓。古代"帝阍守天"之说，可能类似于这样的形象。陶楼原本就是仙人栖居之所，有仙人在大门应该是符合整座建筑的内涵取向的。

第二，方柱最顶端的月牙形，被认为是所谓的"月牙形兽"，或者是"弯若新月的龙形兽""塔刹顶部为月牙形"云云，都是基于视觉的描述，也没有说明这与佛教或神仙思想的关系。

我们认为这个月牙形应该是凤鸟。按比例推算，这只凤鸟仅3cm左右，形体很小，加之手工捏塑的缘故，有可能过于简略，画鸟不成，以致于产生了许多歧义。这个凤鸟，应该是仙界特有的。

房屋上有立柱，柱顶有鸟。最好的参考实例是浙江绍兴360号墓铜屋（图19）。据发掘简报，该墓于1982年发掘于坡塘狮子山西麓[18]，所出"铜质房屋模型一座。南向置于壁龛中，为此墓最珍贵的随葬品。全屋通高17cm，平面作长方形，面宽13cm，进深11.5cm。三开间，明间较两侧次间宽0.3cm。进深三间，各间深度均等。南面敞开，无墙、门，

图17 陕西鎏金铜羽人器座　　　图18 河南鎏金铜羽人器座

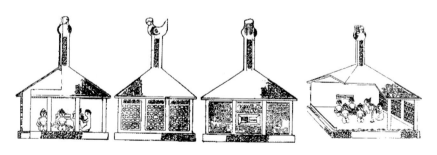

图19 绍兴战国铜屋。自左而右：1.铜屋正面，2.侧面，3.北壁，4.铜屋内部透视图

立圆形明柱两根。东西两面为长方格透空落地式立壁。北墙仅在中心部位开一宽3cm、高1.5cm的小窗。屋顶作四角攒尖顶，顶心立一图腾柱，柱高7cm，断面作八角形，柱顶塑造一大尾鸠，柱身中空，但不与屋顶相通。……室内跪六人，分前后两排。……从残留的痕迹观察，此屋铸造时应先将跪像、鼓架、图腾柱分别浇铸，最后合模铸成全屋。""此墓下限当在楚灭越之前"，"推测此墓的入葬年代当在公元前473年越灭吴以后不久，这是一座战国初期墓"。

发掘简报把铜屋顶上的铜柱称为"图腾柱"，近来被认为是"一种候风装置"[19]。作为最重要的支持证据，是正史记载的建章宫凤阙顶上的铜凤鸟。之所以称为"凤阙"，据《史记·孝武本纪》索引引《三辅故事》云："上有铜凤凰，故曰凤阙也。"又引《关中记》云："一名别风，言别四方之风。"可见阙上所立的凤鸟是用来辨别风向的装置。班固《西都赋》云，"设璧门之凤阙，上觚棱而栖金爵。内则别风之嶕峣，眇丽巧而聳擢"，金爵即金雀，即铜凤凰，这只铜凤凰栖于觚棱。李善注"觚，八觚有偶者也"，觚棱应指觚形有棱的金属或其他材质的柱，上所立则为铜凤凰，这与绍兴所出铜屋的结构相近，可以说二者连细部都完全一致。张衡《西京赋》"凤骞翥于甍标，咸遡风而欲翔"，东汉末年东吴初年的薛综注："甍，栋也。标，末也。遡，向也。谓作铁凤凰，令张两翼，举头敷层，以函屋上，当栋中央，下有转枢，

常向风如将飞者也。"而且，建章宫是在汉武帝平定东越和南越之后不久兴建的，并且与越人勇之的建议直接相关，因而建章宫的铜凤凰与越墓铜屋模型获得了内在的联系，建章宫的候风凤凰印证了越墓铜屋顶部为候风装置。

把建章宫铜凤凰与越墓铜屋模型结合起来，可以进一步研究。可是，我们看到汉代画像的阙顶上常有凤凰，未必都具有候风功能，其中有些凤凰与仙人并存，甚至出现了仙人饲凤图像，后者表明凤凰是仙鸟。那么，我们再看建章宫的铜凤凰，表现汉武帝求神问仙是主要目的，候风却是次要目的。凤凰迎风飞翔，营造了神仙将欲来到的氛围，同时自然兼具了候风的延伸功能。楚墓铜屋内有乐舞六人，均为跽坐式，抚琴者二，击鼓者一，殓笙者一，交手跽坐似为歌者二，我们以为这是娱神之举，就如同前引《汉武故事》那样，汉武帝"上通天台，舞八岁童女三百人，祠祀招仙人"，三百童女的乐舞自然不是为了汉帝武本人，而是具有招徕仙人的娱神之举。

对本文而言，对于越墓铜屋与文献的对读和推论，我们相信这样的结论：第一，屋顶上可以有立柱，作为考古证据，最早的就是越墓铜屋。汉武帝等汉人在屋顶立柱的构想，可能与越人的习俗有关。这样说来，前人所举大英博物馆藏汉陶楼、什邡画像，以及襄樊陶楼，都是屋顶上有立柱。第二，有些屋顶立柱顶端有凤凰，我们认为立柱凤凰的主要目的在于求神问仙。

关于后者，首先，立柱凤鸟的构想，在文献中已有神仙方术的神学解释。《神异经》最后一篇《中荒经十则》的第一则："昆仑之山有铜柱焉，其高入天，所谓天柱也。围三千里，周圆如削。……上有大鸟，名曰'希有'，南向，张左翼覆东王公，右翼覆西王母"云云。这部《神异经》旧题东方朔撰，据四库馆臣所考，首见《隋志》记载，"观其词华缛丽，格近齐梁，当由六朝文士影撰而成"。这是不是可以证明汉人的观念不太明确？但也不至凭空杜撰。昆仑铜柱大概也是汉武帝铜柱的灵感来源之一。这个神学解释表明立柱凤鸟在信仰观念中的地位。我们始终坚持，关于古代名物的研究，应该特别关注人文观念的先导意义，视觉和功能应该是服从于人文观念。也就是说，像汉武帝建章宫的铜凤凰，首先是神仙意义。因为凤凰迎风飞翔，所以也顺便获得了候风的功能。

其次，古人将风视为上帝之使者的观念由来很早[20]，凤鸟与神仙相关。唐欧阳询撰《艺文类聚》卷九十一鸟部："《汉武故事》曰：'七月七日，上（汉武帝）于承华殿斋，正中，忽有一青鸟，从西方来，集殿前。上问东方朔，朔曰：此西王母欲来也。有顷，王母至，有二青鸟如乌，挟侍王母旁。又曰：钩弋夫人卒，上为起通灵台，常有一青鸟集台上。"卷四"岁时"部有同样的征引，仅略去末尾数句。这个记载，表明青鸟是西王母的信使。西王母欲来汉武帝宫殿，先以青鸟为使者。李商隐的诗句，

"蓬山此去无多路，青鸟殷勤为探看"，正是借用了类似这样的神话传说。

汉代铜镜也透露了类似的信息。河南洛阳东汉早期墓出土的一面铜镜，边缘铭文带云："福熹进今日以萌，食玉英兮饮澧泉，驾文龙兮乘浮云，白虎□兮上泰山，凤凰舞兮见神仙，保长命兮寿万年，周复始兮八子十二孙。"[21] 洛阳烧沟所出的一面东汉中期铜镜，铭文云："福禄进今日以前，天道得物自然，参驾蚩龙乘浮云，白虎失，上大山，凤鸟下，见神人"[22]。前者镜铭中的"凤凰舞兮见神仙"，后者镜铭中的"凤鸟下，见神人"，作为日常用品的铜镜，明确显示了汉人普遍相信看到了凤鸟也就意味着即将到来的神仙，成为当时人的共识。

由此我们也可以这样理解，立柱凤鸟的核心仍是凤鸟，所以有无立柱并不影响大局。汉画像图像尚未见到立柱凤鸟的表现，所见都仅仅只有凤鸟。前引石虎故事，"作铜爵楼颠""置金凤于台颠"，与汉画所见相同。有一件灰陶双檐楼阁很特别（图20），楼顶正脊表现西王母的标志"胜"。这座东汉陶楼，分为上下两层。上层结分段的庑殿顶，可清晰辨识出所使用的筒瓦、板瓦，以及屋顶正中的西王母戴胜形瓦饰。参照这座特别的陶楼，使我们相信以下三者的神学意义是大体相同的：

立柱凤鸟 ≈ 凤鸟 ≈ 胜（西王母）。

在传统方术观念中，西王母的典型形象是蓬发戴胜（图21）。西王母高踞于陶楼之上，确凿无疑地标识了这座陶楼的神仙方术意义，这也使我们再次想起汉武帝于承华殿见青鸟来集。在后来的佛塔中，佛刹之上有凤鸟的形象也是常见，前引庚和诗"凤飞如始泊"，简文诗"光中辨垂凤"即是其例，河北涿郡所出后燕造像碑背面浮雕的佛殿或佛塔（图22），顶脊上站立凤鸟，云冈

图22 河北省涿县旧藏北朝石造像碑上的佛塔

石窟浮雕的佛殿，有些顶上也栖息着凤鸟，这些都是考古遗物的证据。这个现象说明，即使到了佛教高度发达的北朝，汉人的方术观念仍然潜藏在佛教之中，即使是佛教徒仍然保有长生的观念。

结论和相关遗留难题

相比较而言，什邡画像比襄樊陶楼简单些。襄樊陶楼自身体现了神仙好楼居的思想，陶楼是仙界的可视化表现，门扉上的羽人或有迎迓之意。陶楼顶脊上有立柱，套镶承露盘，柱础为双龙，柱顶为凤鸟（图23），都与神仙方术相关。我们这样理解是希望首先不能完全凭信视觉印象，更不能以今律古，把今天的佛顶塔刹硬搬到汉代。其次，

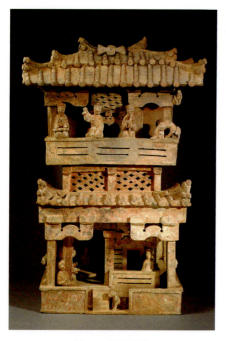

图20 汉代陶楼

图21 四川摇钱树西王母，双阙与西王母上方各有凤鸟

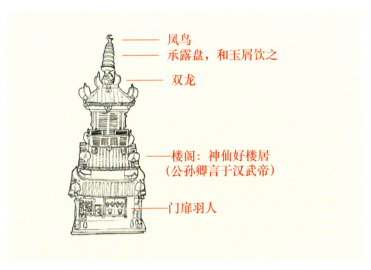

图23 襄樊陶楼各部分示意图

我们希望在人文观念特别是汉代神仙方术观念的时代大框架中考虑问题,应该特别重视视觉形象赖以出现的信仰观念。——在这样的解释系统中,我们的结论比较明确,什邡画像和襄樊陶楼都不是佛塔,而是当时与神仙意识相关的高楼(神仙好高楼),体现了汉人的丧葬习俗,与佛教无关。

具体言之:一、多重承露盘串装在一根立柱上,具有明确的神仙观念和长生希冀,已得到汉武帝和魏明帝的证实,毌丘俭把承露盘称为华盖。笮融浮图祠和什邡画像也是如此。二、立柱凤鸟,也有同样的神仙方术意义。这种构型和观念,起源很早,至少可以追溯到战国初期的越墓铜屋,也有学者推测铜屋的铸造年代更早,文献证实汉武帝有类似之举。顶柱的凤鸟很可能是西王母等神仙的使者。三、立柱凤鸟与立柱承露盘也可以结合起来,襄樊陶楼即其例,顶脊之上既有立柱凤鸟,同时又套装承露盘。四、对以上文物和文献的反复研读,实在看不出基于建筑自身的佛教意义,把以上文物判断为佛塔的证据实际上是不存在的,因而不能认为是佛塔。五、中国的高层佛塔塔刹上的多层伞盖,向来被称为承露盘,虽然不能排除外来影响,不过,这一建筑构件源于中国自身传统的可能性更大些,高层佛塔在中国的起源仍然具有相当的研究空间。

诚如我们提到的,我们暂时搁置了犍陀罗佛塔。犍陀罗佛教艺术存在的最大问题是年代框架不确定。比如,我们曾详细考察过的一座犍陀罗奉献塔(图24),塔身为多层建筑,塔顶也是多层刹盘,出于巴基斯坦北部罗里延唐盖,现存于加尔各答印度博物馆,被馆方确定为公元二世纪,其他研究者的意见大体如此。不过,是否确定为公元二世纪或公元二至三世纪之物,却没有见到明确的证据。我们以前也征引过这件佛塔作为中国楼阁式建筑源于犍陀罗的核心证据,而现在看来,这种模拟得以成立的根本前提在于在中国汉末之前犍陀罗必须已经出现雕造类似佛塔的热潮,遗憾的是,我们无法证明汉末之前的犍陀罗,类似罗里延唐盖这样的佛塔在犍陀罗已经蔚然成风。在没有确定这一点之前,任何简单化的类似都潜伏着冒险和危机。罗里延唐盖奉献塔,从莲花形覆钵装饰、多佛并座、佛钵信仰、塔基佛传图、莲花座以及同出佛像(图25)等方面来看,都是笈多以来的现象,无法在贵霜佛教艺术中得到旁证,因而我们目前考虑,这座佛塔多半应该雕造于公元五世纪前后,也就是法显游印之

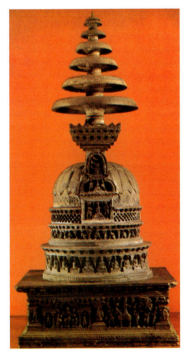

图24 犍陀罗罗里延唐盖奉献塔

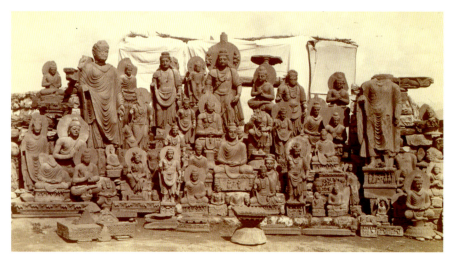

图25 犍陀罗罗里延唐盖出土佛像

后、宋云游印之前的这一段时期，具体论证尚待将来的专文讨论。简单地说，犍陀罗类似于罗里延唐盖这样的塔，应该是印度佛教文化（窣堵波）、地中海文化（希腊、罗马）、西亚文化（巴比伦的通天塔）、中亚文化的奇妙混合体，然而这些文化体系仍然尚未发现多层伞盖的传统，那么，犍陀罗奉献塔的多层轮盖与中国汉代的多层华盖或多层承露盘是否有关，或者，犍陀罗奉献塔是否包涵中国神仙方术的成分，就成了饶有趣味又相当复杂的一个难题，这也同样期待以后的进一步研究。

注释：

[1] 襄樊市文物考古研究所、刘江生等：《湖北襄樊樊城菜越三国墓发掘简报》，《文物》，2010年第9期，第4-20页。

[2] 襄樊市文物考古研究、刘江生等：《湖北襄樊樊城菜越三国墓发掘报告》，《考古学报》，2013年第3期，第391-425页，图版壹至图版十肆。

[3] 《简报》有"出土时倒塌，已修复"八字。

[4] 两扇门扉，《简报》作"两扇可开合门扉，门扇"。

[5] 这种花窗的美称可能是"青琐"。《三辅黄图校注》第135-137页说未央宫"青琐丹墀（青琐，窗也）"。青琐，古代宫门上的一种装饰。据颜师古注："青琐者，刻为连环文，而青涂之也。"可能是未央宫的窗子也有青琐装饰。

[6] 菩提树叶形鸱尾，《简报》作"叶形鸱尾"，下文词同。

[7] 窗棂，《简报》作"百叶窗"。

[8] 张勇《河南出土汉代建筑明器》，大象出版社，2002年。

[9] 张光忠《襄阳出土汉绿釉陶楼》，《文物》，1979年第2期，第94页。

[10] 王善才、王世振：《湖北随州西城区东汉墓发掘报告》，《文物》，1993年第7期，第66-72页。

[11] 马志祥：《汉代陶楼小议》，《文博》，1991年第1期，第107-108、119页。

[12] 罗世平：《仙人好楼居：襄阳新出相轮陶楼与中国浮图祠类证》，《故宫博物院院刊》，2012年第4期，第10-26页。

[13] 罗世平：《仙人好楼居：襄阳新出相轮陶楼与中国浮图祠类证》，故宫博物院院刊，2012年第4期，第10-26页。

[14] 何志国：《从襄樊出土东汉佛塔模型谈中国楼阁式佛塔起源》，《民族艺术》，2012年第2期，第102-107页。何志国：《长江中游地区发现的汉晋佛像》，《中国美术研究》，第5辑，东南大学出版社，2013年，第24-35页。

[15] 吉村怜：《天人诞生图研究：东亚佛教美术史论文集》，上海古籍出版社，2009年，第220-221页。

[16] 李零：《关于中国早期雕刻传统的思考：考古艺术史笔记》，《新美术》，2009年第1期，第4-10页。原注13：《中国青铜器全集》第12卷，文物出版社，1998年，图版138-139；西安市文物保护研究所编著：《西安文物精华·青铜器》，世界图书出版公司，2005年，图版267。

[17] 同上，原注14：同注释13、图版140。这类铜器还有一些例子，如李学勤、艾兰：《欧洲所藏青铜器遗珠》，文物出版社，1995年，图版188（羽人莲花灯）、189（羽人器座）、190（铜羽人）。

[18] 浙江省文物管理委员会、浙江省文物考古所、绍兴地区文化局、绍兴市文管会：《绍兴306号战国墓发掘简报》，《文物》，1984年第1期，第10-26页。曹锦炎：《绍兴坡塘出土徐器铭文及其相关问题》，同上第27-29页。牟永抗：《绍兴306号越墓刍议》，同上第30-35页。钟遐：《绍兴306号墓小考》，同上第36-37页。

[19] 刘昭瑞：《考古发现与早期道教研究》第十章第一节《候风鸟与相风鸟：关于绍兴306号墓铜屋上柱与鸟功能的讨论》，文物出版社，2007年，第368-379页。

[20] 刘亮：《凤雏村名探源——从甲骨文看周人对凤的崇拜》，《文博》，1986年第1期。原注13：郭沫若注释卜辞"于帝史凤，二犬"时说："卜辞以凤为凤……此言于帝史凤者，盖视凤为天使，而祀之以二犬。荀子《解惑篇》引诗曰：'有凤有凰，乐帝之心。'盖言凤凰在帝之左右。"

[21] 吴艳荣：《汉唐凤文化的演变》，江汉学术，2014年第1期。原注：孔祥星、刘一曼《中国铜镜图典》，文物出版社，1992年，第293页。

[22] 同上，原注：中国科学院考古研究所《洛阳烧沟汉墓》，科学出版社，1959年。

（栏目编辑 朱浒）

北朝佛教造像碑与佛教之本土化迹象初探

——以台北历史博物馆藏之张解等造佛七尊像碑为例

苏原裕

（佛光大学佛教学院，台湾宜兰，26247）

【摘　要】任何一宗教在跨越种族、地域间弘传，定会与当地之异质文化产生相互的碰撞与冲击，在此互相冲撞之中，不仅会产生抗拒与排斥，同时也会不断学习与成长，修正、改变自己以对抗异质文化之中原本存在之文化与信仰之抗拒与排斥，并尽可能地调整自己原来之型态、方式，以适应所欲进入之文化中人们的生活习俗，如此才有可能打入，进而生存、生根、发展、茁壮、成长。公元一世纪末起，发源于印度之佛教，历经数千里路，"远传"至中土，由西域侨民之间，逐渐扩散开来，又适逢中土政治动荡，社会不安、藉以维持社会安定之儒家传统思想、信仰的崩解，佛教借着某些教义与本土之道家思想相近之处，敲开了玄谈之门，搭着"格义"之车闯进了中土精英集团社群，开拓出隋唐之本土义理、教派之发展。另一方面趁此五胡乱华、政治动乱之际，具神通、异术之梵僧，也结合了本土之神仙、祭祀之信仰，打入了基层民众之生活中，开展了佛教之普化信仰。华北各地民间形成了众多的社邑、义邑组织，如此双管齐下，逐渐地形成了与原先之印度佛教，有显著的差异之"本土化"佛教。今日所流传下来的以汉语经典为主轴之"汉传佛教"，即为佛教在汉地经长时间不断的"本土化"的结果，本文以北朝时期，佛教造像碑，在这样的"本土化"作用下，所显现出的一些迹象。

【关键词】北朝佛教　造像碑　本土化

作者简介：
苏原裕，台湾佛光大学佛教学院博士研究生，南京东南大学艺术学院交换生。研究方向：佛教艺术。

一、佛教的"本土化"迹象

佛教在北魏拓跋氏之华化运动[1]中，把佛像之面容由外来之西方人面貌，或为犍陀罗式希腊人像或为秣菟罗式印度人像或为西域之中亚人之面貌，转变成北方民族之方面大耳如云冈之北魏帝王面相[2]，以及其后之南方文人之清秀瘦骨式的面貌及盛唐之女性娇美之宫娃面貌如龙门奉先寺之毗卢遮那佛像[3]等。衣着亦由犍陀罗之厚重希腊式长袍或秣菟罗之轻薄、透明式天衣，或由印度式左袒僧袍改变成通肩之宽袖长襟的华服，所谓的褒衣博带之僧袍等，诸如此类之

"本土化"[4]现象，学界已有许多的论述，且多已有定论了，本文在此不多赘述，仅以台北历史博物馆藏之北齐武平七年所造之"张解等造佛七尊像碑"[5]为例（图1），提出六点有关于北朝时期的佛教造像碑[6]之"本土化"迹象的个人观点，来作初步的探讨，并祈请学界诸先进予以指导。

二、"张解等造佛七尊像碑"之"本土化"迹象

1. 碑额造型之本土化迹象

碑之正面（以下简称为碑阳），上方为双首蟠龙型碑额（图2），其左上

碑之右侧面

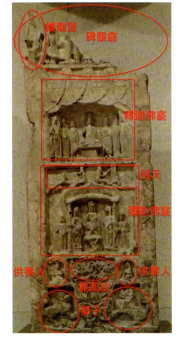

碑之左侧面

图1　"张解等造佛七尊像碑"，北齐武平七年造，石灰岩，高132cm，宽56cm，厚21.5cm，现藏于台北市"国立"历史博物馆，作者摄于2016年6月。

方，有崩断一角，然能看出其原来之造型。此种双首蟠龙之造型，源于春秋、战国之时（甚或更早）的双首龙璜形玉佩饰（图3），此碑额之造型，明显地显示出此时期佛教造像"本土化"之迹象。

2. 佛龛之本土化迹象

在双首蟠龙碑额下方之圆拱型佛龛中，尚遗留有两只龙爪及两双赤足及半个立佛之站立台墩。根据判断此龛应为三世佛[7]之龛，也有可能为贤劫过去三佛[8]，在加上紧接着碑额下方之释迦佛及其下正中央龛之弥勒佛，正好形成一个完整的佛世系传承。在印度通常都造"七佛一菩萨"（过去七佛加上未来弥勒菩萨），此亦为一造像"本土化"之迹象（图4）。

在碑阳之碑额下方，分为上、中、下三层，凹入（减地）作高浮雕，上、中二层为佛龛，上层为释迦牟尼佛佛龛（图5），释迦牟尼佛着偏袒右肩贴身之薄纱僧袍，结跏趺坐于束腰之高须弥座上，双手已残，似乎是在作说法印，左右各侍立三人。紧邻着左手边为一弟子，其双手持四合一之钵[9]，着偏袒右肩之僧祇衣，外再披一覆双肩之袈裟，再次为二位菩萨皆身着右衽之衣及披戴着璎珞。紧邻着佛之右侧则为另一弟子，亦着偏袒右肩之僧袍，左手手心向上置于小腹前，右手残断，其旁边为一手持圆形物，身着偏袒右肩服饰之菩萨。最旁边者似为一天女，身上斜披着飘扬着之飘带，右手提花篮，左手作散花之姿。龛之上方，垂覆着五重之帷幌[10]，沿着帷幔边垂饰着五串联珠[11]珠串。

此龛中释迦牟尼佛及其弟子身着偏袒右肩之印度式衣着[12]，然而佛龛之型制为中土

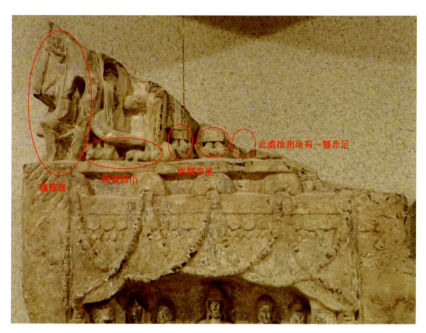

图2 "张解等造佛七尊像碑"之碑额，其左上方，有崩断一角，然能看出其为双首蟠龙之造型。左边为重迭三层之蟠龙首，龙身则呈半圆弧形向右延展，接另一边（崩坏之右边）的蟠龙首，半圆弧形之龙身下方，恰好构成一圆拱型佛龛。

图3 右图为"僧钦造佛五尊像碑"碑上方侧边之三龙并列的双首蟠龙型碑额边框，因"张解等造佛七尊像碑"之碑额已崩坏，但仍可看出碑额边框亦为此型之双首蟠龙之造型，兹引此图以为参考。左图为战国时期之双龙首璜形玉珩，长11.4cm，Buffalo收藏。

之帷幔型，再加上当时最流行之"萨珊式织锦"[13]帷幄及波斯、粟特的联珠串饰，构成了初传时佛教信仰之早期造像的混合式"本土化"现象（图6）。

碑阳中层（正中央）为弥勒佛[14]佛龛（图7），龛内有一中土式华盖[15]（图8），华盖下中央弥勒佛交脚坐[16]在一力士擎举着的交脚胡床[17]（图9）之上，双手作说法印，两旁各有一胁侍菩萨，手持净瓶[18]（图10），华盖之两边柱旁各立一护法金刚，右手按剑（图12右图），左手手掌张开（其意义不清楚）。

此龛中弥勒佛及菩萨、护法金刚五尊像皆身着当时北齐社会流行之服饰，

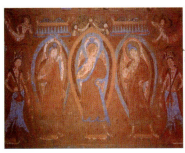

图4　左图为北魏时期263窟南壁之三世佛。右图为犍陀罗之"七佛一菩萨"，最右侧头发为婆罗门式，左手提净瓶者为弥勒菩萨。

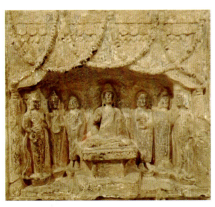

图5　"张解等造佛七尊像碑"碑阳最上层之佛龛，释迦佛结跏趺坐于束腰高须弥座上说法图，左右各侍立着三人，彼等之衣着皆为左衽裸露右肩之印度式衣着。

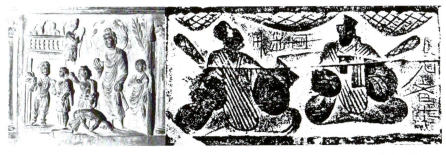

图6　左图为早期印度之佛龛，多带有希腊式之柱及楼台（阳台）或如底下之图8的右图佛龛上方垂着一丛丛的菩提叶。右图为河南地区具有帷幔之台阁。

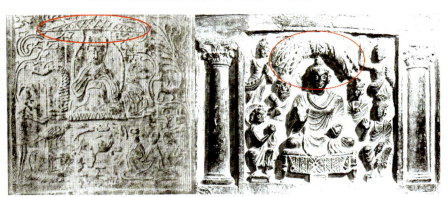

图8　左图为西王母之华盖。右图为早期印度之佛龛，佛陀头顶上之花盖。

图7　"张解等造佛七尊像碑"碑阳第二层佛龛，弥勒佛交脚坐于一力士擎举着的交脚胡床上，双手做说法印，左右侍立着四位菩萨，彼等之衣着皆为对襟之"裤褶"装—当时中土最盛行之衣着。代表着在乱世之际，民众期望代表安乐生活之弥勒佛世界的到临。

下着宽松之"大口裤"，上身披着左右襟对开[19]之及膝"褶"服[20]，腰间束着络带（腰带）（图11左图）。弥勒佛及二胁侍菩萨头戴纶巾[21]及山形宝冠（图12左图），二护法金刚则仅着巾而无冠。另弥勒佛及二护法金刚身上披着一绕过双肩，交会穿过一系璧（环）于小腹前之帔帛[22]（图13），此种衣着正是北朝当时所流行之王公士人之服饰，而非传统佛教之佛装、僧服。此龛之华盖与尊像之服饰乃为北朝时期佛教造像的"本土化"之一种迹象。

3. 飞天之本土化迹象

"飞天"一词，最早出现于西晋永嘉二年（308年）竺法护所译八卷的《普曜经》中之第四卷《告车匿被马品第十三》，其文如下：《普曜经》卷4《13 告车匿被马品》："菩萨舍国威圣无限，心自念言：'欲作沙门志在寂静，威仪礼节游行至山水边定止。'天王知心，'飞天'奉刀来，帝释受发则成沙门。"[23]此时之"飞天"是作为天王、大梵天、帝释天（释提桓因、因陀罗）之随侍，因其为天人，故现人形，

图9　交脚胡床。左图为（传）杨子华北齐校书图卷（局部）。右图为敦煌二五七窟北魏壁画中之双人坐交脚胡床线描图。

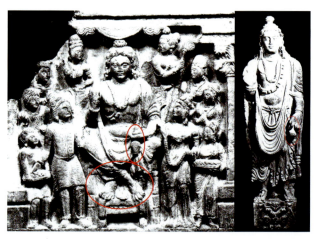

图10　在印度所传之弥勒菩萨，或坐或立大多有持一净瓶。左图为交脚坐之弥勒。右图为菩萨立像。

图11　左图为"裤褶"装，此种褶衫，通常制成对襟，两襟之间用系带系着，也有不系任凭衣襟敞开，如右图之竹林七贤与荣启期之砖画，衫领敞开，袒胸露腹。右图为南京西善桥下之刘宋墓葬的竹林七贤与荣启期之砖画。

图 12 左图为头戴纶巾及山形宝冠。右图为护法金刚，右手按剑。

图 13 在这些图中，可以看到无论是菩萨或金刚力士，在北魏中后期之造像中，"帔帛"已不再是飞天之飘带了，而普遍成为佛雕尊像身上衣饰之装饰了。右图为龙门石窟普泰洞右胁侍菩萨。中图为龙门石窟403号龛前庭南壁菩萨。左图为龙门石窟403号龛前庭西壁南侧力士。

且能飞（图14）。之后在东晋之时天竺三藏祇多蜜译之《佛说宝如来三昧经》卷2："佛现宝如来三昧时，有六万诸爱欲天子皆得是三昧。是时空中'飞天'悉共善之：'快哉！爱欲天子得闻是三昧。'"[24]此时之"飞天"则为天众之佛陀的拥护者、信众，脱离了大梵天、帝释天，独立出来。在印度笈多王朝[25]及其之前，印度之"飞天"形象基本上未脱离希腊之丘比特之身形，有些尚且还存有翅膀（图15、图16）。

在东魏杨衒之之《洛阳伽蓝记》[26]，"'飞天'伎乐，望之云表"，则为最早把飞天与伎乐联结在一起。经上亦有言：飞天是干闼婆（Gandharva）[27]和紧那罗（kimnara）[28]相结合而成的，

《起世因本经》卷1《1 阎浮洲品》："诸比丘！雪山南面不远，有城名毘舍离。毘舍离北有七黑山，七黑山北又有香山。其香山中，无量诸'紧那罗'，常有歌舞音乐之声……诸比丘！其杂色、善杂色二窟之中，有一'干闼婆'王，名无比喻，共五百'紧那罗女'（kimnari），在中居住，具受五欲，娱乐游戏，行住坐卧。"[29]。二者同属天龙八部[30]，且司音乐、舞蹈，每当佛陀说法时，便出现在上空飞舞，合掌礼佛、散花，并作歌舞，用歌声、舞姿、音乐、香花供养佛陀。在印度、中亚时期，包括早期初传入中土汉地之时，飞天之形像大致具有底下六点特征：一、多为男性，身躯壮硕。二、有项光。三、赤裸上身[31]。四、下身着羊肠裙，长仅及踝，露出赤足。五、身体姿势呈"V"字形。六、绕过颈项，披着一条帔帛，状如西洋丘比特式之飘带。随着佛教传入中国后，与中国宫廷艺术融合，形象渐渐演化改变成女性宫娃、舞妓，项光也消失了，身着长袍宫衣、长裙裹足、长袖飞扬，身后拖着长长之数屡襁髾[32]，在空中悠扬地飘着，有如东晋名画家顾恺之之"洛神赋"中之洛神形象，手中抱持着各种的乐器，代表着以天乐供养诸佛，飞翔在佛陀上方空中（图17—图20）。魏晋南北朝以至隋唐时期，此类之"本土化之飞天"在佛教之艺术中大为风行，敦煌莫高窟的四百九十二个洞窟中，有二百七十多个洞窟皆画有飞天，总数超过四千五百多身[37]。

4. 具名之供养人及其礼佛之跪姿本土化迹象

在印度之早期佛教造像中，虽亦有供养人之造像，但甚少有具名之供养人之雕像，如此大尺寸[38]之圆雕供养人像更是稀少，但在公元五六世纪南北朝之时的造像碑之下方或碑之侧面、背面，每每雕有具名之供养人像，有的甚且为圆雕的供养人像，此可能源自于中国人在先人之墓碑上隽刻家属、子孙之名的习俗。体现出中国人之孝亲、宗祖之精神，此也可能为后世佛教被应用在中国丧葬礼俗、仪礼上之开端。

近来有些学者主张，不可由供养人之服饰来判断该供养人是汉、是胡，因

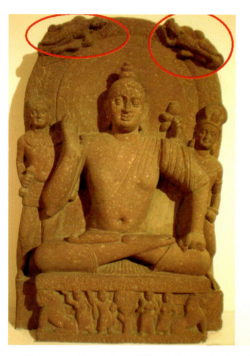

图14 飞天像。左图：秣菟罗之佛陀坐像，侍立在佛陀左侧者为大梵天王，右侧者为帝释天，此时之飞天离不开大梵天与帝释天。公元110年，H72.5cm，Fm Ahicchattra，Mottled Reddish sandstone，现藏于Nation Museum, New Delhi. India.（作者拍摄于Nation Museum, New Delhi. India, 2013.08.）右图：犍陀罗式之雕像，在佛陀中下方左侧框中者为大梵天王，右侧者为帝释天。

图15 长有翅膀之飞天。左图为公元一世纪前，佛塔（窣堵坡，stūpa）之供养，此时之飞天或为人形之天众（左）或为人头鸟身之紧那罗造型（右），皆长有翅膀。右图为早期佛陀说法图。

图16 丘比特造型之飞天。

图17 北凉时期敦煌莫高窟268窟西壁龛上之飞天,仍然是印度、中亚之风格,男性健壮身驱、有项光、赤裸上身、下身着羊肠裙、裸露出赤足、披着一条飘带、呈现"V"字形姿势。

图18 左图为北周时期敦煌莫高窟296窟窟顶北坡之飞天,已现"本土化"之风格了,女性高髻、秀骨清相、有项光、长衣裹足、身后衣带飘扬,呈现优雅之飞翔姿势。右图为(传)东晋顾恺之的洛神赋图卷中之洛神,可见其身后飘扬着"飞襳垂髾"。

图19 "张解等造佛七尊像碑"碑身正面第二层弥勒佛龛上方,"本土化"之伎乐飞天,女性、无项光、身材婀娜、手执乐器(从左至右分别为:箜篌[33]、横笛[34]、笙[35]、琵琶[36]四种乐器),"曹衣出水"般的贴身长衣,身后长长的衣带飘飘飞扬着,此类型之"飞天"成为在中国流行之"本土化之飞天"的基本造型(如下图)。

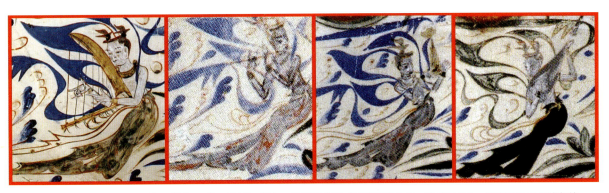

图20 由左至右分别为箜篌、横笛、笙、琵琶。引自:敦煌研究院《敦煌石窟全集 音乐画卷》,第三幅为汉风浓郁的飞天伎乐(局部),西魏,莫高窟,285窟南壁。

在那个时期正值政治、社会动荡不堪，在中土地域各民族互相混杂、交融，胡人着汉装、汉人衣胡服，无定规可循。然可以确定的是他们所穿的都不是印度或中亚之服饰，此可谓是"本土化"衣着了。

另，由"张解等造佛七尊像碑"图中，又可看出供养人张解二夫妻之跪姿[39]不一样，男胡跪（图21右图）、女长跪（图21左图）。在印度供养礼佛时，经典均云："右膝着地，合掌礼佛。"即所谓的胡跪也，胡跪又云互跪[40]，佛教传到了中土之后，因长跪之姿类似中土原来之跽坐的坐姿，以双膝着地、跪而不坐，极适合女众之跪姿[41]，因之本土律师高僧们在释经中云：或曰尼女体弱，或曰尼女互跪形露羞耻，故定尼女之跪姿为长跪之姿。此说虽然释经的律师高僧们托言为佛说，然其皆非出自于经、律之典，而是记载于释经之疏钞之类的典籍，此种"男胡跪、女长跪"之习，实为一种"本土化"之现象也。

5. 龙凤（仙鹤）纹饰出现之本土化迹象

龙之形象为中国特有之图像，它们来自于上古原始之氏族图腾，最初之时为夏氏族[43]之图腾，最初之时应仅为一简单虫蛇之形而已，经由多个氏族之争战，合并成较大之部族，是综合了各氏族所崇拜之图腾的特征而逐渐形成的，并成为部族之图腾，最后由于中原地域之众部族的统一，融合而形成了汉民族。此龙的图腾也渐渐地成形了，而成为汉民族共同之象征图像龙图案[44]。

到了秦汉之时，中国地域之政治、文化由中央集权政府大一统，此龙图案更加地形象化、图案化。同样的凤图像[45]之演化，也是如此，是由鸡、鸟、鹰、雀等综合演化而成[46]，亦为中国特有之图像[47]。在北朝时期之造像碑中，亦出现了中国式之龙凤图案，或为线刻之图案，或为立体之圆雕像。龙凤（仙鹤）纹饰之出现在佛教造像碑，为很明显的"本土化"现象。

下面图23为位于"张解等造佛七尊像碑"碑阳最下层中央的莲花中之宝瓶的上方，两侧之供养人的中间，分立于两株小莲花苞之上，双龙（螭龙）其头正前方之回首凤鸟（仙鹤），双龙下方及前方有祥云。此为汉朝时期已经程序化之龙凤图案，大量地出现在汉地的玉石的雕刻（图24）及壁画图像上。

图21 "张解等造佛七尊像碑"碑身正面第三层，分列在左右两边之供养人，手持供养品，女长跪（左图）、男胡跪（右图），身着当时北齐之流行之"裤褶"装，女梳高髻，男戴纶巾。身后碑上以阴线刻有供养者之名，右为佛弟子张解、左为妻□妙妃[42]。

图22 左图为印度之"护佛之七头龙王"。右图为佛陀成道后，"五头龙王"来拜访。

6. 静态威严之坐狮演变成动态嬉戏狮子之本土化迹象

中国本无狮子，直到前汉武帝时派遣张骞凿通西域之后，才有西域之邦，进贡入朝廷御花园当玩物豢养，中土人士始知有狮子这种动物。在印度之佛塔、石窟的雕刻中，多有狮子之雕像，最著名的是公元前三世纪的阿育王柱之狮子柱头（图26）。公元一世纪下半叶佛陀之造像出现之后，佛陀之法座下方常雕有狮子像，称之为狮子座（图27右图）。因印度视狮子为百兽之王、勇猛威赫，经典上往往以狮（师）吼来譬喻佛之法音有如雷之贯耳[49]，以狮（师）子来譬喻佛之勇猛、无所畏，为一切人中王[50]。因此，在印度佛教艺术中所雕之狮子，皆十分威严、勇猛，其形象较为严肃，传到中土汉地之后，正值六朝时期，绘画雕塑艺术方兴，讲求神韵与意趣，追求艺术的趣味性，所雕之狮子，则显现出如宠物般的可爱与温驯，如嬉戏、戏耍之雄狮，慈祥之母子狮等图像（图28—图30），此种造型后来发展成为宋、明以后之双狮戏耍、祥狮献瑞之传统中国吉祥图案。此亦为北朝佛教造像碑之一种本土化的迹象。

三、结语

"张解等造佛七尊像碑"，为北朝末期之作品，基本上显现出佛教东传之

图23 双龙双凤[48]图案，位于"张解等造佛七尊像碑"碑身正面最下层，两侧之供养人的中间。此为汉朝时期已经图案化之龙凤图案，南北朝以前已大量地出现在玉石的雕刻上。

图24 左图，中土传统之透雕龙（螭）玉璧。右图，中土传统之龙凤玉饰。

图25 长沙马王堆一号汉墓出土非衣T型帛画，左图上端为龙及仙鹤。右图，瑞鹤汉画像砖。

后，在中土汉地被改造的痕迹。从造像碑之产生，到碑之造型、佛龛之装饰、佛菩萨之衣着、供养礼拜之形式、飞天伎乐之姿态、狮子、龙凤等等皆与原来印度、中亚有显著的不同。观此碑之造像表现，碑之正中央佛龛为弥勒佛龛，此龛位于碑之正中央，且面积为最大，上有象征帝王之华盖，及宫廷之伎乐的飞天，下有后宫内苑豢养之外国朝贡进口宠物——狮子，佛—皇上及菩萨—官员士大夫、护法金刚—武将侍卫，更是现世化之衣着妆扮，此意味着弥勒菩萨已成佛，降生到中土汉地了！苦难中的芸芸众生，热切地渴望安乐世界之到来！

注释：

[1] 指的是北魏孝文帝（471-499年）之一连串政治改革，从迁都洛城到改官制、户籍制、改穿汉服、改汉姓、禁胡语等，及尊孔等汉族化措施，又称为汉化运动。

[2] 如云冈石窟之昙耀五窟之佛陀像，乃为依北魏五帝之面貌雕凿而成的。

[3] 此毗卢遮那佛像传为依武则天之相貌而雕就的。

[4] 本土化（localization）亦有称汉化、中国化（sinicization, sinicisation, sinofication, 或 sinification），是指一种宗教（本文指的是佛教）在所传入之地域，受到当地之传统固有

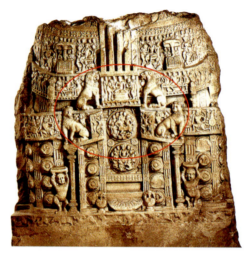

图27 印度早期佛教造像之狮子造型，带有古埃及之遗风，且表情皆较为威猛、严肃。左图为阿玛拉瓦提（Amaravati）佛塔之局部。右图为一世纪后半秣菟罗之佛坐像。

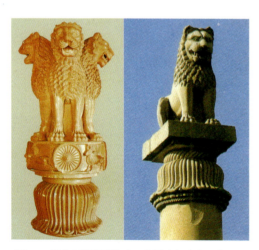

图26 阿育王柱狮子柱头。左图为印度鹿野苑之阿育王柱狮子遗迹。右图为印度劳力雅南丹噶尔之阿育王柱遗迹。

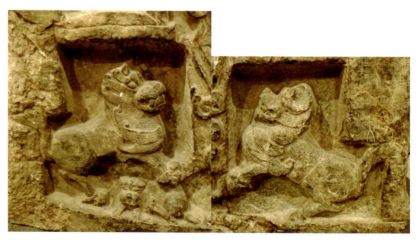

图28 "张解等造佛七尊像碑"碑阳最下层左右两边，左图为母狮戏小狮，右图为公狮，此种造型后来发展成为宋、明以后之祥狮戏耍、祥狮献瑞之传统中国吉祥图案。

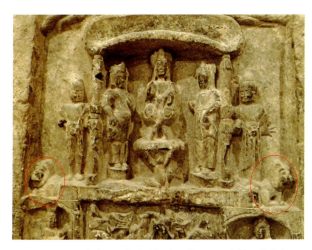

图29 "张解等造佛七尊像碑"碑阳第二层,弥勒五尊龛左、右边角落之双狮,像宠物一样蜷伏在墙角,完全没有如同印度式雄踞在须弥座前方之雄壮的气势。

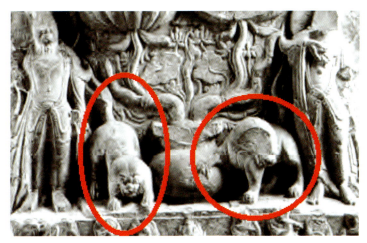

图30 戏耍之双狮,六世纪中叶,四川万佛寺。

之文化、风土、民情及其原有之宗教信仰之影响,发生了碰撞、冲击,产生了互相吸收、融合,而改变了其精神与样貌,而产生了与原始传出之地域不同之风貌,此变化称之为本土化。与近年来文化认同上之所谓的带有本土意识之本土化意义不同。另为避免地域上与政治上之不同认知,本文将以"本土化"来代替其他论文上所使用之"汉化""中国化"之词。

[5] 有关本碑之来源,据历史博物馆典藏组之林小姐的告知,此碑系向一文物收藏者吴先生购入的,并无发掘记录。但因碑之背面(以下简称为碑阴)刻有"大齐武平七年"(576年)纪年之造像记,且整个碑除了碑额左上方,有崩断一角外,并无改造更刻之处,故视此碑为北齐之文物无须疑虑。此碑现常年展示于历史博物馆一楼入口处,左侧通道尽头之第二龛。长方形立碑,高132公分,宽56公分,厚21.5公分,典藏编号:84-559,石灰岩石质。碑阴中、上层区域刻有造像记,左右碑侧中、上层区域各刻有一龛一佛二菩萨之三尊像的简单之小佛龛共四个,因为这些都不是本文要探讨之事,在此不多着墨,详细可参见:历史博物馆该碑之网址:http://collections.culture.tw/nmh_collectionsweb/Default.aspx?Type=&RNO=84-00559,以及历史博物馆出版之《佛雕之美 北朝佛教石雕艺术》,第178-181页的"047 北齐武平七年张解等造佛七尊像碑"之介绍,或《历史文物》月刊第七卷第四期第34-45页之陈奕恺的《北齐武平七年张解等造佛七尊像碑略考》一文。

[6] 本文之所以选择以"北朝佛教造像碑"为研究之主题,是因为:一、造像碑仅在南北朝时期大量出现,隋唐之后已衰退了。二、造像碑基本上只出现在北朝统治之地域范围,究其原因为北朝推行以游方僧人来教化民众、鼓励地方官民合组社邑(义邑),立碑共修。南朝因持续着执行汉末的禁碑令,及实行符伍连坐法禁止民众集会结社,因此当时虽然佛教亦盛行,然并无造像碑之流行。

[7] 三世佛有两种,一为横三世:阿弥陀佛、释迦佛、药师佛(早期为阿閦佛)。另一为纵三世:迦叶佛(或有说燃灯佛)、释迦佛、弥勒佛(过去、现在、未来)。在北朝时期,横三世佛之思想,尚开始未流行。

[8]《长阿含经》卷1:"贤劫中有佛名拘楼孙,又名拘那含,又名迦叶。我(笔者按:指释迦佛)今亦于贤劫中成最正觉。"(CBETA, T01, no. 1, p. 1, c24-25)

[9] 详见:《胜天王般若波罗蜜经》卷4《7 现相品》:"十方恒河沙世界四天王献钵。舍利弗!菩萨尔时度众生故、即受众钵,重迭掌中合而为一。其诸天王各不相见,皆谓世尊独用我钵。"(CBETA, T08, no. 231, p. 710, a8-11。)

[10] 帷幌:见《汉语大词典》词条,"3.室内的帷幔。帷幔亦作帷幕。"

[11] 联珠纹,或称连珠纹,为古波斯地区萨珊王朝最为流行的纹饰,于五六世纪间沿着丝路从传入中土汉地。"从粟特向东,联珠纹样逐渐被佛教艺术吸收,也用来装饰佛教的主题了。"详见:荣新江《略谈徐显秀墓壁画的菩萨连珠纹》,《文物》2003年第10期,第66-68页。

[12] 有关佛衣、僧衣知识样,请参考:费泳《中国佛教艺术中的佛衣样式研究》,北京中华书局,2012年版。

[13] 在中世纪时,沿着丝路传入波斯锦,中土也开始模仿织造,不论其原产于中亚或中土仿造的,凡属此类萨珊波斯风格的织锦,皆称为"萨珊式织锦"(Sasannian' figured silks)。

[14] 弥勒菩萨,于此笔者以弥勒佛称之,原因有二:一、弥勒信仰在南北朝时期,因是时久

值乱世，社会动荡、人民流离，世人希望弥勒之太平盛世的到临，多以弥勒佛称之。二、就佛教造像而言，只有佛龛才会有胁侍菩萨及护法金刚之出现，菩萨之造像龛不会有这些。

[15] 华盖：《汉语大词典》：1.帝王或贵官车上的伞盖。《汉书・王莽传下》："莽乃造华盖九重，高八丈一尺，金瑵羽葆。"晋崔豹《古今注・舆服》："华盖，黄帝所作也，与蚩尤战于涿鹿之野，常有五色云气，金枝玉叶，止于帝上，有花葩之象，故因而作华盖也。"
中土有华盖，为车、辇上之盖，作为王公贵族，头上方之遮盖。
印度亦有华（花）盖，为花蔓、树叶串成，作为头上遮阳之用，传统佛陀头上方之华盖帷菩提叶串。

[16] 交脚坐姿，在佛教艺术图像学上，被认为是弥勒菩萨的特征之一。

[17] 交脚胡床，自古中土汉地无椅，皆席地或跪或踞以为坐，从三代一直延续到汉初"张骞凿空"，开通西域之后，受到西域文化"胡坐"之影响，才开始松动，到了后汉灵帝，好胡[笔者按："后汉书志第十三五行一：灵帝好胡服、胡帐、胡床、胡坐、胡饭、胡空侯、胡笛、胡舞，京都贵戚皆竞为之。"，第843页（古籍3272页）］。慢慢的影响所及，蔓延至士大夫阶层，到了五胡乱华之后，南北朝时，胡床才开始普遍化，当时之胡床为交脚式，如图9所示，可折迭收起，以利游牧民族之迁居。（笔者按：古之谓床者，坐卧之具也。《说文》：床，安身之坐者）。

[18] 净瓶（梵文kalasa）为比丘随身十八物之一，在佛教艺术图像学上为弥勒菩萨之特征持物，见图10。

[19] 此种褶衫，通常制成对襟，两襟之间用系带系着，也有不系任凭衣襟敞开，有如南京西善桥下之刘宋墓葬的竹林七贤与荣启期之砖画中，衫领敞开，袒胸露腹（见图11右图）。

[20] 此种搭配法称为"裤褶"，唐・房玄龄：《晋书》，《志十五 舆服志》："裤褶之制，未详所起，近世凡车驾亲戎、中外戒严服之，服无定色⋯腰有络带以代鞶。"

[21] 纶巾或称幅巾、帻，秦以前巾多庶民、仆役所戴，到了汉末戴巾为文人、士大夫所好，

魏晋南北朝时大为流行，在家宴居时仅戴巾，外出或正式场合时，再其上加戴上冠。参见：黄辉《中国古代人物服式与画法》，第9页。《晋书》，《志十五 舆服志》："巾，以葛为之，形如陌而横著之，古尊卑共服也。"[第206页（古籍771页）]

[22] 帔帛：早期从印度传来之飞天，身上都有一条绕过头颈后方，从两肩向前伸出，绕挂于双手臂，并向身后飘荡飞扬之飘带，称为帔帛，随着飞天的"本土化"（见本文底下之飞天之本土化）后，此帔帛被当时妇女服饰之"飞襳垂髾"所取代了，帔帛仅保存在佛菩萨金刚尊像中，变短且不再飘扬，成为一象征式装饰，更进在小腹前方交叉穿过一环佩，这种二龙穿璧之图案（见图25左图中间下方），在汉朝以非常的流行了，而成为本土化衣饰之缨络饰带（见图13）。

[23] 详见：[西晋]竺法护译：《普曜经》，（CBETA, T03, no. 186, p. 509, b23-26）。《普曜经》又名《佛说普曜经》《方等本起经》。

[24] 详见：[东晋]祇多蜜译：《佛说宝如来三昧经》，（CBETA, T15, no. 637, p. 525, b16-19）。

[25] 笈多王朝（320–540年）是中古印度继孔雀王朝之后，以恒河流域中下游为中心的大帝国，为印度佛教艺术最为发达之时期。

[26] 详见：《洛阳伽蓝记》卷2："石桥南道有景兴尼寺。亦阉官等所共立也。有金像辇。去地三尺。施宝盖。四面垂金铃七宝珠。飞天伎乐。望之云表。"（CBETA, T51, no. 2092, p. 1005, c21-23）

[27] 有二义也，详见：慧琳音义：《一切经音义》卷21："干闼婆（此云食香，或云寻香，言此类寻逐食之香气，往彼娱乐，以求食也，旧云乐神者非正翻也）。"（CBETA, T54, no. 2128, p. 435, b5）。另卷22："十宝山间有音乐神名干闼婆，切利诸天意须音乐，此神身有异相，即知天意，往彼娱乐"（CBETA, T54, no. 2128, p. 446, c12-13），此处乃指后者之义也。

[28] 亦有二义也，详见:慧琳音义：《一切经音义》卷11："紧那罗音乐天也，有美妙音声，能歌舞，男则马首人身能歌，女则端正能舞，次比天女，多与干闼婆天，为妻室也。"（CBETA, T54, no. 2128, p. 374, c9-10）另卷

21："紧那罗（紧此云疑也，那罗此云人也，谓此神貌似人，然其顶有一角，今见者生疑，云人耶?非耶?或曰那罗，此云丈夫也，紧云犹豫也，以其形貌如人，而口似牛，使见者生疑，故名也，旧云歌乐神者从技翻也。）"（CBETA, T54, no. 2128, p. 435, a14-15）此处乃指前者之义也。

[29] 详见：《起世因本经》卷1《1 阎浮洲品》（CBETA, T01, no. 25, p. 368, b2-12）

[30] 天龙八部，指佛教护法中以天、龙为首的八种神话种族，包括有天众、龙众、夜叉、干闼婆、阿修罗、迦楼罗、紧那罗、摩睺罗迦八类佛教的护法神。此八种神话种族以"天众"和"龙众"为首，故称"天龙八部"。在诸多的经典中均有述及。

[31] 详见：《妙法莲华经》卷2《3 譬喻品》："尔时四部众，比丘、比丘尼、优婆塞、优婆夷，天、龙、夜叉、干闼婆、阿修罗、迦楼罗、紧那罗、摩睺罗伽等大众，见舍利弗于佛前受阿耨多罗三藐三菩提记，心大欢喜，踊跃无量，各各脱身所著上衣、以供养佛。"（CBETA, T09, no. 262, p. 12, a7-11）

[32] 唐颜师古注："襳，袿衣之长带也。髾谓燕尾之属，皆衣上假饰。"汉魏之时，贵妇之服装之饰带，从上裳中伸出之长飘带或上裳之长条状下摆。参见：黄良莹《北朝服饰研究》，第83-84页。

[33] 箜篌：《旧唐书》卷二十九，《志第九》，《音乐二》：箜篌，汉武帝使乐人侯调所作，以祠太一。或云侯辉所作，其声坎坎应节，谓之坎侯，声讹为箜篌。或谓师延靡靡乐，非也。旧说亦依琴制，今按其形，似瑟而小，七弦，用拨弹之，如琵琶也。竖箜篌，胡乐也，汉灵帝好之。体曲而长，二十有二弦，竖抱于怀，用两手齐奏，俗谓之擘箜篌。详见：后晋，刘昫等造，《旧唐书》，北京：中华书局，第290-291页（古籍1076页）。

[34] 横笛：《旧唐书》卷二十九，《志第九》，《音乐二》：笛，汉武帝工丘仲所造也。其元出于羌中。短笛，修尺有咫。长笛、短笛之间，谓之中管。篴，吹孔有觜如酸枣。横笛，小篴也。详见：后晋，刘昫等造，《旧唐书》，北京：中华书局，第290页（古籍1075页）。

[35] 笙：《尔雅》，卷五《释乐》第七：大笙谓之巢（注：列管瓠中，师簧管端，大者十九簧），小者谓之和（注：十三簧者，乡射记曰，三笙一和而成声）。详见：《十三经读本·尔雅》，台北：新文丰出版公司，第3213页。《说文》：笙，十三簧。象凤之身也。笙，正月之音。物生，故谓之笙。大者谓之巢，小者谓之和。从竹生声。古者随作笙。

[36] 琵琶：《旧唐书》卷二十九，《志第九》，《音乐二》：琵琶，四弦，汉乐也。初，秦长城之役，有弦鼗而鼓之者。及汉武帝嫁宗女于乌孙，乃裁筝、筑为马上乐，以慰其乡国之思。推而远之曰琵，引而近之曰琶，言其便于事也。详见：后晋，刘昫等造：《旧唐书》，北京：中华书局，第290页（古籍1076页）。

[37] 详见：常书鸿、李承仙：《敦煌飞天》序文第2页。

[38] 依照魏晋南北时之绘画理论，人物尺寸之大小与其身份地位有关，而与距离远近透视无关。在此造像碑上供养人（张解夫妇）之雕像，尺寸仅略小于上方之佛菩萨尊像，显示出张解夫妇之身份显贵，可能为皇亲贵族。

[39] [唐]道宣（596-667年）：《四分律删繁补阙行事钞》卷3："跪有二：一长跪，即两膝及足指至地。二互跪，右膝至地。"（CBETA, T40, no. 1804, p. 142, c14-15）。笔者案：此造像碑中之男供养人，跪姿为左膝着地，关于此道宣在《释门归敬仪》卷2中有："言互跪者，左右两膝交互跪地……经中以行事经久，苦弊集身，左右两膝交互而跪。"（CBETA, T45, no. 1896, p. 863, c19-p. 864, a4。）

[40] [梁]法云（467-529年）：《翻译名义集》卷4："互跪也，音义指归云，不合云胡跪。盖梵世遗种，居五竺间，葱岭之北，诸戎羌胡。今经律多翻互跪，以三处翘竦故名互跪，即右膝着地也。……若两膝着地则名长跪。毘奈耶云：尼女体弱，互跪要倒，佛听长跪。"（CBETA, T54, no. 2131, p. 1124, c29-p. 1125, a6。）
道宣：《释门归敬仪》卷2："僧是丈夫，刚干事立，故制互跪。尼是女弱，翘苦易劳，故令长跪。"（CBETA, T45, no. 1896, p. 863, c19-p. 864, a4。）

[41] [唐]大觉（生卒年不详）：《四分律行事钞批》卷14："尼不得互跪，唯得长跪，由缘起中，互跪形露羞耻，故佛不许，僧须互跪。"（CBETA, X42, no. 736, p. 1038, b15-16 // Z 1:68, p. 28, a8-9 // R68, p. 55, a8-9。）

[42] □该字漫漶模糊，陈奕恺在《北齐武平七年张解等造像七尊像碑略探》中作"旬"字。

[43] 夏禹，传为一条大虫——蛇、龙。相传更早之伏羲，女娲皆为人面蛇身。

[44] 详见宋罗愿（1136-1184年），《尔雅翼》卷二十八："王符称世俗昼龙之状马首蛇尾……九似者，角似鹿、头似驼、眼似鬼、项似蛇、腹似蜃、鳞似鱼、爪似醒鹘（鹰）、掌似虎、耳似牛"。引自：影印古籍《钦定四库全书·经部十·小学类》，罗愿：《尔雅翼》卷二十八PP.2-3. http://ctext.org/library.pl?if=gb&file=2141&page=78 及79（2016.06.14）

[45] 《说文解字》：凤，神鸟也。天老曰："凤之象也，鸿前、麐后、蛇颈、鱼尾、鹳颡、鸳思、龙文、虎背、燕颔、鸡喙，五色备举。出于东方君子之国，翱翔四海之外，过昆崙，饮砥柱，濯羽弱水，莫宿风穴。见则天下大安宁。"

[46] 详见牟钟鉴：《中国宗教与中国文化》卷三，第36页。北京：中国社会科学出版社，2005年版。

[47] 印度之龙（Nāga），实为大蟒蛇、眼镜蛇之属，或为单头、多（奇数）头，无爪、足，参见图22。至于凤，印度则有金翅鸟之传说及图像，但并无如同中国之凤的图像。

[48] 因在造像碑上凤尾部，已风化漫漶不清，或有认为仙/瑞鹤，可参见图25。

[49] 详见：《大智度论》卷25《1序品》："佛语名师子吼"（CBETA, T25, no. 1509, p. 244, c7。）

[50] 详见：《大智度论》卷7《1序品》："王呼健人，亦名人师子；人称国王，亦名人师子。又如师子四足兽中，独步无畏，能伏一切；佛亦如是，于九十六种道中，一切降伏无畏故，名人师子。"（CBETA, T25, no. 1509, p. 111, b5-8。）

（栏目编辑　朱浒）

犍陀罗佛传图像艺术探究

闫飞

（扬州大学美术与设计学院，江苏扬州，225127）

【摘　要】犍陀罗长期受到中印度佛教文化和西方希腊文化的双重影响，在贵霜迦腻色迦王在位时，犍陀罗一度跻身于印度佛教艺术发展的中心地带。其中，佛陀传记是犍陀罗佛教艺术的一大支流，在经历了佛教艺术的象征物表现时期后，大乘佛教在南印度兴起了"一切众生皆有佛性""有佛性者皆可成佛"的佛学思想，并迅速传播到贵霜王朝境内，为犍陀罗佛传艺术的发展注入了源动力，并在希腊、罗马、印度本土文化的杂糅下，形成了独具特色的犍陀罗佛传艺术特色。

【关键词】佛传故事　佛传艺术　犍陀罗　印度　佛教

作者简介：
闫飞（1981—），男，乌鲁木齐人，现任扬州大学美术与设计学院副教授，华东师范大学艺术研究所博士研究生。研究方向：佛教美术。
项目基金：本文系国家社科基金重大项目"中印佛教美术源流研究"（14ZDB058）阶段性成果。

犍陀罗（梵 Gandhara, Gandhāra, Gandha-vati）位于南亚次大陆西北地区，西北印度喀布尔河下游，五河流域之北。现今阿富汗的喀布尔、堪达哈尔以东，以及印度之西北边省，都为犍陀罗属地（图1）。今日对犍陀罗的研究一直与佛教史、佛教艺术密切相连。在古代印度十六列国统治时期（公元前600—400年），乔达摩·悉达多创建了佛教，史学上亦称为"早期佛教时代"[1]；波斯帝国统治时期（在公元前518年波斯居鲁士征服印度河以西的地区）[2]和希腊统治期间[3]，犍陀罗经历了文化融合与发展时期；孔雀帝国时代（公元前324—前187年）阿育王积极推广佛教，大力修建佛寺、佛塔和石柱，对印度美术都有促进作用。"孔雀王朝的美术主要是指阿育王时代的美术，印度的艺术史以至印度确凿的历史，也是从孔雀王朝的阿育王才算真正开始。"[4]贵霜王朝统治时期（公元1—3世纪），佛教得到了迅速发展，出现了"大乘""小乘"之分，并首次出现了佛陀造像。到迦腻色迦王统治时期，佛教地位得到了进一步巩固，并铸造有佛陀站立造像的一第纳尔金币，上有铭文"BODDO"，这被学术界公认为最早的佛陀形象。迦腻色迦王也因对佛教的庇护，使其享有与阿育王相同的美誉。贵霜帝国都城设在犍陀罗的富楼沙（今巴基斯坦白沙瓦），因此，犍陀罗作为当时佛教文化发展的中心，确立它在古代佛教美术中的核心地位。

公元前6世纪至公元1世纪期间，佛教在小乘佛学发展时期处于象征性艺

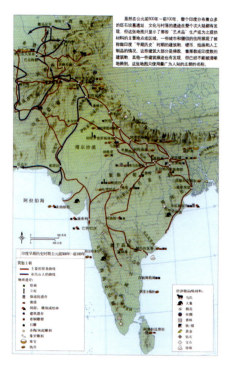

图1　印度早期历史时期艺术地

术阶段：一方面，小乘佛教反对佛教造像，佛陀在僧徒的意识中是无可比拟的圣人，故佛陀的形象是无法用凡人的语言和图像来描述的；另一方面，当时供奉象征佛陀的事物更具有普遍性。佛传美术始于窣堵波（佛塔）的建造，礼拜象征释迦所达到的涅槃境界和佛陀永恒性的窣堵波，是早期佛教信仰的核心。后来，窣堵波作为一种纪念性建筑的演变，其主体表面、建筑构建、配套环境都出现了装饰性的图像，这标志佛教美术正式兴起。在印度至今还有很多佛教石窟同于礼拜窣堵波，被称作支提窟。当具有象征意义的窣堵波、圣树、圣坛、法轮、三宝标等图像的出现，代表佛教艺术进入了主题象征性表现阶段，

其中大众对窣堵波和圣树信仰较为普遍，这些具有象征意义的图像，虽然在印度古代文明中早已有之，但新的佛教内涵的赋予从理论上推动了佛传艺术的长足发展。

一、早期犍陀罗佛传故事图像

独立的佛陀造像最初源于佛传艺术，因此，对早期的佛教造像产生于犍陀罗还是秣菟罗，与佛传图像的发展也有着密切的关系。从佛教发展来看，公元一世纪，大乘佛教在南印度兴起，其后迅速发展并传播到北印度贵霜王朝境内。大乘佛教以"一切众生皆有佛性""有佛性者皆可成佛"的众生与佛平等观念的宣扬，成为佛教造像的理论依据。然而，以目前考古发现为依据，犍陀罗已知的"佛陀的象征性表现"作品仍然少见。据宫治昭先生考证，早期的犍陀罗佛陀造像源于佛传"梵天劝请"情节，佛陀表情僵硬，眼睛睁开呆滞，多数佛传图像都体现了罗马和印度的混合因素（图2）。一方面是人物和场景的整体特征，具有罗马典型的写实风格，特别是深目高鼻的佛陀造像和层叠下垂的衣褶，还有犍陀罗出土的一系列装饰盘，人物的动态和场景都有对希腊、罗马艺术模式的仿照之嫌；另一方面，很多佛传图的细节处理，又与中印度脱离不了干系，如从呾叉始罗的西尔卡普和斯瓦特的布特卡拉出土的文物来看，早期犍陀罗佛传故事图像与古代中印度，特别是巴尔胡特佛传故事图像的表现手法相同。在佛传图像逐渐成熟后，仍然保留了部分中印度特征，如树下诞生中佛母"三屈式"人物塑造、初转法轮图中的左右对称、降魔图中故事叙述性构图、梵天劝请中帝释天左肩衣纹等，都可以推测，在佛传美术发展的初期，犍陀罗地区与中印度之间就有着密切的佛教文化、艺术的交流。

二、犍陀罗佛传图像的艺术特点

犍陀罗佛传故事图像在人物造像和场景布局上，呈现出写实性特征。在马歇尔的研究中可见，初期犍陀罗佛像较为写实，佛陀头发成波浪卷曲形，目光炯炯有神并有白毫相，胡须浓密，身体魁梧，袈裟通肩且衣褶厚重成平行线条等，很多方面都符合当地习俗的整体面貌。然而，这一创造性佛陀造像的形成不是一蹴而就的，是在漫长的时间里经历了菩萨、比丘等造像的铺垫，从佛传故事图像中逐步脱颖而出。场景布局方面，早期印度中部、南部佛传故事图像对故事文学色彩的塑造更为出色，通过对画面构图的艺术处理将不同时空、相近情节的佛传故事组织到一幅画面中。如：桑奇大塔北门正面右柱第二格佛传图"四出城门"，画面分为上、下两层表现故事中宫殿和城外两个场景。下半部分右边由象征太子出家的马车、伞盖和高大的城门组成，左边则以密集的侍卫和马构成整体。浮雕上半部对宫廷中净饭王、太子妃耶输陀罗以及侍女的刻画，显然不符合现实的空间模式。而在犍陀罗佛传图像中，很少见到如此装饰性佛传图。如：在常见的佛传故事图像"白象入台"中，主人公摩耶夫人侧卧于寝台之上，位于宫殿浮雕正中央，上方大象头朝下向摩耶夫人右肋俯冲（有时大象会雕刻在圆形之中），部分图像配有持矛的侍卫和执佛尘的侍女表现宫廷之中。从构图看，远景留白无过多辅助图形填充，场景营造比较写实，内容则主题突出、精确简练忠实于佛典原作（图3—图5）。

三、犍陀罗佛传图像的题材特点

佛传故事图像是以佛陀一生传记为线索的艺术表现形式，《佛本行集经》

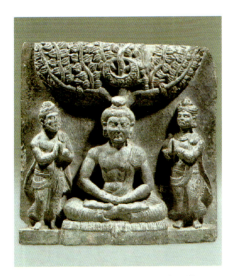

图2　梵天劝请（柏林国立博物馆亚洲艺术馆藏）

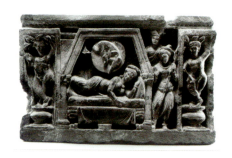

图3 托胎灵梦（大英博物馆藏）

图4 托胎灵梦（斯瓦特印度博物馆藏）

图5 托胎灵梦（拉合尔博物馆藏）

对佛传就有不同称谓和解释，如："摩诃僧祇师，名为大事。萨婆多师，名此经为大严。迦叶维师，名为佛生因缘。昙无德师，名为释迦牟尼佛本行。尼沙塞师，名为毗尼藏根本。"[5]然而，在印度中部和南部，极少发现完整记录释迦从"诞生"到"涅槃"的佛传故事图像。但在犍陀罗地区，这种佛传题材的故事图像依附佛塔，却以故事情节的秩序一次排列塑造，在佛传故事情节、场景的数量和形式上即丰富了中印度古代初期的佛传故事图像（巴尔胡特、桑奇等），又在题材的偏重上形成了两大系统，一是以释迦成佛前青年时期的故事为重点并与涅槃组合，反映佛陀一生的传记；二是以释迦成佛悟道后各种教化活动的故事为重点。

首先，最初佛传故事侧重于佛陀成道之前。犍陀罗地区佛传故事图像盛行，源于该地区对佛陀涅槃和窣堵波的信仰，作为佛陀生平的图像记载，各类佛传场景多达120个，与古印度其他地区相比，犍陀罗地区更加专注于对佛陀传记的艺术表现。然而从出土文物中可见，早期的犍陀罗佛传艺术在题材选择上除了涅槃组图，基本上只表现佛陀成道之前。如布特卡拉出土的佛传图像和一些早期小型佛塔上的佛传浮雕，多从"诞生组画"到"初转法轮"，尤其是以悉达多太子青年至出家前后的菩萨行为表现重点，其原因推测为：1.较早的佛传典籍《佛本行集经》。"本行"是指释迦成佛悟道前的菩萨行迹，佛教善讲因缘，而释迦太子期间的修行，是世尊成佛悟道的本世因缘。《维摩义记》记载："菩炉所修，能为佛因，故名本行"[6] 2.早期佛传故事图像可能受到"四相图"的题材选择因素，即佛陀生平的四件大事"树下诞生""降服魔众""初转法轮""涅槃"。在早期印度南、北地区，"四相图"略有差别，但都未包含成佛后的说法情节。3.早期佛教中"不表现佛陀"造像的规定，促使了佛教美术对释迦成佛前的菩萨形象的丰富表现，阻碍了成佛后对佛陀造像的探索。4.似乎释迦成佛前的诞生因缘、看破世俗、决意出家、克服魔诱、成佛悟道与印度原始宗教崇尚苦行、自我禅定的宗教信仰相一致，也与早期部派佛教倡导自我修行的佛学文化相吻合。

其次，犍陀罗除了在佛传题材的表现方面颇为丰富，同时对个别题材具有浓厚的创作兴趣，如：涅槃组画。涅槃组画是围绕佛陀圆寂前后的相关故事图像，包括"通体缠布""遗体搬运""入殓""荼毗"等场景，甚至还包括荼毗后"八王分舍利""搬运舍利""起塔"等场景。其中表现佛陀涅槃时位于沙罗双树之间，侧卧床榻之上，众人围绕痛苦哀思的场景为犍陀罗始创。学者认为："图像基于犍陀罗对故事图像执着的爱好，同时，也受到了从希腊、罗马世界传来有关葬礼图像的影响。犍陀罗敢于以释迦之死的场面来表现佛教理想般涅槃的现实，与印度本土社会迥异的犍陀罗文化状况需要引起了深刻的思考。"[7]（图6—图9）

后期随着佛教艺术的发展，在犍陀罗地区佛传浮雕中有关佛陀宣法教化场景逐渐增多。如"三迦叶皈佛""归乡说法"以后到涅槃前有关释迦教化活动的说法、神变的场面，以及"帝释窟说法""十六仙人访佛""三道宝阶降下"等教化场

面多达四十个以上。其中"帝释窟说法"情节具有一定的代表性。"帝释窟说法"这一情节见于《长阿含经》(《释提桓因问经》)、《中阿含经》(《释问经》)、《帝释所问经》、《杂宝藏经》(《帝释问事缘》)、《佛陀行赞》等多部经典中。故事内容非常相似,讲述了一日释迦在洞窟内禅定冥想,帝释天与诸神从忉利天下来拜访释迦,先以乐神般遮翼(乾达婆)的琴声为先导,从三昧中唤醒释迦,然后听其说法。据《长阿含经》(《释提桓因问经》)记载:"一时。佛在摩竭国菴婆罗村北。毗陀山因陀娑罗窟中尔时。释提桓因发微妙善心。欲来见佛。今我当往至世尊所时。诸忉利天闻释提桓因发妙善心。欲诣佛所。即寻诣帝释。白言。善哉。帝释。发妙善心。欲诣如来。我等亦乐侍从诣世尊所时。释提桓因即告执乐神般遮翼曰。我今欲诣世尊所。汝可俱行。此忉利诸天亦当与我俱诣佛所对曰。唯然。时。般遮翼持琉璃琴。于帝释前忉利天众中鼓琴供养时。释提桓因。忉利诸天及般遮翼。于法堂上忽然不现。譬如力士屈伸臂顷。至摩竭国北毗陀山中尔时。世尊入火焰三昧。彼毗陀山同一火色。时国人见。自相谓言。此毗陀山同一火色。将是如来诸天之力时。释提桓因告般遮翼曰。如来,至真甚难得睹。而能垂降此闲静处。寂默无声。禽兽为侣。此处常有诸大神天侍卫世尊。汝可于前鼓琉璃琴娱乐世尊。吾与诸天寻于后往对曰。唯然。"[8]

"帝释窟说法"在古代印度的巴尔胡特、菩提伽耶、桑奇等佛教美术遗迹中多有存在,在犍陀罗地区也发现了20余例浮雕,对其图像风格、样式的排查可分为以下两个系统:一种是以故事的叙事性为表现,场景中的人物构图、故事情节接近于现实的观察视角。如:真实地反映石窟,并将用凡人的视角和同等比例描绘佛陀,有时包括佛陀侧面或是从洞窟中探身而出的造型。这种风格见于加尔各答印度博物馆藏的公元2世纪帝释窟说法图;另一种是通过以佛陀为核心的特殊构图形式。通过简化洞窟造型,放大佛陀比例,增加头光或是火焰强调了佛陀的神圣性,将听法的动物、仙人和植物环绕在洞窟四周构成"带"形装饰。如:日本私人收藏帝释窟说法图,从现有残片可见,佛陀端详坐于紧随身形的洞窟之中,左侧有一人物手持弓形乐器是乐神般遮翼(乾达婆),后面的人物残损严重可能是帝释天。从下排人物可以看出,其余场景人物、植物、动物都会布局在洞窟周围(图10—

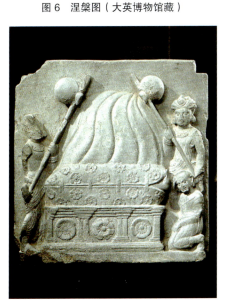

图6 涅槃图(大英博物馆藏)

图7 通体缠布(德国柏林国立博物馆亚洲艺术馆藏)

图8 荼毗(柏林国立博物馆亚洲艺术馆藏)

图9 八王分舍利(白沙瓦博物馆收藏)

图 10　帝释窟说法（巴基斯坦白沙瓦博物馆藏）

图 11　帝释窟说法（大英博物馆藏）

图11）。

"帝释窟说法"也影响到了新疆克孜尔石窟，据格伦威德尔所见和其推测，克孜尔石窟中心洞窟主室正壁龛中坐佛当属这一题材，且与上文所述第二种类型接近。因佛像残存缺失严重，只能鉴于与之相关的图像元素，如：克孜尔第一期92窟，山岳形中有坐佛，左右两侧有乾达婆和帝释天，后方有天神和婆罗门。可见，在克孜尔"龛"形配有山岳表达"窟"，其次就是帝释天和乐神乾达婆的同时出现，可以确认故事情节。再者是通过动物、植物与佛经、佛罗的关系鉴别。在龛中券顶的山岳图中，有树木、水池、禽兽、仙人等图像，这与上文所说第二种非常类似。其中在77窟出现了禅定的猿猴、无树叶的大朵花造型，与犍陀罗地区这一题材图像有着内在联系。

四、犍陀罗佛传图像的叙事特点

犍陀罗佛像雕刻无论从数量、规模还是艺术的独特性，都对古印度佛教艺术的发展具有历史意义。犍陀罗完整的传记性故事表达和人物、场景的写实性塑造，区别于古印度其他地区的佛传艺术，对中亚地区影响深远。

首先是犍陀罗佛传故事图像的传记性，这一特点表现在故事情节的叙事性，同时造成对故事的连续性表达。在早期中印度的佛传故事图像中可见（巴尔胡特、桑奇等），"四相图""八相图"成为佛传艺术的主流形式，这种现象表现了对佛陀平生重大事件的节点性纪念。如：1.每幅图像人物主次分明，作为礼拜主体的释迦常在尺度、位置上都有所凸显；2.构图充实完整，常用配景中的相关人物、动物填补构图，形成整体图像的几何形布局；3.图像排列虽有时间逻辑但情节跳跃，更像是以"空间"为塑造核心，实现对佛教圣地的视觉巡礼。

而犍陀罗佛传故事图像更注重对佛陀传记"叙事性"表现，体现在"连续单景图""一图多景""双图并行"三个方面。1."连续单景图"，即每个佛传故事采用一张构图，故事图像之间连续有前后逻辑。如："四门城门"讲述了释迦太子登车出游，从都城东南西北四个城门出行时，先看到了老人、病人、死者，并陷入了摆脱人类"老""病""死"痛苦的深思，最后遇见了沙门（出家人）为他指引了出家的道路（图12）。《毘奈耶破僧事》卷三："菩萨登车游观，逢一老人，气力羸弱，形体损瘦，腰背偻曲，行步倚仗，身体战掉（抖），须发变色……将欲出城，逢一病人，举身羸黄，瘦瘠疲困，路旁诸人皆不愿见……出城游观，逢一死人，以杂色车而以载之。复有一

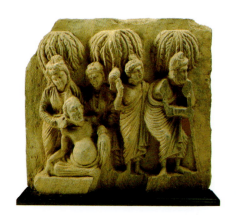

图 12　四出城门，私人收藏（日本）

人，手持火炉在前而行。杂色车后，多诸男女，披发哀号，见者悲切……登车而行，于衢路中逢一沙门，净除须发，披福田衣，执持瓶钵徐行乞食……菩萨叹曰：善哉斯事……即自念言：若当如此，我亦出家。"[9]"四门城门"在古印度寥寥无几，早期犍陀罗地区也很少见到，后来逐渐被发现。在白沙瓦博物馆现藏的"四门出游"图中可见，虽然部分残损，但骑在马上的太子和鼓胀着肚子的病人，仍然可以清晰辨认该主题。然而，这一通过象征手法直接表达佛教思辨中核心问题的艺术形式，在中国、日本受到热捧，在克孜尔、敦煌的石窟壁画中，都有较多连续式构图的"四门城门"画面。

2. 一图多景。在印度也有一图多景，但属于同一事件内的多个"空间"场景，而犍陀罗主要表现多个"时间"相近的佛传情节表现在一幅图上，强调故事的连续性叙事。如："燃灯佛授记"（图13—图14），此题材在犍陀罗地区不仅数量众多，而且构图特别。燃灯佛在汉译经典中又称普光佛、锭光佛等，被认为是过去佛中的第一个佛。故事图像常通过一图多景的方式描述了释迦前世买花奉献、祈愿成佛、燃灯佛授记的连续情节，并预示来世释迦与耶输陀罗因缘，释迦成佛因缘。《佛本行集经》卷三记载："时燃灯佛……从外来入莲华城中。我时贳此七茎莲花，遥见佛来，渐渐至近……我时即铺所有鹿皮，解发布散，覆面而伏，为佛作桥。一切人民，未得践过，唯佛最初，蹈我发上……时燃灯佛告比丘言，此摩纳婆，过于阿僧祇劫，当得作佛，号释迦牟尼……"[10]在犍陀罗地区佛传故事一般开篇为燃灯佛授记，但在印度其他佛教圣地极少出现，故在犍陀罗佛传故事中具有独特性，代表作品为西克里窣堵波的浮雕。究其原因"燃灯佛授记"题材具有一定的地缘优势。"燃灯佛授记"产生于犍陀罗那揭罗曷国（现在的贾拉拉巴德），法显、玄奘都有记

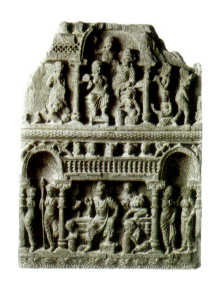

图15 宫中娱乐、出家决定
（巴基斯坦国家博物馆藏）

述，玄奘书中记载："该城附近有窣堵波，为释迦菩萨值燃灯佛，敷鹿皮衣布发掩泥，得受记处。"

3. 双图并行。以"时间"为主线，将密集连续的两个情节采用双图并行方式呈现，强调了对佛传故事图像整体的阅读性。如："宫中娱乐、出家决定"（图15）。故事讲述了释迦太子外出游观后决定放弃歌舞升平的王宫生活，决定离世出家。这一系列的故事常常有"太子惊梦""决定出家"二个题材组合表现太子二十九岁夜里出家前后，两图场景基本相同，画面中耶输陀罗熟睡于床榻之上，四周宫女多与乐器相组合，睡姿各异，只有太子欲起状或正坐于画面中央，与他人不同。如果画面左侧有爱马犍陟、屈膝合十的车匿和天神，则是"出家决定"场景。只是"太

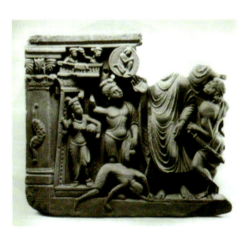 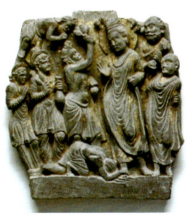

图13 燃灯佛授记（大英博物馆藏） 图14 燃灯佛授记（美国大都会艺术博物馆藏）

子惊梦"中释迦被雕刻为太子的世俗造型，而紧接着"决议出家"中，事件被塑造成佛陀造型，手提油瓶。"太子惊梦"表述了净饭王得知释迦太子有出家的迹象，则通过迎娶太子妃和选派舞女、伎乐等骄纵奢侈的世俗生活，使太子放弃出家之念，但太子半夜惊醒决议出家。《毗奈耶破僧事》卷三："作是议已，即为太子造立宫殿，百宝庄严敷师子座，令太子坐其座……咸令普集所有童女，任其意愿，随时装饰，著诸璎珞，将入宫内。"[11] 尔后太子半夜梦醒，环视四周熟睡的妃子和宫女后，陷入济拔世间的成思，然后决议出家。《佛本行集经》卷十六："……官人妹女，皆悉迷惑，疲乏重眠……或有诸妹女辈，或以手拄颐颔而眠；或有妹女，掷却箜篌置于一边，而身倚卧；或有妹女，以其两臂抱鼓而眠……尔时太子忽然而寤，睹其宫内……见诸宫人如是睡卧……口出白沫，鼻涕流涎。"[12]《毗奈耶破僧事》卷四："尔时耶输陀罗，即从睡觉，便为菩萨说其八梦……菩萨尔时思惟是梦，如耶输陀罗所见之相，我于今夜即合出家。"[13]

结语

佛教艺术的起源与佛传图像不无关系，最初的佛陀造像源于犍陀罗还是秣菟罗多有争论，但经日本学者考证，早期的佛陀造像一定与佛传图像息息相关。由于犍陀罗地处古代亚欧大陆文明交汇之地，又曾受希腊文明的长期浸润，其佛传图像呈现出盘根交错的文化现象，具体观之，体现在希腊、罗马艺术影响下佛传图像人物造像、场景营造方面的写实性表现；小乘涅槃信仰催生下多幅佛本行故事围绕佛塔的序列性表达；本土文化滋生下的双图或多图的叙事性组合，以及融合了印度传统药叉造像的人物特点。犍陀罗作为古代文明传播、交融的文化末端，其艺术形式却独具特色未见平庸混杂之态，并形成了具有复合性艺术特征的犍陀罗佛教美术风格，在后期的佛教文化的东进中，成为新的佛教艺术起源，对中国、日本等东亚地区影响较为深远。如新疆的克孜尔110窟，连续性单景佛传图多达57幅，敦煌290窟人字坡"S"形佛传图，多达87种，云冈石窟22个[14]，龙门石窟22个。这种由"末端"到"起源"转变，形成了以中国和印度各为核心的佛教艺术研究领域，两个领域之间的相互跨越现象吸引了众多学者的关注。犍陀罗佛传故事则作为一种信息媒介，伴随佛教思潮的演进，随之构建出一套独具特色的艺术体量，为后人对古代佛教思想的发展、中印文化的交流、社会人文的考证等领域提供了多方向的研究切入点。

注释：

[1] 林承节：《印度史》，北京：人民出版社2004年版，第126页。
[2] [巴]穆罕默德·瓦利乌拉·汗著，陆水林译：《犍陀罗——来自巴基斯坦的佛教文明》，北京：五洲传播出版社2009年版，第203页。
[3] 公元前334年亚历山大东征，公元前326年波斯投降和东征撤军，撤军后在旁遮普设立了总督。
[4] 范梦：《东方美术史》，昆明：云南人民出版社1991年版，第212页。
[5]《大正藏》，第3册，《佛本行集经》，第932页。
[6]《大正藏》，第38册，《维摩义记》，第426页。
[7] [日]宫治昭著，李萍、张清涛译：《涅槃和弥勒的图像学》，北京：文物出版社2009版，第94页。
[8]《大正藏》，第1册，《长阿含经》，第62页。
[9]《大正藏》，第24册，《根本说一切有部毗奈耶破僧事》，第112页。
[10]《大正藏》，第3册，《佛本行集经》，第667页。
[11]《大正藏》，第24册，《根本说一切有部毗奈耶破僧事》，第111页。
[12]《大正藏》，第3册，《佛本行集经》，第728页。
[13]《大正藏》，第24册，《根本说一切有部毗奈耶破僧事》，第115页。
[14] 赵昆雨：《云冈石窟佛教故事雕刻艺术》，南京：江苏美术出版社2010年版，第43页。

（栏目编辑　张同标）

图像抑或文本：大足南山三清古洞主尊身份辨析

周洁

（复旦大学文史研究院，上海，200433）

【摘　要】宋代绍兴年间（1131—1162）开凿的大足南山摩崖造像，因第5号"三清古洞"布置有较为完整的道教神御而备受学界关注。学界对实物图像和经典文本两种不同途径的仰赖程度，导致对主尊身份不同的判定结果。进而引发出的思考是：我们究竟应该更相信实物还是应该更相信经典文本？本文在前人重要的研究基础上，将实物遗存、道教经典文本与南山的仪式功能相结合，试图从方法上对这一问题做推进。

【关键词】三清古洞　道教造像　摩崖　"三清六御"　宋代祈雨　《道门科范大全》

作者简介：
周洁（1986—），女，复旦大学文史研究院艺术史博士研究生。研究方向：亚洲宗教艺术与历史。
本文为作者2015-2016赴美国达特茅斯学院访学成果之一，曾于2016年10月16日在中国美术学院举行的"美术考古青年学者沙龙第二期：造像"活动中公开宣讲。特别感谢Dartmouth College宗教学系Gil Raz李福教授给予本文的批评建议。

学界关于三清古洞主尊身份问题虽论述颇多，但未有定论（图1）。该议题可纳入道教美术史或视觉文化中重要的"朝元图"母题研究中。大足南山是相关遗存中年代最早、规模宏大、神祇布置最为完整的摩崖石刻，由宋代个人舍地开山供养，而非全真教内部或官方主持营建。平面布局不以三清像为绝对视觉中心，而将"三清六御"作为整体，协同供养人像共同置于中心柱上。虽然相关图像遗存都不同程度保有宋代遗风，但三清古洞是考察宋代道教神祇组合最为直接的例证。历来对主尊身份的不同判定，主要集中在对以下问题的探讨：两位女性神御的身份、安岳老君岩能否作为三清古洞的判定依据、诸多经典文本与南山造像之间究竟有何直接关联等。[1]以上不同结论也体现出道教造像研究的两种主要取径，第一种从考古实物入手，辅以经典文献；第二种则以文本为主要证据。因此本文的出发点是，我们应该更相信图像实物还是应该更相信文献经典？本文希望能在两者基础上，进一步考察实物遗存样貌与可能的地方性石刻造像功用，以此从方法的角度对这一问题做推进。

一

三清古洞。现编号为第5龛，是南山摩崖造像中体量最大、制作最为精美的一处，与注生后土圣母龛、龙洞同为南宋绍兴年间作品。该龛坐北朝南，平顶方形，平面呈Π形。窟内正中有中心柱，与东、西、北三处壁面之间形成甬道，甬道宽1米，长2.6米。三壁面距离地面约1米高处的位置设台基，并饰有浅浮雕有帷幔。台面之上东西北壁各划分出六层装饰带，每层均雕刻有立像，现存共计195位天尊像。其中以文官持笏形象居多，兼有数位带冠道士形象，另有明确的三位女像，像高约0.46米，宽0.13米。清人重装碑记中，将其称之为"三百六十感应天尊"。其中东壁六层各有17位立像，每位旁边均刻有榜题栏，现场观察如今已无墨书或雕刻痕迹。最底层立像全部饰有通天冠，为文官形象。倒数第二层自南向北第5、6、7是三位武士，各持兵器横置于腕部，呈作揖态。第二层最南侧靠近窗宫的是一位左肩扛长柄斧的武将形象，其后十位立像均着莲花冠，其后六位戴通天冠。最上层最外侧第一立像双手持物，漫漶不清。第5、6、7位为女像（图1-2）。北壁靠近东壁转角处，还残存十位立

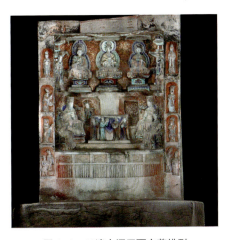

图1-1　三清古洞正面主尊排列

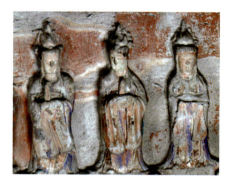

图1-2 三清古洞左壁女性神祇像

像。西壁自上而下六层分别设置15、16、15、13、12、12位立像。东西壁最外侧各有六个圆型"画框",内雕有十二宫。

中心柱上刻有主尊、供养人、真仙等,上下两层分布九位主尊。除了正面三位外,其余六位斜向布置在左右和第二层。正壁上层最中央三位主像均坐北面南,盘膝坐于束腰矩形台座上,基座饰有覆莲花瓣。三主尊均头戴莲花冠,蓄须,外着道袍,内着交领衫,束带飘于胸前。身后饰有圆形头光与身光,内饰有火焰纹,头顶上方各悬华盖。中央坐像华盖之上向龛顶发出四道毫光,内侧两道光在龛顶环绕形成三个圆圈,每圈内各有一位天尊化身坐像。外侧两道毫光经龛顶曲行飘于龛外。中像双手放于三足凭几之上。左像带须,双手执如意。右像左手平放,右手执扇。

左壁、右壁两侧各有一御,左御面有长髯,右御样貌颇年轻,均头戴冕旒,两侧垂有香袋鞋纡,身着朝服,坐于二龙头靠椅上,双足着云头靴,双手捧笏。左右两御上方,均有双层珠帘华盖。尊像两侧各分布一位手持长柄日月宝扇的侍者。

下层:左右壁内侧各有一帝王神御,造型与服饰同上层左右壁中间主像相似,双手捧玉圭,坐于龙头靠背椅上。像高0.86米,宽0.21米。两帝王像外侧略低处各有一位女性坐像,凤冠高髻,身着霞披,端坐于双龙头靠背椅上,双手捧笏。

从考古实物的角度,永乐宫是主要平行比对的实物材料,二者在神祇组合方面的确可以相互对应。但这两处材料仍存在不少差异。除永乐宫壁画的创作年代较晚,更重要的还应该考虑到宗教传播的地域因素。四川与山西各居南北两地,特别是宋代之后,四川在税收、科举等方面都具有一定区域特点,元代山西更是全真教重要的覆盖区域,永乐宫就是全真教派的祖庭。地理位置上山西受金元两代的影响远甚于受宋廷的影响。因此考虑到地方性因素,山西地区元代朝元图的神祇布置似乎不能完全作为四川宋代道教神祇排列的参考。

老君岩。毗邻大足的安岳老君岩是判定三清古洞主尊身份的重要实物依据之一(图2)。此处石质以砂岩为主,风化日趋严重,已有部分题记披露,尚不完整。[2]作者曾于2016年10月实地考察,现将初步调查情况记录如下。

老君岩(又称狮子岩)位于四川资阳市安岳县东南45公里的瑞云乡圆门村,旧有东岩观在瑞云山之巅,周围环绕茗山、五台山、普庆山。茗山之上的茗山寺以及附近毗卢洞同为宋代摩崖遗存。明末张任学曾率兵驻扎于此作为抵抗张献忠的基地。

老君岩宋代造像龛窟沿崖体斜面分上下两层做不规则分布。上层开四龛,下层开两龛。其中上层1-3龛及下层中央一龛各有三位主尊,均通体重妆饰以金粉。最上层右侧第1龛,整龛高2.684米,宽3.812米。三主尊均坐于高背双头龙椅上,其中最右侧主尊为女像,头戴凤冠,双手捧巾,着圆领衫,肩披帔帛,龛口立有持卷侍女。女主尊右侧阴刻题记:

什子常灯粧
元天大圣后一
尊栽培福果

第1龛中央主尊蓄须老相,头戴庄子巾,双手捧于胸前。其左为一位饰有鞋纡的男像,身前饰有玉环绶。两男像中间壁面刻有题记:

比丘永用无为粧
北极紫微大帝
比丘真鉴觉明粧
圣祖保生天尊
乙酉三月吉日誌

左侧主尊与龛口处有一头戴莲花冠的侍者像,中央铭文与其他处相比,字迹更为草率:

门口真逊德安
粧綵
接引天公口二位

第2龛居于顶层中央，龛高2.415米，宽4.674米。龛口左右两侧分别有一位站立侍者。中央主尊现状为螺发并油漆成蓝色，造像旁有一块嘉庆十六年（1811）重修碑，其中明确提到"老君三清"。如今所见样貌应为嘉靖乙酉（1525）、嘉庆十六年、20世纪80年代和近年多次重妆的结果。[3]该龛左侧主尊左手在上，右手在下，手掌虚空，与手持玉如意的灵宝天尊动态类似；右侧主尊左手扶膝，右手在上，手掌虚空，与持羽扇的道德天尊动态相同。

第3龛宽3.212米，高2.147米，内置三主尊。最右侧男性主尊无须，双手持笏，双肩佩有矩形连环玉饰品，坠以珠饰，似与原本冠式连为一体，大带下系结。中央主尊所戴冠饰与大足地区"三皇洞"中的风格类似，饰有鞢䩞，双手持笏，大带下系有玉环绶。左侧女像肩披方巾，头部裹巾，双手捧于胸前，其右侧刻有题记：

信士王永秀杨氏四
男王公佐公□公□
父母□□□□田氏
后土皇地祇一尊

此龛中像与右像之间，题记为：

比丘□□
云宫玉皇上帝
比丘真鑑觉明大帝
南极天皇大帝
加靖乙酉三月吉旦

图 2-1 安岳老君岩宋代三清六御上层平面布置示意图，笔者绘制。

 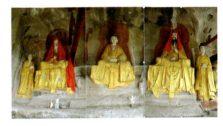

左：图2-2 ①号龛，自左至右分别为北极紫微大帝、圣祖天尊大帝、元天大圣后，拍摄于2016年10月。
右：图2-3 ②号三清龛，头部均被改刻，2016年10月。

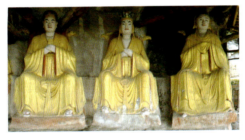 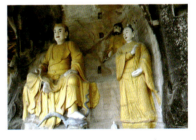

左：图2-4 ③号龛，自右至左分别为：南极长生大帝、云宫玉皇上帝、后土皇地祇，2016年10月。
右：图2-5 ④号真武大帝龛，2016年10月。

顶层左侧第4龛为真武大帝像，龛宽2.484米，高2.331米。主尊披发跣足，着翻领衣，左脚踩龟。

在顶层造像之下，第二层中央主要有大小两龛。右侧小龛风化严重（图3-1），龛高3.861米，宽1.143米，浅浮雕小像分三层布局，最上层清晰可辨为一主尊二胁侍，第二、三层各排列五位坐像，左下方有一矩形铭文框，高约1.599米，宽1.730米，内有阴刻铭文，现场录为：

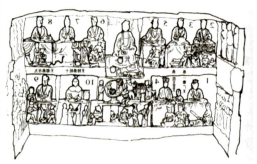

左：图3-1 安岳老君岩漫漶的十王龛，作者拍摄，2016年10月。
右：图3-2 张总：《四川安岳圣泉寺地藏十王龛》，《敦煌学辑刊》2007年第2期，第43页。

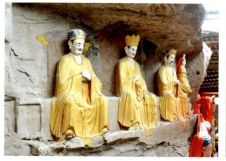

左：图3-3 地藏龛，2016年10月。
右：图3-4 南康郡王像，2016年10月。

及"……子……妆……福……"等。

此外在崖面右下方、上下两层之间的楼梯右侧有一龛规模不大的士大夫像（图3-4）。龛高1.399米，高1.588米，宽1.730米。在造像之上有矩形题记框，碑文上方与崖面相交之处有加固痕迹，最上面一行字几乎已漫漶不清，一位自称奉道的罗姓教徒在"三清六御"造像之下，供养一龛南康郡王，笔者现场录文如下[4]：

⑪谨记耳
⑩壬申元命日工就
⑨□□念七日
⑧□□丙午闰七月
⑦孙昌盛老少安
⑥向进一门清畅
⑤东岩镌粧祈
④□氏家眷发心
③道信士罗□同室
②□□□□
①南康郡王一堂奉

根据实物遗存与题记，老君岩宋代摩崖造像的主尊构成应为三清、南极长生大帝、玉皇上帝、后土皇地祇、北极紫微大帝、圣祖天尊大帝、元天大圣后，与地藏十王、南康郡王共处同一空间。安岳临近大足，唐宋之际两地造像活动极为兴盛，有延续数代的工匠世家往来，两地常共享同一造像母题，著名的如宝顶山大佛湾柳本尊十炼与安岳毗卢洞十炼图，安岳石羊镇孔雀洞造像与大多处孔雀明王题材，造形相似度极高，很有可能为同一制作粉本，以上题材还常沿用至明清。因此无论在地缘、工匠系统、造像题材等诸方面，安岳老君岩都具备成为辨析南山三清古洞主尊身份的实物例证。其次，题记时间为明代嘉靖初年，老君岩的道教主尊由僧人比丘主持妆彩，在三清两侧还有身着佛

嘉靖乙酉三月吉旦
记本持号慧菴庵
镌粧五位十王
祈一生办道同
□□□□□□

据题记可知此处漫漶严重的龛窟应为十王龛，并与临近的安岳圣泉寺十王像在布局上有较强的连带关系（图3-2），十王均分上下两层布置，地藏位于龛窟中央位置。圣泉寺为安岳老君岩十王龛的原貌提供了复原依据，同时也增加了宋代十王造像与道教摩崖共处同一空间的实例。

在十王龛左侧是位于崖面中央的大龛，从龛窟尺寸、镌造风格均与1-4龛类似，疑似为同时代作品（图3-3）。中央一尊头戴五佛冠，饰有身光、头光。左手拖佛钵，身下系带，部分线条粗糙无力，改刻痕迹明显。左右两主尊均坐于双龙头椅上，双手交叉为捧笏状，上身肩部两侧遗存连接冠饰的飘带。主尊之间原本有铭文，目前风化严重，仅能辨识数个单字，"……侍……佛释……"

衣的僧人侍者形象。嘉靖皇帝笃信道教，明代诸多藩王在分封的各地大肆崇道。明代官方自上而下禁止佛教寺院扩张，也限制佛寺大规模的修葺活动。在这样的背景下，重妆道教主尊不失为佛教徒示好道教并为自我谋福利的途径。因此嘉靖年间的题记反而强化了道教主尊身份的真实性与合理性。

这里需要注意的是，老君岩虽为南宋道教摩崖造像的主尊样貌提供了重要的图像与布局参照，但却不是直接和唯一例证。从图像排列的角度，与大足"三清六御"像仍有不吻合之处。首先南山主尊神祇均为身着朝服，老君岩则出现常服，如圣祖头戴庄子巾，着交领衣，无冠式及组佩等；其次，南山在六御以外，环绕195位感应天尊以及象征宇宙时序的黄道十二宫，是完整的道教天界神祇的图像表现，老君岩仅出现主尊。如需进一步考大足南山的神祇身份，还应借助其他证据链。

二

除了倚仗实物与图像之外，第二种考证路径则多从经典文本出发。小林正美（Kobayashi Masayoshi）比对《金箓大斋宿启仪》与《金箓设醮仪》，由于后者"上启"的神御名号排列更为整齐规范，并出现"三张"及天师道历代传法道师们的神格名称，因此推测三清古洞三清四御主尊并不是依据北宋末的金箓法斋建造，而是依据南宋初期的《金箓设醮仪》，分别推断为昊天至尊玉皇上帝、勾陈星官天皇、中天北极紫微大帝、后土皇帝祇，南极长生大帝，最下层右壁的女性坐像据坐姿大致推测为"后土圣母"。[5]小林氏精于古灵宝经和早期天师道文献的相关研究，依照《道藏》经典，认为西南道教造像都是延续天师道的传统，包括南山三清古洞。作者将仪式活动与造像实物做结合的方式值得关注[6]，同时也衍生出笔者以下的思考：

首先，在宋元之际实物图像中，无论是《八十七神仙卷》《朝元仙仗图》及永乐宫三清殿壁画，东极青华与南极长生大帝多以男性神格的尊像出现，以上任何一位神祇出现在三清古洞主尊中，则六御之中应出现五位男性神祇，与南山四位男性神御加两位女性主尊的实况不同。再次，相同神祇可以出现在道教不同的科仪中，甚至同一部经典之内，也可根据不同仪式，祈请不同神祇。以包含南极长生、后土圣母的三清诸御为例，这一组合不仅出现在《金箓斋仪》之中，还出现在《玉箓资度宿启仪》《太上灵宝朝天谢罪大忏》《灵宝领教济度金书》（卷一百九十四、一百九十五、一百九十六等）、《无上黄箓大斋立成仪》《道门科范大全》等相关道经中。以上神谱除了可置于金箓法斋谱系之下，还可能受到其他斋法影响。并且金箓斋主要用于"保镇国祚，消灾延寿"。[7]绵阳玉女泉子云亭下留有题记的隋代造像2处，唐代造像1处。开凿于隋大业六年（610），由道士黄法暾奉为存亡二世，造天尊像。大业十年（614）正月初八，女弟子文托生母，为儿托生造天尊像一龛，目的是"愿生长寿子，福沾存亡，恩被五道供养"[8]。唐代由三洞真一道士孙灵讽供养造像一龛，并在咸通十二年（871）三月十一日举行了为期三天的黄箓斋。造像题记明确说明是为了济度家人生死，并非专为保国赈灾所设。

历来从文献角度对三清古洞主尊身份进行讨论，多以南宋金允中《上清灵宝大法》、留用光《无上黄箓大斋立成仪》以及宁全真《灵宝领教济度金书》为参照。然而在以上文献中，三清与诸御的组合形式也并不固定，并且同一经典也会出现不同的诸御组合。因此仅从道经文献着手，仍旧无法明确造像的身份。

三清古洞中央三主尊为"三清"尚无异议，余下的二位女像争论较多。从图像布置的角度，二御尊像并不与中央三主尊平行，而是以斜设的形式出现，且无头光、身光。景安宁认为与北宋李公麟《孝经图》中的构图类似，可体现儒家祭祀的昭穆制度。[9]在此基础上，古洞主尊神祇还以纵向分层的方式以示诸御尊卑。《灵宝领教济度金书》明确图示出道教灵宝醮坛的样式：南北向醮坛呈三壁倒U形排列，以北为尊设置三清位，前置六御，以内外有别的形式区隔主次尊卑（图4）。这一布局样式与道经中有关盛真班位品中对天神等级次序的排列类似：

上御筵

上层中列

玉清圣境虚无自然元始天尊妙无

上帝。

上清真境虚皇玉晨灵宝天尊妙有上帝。

太清仙境万变混沌道德天尊至真大帝。

上层第二列

在中列前，低中列五寸

太上开天执符御历含真体道昊天至尊金阙玉皇上帝。

紫微中天北极大帝。

紫微上宫天皇大帝。

东极救苦青玄上帝。

神霄真王长生大帝。

承天效法后土皇地祇。

以上并奏请，三清称道慈，诸帝称天慈，后土称宸慈。并御座。

左右班三百六十位……[10]

此经文对三清六御及其余三百六十位天神的位序等级做了区隔。在祈禳奏请科仪中，需要依次奏告位于上层中列的道慈三清、天慈诸御和宸慈后土。"在中列前，低中列五寸"强调六御在布局设置上不能与三清处于同一平面，"低五寸"，约16厘米的差额，在视觉表现上实际并不突出，也就导致以三清古洞为例，三清与第一排的二御似乎处于同一水平面上，实则高下尊卑有别。以上经典将六御看做整体，并未具体区别女性神祇与其余四御。但在实际布置中，两位女性形象置于更低处。只是在上述经典中，只有后土皇地祇为女性神格，与三清古洞情况略有不同。

后土原为男性神格，武则天时期祭祀后土的系列活动以及文本《后土夫人》的产生，使得这位神祇具备女性神格特征，后土也在唐宋之际完成了从官方系统到民间神祇的转变。廖咸惠以扬州地区的后土崇拜为例，分析其中不同政治、宗教与地方社会的力量对神祇演变的影响。最重要的是，高骈通过修建装饰后土庙与神像，成为大众可以祈祷的圣地。[11]有趣的是，只在五代前蜀时期道士杨勋的法术中出现后土发挥军事方面神力的记载。[12]"后土，即朝廷迁皇地祇于方止是也。王者所尊合上帝，为天父地母焉。"[13]

另一位出现在南宋六御中具有女性神格的应为元天大圣后。圣母尊号在宋代也有不断加封的过程。先是大中祥符五年上"圣祖母"号，兖州太极观成，择日奉上至是诏王旦等行册礼。天禧元年（1017）上圣母尊号为元天大圣后。欧阳修撰有景灵宫雅饰元天大圣后圣容的道场青词："伏以珍宇遂严，奉真灵而有素；玉容清穆，谨修祓以惟时。爰按仙科，俾申虔告。载瞻道荫，宜鉴冲诚。"[14]该神御同样是一位由赵宋官方专门建构出来用以匹配圣祖的神祇，进入道教神谱之后，具有自己独立的形象和神格特点："元天大圣后相，素衣，老容，慈悲。常善救物，专解亢旱，兆民灾伤，兵革四兴之事，与青阳同。凡行法人一切急难，首当告之。"[15]可见道门内部的元天大圣后专解亢旱之事，并将之与黄帝之子玄嚣做类比。这里圣祖母已从赵宋皇室成员转化为具有宗教神灵特色的神祇。

在宋代道教经典之中，圣祖天尊的位序并不固定，主要有两种排布方式，一是紧跟三清、玉皇之后，为诸御中第二位，如《上清灵宝大法一》卷二十八、卷六十二；《灵宝领教济度金书》以及《无上皇箓大斋立成仪》等；二是位列玉皇、天皇、北极之后，处于

图4 《道藏》第7册，《灵宝领教济度金书》坛图，第28页。

诸御中第四位，如《道门科范大全》卷三十四、《太上出家传度仪》等。[16]这应是仁宗景祐元年（1034）四月重新审定醮位的结果。[17]而根据圣祖不同的排列位序，宋代道教官方的掌控与制度化的整理极具特点，尤其是代表皇家祭祀系统的圣祖和圣祖母，通过官方下诏和全国宫观网络的建立，成为道教内部重要的尊神，成为特定历史时期独具特色的"三清四帝二后"神祇构成。但道门内部对于这种来自官方的命题作文态度如何，是主动迎合还是被动吸收，自上而下对道教内部重要神祇组合进行重组，道内人士究竟如何看待这种重组现象？

圣祖降临事件之后，宰相王钦若主持上书，要求上九天司命赵氏始祖和圣祖母尊号，《上清灵宝大法（一）》卷十记载圣祖和天书下降以及相配圣祖母的过程，两位神祇可以位列天地九位，于是"天下只得遵朝旨行"。在文中作者直言："黄龙一炁司命保生天尊，乃神仙人物之主，天子王侯之尊也。何其证耶。不知真庙以前，圣祖未降之时，天子王侯又谁为之尊耶。君子于其所不知，岂可强言，迷误后学，贻笑无穷。"[18]

作为黄箓斋法全书的《无上黄箓大斋立成仪》卷十五中也录有"圣祖位序说"，作者概述了宋代圣祖位序的变迁。[19]北宋初天书下降之后，皇家在景灵宫内侍奉圣祖，州郡天庆观均设立圣祖殿。北宋年间彭定年等人参与修订的醮仪位序中，为了凸显圣祖的地位以及皇权的正统性，将其置于北极、紫微之上，这两位道教神祇都负责掌管宇宙时序。《宋会要辑稿》载："徽宗政和三年四月二十四日，以福宁殿东今上诞圣之地作玉清和阳宫，凡为正殿三，挟殿六。前曰玉虚，以奉三清、玉皇、圣祖、北极、天皇、元天大圣后、后土等九位。"[20]这种改造在道教内部看来，打乱了神圣秩序，是导致诸多郡县出现灾异的原因。每次遇到斋醮仪式时，儒家祭祀系统都会在圣祖殿供养圣祖天尊，由官员撰写青词用以奏告并成为定制。当时还有很多地方性或偏远的宫观小庙尚未增添圣祖殿，在祭祀活动中也必须为"圣祖"专门设置排位。从事科仪的道士们后来逐渐将"圣祖"融入到请神下坛的神谱中。建炎南渡后，朝廷做各种醮仪和祭祀，更是需要延续圣祖赵玄朗的"天书下降"之说以示正统。在南宋蒋叔舆（1156—1217年）看来，设醮祈祷时官方在圣祖殿祭拜圣祖，虽没有召请其他道教仙真降临，但在皇家内部具有家庙性质的场所进行祭祀仪式，也算合理。而在皇家礼仪场所以外，由各州县官僚和士大夫主持和参与的祈禳仪式中，再在道教仪式中增添圣祖之位，则根本就是僭越行为。实际上，以蒋叔舆为代表的道门内部人士极为巧妙又坚定的否定了将"圣祖"纳入道教祈禳特别是地方祈禳仪式的请神范畴中，另一方面也可从中窥探，通过自上而下的官方敕令与影响，在南宋地方性的祈禳仪式中尊请"圣祖"的现象已较为普遍。

三

从学术史的角度，对三清古洞主尊组合的考察也从最初的"三清四御"明确为"三清六御"。这种对道教尊神组合的统称应形成时间较晚。直到成书于元代的《修真十书》中才明确出现"三清四御"的说法："九九道至成真日，三清四御朝天节"。[21]宋元年间成书的《道法会元》将三清四御七位尊神统称为"七宝"。宋代重要的《无上黄箓大斋立成仪》中，三清之后多罗列昊天六御宸尊。[22]学界一般认为"三清六御"的组合形成于真宗之后。大规模的封神运动的确使得道教神系不断扩充并完备。《道藏》里明确以"六御"统称请神降临主尊的情况仅在署名杜光庭、仲励编撰的《道门科范大全》中出现过两次，分别是：

卷二四《文昌注禄拜章道场仪》散坛行道中有"上启金阙虚无三清上帝，昊天六御宸尊"的说法。[23]此处"六御"没有具体所指。但在同一科仪本的卷十九《文昌注箓拜章道场仪启坛行道》中"六御"名下为：洞真自然元始天尊、洞玄大道玉宸道君、洞神大道混元老君、昊天玉皇上帝、南极天皇大帝、北极紫微大帝、后土皇地祇。这里只列出四御。同一科仪本卷二十中分列"太上虚无自然元始天尊，玉晨大道灵宝天尊，万天教主道德天尊，昊天至尊玉皇上帝，南极天皇大帝，北极紫微

大帝，后土皇地祇，圣母元君"。四御之外多了一位圣母元君。卷十九至卷二十四是完整的一部有关章文注箓拜章的科仪，分为启坛（卷十九）、早、中、晚三场行道科仪（卷二十、卷二一、卷二二）及散坛（卷二三）三个主要部分，因此应将以上六卷文本看成一个整体的仪式过程。组合看来，这里的六御比四御多了一位圣母元君，还缺少的一位尊神，应为元代被删减的圣祖，才能共同构成卷二十四中所谓的"六御"。

同样《道门科范大全》卷三十七至卷四十都是关于"安宅解犯"科仪的文本，分别包含启坛、清旦、临午和晚朝行道。以上四卷作为仪式文本的整体，内容上应会相互补充。在卷四十《安宅解犯仪晚朝行道》中，提到"虚无三境六御宸尊"，但并未有六御具体尊号。[24]卷三十八分列各自法位：太上无极大道元始天尊，太上道君，太上老君，昊天至尊玉皇上帝，勾陈星宫天皇大帝，中天星主紫微大帝，承天效法后土皇地祇。[25]"三清"之下只有四御，这种缺失的二御现象在道经编撰中并非孤例。典型的如四川江源县天庆观南宋道士吕元素1188年编撰的《道门定制》卷二中出现"九皇御号"[26]，在文中也只指罗列了三清之外的四位：昊天玉皇上帝、天皇大帝、北极大帝、后土皇地祇。但在卷五中，仍旧出现圣祖保生天尊和元天大圣后的名号。[27]

以此为参照，可推测在《道门科范大全》中，六御构成中也有可能出现圣

祖和圣母。该经典虽归于杜光庭名下，但无法认为该经文及"六御"称号就诞生于唐末，全文更多应基于南宋时期仲励的改编。如经文中出现"太上开天执符御历含真体道昊天玉皇上帝"的法位，该徽号诏敕于政和六年（1116），并在同年九月诣在玉清和阳宫上"太上开天执符御历含真体道昊天玉皇上帝"徽号宝册，要求在宫观之中设昊天玉皇上帝塑像。[28]因此通过《大全》中出现的以上加封徽号时间，可证明今天所见署名杜光庭撰的《道门科范大全》，实际上不太可能完成于晚唐，极可能呈现的是1116年之后仲励重编的面貌，应会体现较多宋之后的时代面貌。

有关道教造像的仪式功能与文本基础、道教学的阐释尚有进一步探究的空间，神祇判断是相关研究中基础却又重要的一环。无论是从实物还是文献角度着手，还是应回到最早宋代王象之对南山言简意赅的记载："南山，在大足县南五里，上有龙洞、醮坛，旱祷辄应。淳化二年，供奉官卢斌平蜀余贼任诱等，斌率兵驻昌州男斗山，南山最高，望眼阔远。土人云：他郡有警，则置烽火于此。"[29]与一般意义上所谓民众功德造像不同的，这是一处曾明确用于祈雨仪式的摩崖造像。

四

祈雨在宋代社会中扮演了重要角色，由此产生大量的祈求雨雪的青词、

醮词、斋文等文本形式。儒释道、地方民众、官员乃至帝王都会参与到这样一项关乎国运与民生的仪式活动中。[30]如何勾连造像实物与道教仪式之间的关系，对南山石刻以及三清古洞主尊身份问题的讨论，都是无法忽视却又较少被提及的角度。

三清古洞中心柱左侧壁面上雕刻"巡游图"与"春龙起蛰"（图5）。

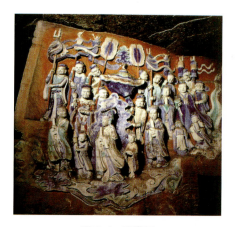

图5-1　巡游图

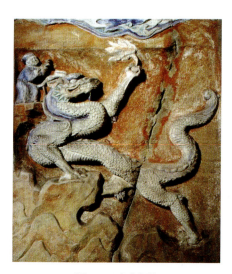

图5-2　春龙起蛰

中心柱左侧东壁上方开有两龛高浮雕。上方龛高1.6米、宽1.75米，题材为巡游图。华盖之下在全身身光笼罩中有一持圭主尊立于云彩之上，面向南，头戴冕旒，身旁两位侍者。周围共有十九尊像分三层环绕。最上层均为手持幡、伞、华盖、扇等执物的侍者。下方龛高1.66米、宽1.19米，主题为春龙起蛰。龛内主要形象是一条首南尾北呈五折弯曲的龙，三足踩于山石之上，做腾空状。龙头右上方有一屈膝捧物、头包软巾、面向龙首的男像（图2）。[31]

从艺术史的角度，此题材可纳入至龙水绘画科目之下。在绘画科目逐渐细化的唐代，"龙水"题材兴盛，其中又以蜀地孙位最为著名。《画鉴》中说："蜀人画山水、人物，皆以孙位为师。龙水尤位所长者也。"[32]孙位曾在成都玉局观留下潜龙壁绘痕迹："蟠屈身长八十尺；游人争看不敢近，头觑寒泉万丈碧。"[33]他师法唐代名家张南本，虽无真迹传世，但据文献研究，结合三清古洞侧面浮雕，大致可进一步了解春龙起蛰之图像粉本与样式：

山临大江，有二龙自山中出。一龙蜿蜒骧首云间，水随云气而上，雨自鬣中出，鱼虾随之，或平空而陨；一龙尾尚在穴前，踞大石而蹲，举首望云中，意欲俱往。怒风如腥，草木尽靡，波涛震骇，涧谷弥漫。山下桥路皆没，山中居民老小聚观，阖户阚牖，人人惊畏，若屋颠坠。笔势超轶，意气雄放，非其胸中磊落不凡，能窥神物变化，穷究百物情状，未易能也。[34]

其中山石、江水、云气、举首等图像信息在三清古洞造像中均有所体现。春季惊蛰是保障农业收成的重要节气，及时降雨是其中的关键环节。画面中一位手捧物的男性侍者，卑躬屈膝立于潜龙左上方，仰面蛰龙之上正在下降的天神（图5）。同为叙述性图像，两幅画作在图像逻辑上具有很强的关联性。[35]

宋代四川地区多次遭遇水旱灾害，有文献记载的多达38起，特别集中在绍兴和乾道年间，仅绍兴年间就有5起灾情记载，大足所在的潼川府路以及夔州路、梓州路是灾害发生最为频繁的地区。水旱灾害导致饿殍、暴乱，并引发流民迁徙。宋代多通过官员视察、组织祷雨、蠲租、赈灾减赋等形式进行政治干预。

石门山十圣观音窟同为南宋造像，在正壁与左壁转角处有一位男供养人像，其上有绍兴四年（1134）的造像记，在高61厘米、宽48厘米的题记栏上有铭文，其中明确提及：

……见天忽亢旱雨不应，时民不足，于是遂兴丹悃，大建良因。集远近信心，就此石门山上建观音大洞一所，无量寿佛并十圣菩萨，祈风雨顺时、五谷丰盛……

由于亢旱不雨，地方居民岑忠用与裴氏夫妇募化远近信士，开凿佛教造像造像以做功德，祈求风调雨顺。石门山作为南宋地方上的赈济之所，官方曾委派昌南郡从事邓栓前往此处视察灾情，并在淳熙九年（1182）留下《邓栓纪行诗碑》。[36]造像与祈禳活动之间存在直接联系。

三清古洞主尊身份与道教祈雨仪式之间同样存在不可割裂的联系。前一节中已提及，明确以"六御"统称临坛主尊的情况仅出现在《道门科范大全》中。此书是一部南宋时补编的道门科仪文本，包含生日本命、禳灾消灾、祈嗣、祈求雨雪、文昌注箓、祈嗣、安宅等近20项科仪目类，每项科仪又多分为三朝行道及启坛、散坛等不同仪式步骤。前两节中讨论的六御组合且用于祈雨仪式的神祇都可出现在《大全》文本中。卷十二《祈求雨雪仪启坛行道》在升坛、都讲举，各礼师存、高功宣卫灵咒、鸣法鼓二十四通、高功发炉之后，详细罗列道士召请临坛的神祇法位：

具位臣某与临坛官众等，谨同诚上启：虚无自然元始天尊，无极大道太上道君，太上老君混元上德皇帝，昊天至尊玉皇上帝，上宫紫微天皇大帝，中天北极紫微大帝，圣祖上灵高道九天司命保生大帝，承天效法厚德光大后土皇地祇，元天大圣后，五福十神太一真君，三十二天帝君，东华、南极、西灵、北真、仙都、玉京、七宝、瑶台、紫微上官灵宝帝君，明皇道君，三十六部尊经玄中大法师……府界县境、诸庙福神，三界应感，一切真灵。[37]

神祇法位需要通过"启"这样一个动仪式过程的节点，唤请神灵。[38]以道士或法师作为中介，通过对某些特定神灵的召请，使其降临，达成世俗空间与神圣空间的交通。启坛仪式之后，还需要在早上、中午、晚上一天的时间里先后举行三场醮仪，称作清旦行道（卷

十三）、临午行道（卷十四）、晚朝行道（卷十五）。以上三场仪式中召请的法位都有：

具位臣某与临坛官众等，谨同诚上启，虚无自然元始天尊，无极大道太上道君，太上老君混元上德皇帝，太上开天执符御历含真体道昊天玉皇上帝，紫微天皇大帝，中天北极大帝，圣祖上灵高道九天司命保生天尊大帝，后土皇地祇，元天大圣后。[39]

第二个与祈雨有关的六御例证体现在灵宝科仪祈求雨雪道场的醮仪中，《大全》卷十七、十八召请神祇的法位名称与以上卷十三至十五的法位一致，此不赘列。[40]

宋代参与祈雨活动的道教科仪主要有碧玉斋、九龙斋、灵宝斋、洞渊斋、雷霆斋、孚泽斋等，其中又以雷霆斋最为灵验。法师通过步破地召雷罡，役使雷神下雨，焚符念呪，得以降雨。宋代逐渐兴盛的道教雷法术，也赋予三清六御以新的法位。诸位主尊在以祈求雨雪为主的雷部之中，都有明确的神格与法力规定，如：

三清上圣，雷霆祖也，十极至尊，雷霆本也，昊天玉皇上帝，号令雷霆也，后土皇地祇，节制雷霆也，北极紫微大帝掌握五雷也。[41]

《道门科范大全》祈雨科仪召请的法位一方面与三清古洞主尊的实际布置样貌相似，同时安岳老君岩也可以找到主尊神祇的线索，这与宋人笔下对南山"龙洞醮坛、祈祷辄应"言简意赅的记载不谋而合。

因此以历史记载、科仪文献和地方仪式功能为参照，《道门科范大全》祈求雨雪道场中，启奏的三清六御神系，更接近并符合三清古洞的神祇排列。三清古洞主尊身份应为：最上层三尊中央是虚无自然元始天尊，其左侧为太上大道君，右侧为太上老君。老君左侧为昊天玉皇上帝，对应紫微天皇大帝。左下为紫微北极大帝和后土皇地祇，右下为圣祖上灵高道九天司命保生天尊大帝和元天大圣后。相关神祇也出现在包括《太上出家传度仪》《道门定制》等文献中。据《太上出家传度仪》可知，指引弟子在坛前，三拜上香之后，须奉养三清上圣、十极高真、玉皇大天帝、紫微天皇大帝、紫微北极大帝、后土皇地祇、圣祖天尊大帝、元天大圣后。[42]该经文虽然主要记述道士出家受戒的礼仪法事，但其中的神谱与南山三清六御的身份存在契合之处，可以佐证宋代实物中出现了由圣祖、元天大圣后构成的六御组合。

通过比对相关经典和实物，可见六御神祇在宋代并非一个固定组合，其中四御相对稳定，余下二御则根据不同的科仪、祈禳目的和特定历史时期有所变化。[43]四御与六御之间的关系，也非线演变过程。六御或多御不同的组合方式较为集中的出现在晚唐至两宋之间，也是继五方、五老之后，三清与诸御不断进行调整的过程，并经后人不断的删选、概括，最终明确了以北极紫微大帝、南极长生大帝、勾陈上宫天皇大帝、承天效法后土皇地祇所构成的相对稳定的"三清四御"。

结语

对图像和文本两方不同的信仰程度，不仅决定着对相应材料的使用及书写，更会影响研究者在"是什么"这一基本问题上的判断。特别是面对如宋代大规模神系形成之时，如何在图像与文本、政治与宗教之间形成良好的互动交流，并极力避免"以图证史"的陷阱，都是值得反复思考的问题。基于此，本文对三清古洞这一具有典型时代特征的主尊形象进行讨论，在前人重要研究基础上，借助图像与文本两方面，并结合实物在地方社会所发挥的功用做出综合考辨。

在宋代兴盛的造神运动中，道教承担了书写王权正统与合法性的重要责任。无论是自民间而官方的地方神祇，还是自上而下的如圣祖、元天大圣后，都共同成为道教庞大神系的一部分。三清六御神祇组合既出现在官方祀典之中，又是宋代道教斋醮仪式祈请的重要神祇。这也可以理解，为何在大足众多道教题材造像中，仅有为数不多的洞窟能够进入到历史、宗教与艺术史的上下文中。

注释：

[1] 黄海德《中国西部古代道教石刻造像》，《世界宗教研究》，1994年第1期，第97页。石衍丰《试释大足南山"三清古洞"石刻造像》，《四川文物》，1989年第2期，第34页。胡文和《大足南山三清古洞和石门山三皇洞再识》，《四川文物》，1990年第4期，

第42-46页；胡文和《四川道教佛教石窟艺术》，四川人民出版社，1994年版，第192-194页。黎方银认为"四御"分别为玉皇大帝、紫微大帝、勾陈大帝、后土皇地祇，在勾陈大帝和后土皇地祇身边的两位君身份不明，见氏著《大足石窟艺术》，重庆出版社，1998年版，第186-191页。景安宁《元代壁画——神仙赴会图》，北京大学出版社，2002年版，第79-80页。景安宁《三清古洞的主神位次与皇家祭祖神位》，收入黎方银主编《2005年重庆大足石刻国际学术研讨会论文集》，文物出版社，2007年版，第348页。李淞认为六御为北极紫微大帝、玉皇大帝、勾陈大帝、后土皇地祇、圣祖和元天大圣后，见《〈论八十七神仙卷〉与〈朝元仙仗图〉之原位》，《艺术探索》，2007年第3期，第5-24页。作者曾指出题记可能为后来补提。耿纪朋认为真宗、高宗时期皇家祭祀的现实原型宋太祖和宋太宗及各自皇后是三清古洞下层四位神御的身份，见《大足南山三清洞主尊身份考略》，《2009年中国重庆大足石刻国际学术研讨会论文集》，重庆出版社，2013年版，第542-554页。

[2] 胡文和李淞都曾提及部分铭文，详见胡文和《中国道教石刻艺术史》下册，高等教育出版社，2004年版，第72-73页。李淞《浮山县老君洞的初步调查》，载《山西寺观壁画新证》，北京大学出版社，2011年版，第19页。

[3] 胡文和《中国道教石刻艺术史》下册，第72页。李淞《对宋代道教图像志的观察——以大足北山111龛和南山6龛、安岳老君岩造像为例》，收入《2014大足学国际学术研讨会论文汇编》（二），会议资料，2014年版，第330-339页。

[4] 李淞在《对宋代道教图像志的观察》一文中，对此碑文有收录，可识别字数较今天更多，以此参阅补充：②行首字李文录为"清"，笔者识为"道"，③行李文首字录为"梁"，现漫漶；⑥行"孙"前李文多一"子"字，现不可识；⑧行第二字李文录为"岁"，现不可识。

[5] 小林正美著、王皓月译《新范式道教史的构建》，齐鲁书社，2014年版，第209-210页。小林正美著、白文译《金箓斋法与道教造像的形成与展开——以四川省绵阳、安岳、大足摩崖道教造像为中心》，《艺术探索》，

2007年第3期，第41-43页。

[6] 葛兆光《从小林正美〈唐代の道教と天师道〉讨论佛教道教宗派研究的方法》，载《唐研究》第十卷，北京大学出版社，2004年版，第29-44页。刘屹《评小林正美〈唐代的道教与天师道〉》，《唐研究》第十卷，第598-604页。Christine Mollier. *Buddhism and Taoism Face to Face : Scripture, Ritual, and Iconographic Exchange in Medieval China.* University of Hawaii Press. 2008.

[7]《道藏》第1册，北京、上海、天津：文物出版社、上海书店、天津古籍出版社，1988年版，第598页。

[8] 龙显昭、黄海德编《巴蜀道教碑文集成》，四川大学出版社，1997年版，第12页。

[9] 景安宁《三清古洞的主神位次与皇家祭祖神位》，2007年版。

[10]《道藏》第7册，第50页。

[11] 廖咸惠《唐宋时期南方后土信仰的演变——以扬州后土崇拜为例》，《汉学研究》第14卷第2期，第103-134页。

[12] [清]吴任辰撰《十国春秋》，《四库全书》，第465册，卷47，第9b-10a页。

[13]《道藏》第31册，第668-669页。

[14]《欧阳修文集》卷八十六，内制集卷五。

[15]《道藏》第29册，第629页。

[16]《道藏》第32册，第161页。

[17] 景安宁《元代壁画：神仙赴会图》（第二版），第五章，北京大学出版社，2016年版。

[18]《道藏》第30册，第731页。

[19]《道藏》第9册，第464页。

[20] [清]徐松编《宋会要辑稿》03，礼五一，第1894页，上海古籍出版社，2014年版。有关玉皇与皇家南郊祭祀的相关研究，见吴铮强、杜正贞《北宋南郊神位变革与玉皇祀典的构建》，《历史研究》，2011年第5期，第47-59页。

[21]《道藏》第4册，第628页。

[22] 石衍丰《道教奉神的演变与神系的形成》，《四川文物》，1988年第2期，第3-9页。

[23]《道藏》第31册，第812页。

[24]《道藏》第31册，第848页。

[25]《道藏》第31册，第843页。

[26]《道藏》第31册，第668页。

[27]《道藏》第31册，第710页。

[28]《宋史》本纪凡四十七卷，卷二十一，第395-396页。

[29] [宋]王象之《舆地纪胜》卷一百六一，李永先点校，四川大学出版社，2005年版，第4880页。[宋]祝穆《方舆胜览》卷六十四，上海古籍出版社，1991年版，第548页。陈澍《初析大足南山石刻中的道教思想》，《中国道教》1987年第3期，第39-41、55页。李小强《大足南山道教醮坛造像》，《中国道教》2003年第1期，第39-40页。

[30] 参见皮庆生著《宋代民众祠神信仰研究》，上海古籍出版社，2008年版。

[31] 景安宁在注释中提到这一组图像可能有祈雨功用，见《三清古洞的主神位次与皇家祭祖神位》注释2，2007年版，第353页。有关三清古洞原始测量数据，参阅刘长久、胡文和、李永翘编《大足石刻研究》，四川省社会科学出版社，1985年版，第520-523页。

[32] [元]汤垕《画鉴》，人民美术出版社，2016年版。

[33]《全唐诗》第23册，卷八百三十七，第9436页，中华书局，1980年版。

[34] [宋]李廌著《德隅斋画品》，收入卢辅圣编《中国书画全书》二，上海书画出版社，2009年版，第270页。

[35] 景安宁曾在注释中简要提及这一组图像祈雨之功用，见《三清古洞的主神位次与皇家祭祖神位》注释2，2007年版，第353页。

[36]《邓怪纪行诗碑》，收入《铭文录》，第359-360页。

[37]《道藏》第31册，第786页。

[38] John Lageway. *Taoist Ritual in Chinese Society and History.* New York, 1987, pp. 174-177. Stephen R. Bokenkamp. *Essays on Taoist Studies.*

[39]《道藏》第31册，第788、790、793页。

[40]《道藏》第31册，第795、798页。

[41]《道藏》第2册，第569-570页，《道藏》第1册，第752页。

[42]《道藏》第32册，第161页。胡文和、李淞等学者在相关研究中已关注到此文献。

[43] 胡孚深编《中华道教大辞典》，中国社会科学出版社，1996年版，第1464页。

（栏目编辑　张同标）

论清代通商口岸西洋风景画的兴起发展

胡光华

（华东师范大学艺术研究所，上海，200062）

【摘　要】中国的西洋画，尤其是港埠与船舶西洋风景画，早在十八、十九世纪随着中西经济文化的交流就在清代南方通商口岸的兴起发展了二百多年。为此，本文运用传播学、文献学、风格学和图像证史等方法，一方面通过对清代中西经济文化交流导致西洋画传入中国和南方通商口岸西洋画家在临仿的基础上进行写生与创作的研究，揭示十八世纪后期中国南方通商口岸西洋风景画赢得了西方艺术市场进而兴起的历史成因；另一方面通过对清代广州西洋画家的写实创作与中西风景画双向交流影响的论述，剖析清代南方通商口岸西洋画的艺术风格特点以及中西绘画的互动发展规律。再一方面，"五口通商"之后中西绘画的交流扩散到中国南方沿海，刺激了19世纪中后期中国港埠风景油画的发展，中国南方口岸出现了成批的开埠风景油画家和三大油画风格流派，其中尤以古典写实、照相写实港埠风景画为突出，对上海成为中国现代油画崛起的中心产生了深远的影响，从而揭开了中国近现代油画的进程。

【关键词】清代　西洋画　通商口岸　中西经济文化交流　港埠与船舶风景画

作者简介：
胡光华（1957—），江西南昌市人，美术学博士、华东师范大学艺术研究所教授、博士生导师。研究方向：中国美术史与美术理论、美术教育史与教育理论、中外美术交流史。
基金项目：本文系2014年度国家社科基金艺术学项目"清代中国南方通商口岸西洋画研究"（项目编号：14BF0520）阶段性成果。

十八、十九世纪中西经济文化的交流，给中国美术带来的积极影响，是伴随成批的西方油画家来到中国南方通商港埠，刺激并促进了西洋画在清代中国南方通商口岸的兴起发展，其中以港埠油画和水彩、水粉风景画的发展成就最为显著。

一、十八世纪后期中国南方通商口岸西洋风景画的兴起

十八世纪后期中国南方口岸港埠与船舶西洋风景画的兴起，与当时的玻璃油画和人物肖像画的崛起发展关系密切，其主要表现是临摹与写生和创作的相继出现。从目前所见的那时欧美与中国发生经济文化交流的国家所收藏的作品来看，珠江口岸广州的西洋人物肖像画家（包括玻璃画家）开始介入港埠风景画的绘制，是直接导致这类绘画风格、形式变革的艺术自律性因素；至于外在因素，与欧美，尤其是英国加强了对中国的发现——开辟新口岸新市场的动机与努力等综合力量的作用息息相关。

我们先来看一下中国清代西洋画家是如何绘制油画风景的：现存英国维多利亚•阿尔伯蒂博物馆的一幅水彩人物画[1]，表现了一位中国画家正往绷的画框上的画布铺色（图1）。这幅画与该馆藏的另一件描绘中国画家在玻璃上复制欧洲彩色铜版画的作品有某种相似之处，比如他们都是用中国的毛笔作油画，都坐在桌子前而不是画架前；此外，两件作品

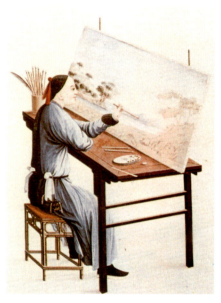

图1　中国画家在画布上作风景油画

都是用水彩画绘制的人物写生，按其绘制的构图与人物处理技巧和明暗色彩的表现，都应属于十八世纪后期的作品[2]。这些画的意义说明了几个问题：首先，绘制港埠风景油画的是人物画家，因为他们具有写生功底和色彩技巧，这种"无独有偶"的作画场景的写生作品，本身即证明了中国人物画家与油画风景画之间的关系，何况在玻璃上摹绘的油画也是人物画。其次，从画面展示的情景来看，画家在画布上作画，并无范本，景物也是中国式的风光，未见异国情调，可见中国油画家绘制港埠风景是从山水风景的写生开始的。其三，反映了中国油画写实风格的风景画最早的面貌：诸如绘制工具还是中国毛笔，画笔也无大小之分，调色用的是白底瓷盘而不是调色板，有画框而无画架等；但着色方法

似乎比较正规,如先处理好画面构图,再用单色铺开形体轮廓,绘完天空之后即从远山和中景的树木开始着色。画面的空间层次和色彩透视效果均一一得到了恰当的表现。虽然画面山水风景看起来没有什么激动人心的诗意,然而也正是因为这些特征,反映了清代中国写实性油画艺术蹒跚起步的开始。

那么在此幅表现清代中国油画家绘制布面油画写生风景的作品出现之前,还有没有中国油画家绘制的风景画作品呢?回答是肯定的。笔者不久前发现的一幅作品,不仅是写实性的风景画,而且还是一幅港埠风光的油画[3]。这两件作品不同之处是,此幅港埠风景油画系根据法国画家菲利普·哈克德(Philip Hackert)作的诺曼底(Normandie)海岸城堡的铜版画复制品[4],临绘成彩色的玻璃油画摹品。这一作品的发现,证明了西方画家的港埠风景画已通过铜版画媒介传入中国,同时也说明中国最早从事港埠油画风景的画家是玻璃画家;那时中国玻璃画家"西化"与"造化"的才能,并先后得到了西方游人威廉·希基(William Hickey)、乔治·斯当东(George Staunton)和巴洛(Barlow)等人的交口称赞[5]。这些史实充分证实了西方绘画东渐中国引发的新的艺术效应:中国玻璃画家既擅长于临绘传入中国的西方彩色铜版画,又善于将黑白版画复制成彩色作品,并且能在临仿的基础上,进行变通和写生,进而过渡到布面绘制油画。因此,这幅摹绘于大约1780年代左右的港埠风景玻璃画,为我们解

开了十八世纪末、十九世纪初中国广州的西洋人物肖像画家卷入港埠风景的创作描绘,许多佚名的出色的港埠风景布面油画的出现之谜,提供了可资探述的钥匙。

比如,传为史贝霖绘制的布面油画《广东巡抚接见英使马戛尔尼》(1794年),这件作品有好几幅同形异本。其中英国马丁·格里高里画廊收藏的这幅作品[6],无论是从灰蓝色的色调处理,还是从树木蓝绿色偏灰树叶的描绘、天空与云彩的表现,都与上述港埠风景的玻璃画复制作品相当接近;而另一幅广东巡抚会见英使的复本[7],天空云彩呈斜状"山"字形造型,更与法国画家铜版画中国玻璃画彩色摹本云彩浓重的"山"形特征十分相像,只不过是方向不同而已。这种"无独有偶"式的连锁反应并没有到此结束,传为史贝霖1807年创作的布面油画《广州法庭外景》(香港艺术馆藏),天空云彩的形状、画法和所放画面右上角位置等处理方式,几乎与上述玻璃画港埠复制品完全一致(图2)。如此巧合的艺术现象前前后后持续不断地出现,并且还是与史贝霖的一系列作品(尽管是传为史贝霖之作)发生关系,况且这件作品也有几件同形异本,例如美国特拉华州(Delaware)亨利·弗朗西斯·杜·庞特·温特瑟博物馆收藏(Henry Francis du Pont Winterthur Museum Delaware)的这件《广州法庭外景》[8],无论是从画面蓝灰色调还是天空云彩的表现,更接近于玻璃画摹品,这不能不令我们从这些作品链中得出一些基本的概念与规律性认识,更何况《广州法庭外景》所描绘的,就是商馆区临珠江正面的外貌风景,取景角度没

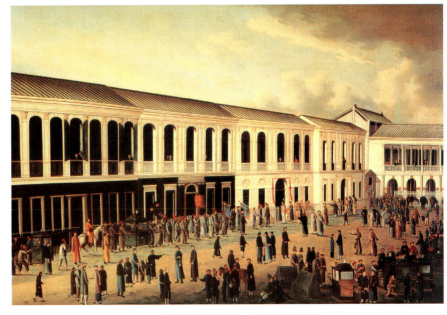

图2 《广州法庭外景》(香港艺术馆藏)

能把江面景色收入画面之中，所以在欧美学术界这幅作品也视为港埠风景画。因此，我们完全有理由认为，十八世纪后期西方绘画东渐中国沿海口岸，与中国当时西洋画家不断卓有成效的临仿与变通有着相辅相成的促进转承效应，一方面加速了西方油画东渐中国的步伐，另一方面刺激了中国油画的发展；如果我们再一次借助波普尔的情景逻辑原理来解释，既然临仿能引起清代中国南方港埠西洋画的创作与变通，那么就会有更多的西方画东渐中国，也会有更多的中国人作的西画摹品和创作变通作品涌现出来，因而在导致肖像画在珠江口岸崛起的同时，同样也会导致港埠与船舶绘画的兴盛。因为这类绘画题材与十八世纪末以来，西方各国，尤其是英国加紧加快对中国的发现——日趋膨胀的对华贸易扩张的心态和种种努力，有某种"亲和"的呼应关系，投合了西方冒险家的胃口。

换言之，我们不能忽视这样一个问题，船舶与港埠题材的绘画，符合以英国人为代表的西方征服远东，打开中国市场的经济利益与动机的需要，如同利奇温指出的那样："英国关于中国的作品越来越侧重于纯粹实际的商业利益……1817年，出现了供青年阅读的《亚洲旅行记》。"[9]因此，我们不难理解英国画家托玛斯·丹尼尔（Thomas Daniell, 1749—1840）1785年8月携其侄儿威廉·丹尼尔（William Daniell, 1769—1837）来到广州居留一个月，数年后（1793）丹尼尔叔侄又来到广州，并随乔治·马戛尔尼（George Macartney, 1737—1806）使团的舰队返回英国后的1795—1815年间，先后出版了6册有关东方景貌画册[10]。在这十几年当中，叔侄两人还根据所作速写绘制了不少中国景物的油画，主要取材于广州商馆区。仅威廉·丹尼尔一人就创作了6幅广州商馆区港埠风景油画[11]，其中有两幅同一标题的作品先后于1806年和1808年在英国皇家美术学院展出[12]。现存香港艺术馆的威廉·丹尼尔之作《广州商馆区风貌》[13]油画更能表现港埠与船舶绘画的特征：云集在商馆区河道上的中国各种船舶应有尽有，有福建海舶"花屁股"、中国行商的画舫船、各种大中小型帆船和舢板及竹筏等等。画面带金黄色暖调子把珠江口岸风光描绘得生机勃勃，繁华喧闹，既能表现"巍峨大舶映云日，贾客千家万家室"[14]的诗意，还能反映西方人对"中国首先是一等大市场的概念"[15]的写实性视觉表现，这些表现通过延伸到画面边角的一点透视处理，既把商行区全景突出地表现出来了，又很巧妙地把船艇分成左右两边自然蜿蜒舒展游弋在河道上。而同时随使团回国的威廉·亚历山大（William Alexander, 1767—1816），也用了数十年时间创作完成了关于中国风貌的作品，并且"在英国流传甚广，一向以来是可信性甚高的有关中国的综合图说"[16]。从十八世纪后期以来，有关中国景貌，尤其是以港埠风景和船舶绘画为题材的作品，已充斥以英国为首的西方国家，有接受需求的时代背景，拥有艺术赞助人和艺术市场，如英国詹姆斯·德拉蒙德（James Drummond）就向小丹尼尔订制了一幅以商馆为题材的油画[17]。当时中国广州港埠、船舶的风景画已充斥英国，英国学者康纳博士指出："当时此类中国外销画在伦敦比比皆是。"[18]1794年，荷兰东印度公司派使团出访中国，其副团长范罢览（Andreas van Braam Houckgeest）雇用一些广东画家，绘制了300幅船舶画。因此船舶画与港埠风光画成了一对"孪生子"，你中有我，我中有你。港埠风光多借船舶图添风景，船舶画以港埠风光为环景，共同演绎中西经济文化交流的历史主题。接着1796年，有1 700幅水彩画装订成38卷由广州带到美国，1799年又辗转到达英国克里斯蒂拍卖行拍卖。这些画的题材包括广州和周边景色、港口、船舶、花鸟、昆虫、服装、航海图和地图等等内容，其中5幅拍出175英镑的高价[19]。购买者有的留作纪念，有的用来送人，以增进人们对中国的认识和向往。

二、清代广州西洋画家的写实创作与中西绘画的双向交流影响

笔者以为，在这个充满变革的世纪之交历史进程中，清代广州西洋画家在临仿变通的基础上，进行卓有成就的写实性创作，主要表现为以下几个方面：

首先，是一种神话般的写实性港埠风景画的出现。这一类风景画创作的

突出特征，是将中国山水画散点透视的构图，结合西方绘画色彩冷暖、明暗对比表现和空间透视原理，融会运用到中西贸易活动的港埠风景画创作中。油画《中国的茶叶贸易》（美国皮博迪·艾塞克斯博物馆藏）就是这样一件典型的作品（图3），画面通过色彩的冷暖虚

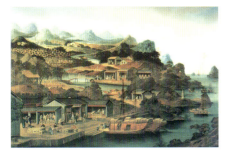

图3 《中国的茶叶贸易》
（美国皮博迪·艾塞克斯博物馆藏）

实渐变，把山与水的空间层次变化由远及近推开成一宏大幽深神话般田园与港埠贸易交织的乐曲：从遥遥苍翠秀丽的山峦环抱之中垦荒植苗的茶农，顺着蜿蜒盘绕的清澈河流而下，是一群群散布在山峦起伏的丘陵上的茶农，他们分别在采茶、烤制、凉摊和装船运茶到广州黄埔港茶行，再经装箱、品级和过秤，直至西方商人看样验收装上中国转运船舶；远处浩渺的黄浦水面上泊碇着四艘飘着英国国旗的商船，极目水天交接之处，像是几艘驶出虎门的英国商船。画家以极为丰富的想象力引入港埠风景画的创作之中，把茶叶从垦植加工到运输贸易的全过程浓缩在一个山清水秀、生机盎然的理想化中式山水构图之中，并巧妙地与珠江黄埔港埠水域西方空间透视的表现糅合在一起，如同神话般奇景那样真实美丽、充满韵律。从此岸到彼岸，这分明是中国西画家创造出来的写实性中西贸易的港埠风景画。此种别出心裁宏大场景的写实性创作，既妙用了中国绘画散点透视又融入了西方焦点透视写实技法，显示了中西绘画交流转承融汇的突出成就。众所周知，十八世纪末到十九世纪初，茶叶贸易在中西经济文化交往中所占的比重，已大大超过了瓷器，茶叶出口占据中国外贸份额的五分之三[20]，而英国是此项贸易的最大买主[21]，双方都在此期间获利丰厚，此时出现的一些神话般写实性的港埠风景画，赋予了中西贸易理想化的表现，反映了经济交流必然会导致文化艺术交流的客观规律。历史上经济交流引起文化交流的例子不胜枚举，马戛尔尼出使中国带来带去的画家，不正乐此不疲地从事这方面创作交流事业吗？况且，中国此类作品还有《茶叶栽培与加工运销》[22]，神话般仙景中，茶叶的栽培与生产加工运销在有条不紊的流水作业式连续景色的转换之中进行着，构成了一幅流畅美丽动人的画面。诸如此类神话般写实风格的作品，还有《瓷器的生产与运销》[23]。这一系列作品的出现，不仅反映了那时西方港埠风光的绘画对中国港埠绘画的影响与变通创造，也体现了中西经济贸易的发展带来中国西画写实艺术风格的兴盛，蕴含着西方艺术赞助者对中国秀丽景物与港埠风光交织在一起的审美情趣。

其次，是一类中西风格混合式港埠风景画的兴起。这类作品应属十八世纪中期广州港埠全景绘画的继续和新发展，即在中国工笔线绘的基础上，采取了西方的明暗对比和色彩及透视变化。美国皮博迪·艾塞克斯博物馆（The Peabody Essex Museum）收藏的《远眺广州城》，就是这样一件有代表性的优秀作品。整个画面以商馆区为视觉中心，把珠江水域百舸悠悠与繁华密集的广州城市建筑描绘得精细入微、典雅秀丽；波光帆影映照着滢澈的水面，与天空飘动的簇簇彩云构成行云流水合欢的交响乐章；船舶与建筑用线勾勒得神气活现，而明暗色阶的退晕变化、以画面正中英国馆为心点的一点透视表现（尽管透视并不完全正确），很鲜明地衬托出广州作为那时中国唯一通商港埠的特征风貌。此类带有西洋画风的港埠风景，较之前期广州横卷式风景画有了很大的进步，不仅天空一改以前平涂单调的处理，有了色彩的冷暖微妙变化和浮云掠云交织飘流的变幻，而且星罗棋布在港埠江面上的舟楫，由于注意到了透视、比例和聚散组合，显得自然生动。层层叠叠密集城市建筑簇拥着商馆区，更显示了一个大型港埠城市繁华风采，这比以往孤岸一列广州港埠风景画卷要真实、亲切、令人赏心悦目。画家如此精心地用中西风格兼施的技法表现如诗般的港埠风景，无论是从取景角度（鸟瞰）还是缜密处理江面城池远林丛山，都带有表现性写实创作特征，而不能随心所欲地以所谓"地志性""纪实性"来概述这类港埠绘画特征。

此时这类代表性作品，还有香港艺术馆收藏传为通（东）呱（Tonqua）

绘制的《从集义行（荷兰馆）顶楼眺望广州全景》[24]。或许有人会问：为什么还要缕析一些作品？因为就艺术史研究而言，当历史的丰富性被人们忘却以至全然一无所知而又有重要意义的情况下，要恢复人类的审美记忆，艺术史研究就有必要对一些构成艺术发展转承变化作用的代表性作品进行剖析，就像潘诺夫斯基所说的那样："如果不参照特定历史条件下形成的艺术作品，他是无法建立一般概念体系的。"[25]比如早期长卷形式的港埠绘画，视平线放得很低，并采用正面取景的方式，虽然运用了西方明暗与透视表现手法，但给人的印象仍是平板的，在受中国线绘传统技法影响的同时，很有可能受到那时与中国贸易交往占优势的荷兰绘画的影响，如同沃尔夫林对荷兰绘画风格评述的那样："荷兰人处理天空与地平线的关系则不同：地平线画得很低，有时甚至把画面的五分之四让给天空。"[26]然而当我们再回过头来看这世纪之交时代的作品时，会感受到一阵新鲜的视觉景观朝我们迎面拂来；香港艺术馆收藏的这件作品，一反以往港埠绘画取景方式，而是利用连片广阔的商馆屋顶为近景，眺望广州港埠珠江河道千帆竞渡，百舸争游的繁忙景象。在这里，大面积线绘屋顶由于空间界面层次高低错落外形的变化，给人以清新明快的视觉肌理韵律，明确的轮廓线因采用了这种线织面、面连片的表现形式，屋宇融化成为有动感的统一体，这种丰富的线群和块面的建筑形体透视变化，使封闭的近景构图并

没有因此而闭塞，反而因线面交织的推力而显得通透流畅，它把远方港埠江面上星罗棋布游动的船帆推向无限，又推入观众的视觉焦点，给人以此岸延伸到极目消失的彼岸之自然美景全新的视觉概念，半封闭式构图与开放式港埠景观的新发现和新表现，标志着人对世界的发现与对美的发现是并行不悖的。艺术的灵性是人类共有的财富，一个时代的艺术创造，既不可能重复过去，也不可能囊括未来，在承前启后交织的历史花圃中，新陈代谢是不可抗拒的必然规律，而发现与创造是艺术永远年轻、充满魅力和活力的本质力量。这种力量的体现，既在另一幅中国西画家大约1825年创作的布面油画《从商馆区眺望广州景色》开合式构图表现中得到进一步发挥，又在遥远的西方产生反馈：1838年，英国画家罗伯特·百福德（Robert Burford）绘制了一幅广州全景壁画在伦敦莱斯特广场展览，展览图册上附有这幅全景壁画轮廓简图，图册文字说明叙述道，此幅壁画是仿照"一位名叫'通（东）呱'的广州本地画家"[27]的原作绘制而成。的确，把这两幅画放在一起对比，构图取景之酷似一目了然。

从这一实例中我们可以清楚地看到，从此岸到彼岸，东西方贸易的发展与中西绘画艺术的相互交流影响，始终是双向的，对彼此都有启迪，而维系双方交流纽带的港埠风光，则又是双方艺术表现经久不息的题材内容。百福德的广州港埠风景展览，就称"观众付款一先令，便可换取飞越广州的幻想旅

程"[28]。可想而知，中国港埠风景的描绘，对西方来说仍然是一种精神上满足、引人入胜的题材内容。那些到过中国旅行的西方人富有感染力的记叙，如1816年英国阿美士德访华使团第三特使埃利斯说："广州河面帆墙如林，大小船艇种类繁多，装饰华丽，巍峨的十三商馆及喧闹繁华的市厘所给我的印象，比我到过的任何中国城市要深刻。"[29]另一名随团医生麦克劳德则称广州是"中国最大、最富裕及最有趣的城市"[30]。他们的见闻言论，当然会引起从未踏足中国的西方各国民众对中国港埠风景画产生"百闻不如一见"的视觉诱惑力。

其三，是成组成套的中国写实性港埠西画的风行。这种风景组画本起源于早期广州港埠长卷的分割成段，十九世纪初至香港和上海开埠之前，港埠风光便演化成组画的形式，通常是由澳门、虎门、黄埔和广州四幅港埠风景合成一套组画。珠江三角洲一带港埠的描绘，与西方游人赞不绝口的传记是成正比的。澳门海景早在荷兰画家约翰·纽荷芙（Johan Nieuhof，1618—1672）的游记中即有描绘，他的游记在1665年出版荷文版中，就有澳门港埠风景铜版画插图，1669年译成英文版的《东印度公司使团访华纪实》中，英译者又增加了一幅仿纽荷芙画作刻制的铜版画《广州城远眺》；澳门的外港南湾海景之美与其海岸地形如同一轮有曲线美的湾月，西方游客在游记中溢美为："驯服地倚傍在这个优雅而拥有漂亮弧形的海湾上"[31]，有的西方来客在

信中给亲友兴奋地写道："从港湾望过去，这个城市十分壮观，白色的建筑外墙衬以深绿色的百叶窗。因居高临下，明媚的海港及湾畔景色一览无遗，街道景色实在令人惊异。"[32]无论是南眺澳门南湾还是北眺澳门这轮弧月形海岸，都会构成一"C"形天然优美的曲线形港埠美丽画面，且不用说澳门是进入广州贸易的必经之道，又是每年广州贸易季节结束后，西方商贾游人的收容所、消遣乐园，澳门港埠绘画成为西方来客爱不释手的艺术庞物，即在情理之中。虎门扼南海入珠江之咽喉，不仅地理位置险要，狭窄水道东西两面山上均设有炮台，而且与过往频繁的船舶在一起构成一奇险壮观的美景。1796年亚历山大回英国后，创作的《马夏尔尼使团撤离虎门情景》即是他的最好海景佳作，也是虎门口岸的美景之一；英国阿美士德（William Pitt Amherst, 1773—1857）使团随行医生麦克劳尔（J. Meleod）以为虎门内的航运比泰晤士河更繁忙[33]，雄关险峻与过往虎门船帆相映成趣，虎口吞吐出繁忙喧闹的雄壮美景，构成了珠江海运船舶与港埠风景并系的一道雄壮奇异的风光纽带。黄埔港是珠江沿岸美丽景色的汇聚地，又是西方商船寄碇的专门港埠，还是中西画家酷爱表现的海港风景。这里大小河道纵横如网，岛屿成群，海舶与船帆林立，古塔出没在山岗密林之中。1822年，英国海景画家哈金斯（William John Huggins, 1781—1845）在中国实地绘制的《黄埔帆影》油画原作，就在伦敦皇家美术学院展出[34]，后来被刻成彩色飞尘蚀刻版画并在其上刻印一排文字说明："在中国的黄埔港，由皇家海景画家哈金斯实地绘画及专诚为约翰·莫里斯（John Morice）先生刻印。并诚意献给东印度公司的军官及官员和在印度经商的船务部军官及官员，此图是自长洲岛远眺广州，其中包括了黄埔及附近美丽的河道景色。"[35]1800年，美国罗得岛州普罗维登斯市的苏利文·道尔，送给他弟弟4幅港埠风景画，就包括虎门、黄浦、广州和澳门。

可见，鸦片战争前珠江三角洲沿岸这四大港埠美景成为一套组画，有其深远的历史文化内涵。艺术作品要让人们审美地接受，可以通过发现与创造，而审美接受反作用艺术创作，便构成再创造的循环。艺术的历史本质是双向交流合力迸发出来的时代异彩，如果我们不审美地再现艺术作品产生的特定历史情景，那我们就无法描述过去一个活生生艺术生命的新陈代谢过程。既然珠江沿岸美丽的港叉成为中西画家、游人和西方商人皆大欢喜的题材内容，那么把它们重新组合为一套有机的珠江港埠胜景，就不再是过去把长卷切割为景的历史的重演，而是人对世界之美的再发现与新创造。值得一提的是，上述小丹尼尔创作的6幅广州风光的油画中出现的船艇，就有中国外销西洋画的影响踪迹。当时美国画家米歇尔·费利斯·科尼（Michel Felice Corne）根据1790年代初的中国油画，而摹仿创作的木板油画《广州的外国商馆》，是件专为费城（Philadelphia）东印度海事学会订制的作品[36]。

因此，从此岸到彼岸，中西绘画双向交流影响是积极有成效的；然而，当我们看到一套珠江约1810年佚名中国西洋画家作的《海港景色四帧》（美国皮博迪·艾塞克斯博物馆藏）油画作品时，会感到更加丰富多彩，赏心悦目。这些风景如同一颗颗珍珠，名符其实地把西方人对珠江的印象与赞美系成发出诱人光彩的一串"项链"，点缀在中西经济文化交流的航线上。在这些画幅中，写实性的表现注入了理想化恬美意境，海清水秀在景色的转换之中得到跃现，河港中的商船仿佛沉醉在这富饶迷人的港叉航道之中，色彩柔美响亮的天空涌起团团云山，又掠过道道云彩，似乎在激荡并唤起人们心中对东方的遐想与向往。画家熟练地运用西画的色彩、透视与构图技巧，显示了清代中国西洋画发展的良好前景。十九世纪以来中国港埠风景画非常注意天空云彩的表现和水的质感描绘，这是十九世纪中期中国港埠西画腾跃的前奏。

三、"五口通商"与清末南方口岸开埠油画的发展

1840年鸦片战争之后，中国油画写实风格港埠绘画的兴盛，无不打上中西"五口通商"时代殖民文化的烙印——中西历史进程新与旧冲突的描绘。因为这与广州"一口通商"（1757—1842）时期的港埠绘画有新旧之别和地域之别[37]，它已波及南方的通商口岸香港、福州和

上海等地，最先受到影响的是澳门、虎门、黄埔、广州四景为一套的珠江风景画典型的组合，加上了香港和上海。这种风景的组合，也有以香港取代虎门为一套的形式[38]，也有以香港取代广州的组合[39]。因此，中西绘画的交流扩散到中国南方沿海，对香港成为继广州、澳门之后的清代西洋画又一重镇，上海成为中国现代油画崛起的中心，产生了深远的影响。

通商的扩大和艺术表现空间的拓展，有助于西方加深对中国的发现与炫耀海上霸权，客观上也刺激了中国港埠风景油画的发展；尤其是在侨居中国的西方油画家的直接、间接影响下，中国出现了成批的开埠风景油画家，举凡晚清中国著名的西画家顺呱（Sunqua亦称新呱）、煜呱（Yeuqua）、南昌（Namcheong）、周呱（Chowqua）等人及其代表作品，均出现在这一时期。英国旅行家米怜（Milne）在《中国见闻录》中记叙道："在广州、澳门、香港，直到钱纳利来之前，这些地方的画家临仿外国的作品已有很长时间了，却踟蹰不前，进展不大。由于侨居澳门多年的已故英国画家钱纳利的声望，对某些广东的画人们训导有方，例如外国人熟悉的肖像画家林呱和他的弟弟——擅长袖珍肖像和水彩画的庭呱，皆超过了广东本地画人们的水平，由此不难看出钱纳利的影响。"[40]可见，继林呱之后受钱纳利画风影响的画家还有庭呱（关庭高，活跃于1840—1870年代）；此外，还有直接或间接受受钱纳利画风影响的顺呱和煜呱等油画家。

综而观之，19世纪中后期清代通商港埠西洋画的发展，主要表现为活跃在粤、港、澳和上海、厦门、福州、宁波等地的中国西洋画家，其创作风格与表现对象主要有三大倾向：一是中西合璧明显带有中国画味的写实性画风，二是完全西化的古典写实风格，三是古典写实与照相写实的融会贯通。前一种风格是以庭呱（Tingqua）为代表，另一种风格以煜呱、顺呱和南昌为代表，周呱、兴呱（Hingqua）、方呱（Fong Qua）等人代表后一种风格。

1. 带有中西合璧画味的写实性画风。庭呱（Tingqua）艺术风格成熟的时代，正处在中国南大门被西方列强用大炮轰开的"五口通商"时代，随着香港被英国割占，作为商埠的发展前途显示出来之后，所受钱纳利的影响，主要表现在港埠与船舶题材的绘画之中。其中明显的特征之一是他在港埠风景题材的创作中，把人物的活动大胆地引入画面，作为近景来处理，如他在1855年创作的《从河南眺望十三商馆》（图4），画后英文题识写道"一幅描绘广州商馆的画作，由广州同文街16号庭呱绘，1855年记"[41]，画面处理上很巧妙地将中西贸易活动与港埠船舶的描绘糅合在一起，不仅不会使人感到堵塞，反而让人感到主题突出，充满生气；如将近景的人物树木去掉，画面便会顿然失色。在他的《澳门南湾风景》一画中同样也在近景突出地描绘了各种人物活动。这种人物与风景的构图处理，在很

图4　庭呱《从河南眺望十三商馆》（香港艺术馆藏）

大程度上是受到钱纳利港埠风景画的影响（如香港汇丰银行所藏钱纳利《澳门南湾风景》）；同时庭呱的变通创造的灵性还体现在画面水域的处理上，充满着中西历史进程的反差对比：从西方彼岸新驶来的明轮和高速帆船飞剪艇，与中国洋面不堪一击落后陈旧的小型帆船，堪成鲜明对照。特征之二，是在色彩的技巧运用上，更加注重了云彩与水面质感色彩的表现，也可以说庭呱受钱纳利影响的又一个方面，如油画《庭院风景》（美国私人收藏），云彩设色爱用蓝紫，云峰造型成团卷曲高悬于天，色彩明快，水面侧重于透明感与色彩透视的变幻，并独创以深浅疏密不同的横直线表现水的动感、光感和透明感；举凡十九世纪中期出现的这种水面质感表现的作品，均出自庭呱及其画室。特征之三，是线绘作为描绘物象大体轮廓的基本要素，并与明暗的表现混融在一起，形成一种独特的中西合璧的写实性画风。由此可见，西方学者赞誉庭呱为"最富有革新精神的港埠画家"[42]，是颇有见地的。

2. 古典写实风格港埠风景画的兴盛。十九世纪中期以降，中国西画古典写实风格港埠绘画的兴盛，无不打上中西"五口通商"时代殖民文化的烙印——这种特征在顺呱、煜呱等人的港埠绘画中演化成为奇特的审美风景，构成中西历史进程新与旧冲突的奏鸣曲。实际上，这一时期的港埠风景画应称为"新开埠绘画"，因为这与广州"一口通商"时期（1757—1842）的港埠绘有新旧之别和地域之别，它已波及中国南方的通商口岸香港、福州和上海等地。中西通商的扩大和艺术表现空间的拓展，有助于西方加深对中国的发现与炫耀海上霸权，客观上也刺激了中国港埠风景画的发展，举凡晚清中国著名的西画家顺呱、煜呱等人及其代表作品，均出现在这一时期。鉴于此时的画家及作品繁多，而题材内容与风格又有不少共同之处，故从宏观上分析他们的艺术创作特色及其成就，更便于我们整体地把握晚清中国港埠风景画的兴盛发展历史、确立其艺术史价值。

综而观之，晚清古典写实港埠风景画的风格特征与成就，主要有以下几个方面：

首先，是色彩表现技巧的极大提高。换言之，晚清港埠船舶绘画的兴盛，在很大程度上取决于色彩技术水平的发挥，尤其是对西方古典写实主义风格的风景画来说，色彩不仅赋于景物以形式，而且还给景物以生命，用狄德罗的话来说，"它好像是一口仙气，把它们吹活了。"[43]十九世纪中国的西洋风景画真正把景物画活了，成为"征服眼睛的一种诱惑物"[44]的是五十年代以来盛起的港埠风景画，比如附有顺呱（活跃于1830—1870年代）签名的《广州商馆区》（香港艺术馆藏）大型布面油画，给人的视觉印象不仅是一种逼真的船舶与港埠风景的古典写实感觉，而且还是一种色彩凝聚的自然风光与人文景观交相辉映、栩栩如生且引人入胜的错觉，仿佛使我们有身临其境欣赏一百多年前广州港埠风景的幻觉。整个画面色彩扮演着各种活生生的景物，它们和谐地交织在一起，组成形、色、空间有机的整体，色彩的表现魔力，使云霞在天空卷舒飘扬，轮舟在川流中驰骋作响，建筑在远岸堤上享受阳光。天空云彩的表现，一眼望去显而易见是受到钱纳利港埠风景画的影响：大片云团在空中翻涌，云层色彩上明暗冷暖的响亮对比，与钱纳利的色彩语言是一脉相承的，它让人感到天高气旷，充满自然勃勃生机。这也说明钱纳利虽在1852年已作古，但他带来的英国学院派古典写实主义画风，对珠江三角洲的画家乃至清代晚期南方港埠西画的持续、潜移默化的影响力。

色彩的力量造就了晚清中国港埠船舶绘画的新感觉，这种感觉在顺呱大约1840年时画的船舶《三桅帆船辛西娅号离开伶仃》（美国私人收藏）、《纵帆船格雷宏德号》（美国皮博迪·艾塞克斯博物馆藏）、《风浪中的中国帆船》（美国私人收藏）、《航行于广东的托玛斯·帕金斯号》（英国马丁·格里高利画廊藏）就已经有了，但明显不如他在五十年代后期的作品。这一时期顺呱作港埠风景画喜欢借助近景与中景的明暗对比来表现水的明快流滑质感并拉开空间层次，达到重点描绘中景光线集中区域景物的目的。如《广州新十三商馆区》（中国香港艺术馆藏）、《从海港眺澳门南湾》（美国皮博迪·艾塞克斯博物馆藏）、《黄埔风景》组画、《花园春色》组画（美国私人收藏）、《里约热内庐海景》（巴西国立博物馆藏）等等，均采取这种形式处理画面，与钱纳利的《濠江渔歌》表现形式相类，色彩语言也酷似钱纳利的《濠江一渔船及渔娘》《晨曦中的澳门南湾风光》。虽说没有任何文献记载新呱与钱纳利有师承关系，然而作品宏大的构图形式与戏剧性用光，丰富而又多样统一的色彩感觉已说明了一切。顺呱活跃于1830至1870年代，1857年左右他到香港开设画店，画店门匾上标写"顺呱，肖像画家"，实际上他以擅作油画风景为主。早期多绘海洋船舶风景油画，后期以场景宏大复杂的港埠风景创作称著。另外，他还长于画水彩小品，作品用英文正楷署名。他曾到过巴西，并创作了一些里约热内庐（Rio de Janeiro）海景油画。顺呱还到过上海，创作了油画《上海外滩风光》（日本福冈美术馆藏），是上海开埠油画的先行者、开拓者之一。

同样，我们还能从煜呱（活跃于1840—1880年代）大约1850年代创作的《黄埔船坞》（美国皮博迪·艾塞克斯博物馆藏）和《维多利亚城远眺》（美

国皮博迪·艾塞克斯博物馆藏）等油画作品中领略到色彩效果造成的视觉冲击力，云彩、山石、海水、树木的色彩质感非常细腻传神，色调明快统一和谐。在设色表现上，煜呱与顺呱有别，他往往用黄紫或蓝紫釉染云彩，强调它们在不同环境中的色彩倾向，如在《黄埔船坞》《驶离广州商馆区的美国商船》（英国马丁·格里高利画廊藏）中云彩偏蓝紫色，在《维多利亚城远眺》（图5）、

图5 煜呱《维多利亚城远眺》
（香港艺术馆藏）

《维多利亚城及海港》、《北眺澳门南湾》（香港艺术馆藏）、《广州商馆区风貌》（美国皮博迪·艾塞克斯博物馆藏）中则偏黄紫色。煜呱比顺呱更加注重笔触与色彩效果造成的视觉冲击力，那漫天涌动的云层、波浪翻卷的海面，在他流转自如、灵活多变的笔触挥扫下气韵生动，质感跃现。这种重视风景色彩质感生韵的表现与钱纳利衣钵相承，只不过煜呱的笔触比钱纳利更加细腻传神，别具匠心了。例如他的《长城脚下》（何安达藏）就是这样一件别具匠心的油画风景，以致于西方学者认为煜呱之作可与欧美风景画比肩。此外，煜呱还善作花卉静物。1860年代，他将自

己在广州的怡兴画店迁到香港皇后大街98号。现有不少的传世油画，诸如《出航》（何安达藏）、《中国海巡帆船》系列组画（美国私人收藏），类似煜呱港埠油画风景。煜呱也是一位擅长港埠风景的油画家，活跃于1840至1880年代。他的油画选材与顺呱相似，多以粤、港、澳等地的港埠风景为描绘对象。

其次，情节性与纪实性的统一。或者说这是晚清港埠风景西画的内容价值。然而，晚清开埠商港风景画的情节性，往往会被研究者所忽略，将它与所谓纪实性混同在一块，这些风景画作品，长期以来被视为地形地貌或历史片断的真实描绘，港埠船舶风景画成了"地志与文献价值"的视觉作品形式。人们忽视了船舶与港埠题材风景创作兴盛的历史情景。衔接东西方两极的纽带是船舶与港埠，先进与落后两种文明的对撞也是这一题材的孪生主题。18世纪末马戛尔尼眼中的中国被形象地描述为"中华帝国只是一艘破败不堪的旧船"[45]，也是用船舶来比喻。没有先进的航海工具，东西方的隔障就无法打破，船舶与港埠风景的联姻是开放与经济繁荣的题材象征。那种把港埠风景视为地志性的写实记录或生活图像的纪实，显然是只见树木，不见森林——把船舶在港埠风景画中抹掉，缺乏对大航海时代殖民掠夺和经济文化交流历史的基本认识。晚清中国西画家的创作并不会像我们有的学者的认识那样浅浮，否则他们就不会有艺术市场。我们可以看到，他们的港埠风景画是一件件写实性

的创作，而不是对生活的铺陈。例如，煜呱笔下的《维多利亚城远眺》和《广州商馆区风貌》（美国皮博迪·艾塞克斯博物馆藏）分明是对西方挺进新边疆、高歌猛进航海精神的情节性描绘；前者对中西船舶在维多利亚湾激流中精致入微的对比描绘，画面船舶的构图处理都是经过精心安排处理的，除背景香港岛是1850年代的纪实描绘之外，海域壮阔的中西船舶的描绘并不带任何纪实性，而是从艺术效果的角度，赋予了画面中西文明对比的情节性表现，西方高速帆船飞剪舰和蒸汽轮船明轮，成为中国港埠绘画中的主角和宠然大物，先进与落后的情节性表现特征是一清二楚的，就像背景的中国海岛有西方近代的建筑一样。后者的画面，与顺呱《广州商馆区》描绘的美式轮船"海鸟号"是同一个对象，但从两人的画面构图安排上来看，穿梭在中国帆船之间的西方轮船，是经过画家有意创作设计的情景，作为视觉的突出表现，构图在画面中景的光线集中的水面，近景的中国船艇笼罩在深暗色带，这不是情节性对比安排的创作表现么？纪实性在此与情节性得到交融。

南昌的油画《黄埔帆影》《珠江沿岸风景》系列组画（美国私人收藏）、《停泊在黄埔港的亨特船队》（美国皮博迪·艾塞克斯博物馆藏）等作品的构图一眼望去近似钱纳利的油画《濠江艇帆》，但南昌作风景画色彩鲜明，纯度较高，与钱氏格调迥然有别。

3.古典写实与照相写实的融会贯通。如果说钱纳利对林呱、顺呱、煜呱

等人发生明显影响从而导致广东开埠油画的兴盛广播和画风丕变的话，那么到了十九世纪中后期对兴呱、方呱和周呱等人的影响已逐渐衰减了。香港的兴呱以船舶画家自居，如他在一幅大约1870年创作的肖像画标签里就写道："船舶和肖像画家，用照片制作象牙画像，照片用油画放大和上色……长期售卖风景画片和摄影材料，物美价廉，威灵顿街58号，香港。"[46]此外，他在一批船舶画中标签题为："兴呱，肖像和图表画家，香港"。从他作品的标签题写内容可知，作为一名船舶画家，其实兴呱擅长的是古典写实与照相写实的融会贯通。方呱也以古典写实与照相写实见长，这从他的《庭院风景》（银川当代美术馆收藏），可见一斑；再从此幅作品画框背面的标签题字"FONG QUA…AND PORTRAIT PAINTER…SHIP AND DAGUERREOTYPE COPIER…ALL KINDS OF HANDS"[47]清楚地表明了画家方呱的姓名与他所从事的人像、船舶、相片复制等艺术业务等重要信息，不但可以确定方呱是一位多才多艺的画家，还可发现他的绘画艺术风格，糅合了古典写实与照相写实的表现技法。

五口通商之后到上海发展的周呱（约1850—1880），来往于广东与上海之间作画，绘制了一系列黄浦江风景。英国马丁·格里高利画廊（Martin Gregory Gallery）收藏他的油画代表作《黄浦江外滩风光》（香港思源堂也藏有一件类似作品）、《黄浦江外滩风景》（香港上海汇丰银行藏）等，作风近似于煜呱

和顺呱，但是又明显吸取了照相术的影响，具有致广大、尽精微的特征，精心于江面船舶的细致描绘，正如清人葛元煦在《沪游杂记》中写道："粤人效西洋画法，以五彩油画山水人物或半截小影。面长六七寸，神采俨然，且可经久，惜少书卷气耳。"[48]换句话说，南昌融会贯通古典写实与照相写实的表现方法绘制的港埠船舶风景，证明他是上海开埠油画的先行者、开拓者之一。不过，由于周呱缺乏钱纳利、顺呱、煜呱等人港埠风景画中常见的耐人寻味、引人入胜的景物情节，热衷于自然地铺叙而忽略了景物的神采与意境的表现，像画照片似的流于匠作习气。如《上海外滩的旗昌洋行》（美国皮博迪博物馆藏）、《上海的美国人居住区风景》、《从三一教堂塔上眺望黄浦江外滩风景》等均属此流，这都是19世纪后期中国南方通商口岸的西洋画受西方摄影术的冲击和影响所致，周呱的风景油画代表着这一新的倾向。这种习气，是清代晚期中国油画、水彩普遍存在的问题。因此，当大批西方油画家（包括耶稣会油画家）涌入中国南方通商口岸时，"粤人"以珠江三角洲为基地而扩散于中国沿海通商港埠的油画艺术格局，终于演变成了中西油画家汇集的多元格局，从而揭开了中国近现代油画的进程。

四、结语

明清之际西方绘画实际意义上大规模东渐中国，是在中西经济文化交流扩大刺激下崛起的中国南方通商口岸的外销型西洋画。它一方面承接西方传教士画家对中国装饰工艺瓷器、鼻烟壶上珐琅彩绘的影响，使传教士画家舶来的西方绘画技法得以在中国流播转承，不致于因传教士画家的仙逝而中断夭折；另一方面又利用和消化吸收了西方商人、官员、旅行家和职业画家携来传播的西方绘画媒介和观念、表现方法，演绎出中国南方通商口岸西画异军突起的历史格局。无论是现存西画作品的数量还是质量，清代南方口岸的中国西画都要远胜于清廷御用传教士画家及其学生"伯唐阿"们之作。换句话说，清代中国人大规模绘制西洋画，诸如水彩、水粉和油画，始于南方通商口岸中国西画的外销。从对西方名画家作品的仿绘变通，到受来华的西方学院派职业画家钱纳利等人的影响刺激，中西经济文化的交流在加速西方绘画东渐中国步伐的同时，也为中国西画的兴盛提供了艺术市场和赞助人。在艺术市场的开拓竞争和中西西画的双向交流上，清代南方口岸的西洋画家是开先河的，从而扭转了西画单向中国东渐的历史。

开西方古典写实主义绘画在中国古代、近代风气之先者，莫过于南方口岸的西洋画家。我国美术史论界有人称："站在近代写实主义绘画的起点上看古代传统，似可说中国古代和近代始终没有高度发展的写实主义美术。"[49]这种观点言论，显然经受不住随清代中西通商活动而崛起的中国写实主义西洋画事

实的检验。这从本文所分析过的顺呱、煜呱、周呱等人创作的作品中可以得到验证。写实主义之所以随着中西经济交流的发展成为西洋画东渐中国和中国西画兴起的主流，完全是建立在中西文化互识的基础上，或者说对世界的发现，既是中西两种文明对撞与接触的历史热点，也是中国西画赢得艺术赞助人欣赏的表现主题。港埠与船舶风景画的兴起发展，是对西方贸易扩张和殖民掠夺以及中西两种文明先进与落后历史进程的鲜明对比、写实表现。清代中国的盛与衰、荣与辱在这类中国写实主义西画中表现得淋漓尽致。正如西方著名历史学家佩雷菲特形象的描述："马戛尔尼与他的同伴用了多年时间来制造这面中国镜子。当他们把玻璃浸入这任何东西都无法代替的神奇的液体——同现实接触——中去时，背面的锡汞层形成了；镜子把他们自己社会的形象给照了出来。中国教会他们如何去看西方。他们在为中国社会的相反特征感到惊讶时，也在对自己社会的特征进行反思……在看到中国停滞时，他们也更感觉到自己的运动。"[50]中国外销型西画同现实的接触无疑是这面"中国镜子"最为直观的写实主义绘画表现。对世界的发现使中国清代西画自觉与不自觉踏上了直接描绘社会生活图景的写实主义道路，南方通商口岸的西洋画家们可以说既是中西经济文化交流、中国西画走向世界的先行者、开拓者，也是中国绘画由封闭的古典写意形态转向开放的现代写实主义艺术道路的率先实践者、拓荒者。由于他们的写实主义绘画是五口通商之后中国社会生活的艺术表现，是西方研究中西经济文化交流必不可少的珍贵艺术图像，也是中国研究一带一路历史的宝贵艺术文献，其成就在中国美术史、绘画史上的重要历史地位和艺术价值是不言而喻的。因此，那种认为中国古代和近代"没有高度发展的写实主义美术"，已成为学术研究的过去时。

注释：

[1] Margaret Jourdain, R Soame Jenyns, *Chinese Export Art in the Eighteenth Century*, London: Country Life Limited, 1950, p77.
[2] 美国学者卡尔·克罗斯曼（Carl L. Crossman）在其著《中国贸易的装饰艺术》（*The Decorative Arts of the China Trade*）中把此件作品定为1800年左右的作品，笔者以为不确，应属1790年代左右的作品。
[3] [4] 两图均载 Rudy Eswarin, *Reverse Paintings on Glass*, The Corning Museum of Glass, Corning, New York, 1992, p113.
[5] 参见 William Hickey, *Memoirs 1745—1809*, London, Vol.I. 参见斯当东《英使谒见乾隆纪实》，叶笃义译，上海书店出版社1997年出版。参见 Margaret Jourdain and R. Soame Jenyns, *Chinese Export Art in the Eighteeth Century*, London, Country Life Limited, 1950.
[6] 胡光华：《中国明清油画》，湖南美术出版社2001年12月版，第36页。
[7] Patrick Conner, *Chinese Views –Western Perspectives 1770—1870*, the Sze Yuen Tang Collection of China Coast Paintings and the Wallem Collection of China Coast Ship Portraits, London: Asia House, 1996, p 44. Plate 33.
[8] Carl L Crossman, *The Decorative Arts of the China Trade*, Suffolk, the Antique Collectors' Club, 1997, p164.
[9] 利奇温：《18世纪欧洲与中国的接触》，朱伯勤译，商务印书馆1962年版，第130页。
[10] Hong Kong Art Museum, *Views of the Pearl River Delta Macao, Canton & Hong Kong*, The Urban Council of Hong Kong, 1996, p232.
[11] 香港艺术馆编：《珠江风貌》，香港市政局1996年版，第24页。
[12] Hong Kong Art Museum, *Trading Port of the 18th and 19th Centuries*, The Urban Council of Hong Kong, 1996, p40.
[13] Hong Kong Art Museum, *Historical Pictures*, The Urban Council of Hong Kong, 1996, p79.
[14] 陈玲玲：《18世纪广州彩绘瓷的发展》，载香港《中国文物世界》第92期，第123页。
[15] 利奇温：《18世纪中国与欧洲文化的接触》，朱伯勤译，商务印书馆1962年版，第130页。
[16] Hong Kong Art Museum, *Views of the Pearl River Delta Macao, Canton & Hong Kong*, The Urban Council of Hong Kong, 1996, p230.
[17] 据考，此订作是小丹尼尔1808年展出的作品，参见香港艺术馆编《珠江风貌》，香港市政局1997年版，第160页。
[18] 康纳博士认为，丹尼尔叔侄1810年出版的《经中国往印度缤纷之旅》一书内，有部分关于中国题材的插图，如船舶等，明显参照了中国外销画。参见 Hong Kong Art Museum, *Views of the Pearl River Delta Macao, Canton & Hong Kong*, The Urban Council of Hong Kong, 1996, p24.
[19] Carl L Crossman, The Decorative Arts of the China Trade, Suffolk, the Antique Collectors' Club, 1997, p175.
[20] 马士：《东印度公司对华贸易编年史》，中山大学出版社1991年版，第94页。
[21] 参见蔡 (choi)：《中国贸易：浪漫与现实》展览图目(The China Trade Romance and Reality)第35页，资料显示，英国东印度公司在1801年贸易季节里，从中国进口的茶叶为2 700多万磅，美国麻省科多瓦博物馆1979年展览。
[22] Patrick Conner, *The China Trade 1600—1860*, The Royal Pavilion, Art Gallery and Museums, Brighton, 1986, p64, Plate 8l.
[23] University Museum and Art Gallery, *Picturing Cathay: Maritime and Cultural Images of the China Trade*, The University Museum of Hong Kong, 2003, p144.

[24] Hong Kong Art Museum, Historical Pictures, The Urban Council of Hong Kong, 1996, p80.
[25] 潘诺夫斯基《视觉艺术的含义》，辽宁人民出版社1987年出版，第25页。
[26] 沃尔夫林：《艺术风格学》，辽宁人民出版社1987年出版，第6页。
[27] 通呱(Toonegua)粤音又译作东呱。在美国费城商人小罗伯特·沃林所列的1819—1820年时中国贸易画家名录中通呱名列为"画家"，但未见其署款作品出现。此则图目文献，填补了这一缺憾。
[28] 参见大英图书馆文献010057i11编号1。
[29] James Orange, *The Chater Collection: Pictures Relating to China, Hong Kong, Macao, 1655—1860*, Thornton Butterworth Limited, London, 1924, p145.
[30] 引自香港艺术馆编《珠江十九世纪风貌》，第11页"简介"，香港市政局1981年版。
[31] 见艾林及赖特写于1843年的中国游记，引自香港艺术馆编《珠江风貌》，香港市政局1996年版，第57页。
[32] 参见赛伦市民哈里特·洛1829年发往美国的信件，引自香港艺术馆编《珠江风貌》，香港市政局1996年版，第100页。
[33] James Orange, *The Chater Collection: Pictures Relating to China, Hong Kong, Macao, 1655—1860*, Thornton Butterworth Limited, London, 1924, p193.
[34] [35] Hong Kong Art Museum, *Views of the Pearl River Delta Macao, Canton & Hong Kong*, The Urban Council of Hong Kong, 1996, p128.
[36] 此作现存美国皮博迪博物馆，系1804年法国画家米歇尔·费利斯·科尼应费城东印度学会委托绘的一块火炉板上的画面。
[37] 画中建筑物是商馆外景，顺序依次为帝国馆、瑞典馆、旧英国馆、诸洲馆，最右端是新英国馆。参见香港艺术馆编《珠江风貌》，香港市政局1996年版，第168页。
[38] Carl L Crossman, *The Decorative Arts of the China Trade*, Suffolk, the Antique Collectors' Club, 1997, p130.
[39] Craig Clunas, *Chinese Export Watercolours*, London, Victoria and Albert Museum, 1984, p16.
[40] Milne, Revernd William C, *Life in China*, London, G Routledge & Co, 1857, p20.
[41] Hong Kong Art Museum, *Views of the Pearl River Delta Macao, Canton & Hong Kong*, The Urban Council of Hong Kong, 1996, p194.
[42] Carl L.Crossman, *The Decorative Arts of the China Trade*, Suffolk,the Antique Collectors' Club, 1997, p195.
[43] 狄德罗：《狄德罗美学文选》，人民出版社1984年版，第370页。
[44] 罗曼·罗兰《米勒传》，人民美术出版社1985年出版，第55页。
[45] 阿兰·佩雷菲特：《停滞的帝国——两个世界的撞击》，生活·读书·新知三联书店1995年版，第532页。
[46] Carl L Crossman, *The Decorative Arts of the China Trade*, Suffolk, the Antique Collectors' Club, 1997, p154.
[47] 魏崴：《18、19世纪的广东社会生产与社会生活油画研究》，载中国青年出版社2014年《视觉的调适——中国早期洋风画》，第366页。
[48] [清]葛元煦：《沪游杂记》，郑祖安标点，上海书店出版社2006年版，第78页。
[49] 郎绍君：《我们有过怎样的写实主义》，载《论中国现代美术》，江苏美术出版社1996年版，第159页。
[50] 阿兰·佩雷菲特：《停滞的帝国——两个世界的撞击》，生活·读书·新知三联书店1995年版，第624页。

（栏目编辑　朱浒）

（上接第9页）

燕山出版社1991年版。
[7] 王中旭：《故宫博物院藏<维摩演教图>的图本样式研究》，《故宫博物院院刊》，2013年，第1期。
[8] [后秦]鸠摩罗什译，僧肇注：《维摩诘所说经》，黑龙江人民出版社1994年版，第118-126页。
[9] [唐]张彦远著，于安澜编：《历代名画记》卷二，上海人民美术出版社1963年版，第68页。
[10] [唐]常建：《题破山寺后禅院》，收录于俞平伯等撰：《唐诗鉴赏辞典》上海辞书出版社2004年版，第754页。
[11] 王中旭：《故宫博物院藏<维摩演教图>的图本样式研究》，《故宫博物院院刊》，2013年，第1期。
[12] 关于晚唐、五代时期有关维摩诘信仰与图像呈现关系的论述参见邹清泉：《莫高窟第61窟<维摩经变>新识》，《美术学报》，2013年，第2期。

（栏目编辑　胡光华）

李成生卒年考

韩 刚

（四川大学艺术学院，成都，610041）

【摘 要】五代宋初山水画大家李成生卒年北宋以来即争议不断，莫衷一是，现当代李成研究却坐实生于后梁末帝贞明五年（919），死于宋太祖乾德五年（967），享年49岁这样的论断，致使北宋画史所载很多李成生平事迹被排除在认知与研究之外，个性鲜明、志向高蹈、情感丰富之大家形象，枯槁干瘪为扁平画史符号。立足回归原境之方法论原则，在反思学术史之同时，还原五代宋初李成生卒年、享年。认为，李成当卒于"开宝中"（968—976）或此后，生年、享年则应"阙文"。

【关键词】李成 乾德五年 寿四十九

作者简介：
韩刚（1971—），四川仪陇人，文学博士，历史学博士后，四川大学艺术学院教授。研究方向：中国美术史论。

一、缘起

李成，字咸熙，唐之宗室，五代宋初山水画家，当时即有大名，《圣朝名画评》谓"画山水林木，当时称为第一"[1]；《图画见闻志》誉为"三家鼎峙，百代标程"[2]；《宣和画谱》谓"于时凡称山水者必以成为古今第一"[3]；等等。李成谢世后，记述、研究者众。宋白撰《李成墓志铭》（后文简称《宋志》）盖为首出。之后，刘道醇《圣朝名画评》、郭若虚《图画见闻志》《宣和画谱》等北宋画史均设李成传论，北宋欧阳修《归田录》、米芾《画史》、张方平《李宥墓志铭》等亦载不少李成信息，这些盖可视为李成研究第一手资料。宋王辟之《渑水燕谈录》、王明清《挥麈后录》等引述《宋志》，并以之为预设，质疑《归田录》《画史》等所载李成信息，盖为第二手资料。现当代李成生平研究用工深者以时间为次，主要有谢稚柳《李成考》、陈高华先生《宋辽金画家史料·李成》、何惠鉴《李成略传——李成与北宋山水画之主流 上篇》（后文简称《李成略传》）、李裕民先生《李成生平与家世考》等，谢氏功在率先较详细论证李成生于后梁末帝贞明五年（919），死于宋太祖乾德五年（967）论断；陈氏功在对李成史料之勾稽与整理；何氏功在对李成生平事迹详查细考；李氏功在对何氏疏漏进行辨正与补充。后三家在李成生卒年论断

上一致，受谢氏影响，以《宋志》为预设，承袭宋王辟之、王明清的思路。单看王辟之、王明清以来之研究，很容易信以为真，然当将其与北宋所记李成生平第一手资料对照勘验时，便会发现疑问、矛盾重重。未免让吾人生出对李成生卒一探究竟之好奇。此本文之所起也。

李成生卒年问题自宋代以来即有争议，须进一步讨论，而讨论方法主要是文献考证，故须先对作为文献考证基础的文献甄别与采信原则做出界定。换句话说，究竟什么样的文献记载较为可信？姜广辉先生在《阎若璩与<古文尚书>公案》一文中提到的四项原则可资借鉴："第一，亲见性原则"；"第二，时代先后原则"；"第三，作者权威性原则"；"第四，记述一致性的原则"[4]。以上四项文献甄别与采信原则虽不具有绝对真理性，却具有相对合理性，在处理与解决长期悬而未决之争议性问题时较为有效，下文所述主要奠基其上。

二、李成生卒年研究现状质疑

北宋郭若虚《图画见闻志》（成书于神宗熙宁七年，1074）李成传论：

"李成……开宝中，都下王公贵戚，屡驰书延请，成多不答，学不为人，自娱而已。后游淮阳，以疾终于乾德五年……（事见宋白所撰墓碣）。"[5]

郭若虚没有记载李成生年，文中涉及李成生平的时间有"开宝中""后

游淮阳""终于乾德五年"等。记李成卒年为乾德五年（967），系首出，依据是"宋白（936—1012）所撰墓碣"（即《宋志》）。颇为后世采信，如杨仁恺主编《中国书画》作"李成（？—967）"[6]；薄松年先生《中国绘画史》作"李成（？—967）"[7]；等等。然值得注意的是，郭若虚所记李成"开宝中（968—976）"事迹与"终于乾德五年（967）"在时间上是矛盾的。之后，南宋王明清《挥麈前录》：

"李成，字咸熙，系出长安，唐之后裔。五代避地，徙家营丘。弱而聪敏，长而高迈。性嗜杯酒，善琴奕，妙画山水，好为歌诗。琐屑细务，未尝经意。周世宗时，枢密使王朴与之友善，特器重之，尝召赴辇下。会朴之亡，因放诞酗饮，慷慨悲歌，邀游搢绅间。大府卿卫融守淮阳，遣币延请，客家于陈。日肆觞咏，病酒而亡，寿四十九……此宋白撰志文大略如此。"[8]

王明清所记"病酒而亡，寿四十九"为第一次明确提出李成享年，依据的"宋白撰志文"，即前文所说《宋志》。王明清虽未指出生、卒年，但学界一般认为可据《图画见闻志》所载卒于宋太祖乾德五年（967）推之，则成生年为后梁末帝贞明五年（919）。现当代以来坐实李成生卒年正是这种思路，如谢稚柳《李成考》："当他醉死在淮阳客舍，为北宋太祖赵匡胤乾德五年丁卯（公元967年），年49岁。生在五代梁末帝朱瑱贞明五年己卯（公元919年）。"[9]自注："宋王明清《挥

麈前录》说李成'卒年四十九'，宋郭若虚《图画见闻志》说李成'终于乾德五年'，王与郭所记，都说明根据宋白所撰《李成墓志》。"[10]之后，谢氏之论影响很大，几成定论。如陈高华先生《宋辽金画家史料·李成》："李成生于后梁末帝贞明五年（919年），死于宋太祖乾德五年（967年），其一生主要是在五代时度过的。"自注："谢稚柳：《李成考》，《鉴余杂稿》"[11]；美国何惠鉴《李成略传》："王、郭、邵同出宋白一源，三书（即《滂水燕谈录》《图画见闻志》与《邵氏闻见后录》）合考，知墓志铭所记李成生年为后梁末帝贞明五年（919），卒年为宋太祖乾德五年丁卯（967），享寿四十有九"[12]；徐建融、徐书城先生主编《中国美术史·宋代卷（上）》："李成（公元919—967年），字咸熙"[13]；王伯敏《中国绘画通史》："李成（约919—967）"[14]；陈传席先生《中国山水画史》："李成（919—967）"[15]；李裕民先生《李成生平与家世考》："关于李成的生卒年（919—967），已经解决"[16]；杜哲生先生《中国传统绘画史纲——画脉文心两征录》："李成生于后梁末帝贞明五年（919），殁于宋太祖乾德五年（967）"[17]；等等。这些仅是身边临时能找到的资料，如仔细翻检，会更多。

然这种李成生卒论断仍有值得进一步讨论的地方：

其一，宋白（936—1012）应晚李成一辈，大致与李成之子李觉（947—

993）为一辈，几乎可以说所撰墓志为当代人记当代事，有较高可信度，故北宋王辟之《渑水燕谈录》有"按白与成同时人，又与成子觉并列史馆，其所纪宜不妄……正当以志为定"[18]云云。惜乎《宋志》早佚，而宋代利用此墓志者又非全文照录，而是各取所需。现在欲知其内容，只能从宋代利用过此墓志之资料中勾稽、弥合与推测，较为集中者：

一是上引《图画见闻志》自"后游淮阳"至"赠光禄丞"约32字，因文中已注明"事见宋白所撰墓碣"。

二是《渑水燕谈录》自"营丘李成"至"葬于浚仪之魏陵"约99字，因文中已注明"宋翰长白为之志"[19]。

三是上引《挥麈前录》自"李成，字咸熙"至"其后以觉赠至光禄寺丞云"约142字，因文中已注明"此宋白撰志文大略如此"。

郭若虚、王辟之与王明清所引既均非全文，可信度、准确性自会受影响。

其二，现在所知最早利用该墓志的是《图画见闻志》，然在李成卒年（乾德五年，967）与开宝中（968—976）事迹时间上有明显矛盾，而这种矛盾若虚当时即已有觉察，故做了注明出处处理，此"阙疑""疑以传疑"[20]作史手法也。这种手法既有引用墓志以增强可信度的意思，也有表达作者狐疑与难以决断之功能。这一点何惠鉴《李成略传》曾指出过："郭若虚引宋白墓志谓李成卒于'乾德五年'，跟着便说'开宝中都下王公贵戚'如何如何，自相矛盾，论者均以若虚为失言。窃谓郭书即

偶有误讹，不应悖谬出乎情理之外一至于此，刘道醇《圣朝名画评》成书在《见闻志》以前亦有'开宝中'一节，《宣和画谱》引述太祖太宗时代的孙四皓更似言之凿凿。一个可能的解释，便是郭若虚虽援引《宋志》而不能全无所怀疑，故对两种对立的纪年宁可并存而不肯偏废。"[21]而谢稚柳《李成考》："最可笑的是郭若虚，他一方面叙说李成死在乾德，同时又叙说李成在开宝中如何如何，可见他对当时年号的先后，一下子也有弄不清楚的，因而产生了自相矛盾的记载。"[22]盖无见于斯也。

其三，《挥麈前录》虽记李成享年，然无生卒年记载，享年何从计算不得而知。之外，再无可信资料记载李成享年，故王氏所记享年为难以成立之孤证。值得特别注意的是，由于有上述李成卒年、享年的种种疑问与不确定性，王明清所记"寿四十九"不能与郭若虚所记"乾德五年卒"合考而得出李成生年。

其四，郭若虚、王明清在引述《宋志》时均十分关注李成生卒年与享寿问题，然在他们的记述中仍然出现了上述疏误、矛盾，郭氏更是将李成卒年与生平事迹在时间上之矛盾明确展示了出来。这说明，疏误、矛盾很可能是《宋志》中本来就有的。《宋史》宋白本传：

"宋白字太素，大名人。年十三，善属文……白豪俊，尚气节，重交友，在词场中称甚著……白学问宏博，属文敏赡，然辞意放荡，少法度。在内署久，颇厌番直，草辞疏略，多不惬旨……白善谈谑，不拘小节……聚书数万卷，图画亦多奇古者。尝类故事千余门，号《建章集》。唐贤编集遗落者，白多缵缀之。后进之有文艺者，必极意称奖，时彦多宗之，如胡旦、田锡，皆出其门下……会有司谥白为文宪，内出密奏言白素无检操，遂改文安。有集百卷。"[23]

《宣和画谱·董羽》：

"宋白为时闻人，一见击节称赏，因赋以诗，其警句谓：'回眸已觉三山近，满壁潜惊五月寒。'则羽之得名，岂虚矣哉。"[24]

该书王洽传论：

"宋白喜题品，尝题洽所画山水诗，其首章云：'迭巘层峦一泼开，细情高兴互相催。'此则知洽泼墨之画为臻妙也。"[25]

综言之，宋白精绘画鉴藏（"聚书数万卷，图画亦多奇古者"），而李成山水画当时号为第一，为白钦慕、珍藏当在情理中，而白"属文敏赡"，好撰著，喜品题，应李成之子李觉之请而为成作墓志铭，亦在情理中。白虽善属文，"然辞意放荡，少法度""草辞疏略，多不惬旨""白善谈谑，不拘小节""素无检操"，以至卒后谥号由"文宪"改为"文安"，虽有集百卷，然不传久矣。这很可能就是《宋志》生卒年疏误、矛盾之重要原因。

其五，若进一步追究，《宋志》中的疏误、矛盾又可能是李觉为亲者讳造成的。如《圣朝名画评》《宣和画谱》李成传论所载开宝中（968—976）孙四皓与李成之瓜葛，《宋志》未记，便很可能是李觉在写给宋白的先父行状中，由于忌讳而将此事有意回避掉了。李成、李觉为真儒、真士（"李成，营丘人，世业儒，为郡名族"[26]，"祖、父皆以儒学吏事闻于时，至成志尚冲寂，高谢荣进。博涉经史外"[27]，"其先唐之宗室""父祖以儒学吏事闻于时，家世中衰，至成犹能以儒道自业"[28]；李觉入《宋史·儒林传》，可证），以志道、据德、依仁、游艺与忠、孝、信、义为基本价值取向，而孙四皓为商人与书画鉴藏好事者。《圣朝名画评》李成传论载四皓因收藏成画作而惹怒成云："开宝中，孙四皓者，延四方之士，知成妙手，不可遽得，以书招之。成曰：'吾儒者粗识去就，性爱山水，弄笔自适耳，岂能奔走豪士之门，与工技同处哉！'遂不应。孙甚衔之，遣人往营丘，以厚利啖当涂者，卒获数图。后成举进士，来集于春官，孙卑辞坚召，成不得已，往之，见其数图，惊忿而去"[29]；《宣和画谱》载此事略同。大意为，先是孙四皓致信招李成，成以"岂能奔走豪士之门与工技同处哉"云云为由"遂不应"；后孙又派人至成家乡，以重金获画数轴；成举进士后，孙更是死缠烂打，"卑辞坚召，成不得已往之，见其数图"，这完全是对成人格之莫大羞辱，故成"惊忿而去"。于此情况下，作为以孝义为先之真儒的李觉在先父行状中，自然忌讳提及此事。可与此互证的是《圣朝名画评》《宣和画谱》等所载"景祐（1034—1038）中成孙宥为开封尹，命相国寺僧惠明购成之

画,倍出金币,归者如市"[30]云云,成孙宥回购成画当出于维护祖父不愿与"与工技同处""与画史冗人同列"[31]之高蹈形象与情怀,这说明李氏后嗣有为亲者讳之情结。《宋史》李宥本传:"宥性清介,然与物无忤,好奖拔士人。外族甚贫,宥有别业,以券界之。既死,家无余财,官赐钱十万。"[32]李宥并不富裕,尚"倍出金币"回购成画,尤可见为亲者讳情结之深。而《圣朝名画评》《宣和画谱》则无此顾忌,故表而出之。李觉在成行状中因为亲者讳而有意回避开宝中成与孙四皓之间的不愉快,势必影响《宋志》对成卒年之准确记录,加之作墓志铭的宋白"善谈谑,不拘小节",为文"辞意放荡,少法度""草辞疏略",上述由《宋志》而来的李成卒年疑问、矛盾重重便不可避免了。

综上,《宋志》本应为考察李成生卒年的权威资料,但其与当时其他史料之间的矛盾处宋人即已觉察与难以判断。从现在所知由郭若虚、王辟之与王明清三人引用弥合而来的墓志中,难以得知李成生卒年、享年确切信息,可知也。

其六,就时代先后而言,上文所列宋代资料均为北宋中后期及以后出现的,对李成生平之记述系根据传闻而来,均非"亲见"。以刘道醇《圣朝名画评》为距李成时代最近者,相比其他宋代著述,所记应更为可信,而道醇未对李成生卒年作任何交代,可见当时此问题已难觅答案;之后,对李成记述与评价的是郭若虚《图画见闻志》,郭氏虽试图弄清李成生卒,然最终归于"阙疑""疑以传疑";之后,《宣和画谱》在行文中干脆以"尝""未几""晚年"等模糊性时间概念将李成生卒问题回避掉了;之后,南宋王明清《挥麈前录》据《宋志》谓成"寿四十九";等等。如此,时代越靠后的第二手资料反而越清楚显现李成生平与享年,可信度自然会打折扣。现当代以来之研究者,将论点建立在北宋郭若虚"阙疑"之"卒于乾德五年"与第二手资料南宋王明清《挥麈前录》所记"寿四十九"合考上,而坐实李成生于五代梁末帝朱瑱贞明五年(919),卒于北宋赵匡胤乾德五年(967),享年49岁。盖难以取信也。

其七,就作者与著作权威性而言,应依次为刘道醇《圣朝名画评》、郭若虚《图画见闻志》《宣和画谱》、王辟之《渑水燕谈录》、王明清《挥麈前录》,前三者为严谨画史著作,可视为第一手资料;后二者属成书时代靠后的笔记小说之类,对山水画家李成的记述,为不完全转引《宋志》与立足《宋志》等讨论其他史料(欧阳修《归田录》、米芾《画史》所记)真伪,属第二手资料,故学术性要弱一些。如王辟之《渑水燕谈录》谓"(宋白)又与成子觉并列史馆"即当有误。虽宋白与李觉均曾任职于史馆,然任职时间不符。《宋史》宋白本传载其太宗即位(976)后,"岁余召还……俄直史馆……太平兴国五年(980),与程羽同知贡举,俄充史馆修撰、判馆事。八年(983),复典贡部,改集贤殿直学士、判院事"[33];而《宋史》李觉本传载其端拱元年(988)冬"直史馆"[34],二人任职史馆在时间上间隔五年,故"并列史馆"应误。

其八,若照王明清《挥麈前录》载李成享年49岁,可谓享年不永,如北齐颜之推撰《颜氏家训·终制》:"古人云:'五十不为夭。'吾已六十余,故心坦然,不以残年为念。"[35]而自李成谢世至今,未见任何画史资料言及李成夭折事宜,此其一;其二,就国族山水画史常识而言,凡当代即为大家者很少有享年不永的,究其原因,应为后来董其昌《画禅室随笔·杂言》中所云:"黄大痴九十而貌如童颜,米友仁八十余神明不衰,无疾而逝,盖画中烟云供养也。"[36]而北宋刘道醇《圣朝名画评》、郭若虚《图画见闻志》《宣和画谱》等更接近李成时代之权威史料又多记李成开宝中(968—976)事,故王明清所记李成享年恐难取信。

三、李成生卒年推断

李成生于后梁末帝贞明五年(919),死于宋太祖乾德五年(967),享年49岁既不可信,若照本文之思路与理解(即宋白为文少法度,李觉为亲者讳等)进一步推断,困扰吾人之疑问、矛盾似可迎刃而解。

北宋刘道醇《圣朝名画评》(成书于仁宗嘉祐四年至八年之间[37],1059—

1063）为现存最早记述与评价李成者：

"李成……开宝中孙四皓者延四方之士，知成妙手，不可遽得，以书招之……遂不应……后成举进士，来集于春官，孙卑辞坚召，成不得已，往之，见其数图，惊愕而去……"[38]

为记李成"开宝中（968—976）"与孙四皓之瓜葛。北宋郭若虚《图画见闻志》：

"李成……开宝中，都下王公贵戚，屡驰书延请，成多不答，学不为人，自娱而已。"[39]

为记李成开宝中与王公贵戚之瓜葛。北宋王辟之《渑水燕谈录》（成书于哲宗绍圣二年，1095）：

"营丘李成字咸熙……乾德中（963—968），陈守大司农卫融，以乡里之旧延之郡斋。日恣饮，竟死于酒……宋翰长白为之志。"[40]（按："郡斋""日恣饮"之间应以"。"断开，一般断以"，"，如《宋辽金画家史料》、《李成略传》等，未安。）

北宋《宣和画谱》（成书于宣和二年，1120）：

"李成……尝有显人孙氏，知成善画得名，故贻书招之。成得书，且愤且叹曰……却其使不应……未几，成随郡计赴春官较艺，而孙氏卑辞厚礼复招之……成作色振衣而去。其后王公贵戚皆驰书致币，恳请者不绝于道，而成漫不省也。"

为记李成与孙氏、王公贵戚之瓜葛，虽未及时间，然据上引《圣朝名画评》《图画见闻志》所记推断，当为开宝中事。

南宋王明清《挥麈前录》：

"大府卿卫融守淮阳，遣币延请，客家于陈。日肆觞咏，病酒而亡……此宋白撰志文大略如此。"[41]（按："于陈""日肆觞咏"之间应以"。"断开，一般断以"，"，如《宋辽金画家史料》、《李成略传》等，未安。）

《宋史》李觉本传：

"乾德中，司农卿卫融知陈州，闻其名，召之，成因挈族而往。日以酣饮为事，醉死于客舍。"[42]（按："而往""日以"之间应以"。"断开，一般断以"，"，如《宋辽金画家史料》、《李成略传》等，未安。）

《圣朝名画评》《图画见闻志》、《宣和画谱》三者记李成开宝中事，《渑水燕谈录》《挥麈前录》（二者本于《宋志》）、《宋史》李觉本传相应处若间以句号（已用按语注出），则李成何尝卒于"乾德中"？乾德（公元963年11月至968年11月）为宋太祖年号，接下来即是太祖开宝（公元968年11月至976年12月），太宗开宝九年（976）10月即位沿用，至该年12月改元太平兴国（公元976年12月至984年11月）。这样理解，不但不与《圣朝名画评》《图画见闻志》与《宣和画谱》所记李成"开宝中"事迹冲突，避免了李成不满五十而夭不合常情之尴尬，且宋白为文少法度，李觉为尊者讳等亦昭然若揭矣。故知李成当卒于"开宝中"或此后。卒年"'开宝中'或此后"既为概略之言，《挥麈前录》所记"寿四十九"又难以取信，李成生年难以推断可知也。

四、结语

宋代画史中之李成为唐宗室之后，父、祖以儒学吏事闻于时，家世中衰，至成尤能以儒道自业，博涉经史，气调不凡，而磊落有大志，性旷荡嗜酒，喜吟诗，善琴奕，画山水尤工，人多传秘其迹。虽举进士，官尚书郎，仍感壮志难酬，才命不偶，遂志尚冲寂，高谢荣进，放意于诗酒之间，又寓兴于画，精妙初非求售，唯以自娱于其间耳。不愿与世俗同流合污，开宝中曾对孙四皓曰："吾儒者，粗识去就，性爱山水，弄笔自适耳，岂能奔走豪士之门与工技同处哉！"后因病酒而卒。如此个性鲜明、志向高蹈、情感丰富之五代宋初山水画巨匠，由于被后世论定为卒于乾德五年，而枯槁干瘪为扁平画史符号（因李成开宝中事迹被排除在认知与研究之外）的过程大致分为四步：

第一步盖为李成之子觉所为，由其内心忠孝价值取向而来之为亲者讳使然，于写给宋白之先父行状中，隐去了"开宝中（968—976）"发生于李成与孙四皓之间的不愉快等事宜。

第二步盖为宋白所为，由于其"善谈谑，不拘小节"，为文"辞意放荡，少法度""草辞疏略"，既对李觉提供之成行状（为亲者讳）缺乏反思，又疏于剪裁、折中，所撰李成墓志铭（即《宋志》）疏误、矛盾处盖多。

第三步为宋王辟之、王明清所为，记述李成时以《宋志》为定准，却破句失读，记李成卒于乾德后模棱两可，记成享年49岁盖亦乏审慎。

第四步为现当代，于李成研究中对郭若虚"阙疑"之李成卒年与王明清所记成享年49岁孤证等资料缺乏反思，进一步补足、坐实李成生年（公元919年）、卒年（公元967年）与享年（49岁）等信息。

总之，已被视为定论的李成生于后梁末帝贞明五年（919），卒于宋太祖乾德五年（967），享年49岁尚不能定论。李成盖卒于"开宝中"或此后，生年、享年则应阙文以待也。《论语·卫灵公》："子曰：'吾犹及史之阙文也……"南朝梁皇侃《论语义疏》引包氏曰："古之良史，于书字有疑，则阙之以待知者也……言此者，以俗多穿凿也。"[43]不其然乎！

注释：

[1] [宋]刘道醇：《圣朝名画评》卷二《山水林木门第二》，于安澜编《画品丛书》本，上海人民美术出版社1982年版，第131页。

[2] [宋]郭若虚：《图画见闻志》卷一《论三家山水》，于安澜编《画史丛书》（一）本，第5页。

[3] 《宣和画谱》卷十一《山水二·李成》，于安澜编《画史丛书》（一）本，第114页。

[4] 姜广辉：《阎若璩与〈古文尚书〉公案》，载氏著《中国经学史》第四卷第八十七章，中国社会科学出版社2010年版，第187页。

[5] [宋]郭若虚：《图画见闻志》卷三《纪艺中》，于安澜编《画史丛书》（一）本，第37页。

[6] 杨仁恺主编：《中国书画》（修订本），上海古籍出版社2001年版，第159页。

[7] 薄松年：《中国绘画史》第六章，上海人民美术出版社2013年版，第179页。

[8] [宋]王明清：《挥麈前录》卷之三第89条，《宋元笔记小说大观》（二）本，上海古籍出版社2007年版，第3598—3599页。

[9] 谢稚柳：《李成考》，氏著《鉴余杂稿》（增订本），上海人民出版社2008年版，第103页。

[10] 谢稚柳：《李成考》，氏著《鉴余杂稿》（增订本），上海人民出版社2008年版，第110页。

[11] 陈高华：《宋辽金画家史料·李成》，文物出版社1984年版，第154页。

[12] 何惠鉴：《李成略传》，载《朵云》1994年第4期，第52页。按：何惠鉴引《邵氏闻见后录》误，已为李裕民先生《李成生平与家世考》指出："将'王明清'写成'邵博'也是不对的，邵博《邵氏闻见后录》未记此事。"《美术研究》2000年第4期，第62页。

[13] 王朝闻、邓福星总主编，徐建融、徐书城主编：《中国美术史·宋代卷》，北京师范大学出版社2011年版，第167页。

[14] 王伯敏：《中国绘画通史》第六章，生活·读书·新知三联书店2000年版，第411页。

[15] 陈传席：《中国山水画史》第四章，天津人民美术出版社2001年版，第75页。

[16] 李裕民：《李成生平与家世考》，《美术研究》2000年第4期，第61页。

[17] 杜哲生：《中国传统绘画史纲——画脉文心两征录》第三章，人民美术出版社2015年版，第201页。

[18] [宋]王辟之：《渑水燕谈录》卷七《书画》，《宋元笔记小说大观》（二）本，上海古籍出版社2007年版，第1285页。

[19] [宋]王辟之：《渑水燕谈录》卷七《书画》，《宋元笔记小说大观》（二）本，上海古籍出版社2007年版，第1285页。

[20] "阙疑""疑以传疑"为国族著书原则之一，"阙疑"盖首出于《论语·为政》："多闻阙疑，慎言其余。则寡尤"；"疑以传疑"盖首出于西汉司马迁《史记》卷十三《三代世表第一》："太史公曰……至于序尚书则略，无年月；或颇有，然多阙，不可录。故疑则传疑，盖其慎也"（中华书局1963年版，第487页）；该卷又引褚先生曰："……一言有父，一言无父，信以传信，疑以传疑，故两言之"（中华书局1963年版，第505页）。

[21] 何惠鉴：《李成略传》，载《朵云》1994年第4期，第54页。

[22] 谢稚柳：《李成考》，氏著《鉴余杂稿》（增订本），上海人民出版社2008年版，第104页。

[23] [元]脱脱等：《宋史》卷四百三十九《文苑一》，中华书局1977年版，第12998—12300页。

[24] 《宣和画谱》卷第九《龙鱼·董羽》，于安澜编《画史丛书》（二）本，第95页。

[25] 《宣和画谱》卷第十《山水一·王诜》，于安澜编《画史丛书》（二）本，第104页。

[26] [宋]刘道醇：《圣朝名画评》卷二《山水林木门第二》，于安澜编《画品丛书》本，第131页。

[27] [宋]郭若虚：《图画见闻志》卷三《纪艺中》，于安澜编《画史丛书》（一）本，第37页。

[28] 《宣和画谱》卷十一《山水二·李成》，于安澜编《画史丛书》（一）本，第113—114页。

[29] [宋]刘道醇：《圣朝名画评》卷二《山水林木门第二》，第131页。按：何惠鉴《李成略传》不相信李成会说这样的话，原因是"开宝中"离李成卒年"已不下十年之久"（《朵云》1994年第4期，第51—52页）；李裕民《李成生平与家世考》认为这番话"符合李成性格，当是事实"，但不是在孙当外戚时说的（《美术研究》2000年第4期，第62页），二家判断均以李成卒于乾德五年（967）为预设，盖如前文所述，未安。

[30] [宋]刘道醇：《圣朝名画评》卷二《山水林木门第二》，第131页。

[31] 《宣和画谱》卷十一《山水二·李成》，于安澜编《画史丛书》（一）本，第114页。

[32] [元]脱脱等：《宋史》卷三百一《李宥》，中华书局1977年版，第9995页。

[33] [元]脱脱等：《宋史》卷四百三十九《文苑一》，中华书局1977年版，第12998页。

[34] [元]脱脱等：《宋史》卷四百三十一《儒林一》，中华书局1977年版，第12821页。

[35] [北齐]颜之推：《颜氏家训·终制第二十》，《诸子集成》（八）本，上海书店出

（下转第100页）

吴镇《渔父图》卷中的禅宗源流考论

施 锜

（上海戏剧学院舞台美术系，上海，200040）

【摘 要】 诗词中的渔父形象，在唐宋之际，由士人文学向禅宗文学转变。上海博物馆藏吴镇《渔父图》卷中16首题词的整体结构，与《金奁集》中15首的差异，以及渔父词与画面形象之间的内在关联。通过传世文献和作品中显露的生平和交游线索，分析了吴镇在画题创作中由线索交织而显现的禅宗旨趣。

【关键词】 吴镇 渔父图 渔父词 禅宗 锦鳞 明月

作者简介：
施锜（1978—），女，上海戏剧学院舞台美术系副教授。主要研究方向：古代图像史、视觉文化。
项目基金：本文系2015年国家社科基金"西方汉学家视域中的中国视觉艺术史研究"（项目编号15BWW014）、2016年上海市"曙光计划"（项目编号16SG44）"宋元古画中的博物学文化研究"阶段性成果。

关于元代吴镇（1280—1354）《渔父图》卷的文化源头这一问题[1]，曾有几位学者开展过研究，其中衣若芬的《拾、不系之舟：吴镇及其"渔父图卷"题词》梳理了"渔父图"作为本土的文学母题在艺术史的显现，并引述了相关研究内容。[2]另有迪米的硕士论文《吴镇〈渔父图〉沪本研究》整理了该画的题跋，探讨了其收藏过程和图像风格。[3]一般认为，《渔父图》象征的是士人的隐逸生活。如衣若芬所论，渔父与《庄子》《楚辞》之间的关联即为其文化源头，并提出吴镇《渔父图》上的16首长短句来自北宋初年托名温庭筠（812—870）所编的《金奁集》中的14首《渔父》，另2首为后添。[4]然而值得我们进一步深究的是，吴镇处于从南宋入元这一时代，相距唐五代和北宋有几百年之久，渔父的文化内涵在此期间是否有所变迁呢？另外，吴镇的"渔父"相关诗画母题作品颇多，除了两本分别藏于上博和美国弗利尔美术馆（以下简称Freer）的《渔父图》卷之外，还有藏于北京故宫博物院的《芦花寒雁图》和《渔父图》；藏于台北故宫博物院的《秋江渔隐图》《洞庭渔隐图》和《渔父图》，吴镇为何创作如此之多的同类母题，《渔父图》与他的整体创作之间有何关联，也是需要研究的问题。

一、禅宗在"渔父"文化脉络中的渗入

学界对渔父文学的源头已多有论述，本文不再赘论。而禅宗"渔父"的滥觞，始于与张志和（732—774）同一时代的唐代华亭德诚禅师（活动于8—9世纪），亦即后人所称的"船子和尚"。目前共有39首《船子和尚拨棹歌》得以流传，其中3首是七言诗，其余36首是七七三三七的长短句，这些长短句初刊于元至治壬戌（1322），释坦（生卒年不详）所辑的《机缘集》（又名《船子和尚拨棹歌》）二卷[5]，这些诗词的创作年代与作者尚有争议，它们的体例与张志和的5首《渔父歌》相同[6]，同属歌咏渔家生涯的作品。

我们有必要关注船子和尚的生平，以理解《拨棹歌》的特质。华亭德诚禅师从修行之始，即与渔船生涯结下不解之缘。元代的《船子和尚拨棹歌》前附《华亭朱泾船子和尚机缘》中，药山惟俨禅师（737—834）启悟德诚时言："子以后上无片瓦，下无锥地，大阐吾宗，自此韬光众底。"[7]南宋大慧宗杲禅师（1089—1163）所编集的《正法眼藏》卷四《船子和尚》中曰："汝向去直须藏身处没踪迹，没踪迹处莫藏身。"[8]此种境界与渔船漂流江湖很接近。药山去世之后，德诚前往苏州华亭，《祖堂集》卷五《华亭和尚》载其"去苏州花亭县讨小舡子水面上游戏"[9]。《五灯会元》卷五《船子德诚禅师》载："（德诚）至秀州华亭泛一小舟，随缘度日，以接四方往来之者。时人莫知其高踏，因号船子和尚。"[10]这与前文所述的德诚"上无片瓦，下无锥地"的禅宗思想是一致的，又可见"船

子和尚"的名号、生活方式和禅宗体悟都从渔船上来。据蔡荣婷在《唐代华亭德诚禅师〈拨棹歌〉所呈现的意涵》一文中的分析，渔父的形象有两种，一为摆渡，二为钓鱼。[11]我们注意到，张志和与德诚都采用了钓鱼的渔父，而非摆渡的渔父形象，如《祖堂集》卷五《华亭和尚》中载："垂丝千丈，意在深潭。"[12]可以说，渔父词在出现之伊始，便已暗合了禅宗文化的需要。

由于《拨棹歌》的出现，自北宋始，渔父词作为一种文学文本发生了较大的转型，那就是禅宗渔父词的涌现。在这方面值得关注的论著有伍晓蔓和周裕锴的著作《唱道与乐情：宋代禅宗渔父词研究》以及周裕锴的论文《宋代禅宗渔父词研究》等。周裕锴等指出，宋代禅宗文献中多有"渔父词"载录。[13]首先，《渔父》进入佛禅的唱道之词。北宋末僧人释道诚（活动于10—11世纪）在《释氏要览》卷下《杂记》"法曲子"条中云："今京师僧念《梁州八相》、《太常引》、《三皈依》、《柳含烟》等号唐赞，又南方禅人作《渔父》、《拨棹子》唱道之词，皆此遗风也。"[14]吴曾（活动于12世纪）所作的《能改斋漫录》卷二载："南方释子作《渔父》、《拨棹子》、《渔家傲》、《千秋岁》唱道之辞。"[15]在《渔家傲》禅词中，最早出现了湖州甘露寺石霜楚圆禅师（987—1040）的二十首渔父词，并载录于《罗湖野录》卷二中："本是潇湘一钓客，自东自西自南北。只把孤舟为屋宅。无宽窄，幕天地人难

测。顷闻四海停戈革，金门懒去投书策。时向滩头歌月白，真高格，浮名浮利谁拘得。""遂以是得名于丛林，盖放旷自如者，籍以畅情乐道，而讴于水云影里，真解脱游戏耳。"[16]与船子和尚"上无片瓦，下无锥地"以及渔父诗词的旨趣都很接近。北宋临济宗诗僧惠洪（1070—1128）的《林间录》也曾提到，禅宗居士俞紫芝（不详—1086）曾曰："七轴之《莲经》未诵，一声之《渔父》先闻。"北宋后期的临济宗吴山净端禅师（1032—1103）曾登堂吟诵："本是潇湘一钓客，自东自西自南北。"[17]可见北宋时代的渔父词已为禅林用作上堂说法。

除了在丛林流行之外，渔父词还进入了"居士禅"的范畴，这应是始于黄庭坚（1045—1105）及其交游圈对此的关注。《能改斋漫录》卷十七中载："苏轼、山谷、徐师川，既以张志和渔父词填浣溪沙、鹧鸪天，其后好事者相继而作。"[18]另《能改斋漫录》卷十六中亦载苏轼（1037—1101）和黄庭坚重填张志和渔父词之事。尤其是黄庭坚曾一填再填渔父词，其晚年所填第三阕《补渔父词》云："西塞川前白鹭飞，桃花流水鳜鱼肥。朝廷若觅玄真子，恒在长江理钓丝。青箬笠，绿蓑衣，斜风细雨不须归。浮云万里烟波客，惟有沧浪孺子知。"[19]与张志和所作的第一首《渔父歌》，"西塞山边白鹭飞，桃花流水鳜鱼肥。青箬笠，绿蓑衣，春江细雨不须归。"[20]在形式和内容上都颇为接近。苏轼则言黄庭坚："以山光水色

替却玉肌花貌，真得渔父家风。"同时，黄庭坚《山谷琴趣外篇》卷三有《渔家傲》四首，以说理赞颂达摩、灵云志勤、船子和尚和百丈怀海，则是摹仿临济宗杨岐派开山祖师杨岐方会（992—1049）禅师的法嗣宝宁勇（仁勇）禅师而作。黄庭坚还曾题《船子和尚歌》："《船子和尚歌》、渔父语，意清新，道人家风，处处出现，所以接得夹山，水洒不着。崇宁元年四月己丑，饭于萍乡之护法院僧堂中，斋起受温浴，浴罢书此卷解倦。"[21]他晚年在戎州再作《诉衷情》，序曰："在戎州登临胜景，未尝不歌渔父家风，以谢江山。门生请问：先生家风如何？为拟金华道人作此章。""一波才动万波随。蓑笠一钓丝。锦鳞正在深处，千尺也须垂。吞又吐，信还疑。上钩迟。水寒江静，满目青山，载明月归。"[22]值得注意的是"渔父家风"和"道人家风"等语，"家风"是禅宗用语，即为门风、宗风，可见渔父词进入居士禅的范畴。根据周裕锴的统计，自黄庭坚后，宋代的颂古类《渔父词》有惠洪八首、李彭十首、慧远四首、无际道人一首，其中李彭和惠洪都曾得黄庭诗法，慧远和无际道人则分别是大慧宗杲的同门师弟和再传弟子，这些人物都属于在画史中起到重要影响的临济宗。[23]而所谓南方禅人作《渔父》《拨棹子》唱道之词，也应属于临济宗活动的地域范围。南宋人王铚（活动于12世纪）常与禅僧交往，曾在大观中，与临济宗僧人释祖可（活动于12世纪）结诗社于庐山

下。王铚有《古渔父词十二首》，其中第5首为："千古高人张志和，浮家泛宅老烟波。不应别有神仙界，祇此沧江一钓蓑。"第11首为："船子禅师意未平，万波要喻境中（缺），鱼寒不食清池钓，何处归舟有月明。"[24]从中也可见张志和与船子和尚的渔父词被宋人联系起来的状况。而吴镇在卷首录有传柳宗元（773—819）所撰的《渔父图记》（未见于柳宗元的文集），其中也提到："国有张志和，自号为烟波钓徒，著书《玄真子》，亦为渔父词合三十二章，自为图写，以其才调不同，恐是当时名人继和，至今数篇录在乐府。"（图1）这也是体现了张志和与渔父词的图绘传统。

周裕锴认为，船子和尚的长短句对宋人的影响不如他的七言诗偈。笔者则以为，这些长短句的影响更多地体现在书画传统中。作为"无声诗"的首倡者，黄庭坚除了作文字工夫之外，还将"渔父家风"带入书画，他在《题洪驹父家江干秋老图》中云："此轴不必问画手之工拙，开之廓然见渔父家风，使人已在尘埃之外矣。固知金华俞秀老一篇政在阿堵中，因书其左。"[25]另黄庭坚曾将《书玄真子渔父赠俞秀老》曰："此《渔父》计秀老必喜之，辄因清老远寄，幸可同作。"[26]玄真子即张志和，可见黄庭坚所书的《渔父》即为其七七三三七的长短句，俞秀老是一位居士禅者，名为俞紫芝（不详—1086）。《石林诗话》卷中载："俞紫芝，扬州人。少有高行，不娶，得浮屠氏心法，所至翛然，而工于诗。"[27]另元代吴师道（1283—1344）在《礼部集》卷十七《跋山谷草书船子和尚渔父词》中载："此十五首世多未见，萧散闲澹中时寓深意，与偈子同一机轴。而老人书法奇逸，又足以发之盖衿韵既高，落笔自胜。世之用志于词翰者，览此可以有省矣。"[28]可见黄庭坚也对德诚的长短句作过书法。另外，宋人李弥逊（1085—1153）曾有《和董端明大野渔父图》七首流传，所用的均是七七三三七的长短句。虽然这些长短句主要体现文人悠游尘世之外的情怀，但其中一首有句"斟鲁酒，脍鲈鱼。一片家风入画图"。其中"一片家风"之语显露了其禅宗特质。而李弥远恰是临济宗杨岐派圆悟克勤禅师（1063—1135）的弟子[29]，活动的年代略晚于黄庭坚，由此可见禅门渔父图与诗文匹配的状况。另在诸多渔父图题画诗中，主要是采用长短句，也可见七言绝句，但未见颂古《渔家傲》的形式，笔者以此推断，《渔父词》以"无声诗"示法，更接近艺术史的序列，而《渔家傲》则以颂古示法，在各类仪式中起到作用。

事实上，渔父形象在《渔父词》初兴之时即进入了图像领域，这应造就了渔父诗画进入禅宗范畴的机缘。《历代名画记》卷十中载："张志和，字子同，会稽人。性高迈，不拘检，自称烟波钓徒。著《玄真子》十卷，书迹狂逸，自为渔歌便画之，甚有逸思。"[30]可见张志和作《渔父歌》的同时即作图以配之。南唐沈汾（生卒年不详）《续仙传》中"玄真子"条，亦载张志和曾与颜真卿（709—784）等人唱和渔父词二十五首"而志和命丹青剪素，写景天词（云笈七签一一三下天作夹），须臾五本。花木禽鱼，山水景象，奇绝踪迹，今古无伦。……今尤有宝传其画在人间。"[31]而柳宗元有《江雪》："千山鸟飞绝，万径人踪灭。孤舟蓑笠翁，独钓寒江雪。"[32]后注郑谷诗《雪中偶题》："江上晚来堪画处，渔人披得一蓑归。"亦可见渔父形象在唐代被认为是胜景画题。另唐代起多有《渔父图》，如《历代名画记》卷五中载戴逵（326—396）曾有渔父图[33]，《宣和画谱》卷六中载韩滉（723—787）有《渔父图》，卷八则载南唐卫贤（活动于10世纪）尝作《春江图》，李氏为题《渔父词》于其上。[34]周密（1232—1298）《云烟过眼录》载："荆浩画渔乐图二，各书渔父辞数首，字类柳体。"[35]总而言之，由唐代至宋代，渔父的形象已经从文学领域进入禅宗领域，渔父图像亦从渔乐隐逸进入临济宗"无声诗"

图1　上博本吴镇《渔父图》卷前题跋

的范畴。前者自唐代已经开始，后者则发生在北宋时代。

二、《渔父图》卷中题词与禅宗的示法

从源头上来说，渔父形象在禅宗的范畴和语境内一再出现，是因为渔父形象在佛经中的象征意义。宋代施护（不详—1017）所译《佛说大方广善巧方便经》卷一中有网鱼喻："又如世间渔捕之人，于大池中张以大网，捕取其鱼随彼所欲，皆悉能取不坠水中。具善巧方便菩萨摩诃萨亦复如是。"[36]这与净土渔父词旨趣接近，渔父捕鱼即喻菩萨接引众生。再如北齐那连提耶舍（活动于6世纪）译《大悲经》卷三《布施福德品第十》："阿难，所言鱼者，喻诸凡夫；池者，喻生死海；钩喻佛所植一善根；绳喻四摄；捕鱼师者，喻佛如来；随意用鱼，喻诸如来安置众生于涅槃果。"[37]禅宗对文人渔父词感兴趣与佛经文献中渔父形象的一再出现有所关联。若我们要进一步考察吴镇《渔父图》卷的文化范畴，必须要研究禅宗范畴的渔父词与文人范畴的渔父词究竟有何差别。

蔡荣婷在文中比较了船子和尚和张志和所作的渔父词，认为张志和使用清晰的渔父形象喻托怀抱，德诚多叙写渔父的主观意志，因此，张志和《渔父歌》更重文人情趣，而德诚《拨棹歌》更重佛教旨趣。[38]笔者以为确然。值得注意的是，禅师所作渔父词虽然各有不同，但除了部分颂古类的《渔家傲》主要吟唱义理，较少出现渔父形象之外，只要词句中描绘了渔父，绝大多数禅林渔父词都会出现两个意象，一是明月，二是锦鳞。明月象征圆满，锦鳞象征悟道，而文人领域的渔父词则更多地体现隐逸、渔乐和风光之美。因此笔者以为，禅林中的渔父词的形式并不重要，更重要的则是通过渔父画面所逐步展露的修行真义。

首先，明月通常出现在词的末尾，配合"归""眠""宿"及"圆"等形容，也常与"芦花"或"蓼花"同时出现，示现修行境界的圆满，如体现禅宗修行次第的普明禅师《十牛图》中《双泯第十》："人牛不见杳无踪，明月光含万象空。"[39]禅林所作其他《十牛图》最后的《双泯》，也多有明月意象，在此不再赘举。渔父词也是如此，《吴山净端禅师语录》卷下《渔父词》载："师或坐观明月，歌渔父词。人乐闻其声，莫不奔骤而至，皆欣然忘归。"另有句："闪烁锦鳞如闪电，灵光今古应无变。爱是憎非都已遣。回头转，一轮明月升苍弁。"[40]《白云守端禅师语录》载，雪窦重显禅师（1025—1072）曾作《渔父颂》："夜静水寒鱼不食，满船载得明月归"。[41]黄庭坚曾作词："一波才动万波随，蓑笠一钩丝。锦鳞正在深处，千尺也须垂。吞又吐，信还疑，上钩迟。水寒江静，满目青山，载月明归。"[42]投子义青禅师（1032—1083）《渔父二首》中有句："晓来风静烟波定，徐摇短艇资闲兴。明月迥，更添两岸芦花映。"[43]芙蓉道楷禅师（不详—1118）在上堂时亦使用渔父喻："僧问：夜半正明，天晓不露，如何是不露底事？师曰：满船空载月，渔父宿芦花。"[44]丹霞子淳禅师（1066—1119）《渔父词五首》中有句："红蓼岸，荻花村，水月虚名两不痕。""长江澄澈即蟾华，满目清光未是家。借问渔舟何处去，夜深依旧宿芦花。"[45]丹霞弟子宏智正觉（1091—1157）《欲渡长芦与琛上人渔家词》：风静夜，月明时，满眼寒光下钓丝。[46]另禅宗居士也有类似词句，如南宋人向子諲（1085—1152）《西江月》中有句："欲识芋林居士，真成渔父家风。收丝垂钓月明中，总是神通妙用。"[47]值得注意的是，在最初的张志和五首《渔父词》中，并没有关于垂钓的描写，更多地描绘了渔父的逍遥生活，然最后一首中则有句"青草湖中月正圆"，应是暗合了禅宗渔父词的旨趣。

与明月常作结尾不同，锦鳞多出现在词的中间。在禅宗范畴中，垂钓锦鳞示现的是悟道这一过程。《五灯会元》卷六《新罗卧龙禅师》载："问：'如何是潭中意？'师曰：'丝纶垂不到，磻溪漫放钩。'"[48]《五灯会元》卷十九《保宁仁勇禅师》："上堂：'夜静月明，水清鱼现。金钩一掷，何处踪迹？'"[49]在此渔父是求道人，锦鳞是自性。再如《五灯会元》卷十五《中梁山崇禅师》载："僧问：'垂丝千尺，意在深潭时如何？'师曰：'红鳞掌上跃。'"[50]丹霞子淳用《渔家傲》写成

的《和净因老师渔父图》前一首："洪鳞每自藏深派，今朝钓得真奇怪。"后一首有："锦鳞吞饵浮丝摆。"[51]白云守端（1025—1072）有颂曰："万丈寒潭彻底清，锦鳞夜静向光行。和竿一掷随钩上，水面茫茫散月明。"[52]《渔父子送齐明二主》："锦鳞无限踊跃上琅轩。"《钓者》："丝纶夜掷清波里，晓得金鳞不犯竿。"[53]吴山净端有《渔父词》："浪静西溪澄如练，片帆高挂乘风便。始向波心通一线。群鱼见，当头谁敢先吞咽。闪烁锦鳞如闪电，灵光今古应无变。爱是憎非都已遣，回头转，一轮明月升苍弁。"[54]即使是颂古的《渔家傲》系列，如吴山净端以《渔家傲》写《赞净土》，几乎没有出现渔父形象，但仍有句"钓得锦鳞鲜又健"[55]

要补充的是，在禅宗渔父词中，除了"明月"与"锦鳞"外，另一值得注意的物象则是"丝纶"，也常作"钓丝"或"千尺"。一般理解为传法或求法的手段。如《五灯会元》卷十四《梁山缘观禅师》中，上堂："垂丝千尺，意在深潭。一句横空，白云自异。孤舟独棹，不犯清波。海上横行，罕遇明鉴。"[56]在此渔父是禅师，鱼是求道人，垂丝则是传法。《五灯会元》卷十九《昭觉克勤禅师》："生涯祇在丝纶上，明月扁舟泛五湖。"[57]黄庭坚晚年在戎州再度作《诉衷情》："一波才动万波随，蓑笠一钩丝。金鳞政在深处，千尺也须垂。吞又吐，信还疑，上钩迟。水寒江净，满目青山，载月明归。"[58]该词是对船子和尚《渔父诗》"千尺丝纶直下垂，一波才动万波随。江静水寒鱼不食，满船空载明月归"的重作，其中"钓丝"和"千尺也须垂"对应"千尺丝纶直下垂"，"一波才动万波随"全句一致，"金鳞"对应"鱼"，"吞又吐，信还疑，上钩迟"对应"鱼不食"，"载明月归"四字也

表1 上博本《渔父图》卷中题词与《金奁集》中渔父词的对照

序号	上博本《渔父图》卷题词	序号	《金奁集》中的渔父词
1	蚱蜢为舟力几何，江头云雨半相和。殷勤好，下长波，半夜潮生不那何。	9	蚱蜢为舟力几多，江头雷雨半相和。珍重意，下长波，半夜潮生不奈何。
2	残霞返照四山明，云起云收阴复晴。风脚动，浪头生，听取虚蓬夜雨声。	6	残霞晚照四山明，云起云收阴又晴。风脚动，浪头生，定是虚蓬夜雨声。
3	斜阳浦里漾渔船，青草湖中欲暮天。看白鸟，下平川，点破潇湘万里烟。	11	冲波棹子橛头船，青草湖中欲暮天。看白鸟，下平川，点破潇湘万里烟。
4	绿杨湾里夕阳微，万里霞光浸落晖。击棹去，未能归，惊起沙鸥扑鹿飞。	10	垂杨湾外远山微，万里晴波浸落晖。击棹去，本无机，惊起鸳鸯扑鹿飞。
5	洞庭湖上晚风生，风触湖心一叶横。兰棹稳，草衣轻，只钓鲈鱼不钓名。	8	洞庭湖上晚风生，风触湖心一叶横。兰棹快，草衣轻，只钓鲈鱼不钓名。
6	月移山影照渔船，船载山行月在前。山突兀，月婵娟，一曲渔歌山月连无船。		无
7	无端垂钓定潭心，鱼大船轻力不任。忧倾测，系浮沉，事事从轻不要深。	15	偶然香饵得长鳟，鱼大船轻力不任。随远近，共浮沉，事事从轻不要深。
8	风搅长空浪搅风，鱼龙混杂一川中。藏深浦，系长松，直待云收月在空。	13	风搅长空浪搅风，鱼龙混杂一川中。藏远溆，系长松，尽待云收月照空。
9	桃花波起五湖春，一叶随风万里身。钓丝细，香饵均，元来不是取鱼人。	3	桃花浪起五湖春，一叶随风万里身。车苑□，饵轮困，水边时有羡鱼人。
10	钓得江鳞拽水开，锦鳞斑驳逐钩来。摇桢尾，嗡红鳃，不羡严陵坐钓台。	2	钓得红鲜劈水开，锦鳞如画逐钩来。从棹尾，且穿鳃，不管前溪一夜雷。
11	五岭烟光绝四邻，满川凫雁是交亲。云触岸，浪摇身，青草烟深不见人。	4	五岭风烟绝四邻，满川凫雁是交亲。风触岸，浪摇身，青草灯深不见人。
12	如何小小作丝纶，只向湖中养一身。任公子，龙伯人，枉钓如山截海鳞。		无
13	雪色髭须一老翁，孤将短棹拨长空。微有雨，正无风，宜在五岭烟水中。	5	雪色髭须一老翁，时开短棹拨长空。微有雨，正无风，宜在五湖烟水中。
14	极浦遥看两岸斜，碧波微影弄晴霞。孤艇小，去无涯，（此处多一字疑为即）那箇汀洲是下家。	7	极浦遥看两岸花，碧波微影弄晴霞。孤艇小，信横斜，那个汀洲不是家。
15	蚱蜢舟人无姓名，葫芦提酒乐平生。香稻饭，渣莼羹，棹月穿云任性情。	14	蚱蜢为家无姓名，葫芦中有瓮头清。香稻饭，紫莼羹，破浪穿云乐性灵。
16	重整丝纶欲棹船，江头明月正明圆。酒瓶倒，蓼花悬，抛却渔竿蹋月眠。	12	料理丝纶欲放船，江头明月向人圆。尊有酒，坐无毡，抛下渔竿踏水眠。
	未选入	1	远山重叠水萦轩，碧水山青画不如。山水里，有岩居，谁道侬家也钓鱼。

一致，是禅门渔父词传统的延续。因此，只要有关禅宗进境的渔事描写，大都定会出现明月与锦鳞二象，它们构成了禅宗示法中悟道和圆满的双重境界，锦鳞多出现在中间，明月则多出现在末尾。

明了了禅林渔父词的基本结构，我们回头再看吴镇《渔父图》卷中的16首题词。衣若芬曾整理过上博本和Freer本《渔父图》的所有题词，并将画中题词与传温庭筠的《金奁集》中15首渔父词作了异同对比，但并没有说明从《金奁集》到《渔父图》中渔父词改变的详细状况。本文以上博本为例来说明问题，两者不同之处标出，本文也将衣若芬文中的个别文字重新作了修正。[59]

在只字片语上，我们虽然不能肯定画面题词与《金奁集》之间的差异是否为画者故意为之，但仍可以从新添加的两首词入手进行分析。从整体结构而言，全卷的前1—5首主要描绘渔父击棹调船，第6首是后添，描绘的是月的意象："月移山影照渔船，船载山行月在前。山突兀，月婵娟，一曲渔歌山月连。无船。"这首词引导整个画卷由前5首的渔父击棹调船，进入到垂钓的状态中。6—12首题词叙述的都是垂钓之事，第11首出现"不见人"之后，12首又为后添："如何小小作丝纶，只向湖中养一身。任公子，龙伯人，枉钓如山截海鳞。"这首题词中有禅宗语境中"丝纶"的意象。这首词还可以对应丹霞子淳《渔父词五首》中的第四首："轻泛兰舟入海涯，抛钩掷线莫迟疑。骊龙子，巨鳌儿。不犯清波钓得伊。"[60]"骊龙子"出自《庄子》杂篇《列御寇》，指"骊龙之珠"。[61]巨鳌儿则出自《列子》《汤问篇》中龙伯人钓起巨鳌之事。[62]另与其他"渔父家风"作品中常见的垂钓"不犯清波"也有契合之意，如王铚（活动于12世纪）《古渔父词二十首》中第10首即为"得即欢欣失即忧，死生轮转暗相雠。那知垂钓非真钓，只在丝纶不在钩"[63]。雪窦重显的《渔父颂》曰："谁知雪老垂纶惯，不犯波涛取得伊。"[64]意在得道。第7段中以"无端垂钓定潭心"取代"偶然香饵得长鳟"，第9段中也以"钓丝细，香饵均"取代"车苑□，饵轮困"。画中13首至15首题词中，渔父似乎已经进入了自由的境界，如第14首中将"不是家"改为"是下家"，第15首中出现了"无姓名"和"任性情"之语。而第16首则由《金奁集》中的"江头明月向人圆"改为"江头明月正明圆"，与诸多禅宗渔父词末尾的"明月"与"圆月"意象一致。"抛却渔竿蹋月眠"则与"眠""宿""归"有所关联，如雪窦重显有一颂古咏："本是钓鱼船上客，偶除须发着袈裟。祖佛位中留不住，夜来依旧宿芦花。"[65]丹霞子淳上堂用渔父喻："僧问：夜半正明，天晓不露，如何是不露底事？师曰：满船空载月，渔父宿芦花"等等。[66]在《渔父图》卷后有释如瑑（生卒年不详）的题跋，最后二句为："歌声断续烟波里，飘影参差夕照中。今夜月明何处泊，夹堤杨柳荻苍丛。"（图2）最后，《金奁集》

中的第一首为："远山重叠水萦轩，碧水山青画不如。山水里，有岩居，谁道农家也钓鱼。"这首词虽有画面特色，但其中旨趣却与禅家并不相符，更多地是对渔村山水的描绘，因此并未出现在《渔父图》卷中。

图2 《渔父图》卷拖尾后释如瑑题跋

我们若从画面来看，《渔父图》的图像也与词句的分类可以基本对应。在1—5段中，渔父分别为坐船、坐船听雨、望霞、调船、坐船。在第6首"无船"之后，第7—9段中，渔父分别为垂钓、背向坐船、面向坐船，这三个画面似乎是对垂钓的等待和尝试，第10段虽然出现了垂钓的画面，但从题词中的

表2　上博本《渔父图》卷中题词的结构分析

[元]吴镇《渔父图卷》，纸本，纵33厘米，横651.6厘米，上海博物馆藏
1—5段
6—9段
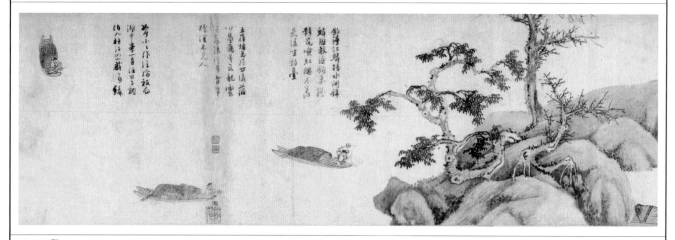
10—12段

13—16段

"忧倾测，系浮沉"来看，垂钓似乎并未进入佳境。紧接着画面被树石所分割，暗示着进入另一个阶段。在10—12段中，三个连续的画面均为渔父手持丝纶，最后一个画面则与第6段一样为后添的诗句，体现渔父垂钓阶段的成功。第13—16段，渔父又进入了如1—5段一样的坐船调船阶段，象征着觉悟和自由，画卷最末的水村楼阁，则使16个画面得以结束。可见全画的图像有层层深入的进境，并非凌乱随意为之。除此之外，图像在细节上与题词关系密切，如第2首"听取虚蓬夜雨声"，渔船上画出支蓬；第3首"看白鸟"，渔父作举头观天状；第8首"藏深浦"，渔父背面坐船；第10首"钓得江鳞拨水开"，渔父作拽钓姿势；第15首"蚱蜢舟人无姓名"中船藏人不见。画面形象与题词之间的关联应有所关联的。

以上的分析来自《渔父图》题词的整体结构，若从题词的细节出发，我们还能观察到些许值得注意的改变。

首先从《渔父图》的用词相比《金奁集》中15首增加了更多的光线和色彩。伍晓蔓等在研究中认为，曹洞宗《渔家傲》和《渔父》皆用渔父形象设喻，在"渔—鱼"关系外，还动用江、山、风、月、烟、云、芦花、明月等意象作喻体，体现出敲唱为用的宗派色彩。[67]事实上禅林渔父词都有这种现象。在画中，第3首中以"斜阳浦里漾渔船"改换了原先的"冲波棹子橛头船"；第4首中以"绿杨湾里夕阳微，万里霞光浸落晖"改换"垂杨湾外远山微，万里晴波浸落晖。"第6首中出现"月移山影照渔船"，第11首中"烟光"代替"凤烟"。与《金奁集》相比，画卷题词中出现了更丰富的"残霞""返照""斜阳""夕阳""霞光"意象，不得不让人联想起法常（约1207—1281）《潇湘八景》中的"渔村夕照"一题。如惠洪所作"宋迪作八境绝妙，人谓之无声句，演上人戏余曰，道人能作有声画乎？因为之各赋一首"中，《渔村落照》有"村巷沙光泼残日"，另一首《潇湘八景》中，《渔村落照》则为："目断青帘在水湄，临风漠漠映斜晖。"[68]另外，最后一首词中的"蓼花悬"的意境，也与丹霞子淳（1066—1119）《渔父词五首》中的"红蓼岸，荻花村，水月虚名两不痕"；"长江澄澈即蟾华，满目清光未是家。借问渔舟何处去，夜深依旧宿芦花"[69]有所关联。《罗湖野录》卷上云："世以禅语为词，意句圆美，无出其右。或讥其徒以不正之声混伤宗教。然有乐于讴吟，则因而见道，亦不失为善巧方便，随机设化之一端耳。"虽然吴镇并未在《渔父图》卷中明喻示禅法，但画卷中的题词和图像，相比文人领域的渔父词，更明显地带有禅宗文学特质。

四、吴镇的生平交游与禅宗文化

关于吴镇生平的史料非常有限，

元人夏文彦（活动于14世纪）所编的《图绘宝鉴》卷五载："吴镇，字仲圭，号梅花道人，嘉兴魏塘镇人。画山水师巨然，其临摹与合作者绝佳，而往往传于世者皆不专志，故极率略。亦能墨竹墨花。"[70]这段文字中的信息不多，唯一与佛教有关的是"号梅花道人"。另外，孙作（约1340—1424）《沧螺集》卷三《墨竹记》载："嘉禾吴镇仲珪，善画山水竹木，臻极妙品，其高不下许道宁、文与可。与可以竹掩其画，仲珪以画掩其竹。近世画出吴中赵文敏父子外，仲珪其流亚也。仲珪于画，世无贬议，惟论墨竹，或誉其有酸馅气。""仲珪为人，抗简孤洁，高自标表，号梅花道人。从其取画，虽势力不能夺，惟以佳纸笔投之案格，需其自至，欣然就几，随所欲为，乃可得也，故仲珪于绢素画绝少。余留秀州三年，遍访士大夫家，征其笔迹，蔑有存者。然则更后百年，知好其画，复当几人邪。"后又有："今使人指其画曰：'是有山僧道人之气。'"[71]值得注意的是，"酸馅气"亦即"蔬笋气"，指僧人所作诗文过于清寒冷僻之气。如叶梦得（1077—1048）《石林诗话》卷中曰："近诗僧学诗者极多，皆无超然自得之气，往往反掇摹效士大夫所残弃。又自作一种僧体，格律尤凡俗，世谓之酸馅气。子瞻有《赠惠通诗》云：'语带烟霞从古少，气含蔬笋到公无。'尝语人曰：'愿解蔬笋语否？无为酸馅气也。'闻者无不皆笑。"[72]宋时起画墨竹者并不少，但被誉为"酸馅气"或"山僧道人"之气则只有吴镇，这条线索提醒我们，吴镇的宗教信仰偏于佛教。关于吴镇墓的载录，则出自明代李日华（1565—1635）《六研斋笔记》卷一："吴仲圭将殁，命置短碣塚上，曰'梅花和尚之塔'。人或怪之，曰：'此有意，久当自验。'未几，杨髡毁掘江南诸坟，即林和靖孤山之骨，不免发露。而仲圭以碣所署，疑为释流竟免。"[73]这条史料最早出自沈周（1427—1509）的《题梅花和尚之塔》："梅花空有塔，千载莫欺人。草证（上巩下言）光妙，山移北苑真。断碑犹卧雨，古橡未回春。欲致先生奠，秋塘老白头。"[74]陈擎光认为，沈周的活动年代约晚于吴镇去世几十年，该诗中的描述应是可信的。[75]

史籍中关于吴镇交游的资料也并不多，我们可从吴镇传世的书画载录中寻找线索。从文献载录的吴镇的题款来看，多有"梅花道人"与"梅沙弥"等。如在《式古堂书画汇考》卷四十九中所载吴镇之画中，《吴仲圭草亭诗意图并题卷》，吴镇落款为"梅沙弥书"，外录曰："署名称梅沙弥甚奇特。"[76]所载《梅道人临荆浩渔父图并题词卷》中的题词与Freer本一致，后有吴镇题跋，书曰："梅花道人书于武塘慈云之僧舍。"[77]所载《吴仲圭梅松兰竹四友图并题长卷》后，第一段梅花，吴镇自题："至正六年冬至日来见古泉出此卷，俾画梅花一枝，以续岁寒相对之意也，梅华老戏墨。"第二段山坡松又题："古泉讲师索画松，遂书此塞请也。梅华道人戏墨。"第三段山坡竹则曰："至正五年乙酉岁冬十月四日，梅华道人为古泉老师戏作野竹于橡林旧隐梦复窗下。"第五段折枝竹又题："梅华道人游戏墨池间仅五十年，伎止于此，古泉老师每以纸索作墨戏，勉而为之，一日出此卷，属之欲补于后，以拱清玩，遂作尔补之，古泉呼童汲幽澜泉沦凤髓茶，延之于明碧轩，焚香对坐，终日兴无半点俗尘涴人聊书此以识岁月也。至正五年冬十月四日梅华道人书。"后明人李肇亨（活动于17世纪）题曰"此四友图乃作于武水景德教思寺幽兰泉畔"[78]，可见古泉可能是景德教寺的禅师。《吴仲圭为松岩和尚画竹并题卷》："枝枝有参差，叶叶无限量。不根而自生，换却诸天想。至正庚寅梅沙弥奉为松岩和尚助善。"后载一位僧人释彝简（生卒年不详）题跋："梅花庵里散花天，翠袖佳人色共妍。居士不缘曾示疾，此君端解替谈禅。看山派自湖州出，淇澳诗从卫园传。回首百年成一梦，三生莫问旧情缘。"[79]此处将吴镇比为维摩诘居士。吴镇在《梅花和尚一叶竹图并题》后题："谁云古多福，三茎四茎曲，一叶砚池秋，清风满淇澳。至元二年冬十月廿七日奉为竹叟禅师戏作，道人镇顿首。"[80]《六研斋笔记》卷二载《传灯录》中公案，有"三茎四茎曲"之语，曰："观者不解其语，不知沙弥引此一段公案，真以画说法者也"[81]该公案出自《景德传灯录》卷十一《杭州多福和尚》："僧问：'如何是多福一丛竹？'师曰：

'一茎二茎斜。'曰：'学人不会。'师曰：'三茎四茎曲。'"[82] 此可谓是吴镇画中所藏禅宗旨趣的明证。而《珊瑚网》卷四十七"麟湖沈氏家藏"中也有"梅老画册十三幅标其签曰梅沙弥以画说法"[83]。这与前文所引画竹题跋公案一样，也表明了吴镇的佛教信仰。《梅花道人墨菜图并题卷》中有题写："梅花道人因食菜糜戏而作此，友人过庐索墨戏，因书而遗之，聊发同志一笑也。至正己丑。"后有倪瓒题跋云："游戏入三昧，披图聊我娱。"[84] "食菜"固有贫苦之意，但也与居士饮食有关，"墨戏"与"游戏三昧"也与禅画有关，如惠洪曾咏华光所作墨梅："道人三昧力，幻出随意现。""怪老禅之游戏，幻此花于缣素。"[85] 墨菜、墨花与墨竹明显和南宋时期杭州一带的禅画密切相关，如法常（号牧溪，约1207—1281）即有《水墨写生图》等。《吴仲圭云山竹石图并书》前有描述："绢本，中挂幅，水墨云山竹石中佛光上烛，童子隔岸瞻礼，墨气蔚然，苍润欲滴，图内多项氏印，不录。""中峰和上赞云：云山竹石水沉沉，一道灵光亘古今。童子望崖空合掌，不知蹉过古观音。观梅花道人画并书。"[86] 该画现已不存，但体现出吴镇也曾作过释道一类的画题。中峰明本（1263—1323），是临济宗大禅师，也是和吴镇同时代的人，他也曾为《船子和尚拨棹歌》作偈："踏转舡舷下水时，夹山犹带一重疑。我来夜泊朱泾寺，两岸潮声说向谁。道者明本拜手。"[87]

吴镇有《嘉禾八景图卷》传世，现藏于台北故宫博物院。卷前题云："胜景者，独潇湘八景得其名，广其传；唯洞庭秋月、潇湘夜雨，余六景，皆出自潇湘之接境，信乎其真伪为八景者矣。嘉禾吾乡也，岂独无可揽可采之景欤？阅览图经，得胜景八，亦足以梯潇湘之趣，笔而成之，图拾俚语，倚钱塘阊仙酒泉子曲子寓题云。至正四年岁甲申冬十一月阳生日书于橡林旧隐。梅花道人镇顿首。" 吴镇《嘉禾八景》的创作灵感应来自南宋流行于杭州一带的《潇湘八景》。学者陈擎光也看到了《嘉禾八景》和《潇湘八景》的关联，认为南宋杭州一地流行禅画，入元这类禅画仍可能保留不少，吴镇游杭州，多

少会受这类绘画的影响。[88] 在《嘉禾八景》中，几乎每一处都有吴镇对古刹的推介。与上博本《渔父图》卷有关的是，《嘉禾八景图》中有辛敬（生卒年不详）题跋曰："怪底梅沙弥，多写僧房景，问我诗中禅，都成影中境。云东仙馆里，一纸千金酬，况皆此乡人，扁舟忆同游。而今同翰画，此景亦增价。群鸦翻墨池，斜阳未西下。久之志乘书，徒有八者名。谁当补其逸，因之良感情。"在上博本《渔父图》卷拖尾也有辛敬题跋："渔人食业秋江水，网罟生成命如纸，波涛万里幸全身，尺泽何由致云雨。鱼忧鱼乐渔不知，日日诛求无已时。何如写此沧州趣，不受人间得先期。"其后题写有："右辛好礼敬一

图3 上博本《渔父图》卷后拖尾中辛敬、吴湖帆题跋

题，应与吴仲圭吴莹之等为同时作，必辛氏书卷后，前空余楮粤若干年，而陆黄二题补空也。据仲圭嘉禾八景卷，亦有辛氏诗题，可知年与仲圭为同时人，且有文字往还，其不应在黄氏洪熙年跋后。"（图3）认为辛敬与吴镇为同时人。[89]可见吴镇在世时主要的创作活动与佛禅文化相关。

吴镇的另一些渔父画题，仍与前文所举禅宗文学的格式和旨趣有关，如藏于台北故宫的《渔父图》中有题诗："渔童鼓枻忘西东，放歌荡漾芦花风。玉壶声长曲未终，举头明月磨青铜。"北京故宫所藏吴镇《芦花寒雁图》，也采用了船子和尚的长短句："点点青山照水光，飞飞寒雁背人忙。冲小浦，转横塘，芦花两岸一朝霜。"藏于大都会博物馆的《芦滩钓艇图》则长短句："红叶村西夕影余，黄芦滩畔月痕初。轻拨棹，且归欤，挂起渔竿不钓鱼。梅老戏墨。"从《式古堂书画汇考》卷三十五来看，《芦花寒雁图》和《芦滩钓艇图》应为《仲圭渔父图》三幅其中二幅，另有一幅也采用同样的长短句，现不知何踪。后载有董其昌（1555—1636）题跋："梅花道人画师巨然，多以船子和尚拨棹诗题之。"[90]可见禅宗渔父词的传统也为后人所认识到，吴镇有如此多的类似创作绝非巧合。另藏于北京故宫的《渔父图》和台北故宫的《洞庭渔隐图》也采取了同样长短句的形式。另外，吴镇学荆浩和巨然，而藏于台北故宫的《双松图》亦和荆浩有关，荆浩则与僧人交往密切。唐代僧人大愚（生卒年不详）有《乞荆浩画》："六幅故牢健，知君恣笔踪。不求千涧水，止要两株松。树下留盘石，天边纵远峰。近岩幽湿处，惟籍墨烟浓。"[91]陈擎光认为，《双松图》可能与唐代盛行的"松石格"有关[92]，如果配合南京博物院所藏吴镇《松泉图》来看更是如此。吴镇在画中题写："长松兮亭亭，流泉兮泠泠。漱白石兮散晴雪，舞天风兮吟秋声。景幽佳兮足静赏，中有人兮眉青青。松兮泉兮何所拟，研池阴阴兮清澈底。挂高堂兮素壁间，夜半风口兮忽飞起。"款署"至元四年夏至日奉为子渊戏作松泉。梅花道人书"。而笔者曾撰文考证，"松石格"壁画大量出现在唐代佛寺中，且与"龙水"有关[93]，与吴镇诗意完全贴切。限于篇幅，此处不能列举吴镇所有传世画作，但吴镇的绝大多数画题系出禅宗文化的范畴，应是明显可见的。

由吴镇《渔父图》的画史源流和图文结构，以及吴镇的生平交游和书画题跋来看，虽然吴镇本人并未提出完整的禅宗思想，但吴镇整体的创作是元代居士禅的范畴。这种倾向尤其反映在《渔父图》卷中，虽然渔父形象出自《庄子》和《楚辞》，是本土文化的产物，但细究由唐至元的文化变迁，《渔父词》和《渔父图》受到禅宗文化的渗入，成为禅宗，尤其是临济和曹洞两派示法的重要媒介，我们不应忽略这段时期渔父文化的变迁，以此更明晰地辨别吴镇的绘画思想。

四、余论

本文并不旨在辨析上博本和Freer本的真伪，但可为上博本《渔父图》乃是真迹这一观点提出一些旁证。众所周知，对吴镇《渔父图》，鉴定小组的意见是："精极！傅：双胞案，此件书画均弱，无款印，疑是摹本；徐：非摹。为真迹，笔墨模糊，字不可能假。"[94]笔者倾向于徐邦达先生的观点，因为上博本《渔父图》的图文结构中体现了禅宗修行和精进的不同阶段，而Freer本《渔父图》虽然见于《式古堂书画汇考》和《虚斋名录》著述，但陈擎光认为，Freer本画中各词之间没有承前启后的关系。[95]笔者也认为如此。同时，上博本图文之间配合较为密切，并非随意为之，整体感觉自然。综上所述，若我们从禅宗文化出发考虑，也能从另一角度表明上博本《渔父图》卷实非伪作。

注释：

[1] 按：传世的吴镇《渔父图》卷有上博本和freer本，其中题写的渔父词内容一致，但图文顺序不同，本文主要讨论上博本。
[2] 按：全文见于衣若芬著：《游目骋怀：文学与美术的互文与再生》，台北：里仁书局2011年版，第387—441页，后文不再赘引。
[3] 迪米撰：《吴镇〈渔父图〉沪本研究》，《中国美术学院》2015年硕士论文。
[4] 朱祖谋校，蒋哲伦增校：《尊前集·附金奁集》，南昌：江西人民出版社1984年版，第132—135页。
[5] 全文见于上海文献丛书编委会编：《船子和

尚拨棹歌》，上海：华东师范大学1987年版。
[6] [清]彭定求等辑，中华书局编辑部点校：《全唐诗·卷二九》，北京：中华书局1999年版，第1册，第418页。
[7] 上海文献丛书编委会编：《船子和尚拨棹歌》，上海：华东师范大学1987年版，第9页。
[8] [宋]宗杲集并著语：《正法眼藏》，《卍续藏经》，台北：新文丰出版公司1994年版，第118册，第84页。
[9] 张美兰著：《祖堂集校注》，北京：商务印书馆2009年版，第152页。
[10] [宋]普济著：《五灯会元》，北京：中华书局1984年版，上册，第275页。
[11] 张美兰著：《祖堂集校注》，北京：商务印书馆2009年版，第152页。
[12] 张美兰著：《祖堂集校注》，北京：商务印书馆2009年版，第152页。
[13] 周裕锴撰：《宋代禅宗渔父词研究》，《中国俗文化研究》2003年第5期，第38—55页。
[14] [宋]道诚撰：《释氏要览》卷下《杂记》，见于《大正新修大藏经》，台北：台湾白马书局2003年版，第54册，第305页。
[15] [宋]吴曾撰：《能改斋漫录》，上海：上海古籍出版社1979年版，第36—37页。
[16] [宋]释晓莹撰：《罗湖野录》，北京：中华书局1985年版，第26页。
[17] [宋]惠洪撰：《林间录》，见于《禅林四书》，武汉：湖北辞书出版社1998年版，第140页。
[18] [宋]吴曾撰：《能改斋漫录》，上海：上海古籍出版社1979年版，第498页。
[19] 吴曾撰：《能改斋漫录》，上海：上海古籍出版社1979年版，第473—474页。
[20] [清]彭定求等编：《全唐诗·卷二九》，北京：中华书局1999年版，第1册，第418页。
[21] [宋]黄庭坚撰，刘琳、李勇先、王蓉贵校点：《黄庭坚全集》，成都：四川大学出版社2001年版，第3册，第1645页。
[22] 唐圭璋编：《全宋词》，北京：中华书局1999年版，第1册，第514页。
[23] 周裕锴撰：《宋代禅宗渔父词研究》，《中国俗文化研究》2003年第5期，第38—55页。
[24] [宋]王铚撰：《雪溪集》，见于《文渊阁四库全书·集部》，台北：台湾商务印书馆1983年版，第1136册，第579、580页。
[25] [宋]黄庭坚撰，刘琳、李勇先、王蓉贵校点：《黄庭坚全集》，成都：四川大学出版社2001年版，第2册，第730页。
[26] [宋]黄庭坚撰，刘琳、李勇先、王蓉贵校点：《黄庭坚全集》，成都：四川大学出版社2001年版，第2册，第721页。
[27] [宋]叶梦得撰，逯铭昕校注：《石林诗话校注》，北京：人民文学出版社2011年版，第149页。
[28] [元]吴师道撰：《礼部集》，见于《文渊阁四库全书·集部》，台北：台湾商务印书馆1983年版，第1212册，第243—244页。
[29] [明]居顶撰：《续传灯录》卷二十八，见于蓝吉富主编：《禅宗全书·史传部十六》，台北：文殊出版社1988年版，第16册，第413页。五灯会元 卷十九
[30] [唐]张彦远撰：《历代名画记》，杭州：浙江人民美术出版社2011年版，第165页。
[31] [宋]李昉等编：《太平广记》卷二十七，北京：中华书局1961年版，第1册，第179—180页。
[32] [唐]柳宗元撰：《柳宗元集》，北京：中华书局1979年版，第4册，第1221页。
[33] [唐]张彦远撰：《历代名画记》，杭州：浙江人民美术出版社2011年版，第97页。
[34] 王群栗点校：《宣和画谱》，杭州：浙江人民美术出版社2012年版，第62、82页。
[35] [宋]周密撰：《云烟过眼录》，见于《中国书画全书》，上海：上海书画出版社1993年版，第2册，第145页。
[36] [宋]施护译：《佛说大方广善巧方便经》，《大正新修大藏经》，台北：台湾白马书局2003年版，第12册，第169页。
[37] [北齐]那连提也舍译：《大悲经》，《大正新修大藏经》，台北：台湾白马书局2003年版，第12册，第959页。
[38] 蔡荣婷撰：《唐代华亭德诚禅师〈拨棹歌〉所呈现的意涵》，《新国学》第七卷，成都：巴蜀书社2008年版，第136—178页。
[39] [明]胡文焕著：《十牛图颂》，《卍续藏经》，台北：新文丰出版社1983年版，第113册，第923页。
[40] [宋]师皎重编：《吴山净端禅师语录》，《卍续藏经》，台北：新文丰出版社1983年版，第126册，第503页。
[41] 《白云守端禅师广录》卷四，《卍续藏经》，台北：新文丰出版社1983年版，第120册，第447页。
[42] 唐圭璋编：《全宋词》，北京：中华书局1999年版，第1册，第514页。
[43] [宋]自觉重编：《投子义青禅师语录》上，《卍续藏经》，台北：新文丰出版社1983年版，第124册，第461页。
[44] [宋]庆预校刻：《丹霞子淳禅师语录》卷下《颂古》，《卍续藏经》，台北：新文丰出版社1983年版，第124册，第512页。
[45] [宋]庆预校刻：《丹霞子淳禅师语录》卷下，《卍续藏经》，台北：新文丰出版社1983年版，第124册，第507页。
[46] [宋]庆预校刻：《丹霞子淳禅师语录》上，《卍续藏经》，台北：新文丰出版社1983年版，第124册，第846页。
[47] 唐圭璋编：《全宋词》，北京：中华书局1981年版，第2册，第958—959页。
[48] [宋]普济著：《五灯会元》，北京：中华书局1984年版，上册，第339页。
[49] [宋]普济著：《五灯会元》，北京：中华书局1984年版，下册，第1238页。
[50] [宋]普济著：《五灯会元》，北京：中华书局1984年版，下册，第971页。
[51] [宋]庆预校刻：《丹霞子淳禅师语录》上，《续藏经》，台北：新文丰出版社1983年版，第124册，第493页。
[52] 《白云守端禅师语录》卷下《颂古》，《卍续藏经》，台北：新文丰出版社1983年版，第120册，第383页。
[53] [宋]庆预校刻：《丹霞子淳禅师语录》上，《续藏经》，台北：新文丰出版社1983年版，第124册，第492页。
[54] [宋]师皎重编：《吴山净端禅师语录》卷下，《卍续藏经》，台北：新文丰出版社1983年版，第126册，第504页。
[55] [宋]师皎重编：《吴山净端禅师语录》卷下，《卍续藏经》，台北：新文丰出版社1983年版，第126册，第504页。
[56] [宋]普济著：《五灯会元》，北京：中华书局1984年版，下册，第864页。

[57] [宋]普济著：《五灯会元》，北京：中华书局1984年版，下册，第1257页。
[58] 唐圭璋编：《全宋词》，北京：中华书局1981年版，第1册，第398页。
[59] 朱祖谋校、蒋哲伦增校：《尊前集·附金奁集》，南昌：江西人民出版社1984年版，第132—135页。
[60] [宋]庆预校刻：《丹霞子淳禅师语录》卷上，《卍续藏经》，台北：新文丰出版社1983年版，第124册，第494页。
[61] [清]王先谦撰，刘武撰，沈啸寰点校：《庄子集解·庄子集解内篇补正》，北京：中华书局1987年版，第285页。
[62] 杨伯峻撰：《列子集释》，北京：中华书局1979年版，第154页。
[63] [宋]王铚撰：《雪溪集》，《文渊阁四库全书·集部》，台北：台湾商务印书馆1983年版，第1136册，第579页。
[64] (参学)处凝智本、智华法演、(小师)海谭录编集：《白云守端禅师广录》卷四，《卍续藏经》，台北：新文丰出版社1983年版，第120册，第447页。
[65] (参学)智严集：《玄沙师备禅师语录》卷中，《卍续藏经》，台北：新文丰出版社1983年版，第126册，第419页。
[66] [宋]庆预校刻：《丹霞子淳禅师语录》卷下《颂古》，《续藏经》，台北：新文丰出版社1983年版，第124册，第512页。
[67] 伍晓蔓、周裕锴著：《唱道与乐情：宋代禅宗渔父词研究》，北京：中国社会科学出版社2014年版，第157页。
[68] [宋]释惠洪著，[日本]释廓门贯徹注，张伯伟等点校：《注石门文字禅》，北京：中华书局2012年版，上册，第540页。
[69] [宋]庆预校刻：《丹霞子淳禅师语录》卷下《颂古》，《卍续藏经》，台北：新文丰出版社1983年版，第124册，第507页。
[70] [元]夏文彦撰，花兴点校：《图绘宝鉴》，见于《图绘宝鉴·元代画塑记·学古编·墨史》，北京：北京师范大学出版社2016年版，第148页。
[71] 程倩倩撰：《孙作〈沧螺集〉校注》，湘潭大学2013年硕士论文，第74—75页。
[72] [宋]叶梦得撰，逯铭昕校注：《石林诗话校注》，北京：人民文学出版社2011年版，第135页。
[73] [明]李日华撰，郁震宏、李保阳点校：《六研斋笔记》，见于《六研斋笔记·紫桃轩杂缀》，南京：凤凰出版社2010年版，第7页。
[74] [清]卞永誉撰：《式古堂书画汇考》，见于《文渊阁四库全书·子部》，台北：台湾商务印书馆1983年版，第829册，第131页。
[75] 陈擎光著：《元代画家吴镇》，台北：台北故宫博物院1983年版，第1页。
[76] [清]卞永誉撰：《式古堂书画汇考》，见于《文渊阁四库全书·子部》，台北：台湾商务印书馆1983年版，第829册，第122—123页。
[77] [清]卞永誉撰：《式古堂书画汇考》，见于《文渊阁四库全书·子部》，台北：台湾商务印书馆1983年版，第829册，第126页。
[78] [清]卞永誉撰：《式古堂书画汇考》，见于《文渊阁四库全书·子部》，台北：台湾商务印书馆1983年版，第829册，第127—128页。
[79] [清]卞永誉撰：《式古堂书画汇考》，见于《文渊阁四库全书·子部》，台北：台湾商务印书馆1983年版，第829册，第129页。
[80] [清]卞永誉撰：《式古堂书画汇考》，见于《文渊阁四库全书·子部》，台北：台湾商务印书馆1983年版，第829册，第130页。
[81] [明]李日华撰，郁震宏、李保阳点校：《六研斋笔记》，见于《六研斋笔记·紫桃轩杂缀》，南京：凤凰出版社2010年版，第49页。
[82] [宋]道原著，顾宏义译注：《景德传灯录》，上海：上海书店出版社2010年版，第2册，第778页。
[83] [明]汪砢玉撰：《珊瑚网》，见于《文渊阁四库全书·子部》，台北：台湾商务印书馆1983年版，第818册，第901页。
[84] [清]卞永誉撰：《式古堂书画汇考》，见于《文渊阁四库全书·子部》，台北：台湾商务印书馆1983年版，第829册，第132页。
[85] [宋]释惠洪著，[日本]释廓门贯徹注，张伯伟等点校：《注石门文字禅》，北京：中华书局2012年版，上册，第55页；下册，1272页。
[86] [清]卞永誉撰：《式古堂书画汇考》，见于《文渊阁四库全书·子部》，台北：台湾商务印书馆1983年版，第829册，第136页。
[87] 上海文献丛书编委会编：《船子和尚拨棹歌》，上海：华东师范大学出版社1987年版，第100—103页。
[88] 陈擎光著：《元代画家吴镇》，台北：台北故宫博物院1983年版，第69页。
[89] 按：《国朝献征录》卷九十八载："（王佑）自师友稍出游南昌，与辛敬、万石、旷达、杨士弘、练高、刘永之辈诗友。"（[明]焦竑撰：《国朝献征录》，见于《明代传记丛刊·综录类》，台北：明文书局1991年版，第114册，第74页。）《新元史》卷二百八十三《文苑下》载："（杨士弘）与江西万白、河南辛敬、江南周贞、郑大同，皆以诗雄，名声相埒。"（[清]柯劭忞撰：《新元史》，上海：上海古籍出版社1989年版，第919页。）
[90] [清]卞永誉撰：《式古堂书画汇考》，见于《文渊阁四库全书·子部》，台北：台湾商务印书馆1983年版，第828册，第492页。
[91] [清]彭定求等辑，中华书局编辑部点校：《全唐诗·卷八二五》，北京：中华书局1999年版，第12册，第9381页。
[92] 陈擎光著：《元代画家吴镇》，台北：台北故宫博物院1983年版，第57页。
[93] 施錡撰：《松石、龙水和祈雨法术：论唐代"白画"兴起的宗教背景》，《南京艺术学院学报》（美术与设计版）2016年第4期，第14—22页。
[94] 杨仁恺著：《中国古代书画鉴定笔记》，沈阳：辽宁人民出版社2015年版，第2册，第795—796页。
[95] 陈擎光著：《元代画家吴镇》，台北：台北故宫博物院1983年版，第146页。

（栏目编辑　张同标）

明中期吴中文人日常生活的"脱俗入雅"与诗画互动

袁志准

（广西师范大学文学院，广西桂林，541004）

【摘　要】明中期，吴中地区的绘画与诗歌艺术均出现繁荣之象。这在很大程度上得益于诗坛与画坛之间的积极互动。其互动的思想基础乃诗人与画家在二门艺术的价值取向上达成一致，即二者均应关切个体存在之权利与尊严。个体的存在总离不开日常生活，因此，吴中的文人、画家们致力于用文学艺术使自我的日常生活之环境、身体形象、休闲娱乐及交往"脱俗入雅"，终而在此改造中实现了诗、画题材的拓展与重叠；诗、画之运思方法、构成形式及表现手法上的相互援借与融合，从而将两种艺术完美地融为一体，为复古主义盛行的明代诗画艺术发展探寻到了新的发展路向。

【关键词】吴中　诗画互动　日常生活　脱俗入雅

作者简介：
袁志准（1969—），湖南常德人，广西师范大学文学院博士研究生，湖南城市学院副教授。研究方向：明代文学与艺术。
基金项目：本文系广西壮族自治区研究生教育创新计划项目"明中期吴中地区诗画互动研究"（项目编号：YCBW2015022）阶段性成果。

明中期，苏州富甲天下。王心一在《崇祯吴县志》序中云："尝出闾市，见错绣连云，肩摩毂击。枫江之舳舻衔尾，南濠之货物如山，则谓此亦江南一都会矣。"[1]随即而至的则是文人汇聚、文化复兴。"景、天以后，俊民秀才，汲古多藏"，"吴中文献，于斯为盛"[2]303。雄厚的经济基础、浓厚的文化氛围催生了苏州文人生活方式的变革。王鏊在《石田先生墓志铭》中云："自部使者、郡、县大夫皆见宾礼，搢绅东西行过吴，及后学好事者，日造其庐而请焉。相城居长洲之东偏，其别业名有竹居。每黎明，门未辟，舟已塞乎其港矣。先生固喜客，至则相与燕笑咏歌，出古图书器物，摸抚品题，酬对终日不厌。"[3]410-411可见，吴中文人的日常活动大多为读书作画、交游宴请、收藏校雠、筑造园林、养花莳竹等。毫无疑问，这些活动多为风雅之事，且都附着于日常生活之俗体中。换言之，这些雅事皆为提高生活品质，或直接从改造生活之俗的过程中生发出来。正是生活的脱俗入雅使得吴中诗人与画家找寻到了交集，从而推动了诗画的多层面互动。

一、在日常形象脱俗入雅中发现了诗画价值的共识

图式是"代表个人对事物、人或环境的知识的认知结构"[4]489。文学艺术作为掌握世界的方式，必建基于图式。日常生活乃人存于世的基源性活动，人脑对之定都会生成相应图式。一般来说，日常生活为"俗"，故文学艺术经验常要超越日常生活图式。而一旦日常生活经由人文塑造，兼具实体性之"俗"与符号性之"雅"双重特质之后，由之而成的图式则会成为极具活力的艺术触媒。人的日常形象图式主要来源于生活环境与自我形象，此乃吴中文人谋求日常生活精致化的起点。

日常生活环境为俗事、俗物、俗情的聚集地，人日日身处其中，是为俗态。苏州的文人、画家大多出身商家、仕宦与富农，须存身俗境之中。而文人的本质是趋雅，因而，要脱俗入雅首先得从生活环境的改造入手。沈周有诗《可亭》[5]172，其中云："可亭主人惟可竹，无此无能可其欲。居官随处便买栽，尽笑主人无积禄。金陵有地岁寸金，亦办萧然数竿玉。"可亭主人之所以倾力种竹于居所，就为获致"疏帘南风淡如水，郎署归来幽事足"之脱俗的生活环境。其脱俗的手段即以某种文化形态来充斥日常生活环境，将视觉性俗物的比重减弱，将心理上的俗态消解。另一种区隔流俗之手法就是划割，以此形成绝对封闭的独立空间，其最高形式就是私家园林。元代文人画家即大兴造园之风，赵翼《元季风雅相尚》云："如倪元镇之清閟阁，杨竹西之不碍云山楼，花木竹石，图书彝鼎，擅名江南，至今犹有艳称之者。"[6]705明代吴中园林为天下之冠，文人、画家筑园极为普遍，如杜琼的"东原"、刘珏的"小洞庭"、沈周的"有竹居"、文林的

"停云馆"、吴融之"东庄"等。《姑苏志》载："小洞庭，刘佥宪廷美自山西致政归，即齐门外旧宅累石为山，号小洞庭。"[7]453祝灏《刘完庵墓志铭》曰：（刘珏）"归，理旧业以营燕休之所于后圃，菙石为山，引流种树，筑亭其上，号小洞庭。日与宾客故人相羊其中，酒酣赋诗，落笔如雨，而工于画，颇为矜惜，得其手迹者，皆为宝玩。"[8]卷二十四园林系对日常生活环境予以总体性的人文转换，从地理空间的划割，到构成要素的提炼，直至文学艺术的渲染等。它带来的结果是可以将人的全部日常生活与文艺交往放置其中。杜琼的《家园》有云："此中家便了，何必到丘樊。"[9]人文要素一旦介入环境，物态环境便不再纯粹，自然就会在对此人文意蕴具有认知结构的主人心中生成为不同寻常的雅态图式。

吴中文人尤重自我日常形象，可谓奋力脱俗，型塑高雅。杜琼曾不无得意地记录自己的服饰："予于暇日簪鹿冠，披鹤氅，蹑琴面之鞋，曳百节之杖……傍人谓予为图画中人，又谓予为神仙中人，则予之独乐也。"[9]戴鹿皮冠古已有之，《后汉书·杨震传》载魏文帝赐杨彪，"乃授光禄大夫，赐几杖衣袍，因朝会引见，令彪着布单衣、鹿皮冠、杖而入，待以宾客之礼。"[10]1729此时，鹿皮冠为德高望重者独享。唐人皮日休有"玄想凝鹤扇，清斋拂鹿冠"[11]139句，透露唐时有谈玄论道者以戴鹿皮冠自我标榜。至宋，鹿皮冠成为了文人学士的标识。米芾在《画史》中载："耆旧言：士子国初皆顶鹿皮冠弁，遗制也"[12]可见，杜琼戴鹿皮冠非取美观，而取其中的文化典故，戴冠如用典，一为追随古人高致，二为区隔周遭流俗。披鹤氅亦为高人逸士之举。刘义庆《世说新语·企羡》："孟昶未达时，家在京口，尝见王恭乘高舆，被鹤氅裘。"[13]270正是这些富含历史、文化意蕴的装扮，让杜琼的身体形象也成了一种文化符号与向导——"图画中人"；成了人存在的至高理想——"神仙中人"。王鏊在《东原诗集序》也特意提到这点。"予犹及见先生及孟贤，深衣幅巾，曳杖履革，所至人望之若绮皓。"[3]187无独有偶，吴宽在《隆池阡表》中对沈周父亲沈恒的日常形象也包含了赞许："处士……风日清美，每被古冠服，登楼眺望，神情爽然。或时扁舟入城，留止必僧舍，焚香瀹茗，累夕忘返。"[14]686除服饰之外，沈恒日常生活的细枝末节处均凸显出文气与高洁。陆粲在《仙华集后序》中称赵与哲、贺美之、都维明、楼仲彝、沈启南、史明古"数君子者，虽其造诣殊殊，大抵博雅有文，行义修洁，出入则古衣冠，人望而起敬"[15]2533。由上可知，吴中文人、画家日常形象的雅化确为普遍现象。身体形象之雅化对应的必然是该图式群之雅态。

日常生活环境、身体形象的自觉脱俗均是艺术家对自我的人文关怀之反映，乃艺术家涵养艺术心胸的主动吁求。正是在这一主动改造中，诗人、画家形成了日常形象的雅态图式，也正是这一崭新图式为诗人、画家在探寻艺术创新的道路中发现了新的艺术精神，即艺术应该植根于日常生活，艺术的本然使命在于关切的个体的生命品质。这一艺术精神的叠合迅即消弭了两类艺术家因艺术传统观念即"诗言志"，"画者，挂也"之等差关系而形成的艺术心理壁垒，而同时将艺术的热情投入到了细微叙事的生活境态中。因此，吴中诗画是在此精神交点上展开互动共荣。其中最为显见的成果就是大量经由雅化的日常生活成为了两类艺术的表现对象。

前者之例证举不胜举，以上列举诗歌均为佐证。绘画方面更加突出，先有吴门画派开派祖师杜琼作《南村别墅图》册，以人文造景入画，别开生面。之后，刘珏的《仿卢鸿草堂图》、沈周的《东庄图》、文徵明的《拙政园书画册》、陆治的《幽居乐事图》等，均以私家园林为表现对象。而调动两种艺术互动的例证也极其普遍。成化三年长至日，徐有贞"与廷美同访启南亲家于有竹别业，两舟逆溪风而上，卯至酉乃达。主人爱客甚，尽出所有图史与观"[16]1076。沈周乘兴作画《有竹居图》，二公皆有诗题画上。从此，该地诞生了诸多艺术事件，产生了大量诗画作品。如沈周于成化七年春修葺"有竹居"，作诗《葺竹居》，不久其伯父贞吉过访，作《题有竹居》一诗，沈周为此赋《奉和陶庵世父留题有竹别业韵》六首。因《有竹居图》引发的诗人画家的交往，诗歌绘画的互动一直持续了数年，这其中就有周鼎、文林、李杰、吴宽、徐珵、王鼎、钱仁夫、秦瑱、陈

璃、杨循吉等人先后题诗该画上。明代吴中，纯粹的人物画本已少见，但对艺术家的文化形象，诗人画家都不惜笔墨，共同渲染。如杭淮有诗记文徵明在画舫中图沈周与吴心远之像云："画中谁为石田老，潇洒纶巾蔽白头。心远飘然若仙侣，意气已觉凌丹邱。"[17]292文徵明也曾作《碧桐高士图》并题诗以寄诗人、画家钱孔周。

二、在日常休闲脱俗入雅中探寻出诗画运思的互动

谢徽在《侨吴集序》中曰："夫吴，东南之一都会也。山有虎阜、灵岩之胜；水有三江、五湖之饶。而遗台故苑、旧家甲第、仙佛之宫，参错乎城郭之内。民俗富而淳，财赋强而盛，故达官贵人、豪隽之士，与夫羁旅逸客，无不喜游而侨焉。"[18]这一风气在经济、城市更加发达的成、弘间得以倡扬。刘珏自称"虽有他乐，吾不易矣"[19]85的生活方式就包含有"读义理书、学法帖字、澄心静坐、益友清谈、小酌半醺、浇花种竹、听琴玩鹤、焚香煮茶、泛舟观山、寓意棋奕"[19]172等。

与元代文人画家将这些活动视为孤芳自赏的镜像不同，吴中文人、画家将它们视为理应如此的生活方式，俗乃本然；与周遭常人不同，吴中文人、画家为这些休憩娱乐生活注入了更多人文因素，雅为特质。

"游"事的脱俗入雅。吴中人文古迹颇多，故吴中文人出游常带文化探求，尤以访古问道多见。文洪有《奉陪吕太常沈石田游虎丘次韵》[20]卷六诗："高贤寻壑共经丘，偶得追从续旧游。陆羽泉甘春试茗，王珣祠古暮维舟。"这种"休而不闲，俗里见雅"的出游传统直接续接于明初"北郭十友"，高启《送唐处敬序》中所谓"或鼓琴瑟以宣堙滞之怀；或陈几筵以合宴乐之好"[21]871就已道出：游览融入诗画以去俗，诗画属意游览以提雅。沈周《冷泉亭燕集》一诗记录了成化七年与刘珏、史鉴游览杭州时的一次燕集活动，其中有场面为"席地作野酌，需醉复谁顾。识乐各有咏，抽思竞新句"[5]150。一方面登山赏亭、席地野酌，文人们俗态百出；一方面临泉搜句，竞相出新，文人们自得其乐。王彝在《衍师文稿序》中(王常宗集卷二)也对此"乐"予以呼应，曰当时苏州文人聚集在一起，"辄啜茗樹下，哦诗论文以为乐"[22]。卷二文人们为何乐此不疲？深究之，就因为乐在与山水精神契合，与朋友心灵碰撞，更乐在雅俗生活之共享。因此，对于吴中文人而言，一次极为寻常的游览都会被他们演化成情境化的文化事件。更有甚者，家庭内的休憩娱乐也同样被文人们烙上了深深的雅痕。沈周《泛月辞并序》[5]37之序言云：

家君以风痹两年，不良行，今年稍可扶披而出入。七月望夕，气清天高，神情朗彻，因合近局五七人，泛舟奉游于谷木川上。水月浩然，照人如昼，乃烹鲜酾酒，捧觞迭进。复造此辞，扬声中流，歌以佐之，客亦宛转齐口相贺。

以出游尽孝道即暗含着长者内蕴的风雅，更何况在此过程中，烹河鲜，饮醇醪，或举杯邀月，或长啸浅唱，情溢景中，景随情迁，人文们于此既饱尝了俗情，又展露了逸致。故而，出游本身就不仅只是身体的放松、休闲与嬉戏之俗举，而成了具有可观赏、可玩味的高雅情境。

正是因为有了出游活动的情境化即艺术家审美经验的充分展开等艺术活动必需的前期准备，将此"生活情境"转化为彼"艺术意境"就显得极为自然了。王行在《跋东皋唱和卷》中描述"北郭十友"的文学活动时云："诸君子相与无虚日，凡论议笑谈、登览游适，以至于琴尊之晨、芗茗之夕，无不见诸笔墨间。"[23]393之所以能见诸笔端就因为有情味可现即艺术冲动的出现；有情境能现即艺术构思的成型。换言之，出游的情境化本质上乃参与者艺术化运思的产物，也是参与者艺术构思的激情与母题。它的呈现既可见诸诗歌，也可见诸绘画，因为诗画在境的构筑上是同质的。这就是吴中文人游必有诗，游必有画，诗画共呈的主因所在。沈周陪父泛舟赏月后既创作了诗歌《泛月辞》，又创作了绘画《水乡泛月图》。杭淮曾记一因游览而促成数度诗画互动的佳话。"沈石田与吴心远游罨画溪，灯下作画题诗为别。石田没，而文衡山添一舟，貌二公于中。今心远亦没矣，见画感兴，次韵。"[17]292

"茶"事的脱俗入雅。吴中文人对

饮茶行为的脱俗可谓到了极致。首先是用泉考究，既善辨识，又善防假。文徵明《咏慧山泉》云："少时阅茶经，水品谓能记。……空余果茗兴，十载劳梦寐。"[24]88为获得梦寐以求的名泉，文徵明跋山涉水去找寻，临泉便试，"袖中有先春，活火还手炽"[24]142。文氏另有诗曰："竹符调水沙泉活，瓦鼎烧松翠鬣香。"[24]76所谓"竹符调水"就是防止泉水作假的方法。"吴中诸公遣力往宝云取泉，恐其近取他水以欺，乃先以竹作筹子付山僧，候力至随水运出，以为质。可补茗社故实。"[25]36其次是精挑细选茶具、燃料。"瓦鼎烧松翠鬣香"瓦鼎乃陶制有耳有足的炊器。《后汉书·礼仪志下》："东园武士执事下明器……瓦鼎十二，容五升。"[10]3146瓦鼎煮水取其活。文人用之则凸显其历史印痕，陆游就有《初到荣州》诗云："地炉堆兽炽石炭，瓦鼎号蚓煎秋茶。"[26]499翠鬣乃青绿色松针，以它作柴则取其翠与香。足可证明文人们将烹茶的过程均当成一次视觉、嗅觉、味觉的总体审美体验，与流俗之饮茶解渴全然有别。最后是由茶及文。金銮在《前调·煮茶》[27]70中写道：

玉泉惠泉，香露冷琼珠溅，石炉松火手亲煎，细捣入梅花片。

春早罗界，雨晴阳美，载谁家诗画船？酒仙睡仙，只要见卢仝面。

黄庭坚有"沧江静夜虹贯月，定是米家书画船"[28]245句。而唐人卢仝曾任榷茶史，号茶仙，著有广为人知的《七碗茶歌》。金銮用此二典是在揭示文人品茶重在以茶会友、静虑；以茶为媒，吟诗作画。"细吟满啜长松下，若使无诗味亦枯。"[5]385一句话，茶事的入雅促发了艺术之运思。文徵明正德十三年戊寅（1518年）所作《惠山茶会图》就是一证。据画前幅蔡羽书序，正德十三年二月十九日，文徵明邀好友蔡羽、汤珍、王守、王宠、潘和甫及朱朗等人同游无锡惠山，至二泉亭下，汲泉烹茶。诗人们边游览边品茗，诗兴大发，共得五律十三首。事后，文徵明在画纸上复写出此情境并录诗歌于上。由茶事而激发诗画运思，文徵明先后创作了《品茗图》《茶事图》《松下品茗图》《新夏茶香图》《烹茶图》《林榭煎茶图》等绘画，均为诗画互现，或以诗补画，或画从诗出。

"花"事的脱俗入雅。苏州文人闲暇时光热衷赏花寻春，风雨无阻，寒暑不顾。沈周有多首诗提及其友人对花的痴迷。《和友人夜舟看花韵》[5]178-179中云："探梅醉倚木兰舟，不是樊川较晚流。露冷衣裳当半夜，月明箫鼓下中流。"《筠雪次陈育庵韵》亦说主人不惜"雪里移居为竹竿"[5]209。《祝大参七十》云致仕居乡的祝灏"山家看竹鸠头杖，雪圃寻梅鹤羽衣"[5]399。《和韵天全公雪湖赏梅十二咏》谓徐有贞"少在城中多在乡，寻梅犹抵候朝忙"[5]388。文徵明对花事的了解也不输前辈，有诗名为《小斋盆兰一干数花山谷所谓蕙也初秋忽抽数干芬馥可爱与次明道复赏而赋之》[24]218。旅居京城的吴宽、王鏊亦在居所植竹。可见，吴中文人赏花亦脱去凡俗之气，即强调花品如人品，品花若品人。在这一点上吴中文人承续了文同与苏轼的传统，将诗歌、绘画与花卉三者关联在一起综合运思，创作了无数花鸟诗画。如弘治七年（1494年）三月，值牡丹花时，对于六年未见的东禅寺牡丹，沈周不惜滞留两日，秉烛观赏，乘兴作画《牡丹图轴》[29]304，并题诗及跋于画上。诗云："我昨南游花半蕊，春浅风寒微露腮。归来重看已如许，宝盘红玉生楼台。花能待我浑未落，我欲赏花花满开。夕阳在树容稍敛，更爱动缱风微来。烧灯照影对把酒，露香脉脉浮深杯。"因花得诗，由花而画，诗以释画，画以证诗，吴中地区的花卉画大抵就是如此诗画互动之经验的结果。

三、在日常交往脱俗入雅中找到了诗画表达的互构

明中期，文人、画家云集苏州，交往愈加频繁。沈周、文徵明两大家族，几代人均好交结文朋画友，且上至台阁重臣下到布衣隐士。钱谦益云沈周祖父沈澄："居相城之西庄，日置具待宾客，饮酒赋诗，或令人于溪上望客舟，惟恐不至，人以顾玉山拟之。"[30]217吴宽谓沈周父亲沈恒"平生好客，绰有父风，日必具酒肴以须客，至则相与剧饮，虽甚醉不乱，特使诸子歌古诗章以为乐"[14]686。文徵明云沈周"佳时胜日，必具酒肴，合近局，从容谈笑。出所蓄古图书器物，相与抚玩品题以为

乐。晚岁名益盛，客至亦益多，户屦常满"[24]350。钱谦益在《石田诗钞序》中大致列举沈周交往的著名人士。"其所事则宗臣元老周文襄、王端毅之伦；其师友则伟望硕儒东原、完庵、钦谟、原博、明古之属；其风流弘长，则文人名士，伯虎、昌国、征明之徒。"[5]128文徵明结交的官员、文人、画家朋友圈更大，有近一百五十人。《明史·文徵明传》载，文徵明"学文于吴宽，学书于李应祯，学画于沈周，皆父友也。又与祝允明、唐寅、徐祯卿辈相切劘，名日益著。……徵明及蔡羽、黄省曾、袁袠、皇甫冲兄弟稍后出。而徵明主风雅数十年，与之游者王宠、陆师道、陈道复、王谷祥、彭年、周天球、钱谷之属，亦皆以词翰名于世"[31]（列传175）加之其最要好的祝允明、唐寅等，其文友圈基本包含了明中期不同阶段诗画两界骨干。履职京师的吴中籍人士更是眷顾乡情。王鏊在《丙辰进士同年会序》[4]197中就记录了与云间顾惟庸、锡山莫曰良、吴江叶文粹、宜兴宗廷威、云间朱承汝、昆山张济民、海虞周民则、歙县洪克毅结为同年会之事。

交往为个体文人在社会大网络中找到了一个比较适切的位置，或者说为其给予了立足社会的文化身份。吴中文人交往圈的形成一般建立在父子关系、姻亲关系、师生关系、学友关系、同年关系、同里关系等结构中。因此，朋友之间的交往均离不开世俗之情，其中祝寿、送行占据了大半。交往中的脱俗成了文人们必须解决的问题，而问题的解决又为文人们提供了"化生活之俗，入艺术之雅"的机会。

成化五年正月十三日，刘珏六十岁寿辰，杜琼、徐有贞、祝颢、陈宽、沈贞、沈恒、沈周等十余人，赴珏之别业小洞庭为主人贺寿。祝寿本为一世俗活动，即便是赠送寿诗亦常落入俗套。"寿诗始盛於宋，渐施於官长故旧之间，亦莫有未同而言者也。近时士大夫子孙之於父祖者弗论，至於姻戚乡党，转相徵乞，动成卷帙，其辞亦互为蹈袭，陈俗可厌，无复有古意矣。"[32]549吴中文人又如何实施祝寿？从徐有贞所作《小洞庭十景寿诗序》[33]90来看，形式为游园赋诗。他们推举祝灝主持，祝即要求大家"请即斯景，各赋一律，以为主人寿。"活动就此在"小洞庭"中展开：

于是大参首赋隔凡之洞，而钱未斋庚之；次至章侍御，乃赋题名之石，而陈醒庵庚之；陈侍御赋攊髭之亭，张太守赋卧竹之轩，则陶庵、同斋两沈氏庚之；顾长洲县赋鹅群沼，邵长洲县赋蕉雪坡，则钱避庵、杜东原庚之。又次春雪窟，赋之者大参，庚之者陈未庵也；又次至藕花洲，赋之者张广文，庚之者沈东林也；又次至橘子林、岁寒窝，则赵王孙、沈石田之所赋也，而桑鹤溪、朱习斋庚焉。……凡次十者，公即主人之乐事，而赋之寿尔。

文人们边游边吟，凡俗的贺寿会悄然演化成了聚诗人与画家，诗与画互动的雅集；祝寿的过程成了以文会友，互通诗学、画理的文化碰撞。因为此种创作方式虽带有一定的应景性质，但由于系即兴创作，当场吟诵，加上众人轮流上阵，暗藏角逐，作诗不仅考量着艺术家的天分、修养与艺术观念，更考量着艺术家的表现技巧；由于所吟咏对象为人工造景，也就考量着艺术家在视觉艺术与语言艺术之间自由转换的能力。因此，诗人、画家以诗画创作为脱俗手段的交往过程，为两种艺术门类在表达技巧上的互动融合提供动力。不仅如此，由于大多聚会中诗歌创作与绘画创作形影相随，或即兴作诗，以画记录；或评鉴绘画，以诗记录等。不管哪一种，均须将诗歌题写在画作界面上，这也促使艺术家在画面上的布局提前经营，使两种艺术形式在视觉效果上达成和谐。

文人日常交往也免不了赠送礼物。送礼为俗套，礼物的选择则可脱去俗气。因此，吴中文人、画家比较喜欢用诗歌与绘画送礼。杜琼就曾在《杜东原自题山水》中自我戏谑道："纷纷画债未能偿，日日挥毫不下堂。郭外有山闲自在，也应怜我为人忙。"[16]1025然而，单单绘画不足以呈达送礼者的深意，不足以体现礼物之雅；而单单诗歌在世俗化、物质化生活更浓的明中，则难以迎合风俗，更何况诗歌需要一定的物质载体，因此，最好的方式就是诗画双赠，既能以画载诗，又能诗画互阐，礼物兼具雅质与俗情，故而在明代盛行起来。徐有贞《潞河别图诗序》："送人之行而赋之诗，古有之矣，今则加盛焉。送人之行而绘之图，古所罕也，而今则常常有之。古之有者，今加盛；古

所罕者，今也常常有之。"[34]141-142 这一方式的出现促逼诗画之间必须互动，必须融为一体，同时还促使诗画与俗人、俗事、常情之间的融合。因此，看似凡俗的赠礼诗画其实需要更高明的艺术表达技巧。以竹画为例，吴中文人爱竹，竹画亦为他们偏爱，故被当成礼物的首选，广泛地用于祝寿、送别、规箴等多种交往中。"上寿绵绵比节坚，高怀落落因风写。"[5]73 沈周以此送给出生经学世家的老师——画家陈宽，诗歌、绘画、人物、风俗结合得天衣无缝。吴宽也有《赋竹庆郭汝文五十》《题朱竹庆玉汝母宜人九十》《题竹送沈尚伦刑部使安南》《题墨竹赠良金还东昌》[14]等竹诗画礼物送人。赠与用的诗画创作互动形式很多，有的为送礼者题诗于古画之上赠人；有的诗画系送礼者一人独撰；更多为请他人作画，送礼者题诗再转赠第三者。如史鉴《题沈启南松陵别意图》云："此图余曾求之启南以赠行者；后五载见于曹以明所，为题其末云。"[35] 这对诗画形式上的契合提出了更高要求。

因此，诗画之间的契合要求就促使创作者自觉锤炼艺术表达技巧。沈周的《题童黄门竹卷时有出宰之命》[5]83 就是诗画互动融贯的成功事例。童黄门即童轩，字志昂。成化初贬谪浙江严州，任寿昌（今建德南）知县。童轩难免委屈在怀，故作竹卷以明之。见画如见人，沈周从竹画中一眼便洞见童之心曲。"天下良材独称竹，大可用世小医俗。剑戟纵横十万夫，文章狼藉三千牍。" 诗之起首便不同凡俗，何也？诗从画出。童轩冤屈在胸，所画之竹竿挺叶稠，剑拔弩张。深谙绘画又博学多识的沈周深知，他的题画诗既要把捉童之内心世界同时也要适切画面之体势，故而，他故意避开"节"而大谈其"用"，进而将竹之人文意蕴扩充为"经世致用"，将竹比拟为"文武全才"。继而，沈周展露笔锋，"北方底是不解种，移向江南倚空谷。清风高节在物表，去任彼此何荣辱。……可怜君子是独夫，谁识琅玕是青玉"。将自然环境、自然物与人事糅合在一起，既以竹喻人，又借竹讽喻。竹被赋予了多重人文意蕴。这一拓展就使得诗歌在画家与诗人之人文精神上达成一致。

无论交往的过程还是礼物均促进了诗人、画家之间的文艺思想交流，促发了诗画艺术的生成，促成了诗画在形式与风格上的融合。

总而言之，明中期吴中诗派蜚声诗坛，吴门画派是为画坛旗帜，主要得益于诗人与画家同时将艺术视角指向日常生活，在将其脱俗的过程中找寻到了艺术精神的交点，从而促成两种艺术之间主动对话，在艺术运思、艺术形式、艺术表达上达成契合，为诗歌与绘画探寻到了一条新变之路。

注释：

[1] [明]牛若麟修;王焕如纂.崇祯吴县志[M].上海:上海书店,1990.
[2] [清]钱谦益. 列朝诗集小传[M].上海：古籍出版社，1983.
[3] [明]王鏊著;吴建华点校.王鏊集[M].上海:上海古籍出版社,2013.
[4] A.S.R. Manstead & M. Hewstone, (Eds.), The Blackwell Encyclopedia of Social Psychology, Cambridge, MA: Basil Blackwell, 1995.
[5] [明]沈周著.汤志波点校.沈周集[M].杭州:浙江人民美术出版社,2013.
[6] [清]赵翼著,王树民校正.廿二史札记卷30[M].北京:中华书局,1984.
[7] [明]王鏊等.姑苏志[M].台北:台湾学生书局,1986.
[8] [明]钱谷《吴都文粹续集》卷四十二
[9] [明]杜琼《东原集》转引自台湾昌彼得主编《历代画家诗文集》
[10] [宋]范晔撰;(唐)李贤注.后汉书[M].北京:中华书局,1965.
[11] (唐)陆龟蒙;皮日休等.陆龟蒙·皮日休诗全集[M].海口:海南出版社,1992.
[12] [宋]米芾画史[M].明津逮秘书本.
[13] (南朝宋)刘义庆著;黄征，柳军晔注释.世说新语[M].杭州:浙江古籍出版社,1998.
[14] [明]吴宽.匏庵家藏集[M].上海:上海古籍出版社,1991.
[15] [清]黄宗羲.明文海[M].上海:上海古籍出版社,1994.
[16] [明]汪珂玉.珊瑚网[M].上海:商务印书馆,1936.
[17] [明]杭淮.双溪集[M]. 上海:上海古籍出版社,1991.
[18] [明]钱谷编.吴都文粹续集补遗卷下[M].上海:商务印书馆,1994年影印本.
[19]《故宫历代法书全集》第二十八卷.
[20] [明]文洪等.文氏五家集卷六·太史诗集[M].清文渊阁四库全书本.
[21] [明]高启著; (清)金檀辑注.高青丘集[M].上海：上海古籍出版社,1985.
[22] [明]王鏊.王常宗集卷二[M].
[23] [明]王行.半轩集 [M].上海:上海古籍出版社,1987.
[24] [明]文徵明著.甫田集 [M]. 杭州：西泠印社出版社，2012.
[25] [明]李日华.六砚斋二笔(中)[M].上海:中央书店,1936.
[26] [宋]陆游. 剑南诗稿校注 1-3[M].上海:上海古籍出版社,2013.

（下转第118页）

石涛热和黄山写生

何 丽

（韩天衡美术馆，上海，201800）

【摘 要】以黄山为题材的绘画，起初与民国政府对黄山的旅游开发宣传有直接的关系，在艺术上则是在石涛热和黄山写生相关。在历史的视野里，黄山这个审美客体成了20世纪山水画家探索新的视觉审美空间和确立个性艺术图式的载体，黄山画的表现范围得到了前所未有的拓展。

【关键词】黄山写生 黄山画派 石涛

作者简介：
何丽（1974—），女，美术学博士，现任上海韩天衡美术馆副研究员。研究方向：书画研究。

一、正统派"四王"被"新文化运动"革命

20世纪初是中国社会转型的阶段，西方文明的涌入、政治风云的激荡，新型经济力量的崛起，绵延两千多年的封建宗法社会土崩瓦解，长期在中国艺坛占有统治地位的文人画失去赖以生存的前提，中国画开始了艰难而又漫长的从传统型向现代型的转换。这种转换表现在中国画领域，是社会学立场与艺术学本位的对立，民族性传统与现代化追求的碰撞。[1]

民国初年活跃在山水画坛的画家依然是沿袭清代所倡"正宗派"的画风，山水画不克写生到处是"四王"的流弊，画坛呈现出风格千篇一律、千人一面的局面，摹古之风使整个山水画坛毫无生气。当时康有为、陈独秀等先进知识分子皆对中国画的主流文人画有过激烈的批判。康有为在1917年出版的《万木草堂藏画目》之序言中扼腕长叹当时的画坛："中国画学至国朝而衰敝极矣。岂止衰弊，至今郡邑无闻画人者。其遗余二三名宿，摹写四王、二石之糟粕，枯笔数笔，味同嚼蜡，岂复能传后，以与今欧美、日本竞胜哉？盖四王、二石，稍存元人逸笔，已非唐、宋正宗，比之宋人，已同郐下，无非无议矣。唯恽、蒋、二南，妙丽有古人意，其余则一丘之貉，无可取焉。墨井寡传，郎世宁乃出西法，他日当有合中西

图1 黄山 商务印书馆出版 初版民国三年（1914）编撰者 黄炎培 吕颐寿

图2 黄山 商务印书馆出版 三版民国六年（1917）编撰者 黄炎培 吕颐寿

而成大家者。日本已力讲之，当以郎世宁为太祖矣。如仍守旧不变，则中国画学应遂灭绝。国人岂无英绝之士应运而兴，合中西而为画学新纪元者，其在今乎？吾斯望之。"[2]

康有为反对文人画离形写意，"以复古为革新"重启唐宋"传神"之大旗而图复兴中国画，在张大千、贺天健、谢稚柳等画家身上露出了端倪。并在20世纪中，继康有为之后，陈独秀打出了"美术革命"的旗号，他在《新青年》上所发表致吕澂的答问中断然指出：

若想把中国画改良，首先要革王

画的命。因为要改良中国画，断不能不采用洋画的写实精神。画家也必须用写实主义才能够发挥自己的天才，画自己的画，不落古人的窠臼。中国画在南宋及元初时代，那描摹刻画人物禽兽楼台花木的功夫还有点和写实主义相近。自从学士派鄙薄画院，专重写意，不尚肖物。这种风气，一倡于元末的倪黄，再倡于明代的文沈，到了清朝的三王更是变本加厉。人家说王石谷的画是中国画的集大成，我说王石谷的画是倪黄文沈一派中国恶画的总结束。我家所藏和见过的王画，不下二百多件，内中有"画题"的不到十分之一，大概都用那"临"、"摹"、"仿"、"模"四大本领，复写古意，自家创作的，简直可以说没有，这就是王派留在画界最大的恶影响。[3]

陈独秀的"打倒王画"的观点如同一道檄文，震惊画坛，因为他在思想界和文化界的领袖地位迫使当时画界人对明清以来中国画的形式主义（即正统派）和离形写意（即野逸派）作深刻的反省，传统文人画的精英性质和风雅审美受到了前所未有的挑战。陈独秀国画革新的观点是希望在国内建设符合新时代的新文艺，重视绘画的社会价值和宣教功能，艺术干预社会而非超脱世俗，以新文艺来改造国民性，从而达到救国、强国的目的。在当时，绝大部分画界中人和非画界中人在论及中国画前途和命运时有一点却是一致的：即皆不同程度地认为传统文人画已确实不能适应时代的需要，必须作出相应的改变和调整。站在救国图存、社会发展、除旧布新的角度，应该建设新文艺理想，以文艺来改变中国人的精神。经过"五四新文化运动"的社会强烈震荡，长期占据画坛统治地位的正统派文人画受到全面冲击，新时代、新文艺的呼声迫使文人画全面地退出艺坛。

1935年，由黄宾虹、贺天健、谢海燕等主持的《国画月刊》，更发起了一场大规模的中西山水画大讨论，通过对比中西山水、风景画，把批判四王正统派的视点，由批判摹古的"破"而转向了倡导写生的"立"，先后发表论文达20多篇，强调只有通过写生才能推进传统中国画的复兴。后来，贺天健在《学画山水过程自述》一书中讲道：

总的看来，我的山水画从十七到二十七岁一段的学习，只好作为基础，不能作为成就看。后来因为和吴昌硕先生、亡友俞语霜、任堇叔（任伯年的长子）等相交好，而他们也以为"四王"势力存在，画风是不会变到有骨有肉有气有魄有生命的路上去的，一定要反对"四王"。我的王石谷、王烟客气息便在这里除得一干二净的。但是接着来的便是粗豪放逸的一种阔笔气派画，就是石涛、"八怪"等在上海的抬头。不料在这风气一开，也成了和"四王"势力一般的局面，在市上凡气派笔墨不如此便是不好。后来我到美专授课，学生皆喜欢大笔挥挥，一提到工细而规矩的画，就有多数人认为风格不高，不肯学习它，而我却因此有些忧虑了。因为恐怕这种风气弥漫全国后，国画有陆沉的危险。

在这时我就心里打算，应该提倡学习五代两宋山水画的精神和法度。因为五代两宋几个山水画的大家，都是以写真山真水而有了成就的，如果学画的人能够在这传统上进行学习，作为写实的工具和艺能的基础，还有什么忧虑我们的山水画会陆沉下去呢！像范中立的画，笔笔是整笔，处处皆具有自然规律和艺术规律。再说元代的画家和明代的画家吧，凡有成就，都是从五代两宋的机杼上变化出来的。就说王石谷吧，他就把宋元两代的遗产融合在一起而成功的。所谓宋人的法，元人的意，是可以融合得起来的。我既然有这样的发现，就喊出了一个口号：师法五代两宋山水画

图 3　黄山游览必携　上海道德书局 1934年
　　　退思居士编撰　段祺瑞题名

的法度与精神，为今日创作的路径。[4]

当然，这里所批评的学习石涛的风气，主要是指师其"迹"而不师其"意"的那些画家而言。"结果往往好处学不到，反而会中他的病"（陆俨少先生语）。事实上，当学习者由石涛的"迹"进一步去追寻他的"意"，石涛便很快地成为民国时期山水画"革命"的一个正面的标杆。

二、从"石涛热"到"黄山写生"

民国初年至整个民国时期的中国画坛，"石涛热"几乎是一个神话般的现象。明清之际有成就的画家不止一个，如董其昌、四王、龚贤，包括野逸派中的弘仁、髡残、八大等等，但是进入民国画坛，正统派画家远不如野逸派的画家走红。野逸派中，其他诸家又远不如石涛走红。石涛之所以会如此地走红，有几方面的原因。一方面，是因为创新的呼声压倒保守的因循，所以，当正统派遭到"革命"，则野逸派自然受到欢迎，而石涛在野逸派中又是创新精神最为强烈的一位，他不仅有振聋发聩的笔墨创造，更有振聋发聩的画语豪言。另一个方面，包括石涛在内的野逸派遗民画家，尽管事实上并非个个如此，但人们习惯于将他们作为具有气节品操的代表。当这个气节品操被认定为不与异族统治者合作的"民族气节"，那么，致力于推翻满族清朝的人们自然会奉他为表率，特别是当后来日本侵华战争爆

图4 黄山游览必携　上海道德书局1934年
许世英、褚民谊题字

发，石涛等遗民画家还被推出来作为坚持抗战必胜信心的榜样。而当这个气节品操被认定为忠于旧朝不与新朝合作的"忠臣品操"，那么，不与国民政府合作的前清遗老遗少同样会奉他为表率，如张大千的老师曾熙、李瑞清等便是。由于石涛的创新成就与黄山密不可分，自然，"石涛热"也就顺理成章地转换成了"黄山热"。

晚清的中国传统文人山水画在画坛上大致分为三类：一类是四王正统派；二类是四僧等遗民画家的野逸派；三类是从扬州画派发展而来，以金石入画的大写意派。由于五四新文化运动的影响，四王及其传派受到强烈批判，四王公式化的笔墨程式和构图样式遭到全面的否定，而四僧等遗民画家的艺术风格恰到好处地弥合了正统画派的缺陷，诸如多师法造化而非堆砌程式，画面效果整体，概括而不琐碎等。在清末民初画坛，四僧等遗民画家以四王的反面形象出现，以石涛为代表的野逸派逐渐取代正统派，成为画坛新潮流。后又由于

四僧绘画的遗民性，受到倡导排满运动的南社等团体以及进步文人的青睐，使四僧尤其是石涛的影响进一步扩大，李瑞清、曾熙、肖俊贤、陈半丁、郑旭、潘天寿、贺天健、黄宾虹、张大千、傅抱石等艺术家均曾取法于石涛。尤其是前清遗民曾熙、李瑞清对四僧的崇拜与喜爱让海上山水画坛正面认识石涛、四僧起了很大的推动作用。而曾、李的学生张大千不仅在学术上大力提倡石涛，还在市场上搜购石涛画作；在当时还有一个因素是与张大千关系很好的张群在1930年出任上海市长，因其喜爱收藏石涛八大书画，以石涛为首的四僧绘画的收藏之风空前炽烈。张群对于民国时期海上"石涛热"起到了推波助澜之效。俞剑华在《七十五年来的国画》中称：

自民国十六年至二十六年，这十年期间，上海方面，则於吴派消沉后，代之而起的是石涛、八大的复兴时代。石涛、八大在四王吴恽时代，向来不为人重视，亦且不为人所了解，自蜀人张善孖、张大千东上上海后，极力推崇石涛、八大，搜求遗作，不遗余力。而大千天才横溢，每一命笔，超轶绝伦。于是，石涛、八大之画始为人所重视，价值日昂，学者日重，几至家家石涛，人人八大。连类而及，如石溪、瞿山、半千，均价值连城；而四王吴恽，几无人过问了。[5]

俞氏的这段论述虽然有失偏颇，但从时代上如实反映出民国时期明末清初遗民画家在海上画坛突破了四王一脉笼罩山水画坛的风气。

图5 黄山揽胜集 良友图书印刷公司 1934年 许世英著

以黄山为师的石涛、渐江、梅清等非正统画家在民国初期不仅成为前清遗民画家的典范，也成为反清排满文人学士的榜样。陈小蝶在其《明清五百年画派概论》里的一段论说可资证明：

黄山一派，悲壮淋漓，拔剑击石，寄其兴亡。当时移鼎，文网森严，虽有遗臣孤客，相赏于深山茅屋之间，而庙堂超市，则粉饰承平，讴歌雅颂，虽有奇才，不敢登献。此体隐伏民间二百年，直至光宣之际，始随革命潮流澎湃而起。人谓清社之覆，此兆先机，不知士气激扬，艺术亦居功首，黄山之盛，岂谓无因，此又一世也。[6]

上述这段论说可以看到当时的人们对以石涛为代表的黄山画派的推崇，这批优秀的遗民画家成为海上画坛广为取法的对象，因为在近代画家眼里，师黄山既等于法石涛，更等于师造化；而师造化，法石涛，则等于突破以四王为代表的正统画派的摹古风，也等于打破长期积淀下来的陈旧笔墨，转而向造化讨生活以寻求突破，乃是20世纪几乎所有对中国画变革提出过见解的人士所一致认同的观念。[7]民初的黄宾虹、张大千、张善孖、刘海粟、潘天寿、贺天健、陆俨少、钱瘦铁、谢稚柳等一大批画家不断加入到追寻黄山画派的遗风，到黄山写生。我们从《贺天健山水自述》中对石涛、渐江以及梅清的论述中可以看到那个时期以张大千为首的画家去黄山写生的意义所在：

黄山这个山区，在气象是变幻最多的地域，一刻为云海，一刻为晴岚；一会寒，一会暖；数日内兼有四季，一天中晴雨无常，因此幻化多端，不易捉摸，而于山水画家取画材，则是一个宝库。但要概括其所有归之于我，则非深刻体会对象和掌握高度技巧不可……

黄山派中最著名的是石涛、梅瞿山和渐江。这三个对于黄山，怎么来吸收他们需要的东西，充作他们黄山派里的"元素"而成为各家的"精华"？这是在研究师法造化的理法上不能不知道的，因为外师造化的法门就在这里。总的说来，石涛得黄山之灵；梅瞿山得黄山之影；渐江得黄山之质，他们怎样为此各得一种的呢？……譬之于饮，石涛之于黄山，有如捧坛狂饮；梅瞿山之于黄山，有如鼻嗅酒香；渐江之于黄山，则是择其醇而饮之。这三人都是师造化的。善师造化，而能得造化的精与神；不善师造化，而力求形似，但恐或失，而所得到的偏偏相反，徒然成了一个无生命的画艺形式而已。[8]

上面这段分析的话，是为了师造化的，可以作为一个榜样。学山水画就是为了画山水，画山水就是为了创造成功的山水画。

贺天健对于黄山派的论述，反映出在20世纪20-30年代，明清个性派画家的被发现和推崇与当时社会变革、个性解放思想有密切的关系。画家们一方面发现了他们充满个性的笔墨与风格，一方面发现了他们独立的精神和创新意识。从这个角度来看，这也是一种"以复古为革新"。由于石涛的艺术成就与黄山有着密不可分的因缘，所谓"搜尽奇峰打草稿"，而天下名山之奇，千态万状，变幻莫名，无比稀有，不用移步而能换形幻景，莫过于黄山。伴随着"石涛热"的方兴未艾，黄山的开发又恰逢其时，所以，力图打破"四王"正统派陈陈相因画风而钟情于石涛、倡导写生的画家们，便自然而然把黄山作为写生的首选对象。以黄宾虹、张大千昆仲、刘海粟等为代表，民国年间的山水画家群起而师法黄山，不仅意味着师法石涛，而且还意味着师法造化，也意味着批判四王的摹古之风。

1900年3月，黄宾虹拟远游以寻求出路，道经黄山，遂登临揽胜。在导游引导下，自三月初五至初七畅游黄山松石云水之胜，得画稿与游诗数十，并记有游山日记数纸。黄宾虹《黄山前海纪游》自作诗有："天成赭墨山，神巧出

狂怪。万态云变变，坐看不容画。"[9]

毕生服膺石涛的刘海粟，于1918—1936年间五上黄山，在二上黄山时画了一幅《孤松》，陈独秀给它题画跋："黄山孤松，不孤而孤，孤而不孤。孤而不孤，各有其境，各有其用。此非调和折衷于孤与不孤之间也。"1935年刘海粟三上黄山所作《朱松》，沈若婴老人题诗：

扪到危峰石蹲松，万山气象早罗胸；
衷中跃出如椽笔，不觉绛云已化龙。[10]

1927年5月，堪称"石涛第二"的张大千与其兄张善孖以循迹而师心为目的，离开上海至黄山写生数月方归。其间历前海、下百步云梯、穿鳌鱼口、度天海、入后海、观文笔生花、登始信峰，领略黄山奇峰云海。游黄山后，本年国画创作有：《石涛小像》《仿石涛山水扇面》《仿石涛山水册页》《黄山始信峰》《黄山云门峰》《光明顶山水》等。[11]张氏在学习石涛的过程中对石涛的画法已颇有心得。其在1982年3月所作《仿石涛山水轴》上题："石涛之画不可有法，有法则失之泥；不可无法，无法则失之犷。无法之法，乃石涛之法。石谷画圣，石涛乃画中之佛也。"[12]同时张大千在上海与黄宾虹、郎静山、李祖伟、吴湖帆、李秋君、陆丹林、钱瘦铁、诸艺坛名流组织了"黄社"，号召同道赴黄山采风，对黄山的开发与山道的维修起到积极作用。

1931年9月，张大千再次与胞兄张善孖率孙侄辈一行同登黄山览胜。沿途作了不少写生画稿，与此同时赋诗20余首，可以说是文情并茂，诗情画意齐迸而出。例如其中一首《天都峰》诗："衡岳归来气未输，又从黄海梦天都。鼠肝虫臂人间世，收拾余生入画图。"同年冬在上海举办《张善孖大千昆仲黄山纪游画展》，轰动了画坛，影响了游人。[13]

1934年12月，张大千参加了黄社在上海举办的规模空前的《黄山胜景书画摄影展览》。此外，为纪念黄山之游，他除请友人、著名篆刻家方介堪镌刻"两到黄山绝顶人"的印章，还在徽州胡开文笔墨店定制黄山纪念墨数百枚，并在墨面题署"云海归来"。[14]

1935年9月，张大千三上黄山，并与其兄善孖作黄山山景画数十幅送德国，以敦促邦交和宣传黄山。鉴于张大千的行为举措具有相当影响，1935年11月，"黄山艺苑"在上海举行了欢迎张大千的盛大茶会，其中有郭沫若、吴湖帆、李秋君、谢稚柳、郑午昌等社会名流贤达。[15]

1936年3月，张大千携谢稚柳游黄山，于山脚下巧遇徐悲鸿率中大艺术系学生来黄山写生，便相携同行，并于山上合影留念。张大千临山作画，对景吟咏，有诗云："三作黄山绝顶行，廿年烟雾暗清明。平湖几度秋风展，尘腊苔痕梦里情。"[16]

可以说，民国时期有成就的山水画名家，十分之七均有过满腔热情和坚毅行为的黄山缘，撇开了黄山，民国山水画史必将大为逊色。

三、民国以降对黄山的艺术审美

民国时期，诗歌（旧体诗）的文化传统受到强烈冲击，"白话文"的推进，造成诗歌传统在20世纪的近于断裂，从而影响到山水画从外延到内涵的非诗性转变，诗画一律的传统文化格局被打破。虽然民国年间的黄山画家，还有不少兼工诗文的，如张大千、谢稚柳等，但越往后，能诗的画家越来越少。刘海粟的诗，大多由江辛眉先生代笔，应野平、唐云、钱松嵒等虽也作诗，但都无意为诗人；至于李可染、宋文治等，大多不擅长旧诗文的写作。于是，黄山的审美形象创造，便由唐宋元诗的意象的黄山，继变而为明清兼具诗的意

图6　迎客松　马国良摄
发表于黄山揽胜集 1934年

象和画的图像的黄山之后，进一步蜕变为画的图像的黄山，在视觉图式的创造方面，取得了更丰富多彩的造型效果。20世纪初中国社会的政治、经济、文化、艺术都受到前所未有的冲击。在新旧文化交替、西方文化入侵的社会文化背景下，中国画不得不面对社会巨变对艺术功能的重构、西方绘画体系的植入，以及传统审美价值遭到颠覆，这些刺激引导了艺术家以更理性的态度重新审视中华民族古典艺术，从而引发了对传统艺术的重新审视和研究的热潮。中国画的现代变革是在五四文化运动全盘反对传统主义的浪潮中拉开序幕的。1917年，康有为在《万木草堂藏画目》中提出了"中国画改良论"；1918年，陈独秀发表《美术革命》；蔡元培成立北大"画法研究会"，提倡"以科学方法入美术"。他们的主张是直接对文人画的全盘性的批判，即通过对文人画的价值及画学地位的整体性否定，从中开辟出中国画未来的发展方向，使之走向写实、走向中西融合。而以陈师曾、陈半丁、黄宾虹、潘天寿、傅抱石等为代表的传统派画家在西方强势文化的冲击下体现了清醒的自觉，能在中西文化对比中认识中国传统文化艺术的优秀价值，通过对传统的咀华，发掘中国绘画得以持续再发展的生命潜能。他们走的是变古为今、推陈出新的内部文化发展路线，以此来拯救民族艺术。但总体的文化趋势，却显示着不仅中西融合的"新中国画"，甚至传统的中国画都开始由"国学中的国画"，越来越蜕变为"美术中的国画"，由综合艺术的"国画"越来越蜕变为造型艺术的"国画"。这特别表现在对"写生"的理解上。它既与"四王"的摹古相区别，实际上与宋人的"外师造化"也有所不同。因为，在民国之前，"写生"只是花鸟画的专用术语，人物画称"传神"，山水画称"留影"，即使对于"以形写神"的"写实"或"再现"，它们的要求也不是完全一样的。而从民国开始普遍运用于人物、山水、花鸟的"写生"一词，实际上显示出从此之后，对于绘画艺术形象的视觉效果的重视，已与西方"美术""造型艺术"的对于艺术形象的认识越来越接轨。

众所周知，以"四王"为首的正统画派不去写生，缺乏创新的积弊在时代的呼声中退出画坛。以"四僧"为代表的野逸派在20年代初开始取代正统派，受时人推崇，成为画坛新时尚。石涛更成为上海山水画家广为取法的对象，风靡画坛：贺天健迷上了石涛画风，张大千笔下的石涛几可乱真，刘海粟也将其中西合璧目光集中到了以石涛为代表的黄山画派上，傅抱石、石鲁因为对石涛画风的热爱，甚至把这位明末高僧的遗号永远地刻入自己的名字……[17]。对石涛和明末遗民画派的发现，是因为他们强调表现艺术回归生活之源，力求笔墨语言和整体风格的新颖和独创与20世纪的社会变革、个性解放思潮有密切的关系。经历了辛亥革命、五四运动洗礼的画家们将注意力转向明清个性化画家的独立精神和创造意识，而石涛和明末遗民画家的写生要旨恰好迎合当时画家对山水写生的兴趣，黄山写生成为当时山水画家的一股新风尚。黄宾虹、张大千、张善孖、贺天健、刘海粟、陆俨少、傅抱石、唐云、钱瘦铁等一大批艺术家赴黄山，重新回到"外师造化、中得心源"的道路上来。但由于这个"心源"，主要不再是"诗心"，而是"造型之心"，所以，他们对黄山的审美，也就不可能完全等同于宋人对山水乃至石涛对"奇峰"的感受，正如石涛对"奇峰"的感受并不完全等同于宋人对山水的感受。从某种意义上来说，他们是以写生作为自己艺术创作的突破口，并强调个性化的造型，积累技法经验，寻找自我艺术新的立足点，而创造出山水画新的发展方向。黄宾虹九上黄山，张大千四度漫游黄山，刘海粟更是十度攀上这座名山……在民国时成长起来的山水画家鲜有不爱黄山者，他们足迹遍游黄山胜景，留下大量描绘黄山的作品。20世纪以黄山为题材的山水画家，相比于明末的黄山遗民画家来说，无论从成就还是规模上都称得上是有过之而无不及。黄山之所以能够成为20世纪山水画的一个最常见的母题，其实反映了从中国画内部产生的对明清文人写意疏离造型的反作用力。[18]

民国很多画家都把写生作为改革山水画的一个重要手段，希望通过写生手段打破清末山水高度程式化的图像样式，把清末"冷、淡、清、寂"的衰退文人山水画改造成"雄强、阳刚、大气"的新时代审美方式。从上世纪的

二三十年代到上世纪末叶，山水画家们有的写生受焦点透视和西方光色观念的影响，自觉拉开主动创作与对景写生的关系；有的画家在师造化中挖掘并发展古法；有的画家更能师心而不蹈迹地开拓新法，这种差异性首先体现在观物取象方式上的不同。薛永年在《百年山水画之变论纲》中说道："在千余年的发展过程中，山水画一直在变。然而真正改变山水画的题材内容、社会功能与文化观念，包括学习山水画的方法，还是近百年来的事情"，"不过百年以前的传统山水画，大体是在缺少异质文化撞击的条件下线形演进的。百年以来，大环境下对西学的取舍，导致了山水画的非线形发展，形成了在艺术形态方面更多借古开今或更多引西入中两种取向的互争、互补与融合"[19]。而这个"异质文化"，便是不同于"诗心"支配下的"外师造化"和"搜尽奇峰"，而是"美术"支配下的"写生"。

写生是打破程式化的重要方式，画家在自然中观察，会使山水画的意义越显突出，对自然母题的认识和感受也更加清晰。新鲜生动的自然感受会改变习惯性的程式化手法，从而无暇顾及他人的样式，专注于对中心母题的描写和研究，尝试各种方法，以达到自然母题和意象的最满意的表现。[20]师法自然，不是对自然的模仿，而是通过研究自然重新接续传统，并进一步与自然建立直接的子母关系，接受自然丰富内涵的启示，组合构想新的笔墨语言和追求个性化的图式。

在历史的视野里，黄山这个审美客体成了20世纪山水画家探索新的视觉审美空间和确立个性艺术图式的载体，黄山画的表现范围得到了前所未有的拓展。山水画家无论在时空表达的广袤性还是形式表现的丰富性上，均超过了历史上的任何一个时期，黄山画呈现出写实、表现、抽象、象征以及形式主义的多元色彩，如李可染的逆光黄山、刘海粟的泼彩黄山、赖少其的线形黄山，这些与传统山水画拉开了距离，拓展了山水画审美的表现范围。

注释：
[1] 曹玉林.当代中国画体格转型[M].上海：上海书画出版社，2006：4.
[2] 邵琦.20世纪中国画讨论集[M].上海：上海书画出版社，2008：13.
[3] 陈独秀.美术革命——答吕澂[N].新青年6卷一号，1918年1月15日.
[4] 贺天健.贺天健画山水自述[M].上海：上海人民美术出版社，2009：9.
[5] 俞剑华.俞剑华美术论文选[C].济南：山东美术出版社，1986：61.
[6] 汤哲明.多元化的启导[M].上海：上海书画出版社，2001：272.
[7] 汤哲明.韩十申大挪移——引发南北大碰撞、大融合的"海派"新格[J].大观，2011（12）：85.
[8] 邱陶峰编.贺天健山水自述[M].上海：上海人民美术出版社，2009:147，148.
[9] 王中秀.黄宾虹全谱[M].上海：上海书画出版社，2005：34.
[10] 柯文辉.艺术大师刘海粟传[M].济南：山东美术出版社，1986：292.
[11] 张大千年谱[M].成都：四川省社会科学院出版社，1987：48.
[12] 李永翘.张大千年谱[M].广州:花城出版社，1998：489.
[13] 李永翘.张大千年谱[M].广州:花城出版社，1998：62.
[14] 张大千年谱[M].成都：四川省社会科学院出版社，1987：48.
[15] 张大千年谱[M].成都：四川省社会科学院出版社，1987：48.
[16] 李永翘.张大千年谱[M].广州:花城出版社，1998：88.
[17] 汤哲明.多元化的启导[M].上海：上海书画出版社，2001：275.
[18] 汤哲明.多元化的启导[M].上海：上海书画出版社，2001：317.
[19] 薛永年.百年山水画之变论纲[C].20世纪山水画研究文集.上海：上海书画出版社，2006：1-2.
[20] 胡应康.复归自然[M].济南：山东美术出版社，2006:97.

（栏目编辑　张同标）

原件作品的"缺失"与印刷史料的"补位"

——著录作品的整理与中国近现代西洋美术研究

秦瑞丽

（上海大学社会学院，上海，200444）

【摘　要】当前中国近现代西洋美术的研究中出现原件作品"缺失"严重的问题，而发掘与整理近代印刷史料中的著录作品是有效解决原件"缺失"的"补位"方法。著录作品存在着"散""广""私"的分布特点，需科学整理使之成为研究所需的重要史料。结合文献著录和原作共同印证史实，才能厘清中国近现代西洋美术研究中种种"被遮蔽"的现象及问题。同时著录作品又是一份关于城市文化记忆的"纸上宝库"和美术资源，亟待深入研究。

【关键词】中国近现代西洋美术　原件作品　著录作品

作者简介：
秦瑞丽（1980—），女，上海大学美术学院博士、上海大学社会学院博士后。研究方向：中国近现代美术史、近现代社会史。
基金项目：本文为上海市艺术学理论高原学科建设项目"构建都市艺术研究的'上海学派'"的阶段性成果。

引言：从一次展览看中国近代西画原作的"缺失"现象

2012年10月1日，"海上生明月——中国近现代美术的起源"作为中华艺术宫的开幕展之一隆重推出，中华艺术宫，原上海世博会中国馆，后改用为展览用馆。从上海展览的文化定位上看，上海似乎完成了展示古代、近现代和当代三部曲的总体艺术展示思路，即上海博物馆展示古代艺术，中华艺术宫展示近现代艺术，上海当代艺术博物馆展示当代艺术。但从近现代美术史的展览事迹而言，并不容乐观。从展览定位"中国近现代美术的起源"来看，此次展览力图表现上海在中国近代美术发展的重要位置。然而，展示结果却是这样：展览陈列展品共有600余幅，中国画占绝大多数，创作于1912—1949年的西画作品只有30件，包括颜文樑作品6件，刘海粟作品6件，庞薰琹作品4件，周碧初作品3件，张充仁作品3件，陈抱一作品2件，丁光燮作品2件，陈秋草、丘堤、汪亚尘、俞云阶作品各1件。[1]

在展览方面所显示出来的近现代西画原件的"缺失"是显而易见的。图像文献对于美术史研究的意义，是美术史学科存在与区别于其他历史学科的重要依据。对于图像本身的研究，在美术史学科中自瓦尔堡学派以来，以风格学、图像学为著，整整影响了美术史学几百年。

近代自哈斯克尔、赫尔津伊等学者对图像的重要性进一步论证之后，即史学上称"图像的转向"，图像成为研究者特别重要的史料依据。20世纪80年代后，约翰·伯格的《图像证史》更充分肯定了图像在跨学科研究中的作用，认为其应当与文字文献在史学研究中具有同等的地位。当前跨学科的研究思想主导下，图像仍以其不可替代的作用出现在社会史、经济史、思想史、政治史的研究著作当中。巫鸿著《武梁祠》、卜正民（Timothy Brook）著《维米尔的帽子》便是以图像为基础史料研究思想史、贸易史的典型例子。近二十年史学界兴起的视觉文化研究风潮，也是以视觉文献为中心展开的，图像史料的重要性对于美术史研究来说，在研究视角的更新方面具有更重要意义。

在美术史的学科之下，当我们习以为常地以"图像"为基础史料观察历史时，就会发现研究中国近代的西画发展历史所处的"艰难"处境，西画家的作品存在严重的"散佚"现实。如果以"原作"图像来建构中国近现代西画发展的历史，那么，近现代的西画作品则处于"失忆"的状态。近代西画作品"散佚"严重的情况所造成的后果，便是一个个近现代美术研究中被遮蔽、被忽视的个案无法推进，整个近代中国西画发展历史难以廓清。

一、原作图像的"缺失"：当前中国近现代西洋画研究的困境

原作图像的"缺失"使艺术家个

案被遮蔽，艺术家画风无法从风格上定位，西画发展的历史脉络处于混沌状态，探讨造成物质上图像"缺失"的原因，也是解决中国近现代西画研究陷入困境的前提。本文所谓的原作图像的"缺失"，有物质和观念两个层面的含意：一、从物质层面上讲，是指近现代西洋美术原件作品由于时局动荡、自然灾害和历史变动对近现代西画作品保存的人为或不可抗力的毁坏所造成的"缺失"；二、从意识或观念上讲，是指史料搜集过程中，由于图像原作的缺失而造成史料图像搜集观念上先验性的"忽视"和"被阻隔"。

从历史的客观发展来看，造成"缺失"主要是有两个时期，一部分是毁于战争的炮火；另一部分则毁于"文革时期"。

1932年1月18日，日本袭击上海，上海的文化艺术事业受到重创，画家陈抱一位于江湾的画室被毁，其很多作品毁于一旦。抗战爆发之后，战争炮火的肆虐更加剧了作品的散佚与毁坏。美术院校的转移和艺术家的流离失所，造成大量的作品在辗转中遗失、损坏或破坏。1937年11月，新华艺专校舍毁于战火，淞沪会战之后所作的油画无一幸存，全被毁坏。特别是画家朱屺瞻，近三十年的西画活动后竟然没有留下一张西画原作，令人扼腕叹惜。国立艺专和北平艺专等师生迁移大西南，其间辗转多地，比如庞薰琹抗战之后先后避难北平、沅陵、成都、昆明、上海、广州等地，因物质条件匮乏再加上动荡的生活使之无法创作西画作品，甚至在西南地区所作的作品，也因时局动荡无法保存。

1966年，留于大陆的画家大都受到政治风波的影响，西画作品，尤其1949年前创作的作品，在题材、形式和内容上已严重不符合主流的意识形态。因此，更多的已完成的和未完成的作品被毁。此时作品的被毁坏分为两种情况：一是抄家"红卫兵"的直接"破四旧"活动。如1966年夏，颜文樑被迫交出在留学法国时所临摹的《罗拉》《善勃》《泉水》等巨幅油画，后不知所踪。[2]朱屺瞻存于顾景炎家的二三百幅油画（1949年之后创作）又被抄家者毁坏。[3]庞薰琹甚至记得被抄走油画作品具体信息，"油画我试用两种表现方法来画，一种是用油画刀，画了《自画像》《屋顶》《绿樽》等等。这幅《自画像》我自己比较喜欢，颜色虽然没有用几种，由于用刀画，色彩的变化比较自然而丰富。'文化大革命'中，指定要我把这画交出来，它的命运大概是被毁了。"[4]"林风眠、吕凤子、陈之佛等校长送我的画在十年浩劫中都散失了，特别可惜的是吕凤子先生送我的那一幅精彩的画，画面上是吕先生的侧面全身自画像，仰首目送空中一只飞燕，题为'送海燕东归'。"[5]

20世纪90年代，当吴冠中再回到国立艺专昆明临时校区附近时，当地老人虽然还记得"国立艺专大学""那个亚波罗商店"，记得"你们见什么都画，我们上街打酱油，也被你们画下来了，还拿到展览会展览"这些片断，甚至记得"你们走的匆忙，留下好多大木箱，原本的书，还有猴子、老鹰（静物写生标本）"直到解放后还保存着一些国画、西画和人像等。可是，当西画作品遇到"文革"，但等问到现在谁家还有时候，都是这样的答案："谁家还有？'破四旧'都烧掉了"。[6]

其实，更多的毁坏是被动的自我审查的结果。画家则因为时局的危急，不得不采取一种自我审查的方式来避免迫害，"主动"与"资产阶级"的腐朽文化划清界线以求暂时自保。庞薰琹说："1966年，我用自己的双手，亲自毁去的第一张画就是《路》，我知道这幅画落到造反派手里，可能会被打成反革命。因为这幅画，没有表现农民是革命的主力，也没有批判封建主义。"[7]另外有一些作品，是作者检视自己的成果，而做出的决定，这些作品不符合作者的期许而做，"说老实话，其中有些画，当是只是为了卖钱为了能生活下去而画的。画这些画时，我内心充满了痛苦，解放后我几乎把这些画全都撕了、烧了。"[8]

1966年8月，林风眠将部分作品放进火炉，付之一炬；[9]关良也采取同样的办法，"烧，将几十年的心血烧掉，其中还有不少的稿本摘记和往来信札"[10]。庞薰琹的作品留下很少，很多作品都毁于这个时期，"他当时只留下来一些少数民族题材的作品没有毁。他认为画少数民族的题材，再上纲。也上不了太大的纲。其他的油画作品，他自己统统毁掉了"[11]。

正如庞薰琹所言，抗日战争撕碎整个中国人的平静生活，人们各散东西。然而在那个年代，心爱的油画、多年搜集的美术资料、文稿又毁去多少呢？"由于没有油画布，那时候把以前的油画作品涂掉，利用这些旧画布在上面重画新画的事情是常有的。对于一个艺术来说：这无异于亲手卡死自己的儿子来再生一个，这种感情是难忍受的，可是又有什么办法呢？"[12]"文革"中被毁坏作品属于画家遭遇的群体灾难，成为画家记忆中永远的伤痛，几乎留在大陆的早期油画家都遇到如此情况（图1）。以"烧"的形式毁坏大量的作品，造成今天林风眠、关良、朱屺瞻等画家的早期西画作品的严重"缺失"。

如果说上述两个原因，受时局、政治的影响因素较大，那么下面的原因，则来自于近现代研究中的对于近现代历史意识的"缺失"。

1980年以后，陆续有些画家将经历战火和"文革"双重劫难留下的作品捐赠给美术馆、博物馆等国家机构。如徐悲鸿、刘海粟、汪亚尘、潘玉良、庞薰琹等，国家为此甚至专门建设以其命名的美术馆保管作品。但曾经很长一段时间，有些作品并没有得到更妥善的研究和再次利用，导致大部分原作仍无法面向学界供研究之需，更不要说面向公众公开展览了。例如，汪亚尘一批西画作品，包括1920年代在国内创作的作品和欧游时期临摹的作品分别捐赠给上海美术馆和中国美术馆，这些作品并没有得到更多的被研究的机会，大多躺在画库中不为人所知。再如，作为当前知名度颇高的潘玉良的作品也遭遇多年的冷遇，直到20世纪90年代，潘玉良因其特殊的人生经历，经电影、文学等作品的共同渲染才更为更多人熟知，而其1960年代捐赠给安徽博物馆的画作，也是到20世纪90年代才被重新重视。再如李叔同的西画作品《裸女》，被学界认为原作佚失，实则这件作品与其他文献在中央美术学院的仓库内，静地躺了30多年，直到2013年才又重见天日，引起学界的惊叹。

另一个问题则是艺术作品向研究者开放的"难题"。这些本来是属于国有机构所藏的藏品，对外的开放程度远远不够，导致信息获取通道的阻塞。以笔者为例，以研究为目的，若要调阅中华艺术宫（原上海美术馆）现存近现代美术作品信息，都是十分艰难的事情。此"难题"背后是艺术作品作为公共美术资源"公共性"的缺失，也就是说，藏于国立机构的美术藏品远没有达到基本的供学者研究的开放程度，这影响了艺术作品的研究。

二、印刷史料的"补位"：著录作品作为一种图像史料

近代印刷业和出版业的兴起，信息的传播方式改变，大规模的工业化生产是近代信息传递的特点。行业化、分工合作的出版与印刷竞争业态，出版与印刷机构争先使用新技术。据《中国印刷》杂志登载，胶印照相制版工艺上已采用了平凹版（offset deep）这一新技术，1933年应用此技术印刷了《美术生活》画报。[13]新技术的应用，为图像还原面目提供了技术上的支持。近代出版内容诸如专业论著、杂志、报刊等名目繁多宣告着信息传播的"纸媒"时代来临。再者市民阶层的形成，受其审美及消费的影响，大众艺术与精英艺术出现合流的情况，展览信息、艺术作品频频见诸报端，为近现代历史研究者留下了丰富的文献史料。

本文所言著录作品是指在出版形成的或以日记、信札等记录的画家作品，显然是与原作图像的"实物史料"相对

图1　庞薰琹：《戴黑帽子的自画像》（现为黑白印刷著录作品），1929年作于巴黎毁于"文革"。

的"镜像史料"。印刷史料中关于艺术作品可以"补位"原作图像"缺失"的现实。从印刷史料中关于艺术作品的存在内容而言，著录作品可以分为以下两类：

（一）镜像著录作品。原作的印刷图像镜像。从视觉呈现上看，有彩色和黑白的差异，虽然受印刷技术的制约，受印刷的偏色、笔触模糊等限制，但镜像图像仍是一种仅次于原作作品研究价值的史料，能够给予研究者在构图、色彩、明暗甚至笔触方面等直观的认识。此类镜像著录图像，较多的存在于随展览出版的图录、个人画集中，因其用纸及工艺较好，从印刷工艺上，杂志等使用珂罗版的图像色彩还原度最好，石板印刷显示质量次好，由石墨印刷报刊图像成像最差；从出版社上面区分，大型出版单位，如商务印刷馆、中华书局、文华美术图书等工艺整体较好（当然图像质量的高低与制作成本有巨大关系）。如1932年，《刘海粟欧游展览出品图录》（上海市政府主办）、1931年9月，上海文华美术图书公司出版《王济远欧游作品展览会集》《潘玉良欧游展览图录》《汪亚尘荣君立欧游展览图录》等，成为研究重要的史料。另一类则存于杂志的专刊、专号、专辑之内。如《青年界》《妇女杂志》《唯美》《艺苑》《艺术旬刊》《良友》《美育杂志》等期刊中。另外，一些报纸的副刊常常会有艺术家展览及作品的报道，如《申报》《民报》《晨报》《大公报》等。此类报刊上的史料，近年来也越来越被研究者挖掘和重视。

（二）文字著录作品。指单纯以文字描述艺术家的作品，此类文字著录作品，较多地存在于展览参观评述访谈、回忆录、书信等文献中。可分为"评述式"和"条目式"两种。"评述式"著录作品，所言及的图像内容可包括作品名称、创作背景、图像内容、形式、风格及意义等几方面，可称之为"有意识著录"。"条目式"的著录作品，多存在于展览评论、访谈、回忆录、书信等文献中，关于某个艺术家的作品"附带"记录，并不专门针对某件作品，也可称之为"无意识著录"。虽然无法提供更详尽的图像信息，但也提供了可贵的线索。如庞薰琹"我用构成主义的画法，画过一幅《魏格孟之舞》，1932年，在上海麦赛尔蒂罗画室的小休息室中，用它作用壁上的装饰。这幅画最后的命运，记不得了"[14]。部分以影像图像结合的形式出现，图文对照的形式，则是更有价值的史料，使研究者对于作品的面貌有具体和深入的了解。

上述已言近代出版种类繁多，相关的著录作品具有以下特点：一是"散"。同一个画家的作品散见于各种报刊，如刘海粟、王济远、徐悲鸿等画家的作品，虽然有相关展览图录等集中体现，但因其个人影响较大，他们的作品往往分布于各种类型的杂志、报刊中，既有专业的美术期刊，也有面向大众的消遣读物，呈极度"碎片化"的状态存在，收集的难度很大，想要做到全面实非易事。二是"广"。近代印刷业发达的上海，印刷物的空间流动频繁，其发行地与现在的文献所在地并没有必然的联系，史料的分布呈现多地区泛化分布现象。比如说，天马会第七展览的图录，在大陆内尚无发现，而台湾财团法人陈澄波艺术基金会却有收藏，原来是1933年陈澄波离开上海时，将书籍、画作、信札等物品带到台湾，对今天的研究者而言，无比珍贵。三是"私"。近现代美术史料掌握在两种手中，一是公立机构所藏，如图书馆、档案馆等，其借阅、复制等有诸多限制，鉴于文献纸质脆弱需要修复等因素，一些史料处于"秘而不宣"的"保护"状态难以查询。二是私人藏家手中，虽有孔夫子旧书网等平台，也因报价极高，令一般研究者望尘莫及。

令人振奋的是互联网信息时代，有关民国的数据库资料平台的推出，如民国期刊数据库、大成老旧期刊数据库等，为研究者带来了便利，一些稀见的文献逐步浮出水面，对于推进研究具有意义。

（一）一些被遮蔽艺术家创作方面的文献被重新发现。如朱屺瞻、李可染、万古蟾、张辰伯等画家早期西画创作情形不清晰，在没有充分的图像作品佐证时，仅凭回忆等材料无法确定其创作的基本面貌，著录作品的发现则使情况有所改观。涌腾发表于《艺术建设》的文章中提及朱屺瞻西画创作的题材为风景画，作品被评价为"笔触有灵感的趣味"[15]。西画家早期作品在大量佚失的现实面前，一个重要的创作证明和线索特别显得珍贵，也是佐证画家创作面貌的依据，能填补研究的空白。

关良早期油画作品也存在原作留存较少的情况，对于他早期油画多风格的探索情况也少有论及。《春》（图2）为关良带野兽风的作品，吴琬在《介绍画家关良》中一文对于关良的作品有更详

图2 关良：《春》（原作不存）吴琬《介绍画家关良》，载于《青年艺术》，1937年第4期，第265-270页。

细的文字描述。

（二）获得作品细节信息。从文字著录作品和图像著录作品对照时能更清楚与全面地认识作品。1933年秋，决澜社第二届画展中女画家丘堤作品《花》（现原作已佚失），现存著录作品配图均为黑白色，从评论式的描述中得知作品的设色是当时另类的红叶绿花效果："但画面上有时为了装饰的效果，即使

图3 张充仁：《怜其少子》，《公教周刊》，1936年第7卷 第40期，第1页。

是改变了自然的色彩也是不妨的。因为那幅《花》，完全是倾向于装饰风的。她也就因了这幅画的得奖而被介绍为决澜社的社员。"[16]同样的例子还有很多，如张充仁西画作品《怜其少子》（原作佚失），但不难从以下文字描述中获得图像的细节。"《怜其少子》（图3）在长方画幅的对角线上，布置猛虎身段的干线，从屈曲生姿的尾梢，延长至背樑首部鼻尖。其乳子石块尽成母虎的伴衬。长方地位中取直线，自然是对角线最长，充仁君将母虎布置在对角线上，使母虎更显得硕大可畏。绛黄的皮参以黑斑和雪白的腹毛，老虎真是美丽，而石坡紫灰的轻淡色调，帮助虎皮黄黑白三色，各见其妙。"[17]

（三）艺术作品的品鉴方面。1929年第一届全国美术展览产生的文献中，关于各方面的记录有十几份，《教育部全国美术展览参观记（一）》（李寓一）[18]、《看了第一次全国美展西画出品的印象》（胡根天）[19]、《美展之绘画概评》（张泽厚）[20]3篇文献内有大量

的著录作品描述。从历史发展的眼光来看，文字对图像的解读与评论可以反推出不同时代的观众的审美。特别是一些名家的作品，在艺术风格和审美基调的确立方面，著录作品显然是一种重要参考。对林风眠的西画作品《不可挽回的伊甸园》（原作已不存），林文铮如此描述："完全是一件想象的作品，它同时被赋予了真实与神秘两种内涵，是中国艺术家反复吟咏过、梦想过的。在孤寂的山谷中，桃树开满鲜花，有瀑布从高处落下，这一切组成了一部自然的协奏曲或神圣的交响曲。亚当和夏娃失却的乐园朦胧地显现于桃花和雾气之后，无法企及又不可抗拒。"[21]另一件作品"《悲叹命运的鸟》用十分东方化的手法画了一队水鸟在芦苇丛上飞翔的情景"[22]。从这些文字中可以看到画面上描述的具全内容，也可以体会到画面意蕴。

因此，面对近现代美术研究图像原作缺失的情况，可以用文字"读"的方式代替或补充图像的"观"，虽然文字是经第三方的再创造，由于是基于画面而做的阐释，基本上保持了画面表现的内容，也可以借着文字描述建构已毁图像。

三、著录作品史料使用需要注意的问题

（一）新的史料的发现。史学研究素来的两派"文献派"和"演练派"是相互依托的关系，没有文献史料的基础，一切的推论演绎只能是空中楼阁，

经不起推敲；而只有文献史料，而不注重从理论层面提升之，则只能成为材料的堆砌，学术上难有建树。近年来，研究学人也越来越注意到文献史料的重要性，注重史料的挖掘，但由于近现代历史发展的客观原因，文献史料的整理仍在起步阶段，并没有形成一种正确的史料整理和运用的观念。"对于新材料的要求加增"，对于"旧材料的细心整理，同等的重要，应当同时进行。不宜定什么轻重、分什么先后"[23]。关于近现代美术历史中特别是西画传入中国的研究中，作为文献的图像著录作品已得到更多的人重视，而对其研究的学术水平上的清理、甄别和研究成为近现代史料的紧迫的重要任务。对于艺术家个人而言，林风眠、朱屺瞻、关良、刘抗等作品的早期面貌都只能透过著录文献体现，朗绍君《林风眠早期绘画》一文，则是使用著录作品的极好例证。[24]关于近现代美术的历史尚有许多这样的个案需要挖掘。

如前面所言，著录作品的产生于近现代的工业化的手段之中，因此，著录作品存在的"散""广""私"等特点，公共资源的被变相私有和垄断化，要求史学者们在收集此类文献的时候，有更大的耐心。从全球化的角度来看，囿于一地的图像史料的搜集总是受局限的，应在跨文化、跨地区的语境下进行图像的搜集、整理和研究。比如中国台湾、日本关于近现代中国美术的文献都应该纳入到视野中来，形成共同的美术资源共同体。对于同一时期下不同文化语境的发展，可以用对照、对比的方式甄别文献的内涵和外延，从他者的角度审视自己史料研究的不足，更正对基础文献整理工作的偏见，不至于有消极的心理和态度。数据库的开放使用，史料获取途径相近，更重要的则是史料获取后研究的视角和方法。

（二）已有史料的甄别。著录作品出现的文章大都为展览的评论，用今天来的话来说，审美本来就是一件非常个人化的事情，审美倾向及审美趣味的不同，即使同一件作品也会有不同甚至相反的看法。而发表于近代报纸、杂志或个人书信、日记中的关于作品的记录，则不免会带有个人的喜好和情绪。著录中详细描述的作品，以一些展览评论和观感见多。此类文献，对照实物历史研究，一方面有相互印证的关系，另一方面，实物不存，则可以从对该画的描述与评论中得窥视作品面貌。使用此类文献时要注意其中文字可能出现的过度溢美之词，应当查证更多的艺术家与评论家关系的资料，证明该文作者评价时的立场，是否处于中立的观点。

（三）注意与其他文献的互证。图像是艺术史研究中重要文献，但并不是唯一的文献，任何图像的产生都有一定的创造主体和接受主体。近现代美术文献的产生，首先是有目的性的活动。即"有意地"传达某种历史信息，表现某种观点及观念。仍以评论式的著录作品文献举例，有关个人的评论往往占有很小的篇幅，有很多是只言片语，且用几个词概括，难以形成多个链条式的证据。从一份图像来证明某艺术家个人发展的，对于史学者来说一定会有失偏颇，因为它显然只是一条孤证，没有旁证的话，只能是待于验证的线索。为了能够通过多种史料看历史，避免由单一史料带来的"偏听偏信"而造成错误的判断，近现代文献出现史料过于繁多，无从下手的现象。不要让一件"罕见史料的发现，成为文章立论的基本预设"，防止微言大义，得出不正确的结论。只有通过与其他的文献资料互证，才能最大还原历史本来面貌。

（四）研究视角的转向。"图像"的地位被越来越多地史学家们所认识到，图像越来越多地充当第一手史料被应用到史实的解读之中。解释图像产生的路径，一是作品产生的时间；第二个是被再次传播的时期，即印刷在纸媒或书信之中；第三个时期则是流传的时期。作品如何被留存到现在？在几次大的社会变革中经历了什么事情？与之产生的关系等问题都是饶有兴趣的论题。因此，从开放的角度而言，在使用图像为史料的时候，除了解读图像本身之外，背后也应有一套不同于其他艺术史书写方法和思维，否则，只能是图像沦为文字的代言工具。对一件作品的产生及其著录经历的解释，将其作为一种史料，则提示了史学研究方法论意义。

结语：著录作品作为一种美术资源

在研究20世纪早期中国西画家艺

术活动时，由于原始作品"缺失"严重的现实，著录作品应作为替代性的"补位"史料，应当重视那些非实物的图像史料，包括著录文字中对于一些作品的描述，从思路和范式上进行"史论并重"的更新，必然会对研究有切实的推进。

著录作品除了学术理论上的研究之用外，基于中国近现代美术中西画作品的"存世量"与"著录量"的反差比很大，以纸为主要媒介的著录作品，是一份"纸本宝库"，是一种关于城市记忆的重要"美术资源"，是解决城市文化"失忆"问题的途径之一。同时，著录作品史料本身就面临保护和修复的问题，事实上，不到一百年的时间，这些纸本出版物就已经出现严重的"老化""破损"现象，亟待专业修复人才介入保护和修复。如何促使其向公众艺术资源转换等一系列问题都有待于学者解决。

注释：

[1] 此展览为常设展，展览作品数据由笔者参观展览考察统计。
[2] 林文霞编：《颜文樑》，上海：学林出版社1982年版，第183页。
[3] 章涪陵、张纫慈：《世纪丹青》，上海：三联书店1990年版，第163页。
[4] 庞薰琹：《就是这样走过来的》，北京：生活·读书·新知三联书店2005年版，第118页。
[5] 曹增明：《海燕先生谈艺专往事》，《艺术摇篮》，杭州：浙江美术学院出版社1988年版，第151页。
[6] 吴冠中：《出了象牙塔》，《艺术摇篮》杭州：浙江美术学院出版社1988年版，第173页。
[7] 庞薰琹：《就是这样走过来的》，北京：生活·读书·新知三联书店2005年版，第177页。
[8] 庞薰琹：《就是这样走过来的》，北京：生活·读书·新知三联书店2005年版，第216页。
[9] 朱朴编：《林风眠》，上海：学林出版社1988年版，第153页。
[10] 关良：《关良回忆录》，上海：上海书画出版社1982年版，第183页。
[11] 阴澍雨本卷主编：《美术观察》学术文丛，北京：中国长安出版社2012年版，第414页。
[12] 黄苗子：《青灯琐记》，北京：大众文艺出版社2004年版，第117—118页。
[13] 上海新四军历史研究会印刷印钞分会编：《中国印刷史料选辑》，北京：中国书籍出版社1993年版，第437页。
[14] 庞薰琹：《就是这样走过来的》，北京：生活·读书·新知三联书店2005年版，第112页。
[15] 涌腾：《评默社画展》，《艺术建设》创刊号，上海：上海杂志公司1936年，第10页。
[16] 婴行：《中国美术在现代艺术上的胜利》，上海：东方杂志1930年版，第1页。
[17] 彬：《张充仁个展出品快观记》，《张充仁个展特辑》，《唯美》，上海：唯美社出版1936年第12期，第12—17页。
[18] 《妇女杂志》（The Ladies' Journal）第五十卷第七号，教育部全国美术展览会特辑号，上海：妇女杂志社1929年7月发行。
[19] 《艺观》第3期，1929年出版。
[20] 《美展》第9期，1929年5月4日出版。
[21] 林义铮：《为中国参加巴黎国际装饰艺术和现代工业博览会图录》序言，转引自《林风眠之路》，杭州：中国美术学院出版社1999年版，第31页。
[22] 《艺观》1929年第三期。
[23] 顾颉刚：《答李玄伯先生》，《古史辩》第1册，上海：上海古籍出版社1982年版，第273页。
[24] 龙瑞主编：《重建美术学 中国艺术研究院美术研究所2002年度论文精粹》，长春：吉林美术出版社2002年版，第131—142页。参见李治：《上海美专中的"刘抗画室"——新加坡先驱画家刘抗的早期艺术活动研究(1933-1937)》，2016年第4期。

（栏目编辑　胡光华）

（上接第67页）

版社1986年版，第44页。
[36] [明]董其昌撰，印晓峰点校：《画禅室随笔》卷四《杂言上》，华东师范大学出版社2012年版，第131页。
[37] 李良：《<圣朝名画评>成书年代考》，载范景中、曹意强主编《美术史与观念史》（VIII），南京师范大学出版社2009年版，第106—120页。
[38] [宋]刘道醇：《圣朝名画评》卷二《山水林木门第二》，于安澜编《画品丛书》本，第131页。
[39] [宋]郭若虚：《图画见闻志》卷三《纪艺中》，于安澜编《画史丛书》（一）本，第37页。
[40] [宋]王辟之：《渑水燕谈录》卷七《书画》，《宋元笔记小说大观》（二）本，上海古籍出版社2007年版，第1285页。
[41] [宋]王明清：《挥麈前录》卷之三第89条，《宋元笔记小说大观》（二）本，上海古籍出版社2007年版，第3598—3599页。
[42] [元]脱脱等：《宋史》卷四百三十一《李觉》，中华书局1977年版，第12820页。
[43] [梁]皇侃疏，高尚榘校点：《论语义疏》卷八《卫灵公第十五》，中华书局2013年版，第408页。

（栏目编辑　张晶）

杭稚英画学渊源之良师益友

杨文君

（上海立达职业技术学院，上海，201609）

【摘 要】杭稚英是近现代上海著名的商业美术家，他和他所创办的"稚英画室"绘制了超过千幅优秀月份牌画，并为大量民族企业设计商标和产品包装。杭稚英的艺术创作除了受当时月份牌画艺术发展大环境和同行画家的影响外，主要得益于在商务印书馆图画部结识了徐咏青、何逸梅两位良师益友。本文力图从史料出发，完善杭稚英画学渊源研究中的这一部分，以更加全面、客观地理解杭稚英及"稚英画室"的月份牌画艺术。

【关键词】月份牌画 杭稚英 徐咏青 何逸梅

作者简介：
杨文君（1979—），女，美术学博士，上海立达职业技术学院讲师。研究方向：中国美术史、旅游文化。

月份牌画艺术自清末萌芽，到民国时期发展成熟。1930年，郑逸梅在《谈月份牌》一文中谈到当时月份牌画的三大名家郑曼陀、谢之光、杭稚英，认为杭稚英在三人中"资格最浅。然能努力从事"。"新作甚多，尤可意者"。[1]因为杭稚英作品优秀，又勤勉作画，郑逸梅判断年轻的杭稚英已有与两位前辈"齐驱并驾之势"[2]。后起之秀的杭稚英能在月份牌画界的激烈竞争中获得优势，成为集大成者，是有多种原因的。比如，他能把握住20年代末到30年代初上海社会、经济、城市环境由量变进入到质变阶段的时代脉搏，认清了月份牌画艺术的立足点是商业广告而不是年画，倾向以广告画和独立画片形式取代之前印有年历受发行时间限制的月份牌年画形式；能吸收中国传统绘画与上海新兴艺术的营养，确立自己鲜明的艺术风格；能在郑曼陀开创的擦笔水彩技法上更上一层楼，汲取月份牌画家前辈的养分；能有远见和经营头脑创办和壮大"稚英画室"……

而从画学渊源来分析，进入商务印书馆图画部学习，既是杭稚英系统学习商业美术的开端，也是他有幸遇到人生重要的两位良师益友的契机。那就是，在图画部，他深受徐咏青、何逸梅的艺术影响，即便练习生生涯结束，杭稚英也继续在实践中学习和进步，并始终保持与两位导师的联系，何逸梅后来还成为了画室的成员。

图1 杭稚英为上海汇明电筒电池绘制的同系列月份牌画

一、近代商业美术人才的共同导师——徐咏青

徐咏青[3]是近代上海的著名画家,也是早期洋画运动的代表人物。陈抱一在《洋画运动过程略记》中,认为他是"当时著名的洋画倾向作家之一"[4]。

徐咏青自小由徐家汇天主教堂所属的孤儿院收养,后入土山湾美术工艺所学习素描、色彩,"传闻徐氏曾从刘修士(即刘必振)习画"[5]。少年时代进入同属教堂的土山湾印书馆,负责书籍装帧、插图创作等设计工作,不久名声渐盛,与其师不相上下。1911年8月26日,湘客撰文发表了徐咏青、童爱楼、张聿光在四马路源昌镜架号光影中国名胜画记的观感,赞誉他高超的艺术水平。[6]他的作品也多次刊登在报纸上或印刷成册,当时流传甚广,如1917年获征东雅印务有限公司的月份牌画[7],1919年5月23日《申报》刊登他的插图"恒心""公理"[8],1920年与众画家的水彩画集出版[9],1937年由中国图书杂志公司印刷发行画片"西湖博览会"等[10]。张充仁结合徐咏青的生平认为"徐咏青早年在土山湾教会里学画艺,尽管从19世纪末外国最好的画家的成就中汲取营养,又常和任伯年、吴昌硕等交往,对中国画体会得深,对外国水彩理解得透,加上对中外理论的钻研,不怪在水彩画上有很高的艺术水平"[11]。

1913年,商务印书馆因编辑、出版的需要设立了图画部(也有美术室、美术部之称[12]),邀请徐咏青前来主持。[13]同年6月22日,《申报》刊登了上海商务印书馆招考图画生的广告[14],这应该就是最早的练习生。这一批练习生中的何逸梅、凌树人学成后继续留在图画部教授[15],徐咏青离开商务后两人又各自主持图画部一段时间。杭稚英不久也考入商务图画部,之后迅速成长为其中的佼佼者。徐咏青主持图画部后,商务成为近代上海商业美术人才培养的重要基地,除何逸梅、杭稚英外,倪耕野、金梅生、金雪尘、戈湘岚、李泳森、鲁少飞、陈在新、张荻寒等都曾受教于图画部。

图2 上海商务印书馆招考图画生广告,《申报》,1913年6月22日

土山湾印书馆的早期经历使徐咏青在掌握商业美术技能的同时,清醒地看到了以实用为目的的开阔的商业美术发展前景,特别是清王朝被推翻后,重农抑商思想在社会层面受到动摇,上海经济迎来较为宽松的政治环境,外商加紧对华的产品倾销,民族资本也获得相对有利的条件加快发展。商业美术成为经济发展产品销售的一项重要工具,需求与日俱增。因此,徐咏青不仅在图画部大力培养符合时代需要的商业美术人才,还极力提议商务印书馆扩大自己的业务范围,增强商业美术实力。商务在徐咏青的建议下除了传统的书籍编辑、出版、印刷,还加强了美术和印刷的实力。特别是徐咏青本人擅长风景画,绘制了不少优秀的月份牌画,在他的影响下,商务对于月份牌画领域不断重视。1917年6月,商务印书馆征集各大商家月份牌,开设月份牌展览会[16],名噪一时,甚至在第二年还出现了被人串窃的风波。[17]

除了图画部的工作,徐咏青也热衷于美术书籍的绘制和编辑。1910年后,徐咏青开始编辑学生教材,1913年他根据教育部令编辑的"两等小学秋季始业学生用书",由中国图书公司出版发行。[18]在商务印书馆期间曾"与日本人尾竹卓布合作编绘了《中学用铅笔画帖》六册,所绘的花卉因混用水彩与素描,形象逼真,色彩鲜艳,使人耳目一新"[19]。

作为近代中国著名的水彩画家、商业美术教育家,徐咏青画名盛,社会职

务繁多，进入商务后第二年即1914年，上海图画美术学院迁移扩充，徐咏青与张聿光、沈伯尘、陈洪钧共同担任教务[20]；1917年6月，与日本人细川立三等共同创建五彩绘石艺术社[21]，又拟与人合创设女子美术图画专校，校址在北四川路[22]；1918年，徐咏青受聘中华美术专门学校，任图画主任[23]。此外，他还在自己的寓所招生，教授铅笔、毛笔、钢笔、擦笔、水彩画、油画、五彩石印等各类绘画和印刷技法[24]，可谓是美术教学上的全才。

关于杭稚英在商务印书馆图画部学习时，是否正式拜师徐咏青，并没有确切的档案文献。但在杭稚英研究中，则有多位学者明确指出徐咏青曾教授杭稚英西洋画。

之一："杭稚英、金梅生等人都曾在商务印书馆接受严格的西画造型训练，这对他们进一步提高擦笔画的表现能力极有助益。他们的授课老师徐咏青曾在土山湾学画。徐的老师刘德斋是中国近代最早接触西方油画的中国画家之一，绘制过不少油画作品。徐咏青本人又擅长水彩画。这些资源都极好地帮助杭稚英等人进一步酝酿改进擦笔水彩画的技法，塑造更富有表现力的艺术形象。"[25]

之二："……入商务印书馆图画部当练习生，并从徐咏青习西洋画。"[26]

之三："……随父至上海，考入'商务印书馆'图画部，从何逸梅学画，后又从师徐咏青。"[27]

之四："杭稚英曾在'土山湾画馆'向徐咏青学习西画，后来又向郑曼陀学习擦笔水彩画法……"[28]

为进一步确认徐咏青与杭稚英的绘画师承关系，笔者采访了杭稚英的长子杭鸣时先生，杭老师回忆他父亲当时画室的情况后，谈到了一件令人印象深刻的往事：

"我父亲的书桌上长期放着一张徐咏青先生的照片，小时候我觉得好奇，就去问父亲。他回答说这是他的尊师，他的艺术创作受到徐先生的影响很深。父亲说话时的神情和语气都非常严肃，显然他是相当尊敬徐先生的。"

随后，杭老师又做了补充：

"徐先生是土山湾画馆出来的，我父亲也因为徐先生的关系特地去过土山湾。当时我还没有出生，不知道父亲是去学画的还是做什么，但他去过这件事是后来告诉我了。"[29]

从这两段杭稚英后人的口述文献中可知，杭稚英对徐咏青的尊敬和感激，并始终将他作为尊师看待。不论杭稚英是否正式拜师徐咏青，他的艺术人生受到徐的重大影响是毫无疑问的，否则就不可能在"书桌上长期放着一张徐咏青先生的照片"。而土山湾画馆又是徐咏青早期学画和工作的地方，杭稚英前去土山湾无论是与徐咏青本人见面还是仅仅前往恩师艺术启蒙的地方感受那里的艺术氛围，或者前去观赏恩师的作品，都透露出他与徐咏青师徒关系的可能性很大。

从徐咏青、杭稚英两人在商务印书馆图画部所待时间来看，徐咏青1913年开始主持图画部[30]，1915年离开商务，由何逸梅主持[31]。杭稚英则是1914年进入图画部，到1917年学习期满去商务门市部工作。所以杭稚英在图画部学习的3年至少有1年是徐咏青在那里当负责人的，同在一个屋檐下的两人可谓是"抬头不见低头见"，不可能毫无绘画学习上的交流。更何况徐咏青当时已经是著名的画家，尤其是水彩画极为精湛，商务将他请来除了对图画部的规划和管理外，也势必看重了他的水彩画技能，希望徐咏青能将画技传授给图画部的练习生们。胡怀琛在1934年撰写的《西洋画、西洋音乐及西洋戏剧之输入》一文中，提到过风靡上海的水彩画，就是与徐咏青有密切的关系：

"……介绍西洋画到中国来的，有两个人比较早。一个是徐咏青，前清光绪宣统间（1909年）就在徐家汇土山湾画馆绘水彩画，兼为有正书局及商务印书馆绘习画帖等，后来上海盛行的水彩画，可说是从徐氏起头。"[32]

所谓"上海盛行的水彩画"，其中重要的一支便是擦笔水彩技法的月份牌画。杭稚英、何逸梅、倪耕野、金梅生、金雪尘、戈湘岚、李咏森等自20年代起都是沪上知名的水彩画家，而这批人都曾受教于图画部。2009年，丁浩在他晚年的回忆录中谈到他曾为求证徐咏青在土山湾学画请教过李咏森和余凯，侧面印证了徐咏青曾在商务印书馆教水彩画：

"1981年我在写广告画教材时，想到李咏森在商务印书馆作练习生时是

徐咏青教他画水彩画的，就去请教李咏森……"[33]

以此可见，徐咏青在商务图画部有教水彩画是确认无疑的，杭稚英作为练习生的一员因此受到徐在西洋画尤其是水彩画上的传授也是与事实吻合的。

从杭稚英的水彩画作品来看，虽然杭沿用的是郑曼陀开创的擦笔水彩技法，需要以炭精粉造型，但是杭稚英能够在此基础上进行改进和创新，克服过度使用炭精粉造成画面灰黑的弱点，是基于杭对自己水彩技法水平的自信。因为只有尽可能减弱炭粉素描的使用范围，直接用色彩表现暗部，并以透明水彩色渲染，才能使画的人物，"既有细致的造型又具鲜亮的色彩"[34]。无论是早期杭稚英独立绘制的作品还是后来"稚英画室"集体创作时由金雪尘负责绘制背景，这些月份牌画以水彩画出的风景都与徐咏青的以水彩画出的风景月份牌画极为相似。除了杭稚英1924年刊登在《社会之花》上时装仕女图作品与郑曼陀、徐咏青合作月份牌画有许多相似之处外，"稚英画室"也曾经参考徐咏青相同的题材的月份牌画绘制作品。下图（图3）是徐咏青在1924年绘制的虎丘风景月份牌画和"稚英画室"在30年代绘制的唐伯虎点秋香的古装题材作品，背景也是虎丘，虽出现了多个人物，但不难看出两幅作品构图相似，色彩鲜艳着色细腻，有异曲同工之妙。

杭稚英与徐咏青直到徐赴香港后仍然保持着密切的联系。[35]1937年8月2日，时任中国工商业美术作家协会常务理事的杭稚英在第二十次理事会上，提议聘徐咏青为该会名誉董事兼任香港办事处主任并被通过。[36]从时间上来看，那时徐咏青已经在香港待了至少五年，这从有关徐的报道中可证实[37]。在徐咏青前往香港后，一方面是抗战局势日益严峻赴港避战乱，另一方面他在当地任职教授的同时承担了和工商业美术家协会保持联系的工作。杭稚英作为推荐徐咏青为该会名誉董事兼任香港办事处主任的推荐人，又有商务印书馆时期的师生情谊、艺友社时的社友，可推测徐咏青在担任了工商业美术作家协会的职务后，实际工作仍会经常和杭稚英保持联系。

二、亦师亦友何逸梅

何逸梅[38]是1913年进入商务印书馆图画部的第一批练习生之一，中国画和西洋画均擅长。在徐咏青重视实用美术的理念下，学习刻苦的何逸梅很快展示出了商业美术设计的才华，深受器重，不久便跟随老师带新进的练习生。这也是杭稚英考取图画部后在绘画上受何逸梅教授影响颇深的缘故。

之一："当时的商务印书馆图画部

图3　徐咏青1924年南洋兄弟烟草月份牌画（左）与
"稚英画室"30年代绘奉天太阳烟草月份牌画（右）

图4 中国工商业美术作家协会职员名录，选自《现代中国商业美术选集二》

图5 商美协会第十六次理事会报道，《申报》，1937年1月11日

有教师3人。……另一位授国画基础的是民国初年颇有影响的何逸梅先生。"[39]

之二："当时，商务印书馆有三位教授艺徒的老师，一位是德国籍画家，专教西画和工艺设计；另一位是何逸梅先生，主要传授国画基础，尤其人物画；再一位就是徐咏青，主要传授素描和色彩技法。"[40]

之三："原商务印书馆的老师何逸梅先生从香港回沪，其时上海住房奇缺，他就将何老先生全家请到山西路，辟室安居，并入伙画室。"[41]

徐咏青离开商务后，图画部实际上由何逸梅主持[42]，何逸梅继续发扬该部在书籍装帧和插画、月份牌画以及产品设计和包装等方面的优势，使图画部成为了近代中国举足轻重的商业美术机构，特别是人才培养的摇篮。这一时期，何逸梅交友甚广[43]，再加上他的人物造型准确、画风细腻、色彩清新色调柔和，非常适合绘月份牌画，所以约他稿件的厂家络绎不绝。1922年《游戏世界》发表了他的作品"清歌妙舞"[44]，1926年《紫罗兰》上还发表了《谈话：我的署名余话之余话》[45]一文。杭稚英离开商务自立门户后，也保持了与尊师何逸梅的密切往来，两人既有师生情谊，又在商业美术事业上志同道合。1925年，何逸梅被香港永发公司以高薪聘去专绘月份牌画，艺术地位与当时香港誉为"月份牌王"的画家关蕙农旗鼓相当[46]，由于后来杭稚英的名气在月份牌画界最为响亮，"何先生后来在香港被称作'香港杭稚英'"[47]。

何逸梅离开商务后很长时间都在香港工作，而他在沪期间的作品多由商务印书馆图画部保存。1932年"一·二八"事变中，商务的大部分建筑、机器、书籍和珍贵原始资料在战火中付之一炬，图画部亦在其中，使得何逸梅的早期作品今日难觅踪影。现在还能看到由他绘制的1934年第十版上海大东书局印行《水彩画临本》，1套4册，该套书初版是在1920年，因此《临本》中的作品基本是何逸梅在商务图画部时期所绘。《临本》中的作品构图比较简单（这与此套书是指定中等学校用的教材有关），色彩明亮、色调清雅，已呈现何逸梅绘画风格典型的甜、柔的浪漫气息。"杭派"艺术的绘画作风"淡雅、细腻、柔和，用笔设色流畅明快……创作了大量明丽多姿、生气盎然的月份牌画"[48]，实际上与何逸梅的水彩作品是非常相近的。

1941年太平洋战争爆发，日军攻占香港，何逸梅返回上海定居，并在杭稚英的画室进行月份牌画创作，成为"稚英画室"一员。笔者就何逸梅在山西北路"稚英画室"生活和工作的几年情况，又向杭稚英的长子杭鸣时先生询问了当时的一些细节。

"是的。何逸梅先生1925年去了香港，很长时间一直在那里发展。太平洋战争爆发，香港也不安全了，他就回上海来。但是何家以前住的屋子都没有了，当时也找不到住所。我父亲知道

图6 何逸梅绘《水彩画临本》与内页范画

后,立刻把他的老师还有全家人都接到我们家山西北路430号的房子来,山西北路的房子还是很大的,有40多间,我父亲就腾出其中带阳台的四开间屋子让何先生一家住,还有一个小楼梯可以通往阁楼,因为觉得好玩我还一直上去,所以经常看见何先生、他儿子、女婿……大家就这样一起住了七八年之久。"[49]

"何逸梅先生话不多,平时就是喜欢画画还有养金鱼。他对我也很喜欢,我经常看到他用擦笔水彩来画月份牌,或者就是画国画。"[50]

在"稚英画室"期间,何逸梅继续创作月份牌画,与画室成员共同承接各种商业画件。在画室中,杭稚英负责业务承接,考虑到何逸梅这些年在香港发展,上海的商户不多,拖家带口经济压力比较大,他也经常把一些业务单独转给他的老师独立来做。

"父亲还会把他接到的一些商业画件的任务转给何先生做,让他多些收入,维持家人的开支。月份牌画、16开大小的日历台上的画片和其他小件都有。"[51]

何逸梅、杭稚英、金雪尘都是从商务印书馆图画部出来的,"杭派"艺术又是集体创作,出品时非常注意风格的一致,但是彼此间还是有细微的差别的。

"何先生也是用擦笔水彩技法,但与我父亲、金雪尘先生相比,他的绘画特点是更为工整。"[52]

1947年杭稚英逝世时,何逸梅与画室其他同人登报启事,扼腕痛惜爱徒兼好友的英年早逝。

解放后,何逸梅又创作了大量优秀的新年画,风景如临其境、花鸟栩栩如生,《鹭》《上海的公园》《绿化校园》《各地名胜风景(杭州)》《课余牧羊图》《伯乐相马》等都是这一时期他的代表作品。

除了徐咏青、何逸梅两位良师益友,杭稚英的艺术创作也受到当时月份牌画艺术发展大环境和同行画家尤其是郑曼陀开创的擦笔水彩画的影响。[53]抗战爆发后,杭稚英因拒绝为日本人作画被迫关掉画室,期间则拜师符铁年学习国画:

"近且肆力于国画,文词师事衡阳符铁年,符公大器之,故其作竹石松梅诸画,颇能得其精髓。"[54]

国画的精进不仅使杭稚英在画室关闭期间能重拾多年商业美术生涯中难得的中国画创作,对他的月份牌画画技尤其是背景描绘也是进一步的提升,只是杭稚英抗战胜利后不久便因过度劳累英年早逝,后期月份牌画作品也多为画室成员合作而成,本文便不再冗述展开。

注释:

[1] 郑逸梅:《谈月份牌》,《联益之友》,1930年总140期。
[2] 同[1]。
[3] 徐咏青(1880-1953),上海松江人。
[4] 陈抱一:《洋画运动过程略记》,《上海艺术月刊》,1942年第6期。
[5] 同[4]。
[6]《申报》,1911年8月26日。
[7]《申报》,1917年10月31日。
[8]《申报》,1919年5月23日。
[9]《申报》,1920年2月28日。
[10]《申报》,1937年2月1日。
[11] 张充仁:《谈水彩画——京沪两地画家座

谈会报道》，《美术》，1962年第5期。
[12] 李超：《中国现代油画史》，上海书画出版社2007年版，第34页。
[13] 徐昌酩：《上海美术志》，上海书画出版社2004年版，第406页。
[14]《申报》，1913年6月22日。
[15] 陈瑞林：《城市大众美术与中国美术的现代转型》，《南京艺术学院学报》(美术与设计版)，2007年第3期。
[16]《申报》，1917年6月15日。
[17]《申报》，1918年1月24日。
[18]《申报》，1913年2月18日。
[19] 赵琛：《中国广告史》，高等教育出版社2008年版，第309页。
[20]《申报》1914年7月14日。
[21]《申报》1917年6月17日。
[22]《申报》1917年6月13日。
[23]《申报》1918年7月12日。
[24]《申报》1919年1月12日。
[25] 林家治：《民国商业美术史》，上海人民美术出版社2008年版，第98页。
[26] 张海鳌：《"两岸同珍"月份牌，芳菲云天——纪念爱国艺术家杭稚英先生诞辰110周年》，海宁博物馆纪念展内部资料，2011年，第27页。
[27] 朱明尧：《"月份牌"名画家杭稚英》，《美术报》，2002年2月22日。
[28] 陈瑞林：《月份牌与海派美术》，《海派绘画研究文集》，上海书画出版社2001年版，第477页。
[29] 据采访杭鸣时先生整理。
[30] 同[13]。
[31] 同[15]。
[32] 胡怀琛：《西洋画、西洋音乐及西洋戏剧之输入》，《上海市通志馆期刊》第四期，1934年。
[33] 丁浩：《美术生涯70载》，上海人民美术出版社2009年版，第50页。
[34]《装潢艺术家杭稚英》，浙江海宁市政协文史资料委员会内部资料，2002年，第8页。
[35] "商务印书馆美术室主持人徐咏青南下香港，主持华益印铁制罐厂的美术设计和印刷工作，后在湾仔设立画室传授月份牌画技法。"引自王震：《20世纪上海美术年表》，上海书画出版社2005年版，第290页。
[36]《中华民国三十六年中国美术年鉴》，中国图书杂志公司1948年版，第180页。
[37] 1932年，香港华益制罐厂请他为该厂绘制罐盒图案和月份牌广告画，同时承接其他公司的图案委托任务，并登报招徕：
"……务使出品趋于美术化。沪上名家徐永清君，其艺术久已脍炙艺林，一切作品无不精美绝伦。徐君对于广告画尤有更深之研究，故于所绘月份牌等尤为风行一时、洛阳纸贵，真有不胫而走之概。其艺术如何，于斯可见。兹承徐君南游之便，本厂特聘请徐君主持美术事宜，以期尽善尽美之发展。辱承徐君不弃，欣然就。嗣后对于本厂一切罐盒广告牌等图样，悉由徐君计划绘画，合以本厂之印刷制造、科学从事，更能相得益。倘承各界委制罐盒或广告牌等，当自竭诚代为设计，俾尽装潢美观之能事，如蒙各大公司或各界以月份牌广告牌图样见委者，请移玉步……"
以上引自李世庄：《20世纪初粤港月份牌画的发展》，《广东与二十世纪中国美术国际学术研讨会论文集》，湖南美术出版社2008年版，
第164页。
[38] 何逸梅（1894—1972），号明斋，江苏吴县人。
[39] 同[34]，第2页。
[40] 同[25]。
[41] 杭鸣时：《记中国第一代装潢艺术家杭稚英先生》，《包装与设计》，1997年第86期。
[42] 同[15]。
[43] 郑逸梅在《艺林散叶续编》（中华书局，2005年）回忆道："与我同名之画家，撰有《回忆录》，颇多近代掌故，惜凌乱未克锌行。"从这段文字可看出当时何逸梅人际交往很广，才可能在自己的回忆录中提到众多的近代掌故，只可惜未能付印无法见到。
[44] 何逸梅：《清歌妙舞（画）》，《游戏世界》第16期，1922年。
[45] 何逸梅：《我的署名余话之余话》，《紫罗兰》第一卷第15期，1926年。
[46] 同[15]。
[47] 杭鸣时：《记中国第一代装潢艺术家杭稚英先生》，《包装与设计》，1997年第84期。
[48] 同[28]。
[49] 同[29]。
[50] 同[29]。
[51] 同[29]。
[52] 同[29]。
[53] 关于这一部分，笔者在《月份牌画艺术的发展与画家三脉系》（发表于《中国美术研究》2016年第1期）一文中做了较为详尽的阐述。
[54]《故杭稚英先生事略》，《美》，上海美术茶会编，1947年第5期。

（栏目编辑　胡光华）

林风眠绘画中女性形象的符号学分析

廖泽明　凌承纬

（四川大学艺术学院，成都，610207）
（四川美术学院中国抗战大后方美术研究所，重庆，401331）

【摘　要】林风眠是20世纪中国绘画史上具有重要意义的画家，举凡要研究中国现代美术的发展，都要涉及林风眠的研究课题。林风眠擅长风景、静物、动物、人物等各类科目，其女性人物画作品尤为突出，思想与艺术内涵也最为丰厚。论文从符号学的角度，分析林风眠绘画中女性形象的视觉秩序，阐释这些女性形象背后的叙事话语和文化蕴涵。

【关键词】林风眠　女性形象　符号学分析

作者简介：
廖泽明，男，四川渠县人，四川大学艺术学院博士研究生、内江师范学院张大千美术学院讲师。研究方向：中国现当代美术。
凌承纬，男，重庆人，四川美术学院中国抗战大后方美术研究所所长、教授，重庆现当代美术研究所所长。研究方向：中国抗战大后方美术。

女性作为艺术表现的对象历史悠久，一部女性形象演变的历史也是一部女性审美意识的流变史，绘画中塑造的女性形象好似是一面镜子，映照着时代文明自身。林风眠的创作生涯有70余年，在这漫长的岁月中，他潜心创作，不断探索，完成了大量的女性形象绘画作品。林氏画中的女性形象是指以女性为主要描绘对象，展示女性的生活情境，并能体现出一定主题思想的人物形象，通常有仕女、裸女、戏曲女性、劳动女性等题材类型。以目前为止收录画作最多的《林风眠全集》[1]（画集3卷）为例来统计，画集总计收入林氏作品773幅，其中人物画有313幅，在人物画作品中，以"女性形象"为表现内容的就占有284幅，包括古装仕女143幅、裸女有41幅、劳动女性有39幅、戏曲女性有29幅、现装仕女有24幅、修女有8幅。显然，仕女和裸女形象是林风眠艺术创作表现的重要内容。学界对林风眠人物画多有论述，但现有的研究成果往往是对林氏绘画进行美学分析后则浅尝辄止。现今在一个视觉文化和阐释学的学术语境中，我们有权利对其绘画作品进行再分析。本文以林风眠的仕女、裸女作品为例，从符号学的角度来分析林氏画中女性形象的视觉秩序，阐释隐藏在这些女性形象背后的叙事话语和文化蕴涵。

一、从皮尔斯符号学看林风眠画中女性形象

符号学作为一门现代学科，自古以来就以不同的形式而存在。现代符号学源于瑞士语言学家索绪尔（Ferdinand de Saussure）和美国符号学家皮尔斯（Charles Sanders Santiago Peirce）。前者认为符号由两部分构成：即"能指"和"所指"。皮尔斯符号系统比索绪尔复杂得多，他提出了与索绪尔相异的符号构成理论，艺术史家大都采用他的体系。皮尔斯认为，"符号是由三个部分组成：一是符号采纳的形式（不一定是物质的形式），被称为'再现'；二是由符号组成的感觉或意义，被称为'解释'；三是符号所指的事物，被称为'物象'。"[2]林风眠绘画中女性形象符号的编码机制展现了符号的观念与形式之间的互动，林氏画中女性形象编码系统的建立，使其绘画风格得以形成，而林氏绘画风格的形成，也可由这一编码机制的建立来揭示。

林风眠女性题材绘画编码系统的视觉秩序，见诸其画中的女性形象、空间场景、装饰性物品等图像符号与现实生活中的女性身体和生存状态的关系。林风眠女性题材绘画的独特之处在于女性形象的符号化编码，及其画面结构的视觉秩序。林氏在女性题材绘画，尤其是仕女作品中，刻意设置了一系列代表中国传统生活的图像符号，如屏风、中式栏杆、中式花瓶、东方乐器、中式床、中式扇子、烛台等家居饰品或用品，营造出具有中国传统氛围的家庭场景。林氏画中的女性形象，或照镜梳装，或手持团扇，或凭栏远眺，或支颐沉思，或抚琴看书，神情萧肃，显现出哀愁、幽

怨的弱女气息。作为视觉符号，女性形象由脸部、体态、服饰等图像来再现；空间场景则由床榻、窗棂等图像来再现；而装饰性物品则有花瓶、乐器、镜子、书籍、莲花等为主要图像。

美国符号学家皮尔斯构建了三元符号论的意指秩序，也就是"三符三项"的秩序。所谓"三符"，指的是"像似符""指示符"和"规约符"；而所谓"三项"，则是指"再现项""解释项"和"对象项"。

在《皮尔斯：论符号》一书中，对像似符、指示符和规约符这三类符号作了解释："像似符借助自己的品质而成为一个符号，即便它所再现的对象不存在（当然，尽管它在这种情况下不能被算作一个符号），它也同样拥有这种品质；或者它从未被另一个符号解释过，它还是同样拥有这种品质。……而指示符是这样一种符号，它直接反映着它的对象，或者说，它与它的对象存在着一种实在的联系；同样，就算它从未被解释成为一种符号，但一旦它与对象存在这样的关系，它就应当是一个指示符。因此，风向标是风吹动之方向的指示符。规约符是这样一种符号，它能成为符号不是因为它与对象有某种共同的品质，也不是因为它与对象存在着某种机械的联系，而仅仅是因为它可以在另一个符号中被解释为符号。"[3]

皮尔斯用"符号"（即"再现项"）一词，来指称现象世界。"再现项"的功能相当于索绪尔的"能指"，"对象项"则相当于索绪尔的"所指"。皮尔斯用"模式"这个词来指称意指秩序，在皮尔斯的意指秩序中，再现项与对象项之间的关系要受到解释项的制约。因此，解释项决定着"三类符号"如何指涉了对象项。

用皮尔斯符号学分析林风眠绘画中的女性形象，可以获取一个描述的理论框架。皮尔斯的三类符号分别是"像似符""指示符"和"规约符"。"像似符"指的是符号与对象间的相像或相似。林风眠绘画中的女性形象、空间场景、装饰性物品等图像，以其视觉相似而得以代替现实世界，这些女性形象都如实地再现了女性在现实空间中的活动。皮尔斯认为，像似符关涉到对象和关于对象的概念。以此来看林风眠画中女性形象，则可得知他画中的女性形象不仅再现了现实生活中的女性，而且也涉及关于女性的概念，这些都指向现实社会中女性的生存状态。"指示符"这类符号与对象的关系是指示性的，比如指示空间位置或方向。林风眠画中女性形象、空间场景等图像符号，不仅与现实生活的女性具有视觉上的相似性，而且还包含有空间的指示性。观赏者可以顺着林氏画中的床榻、桌椅、古琴、向后延伸的线条等所指引得方向，联想和追问这些女性形象在现实生活中的生存空间和性别角色。"规约符"，也即象征符号，皮尔斯为此类符号提供了三个界定：其一，象征是一个再现项，其再现性得自于规约，并制约着解释项；其二，象征是一项定律，可以制约未来，其解释项必须与其相协调，因而也必须前置于对象项；其三，象征是一个符号，可以用来指称对象项。我们可以用林风眠画中的女性形象符号，来说明皮尔斯给规约符所作的界定。林氏画中女性形象不仅是现实生活女性的再现，而且指示了女性的生存空间，更是林风眠心理创伤的象征。可以说，林风眠绘画中的女性形象是对其孤独、忧伤等内心情感体验的符号化编码，他借由女性形象这种图像符号来实现自己独出心裁的梦幻般的表现和追求。

在对三类符号的阐述中，皮尔斯将解释项置于重要位置，并在符号与对象项的关系中来讨论解释项。皮尔斯认为："符号或再现体是这样一种东西，对某个人来说，它在某个方面或用某种身份代替某个东西。它可以对某人讲话，也就是说，它可以在那个人的心中创造一个相等的符号，甚至是一个更为发展的符号。它所创造的这个符号，我把它称之为第一个符号的解释项。这个符号代替某物，也即代替它的对象，但它并不能代替其对象的所有方面，而是与某种观念相关的方面，我通常称其为再现体的基础。"[4]以此来对照林风眠的绘画，林氏画中女性的性别角色相当于皮尔斯所说的解释项，它由女性形象来指涉。林氏绘画中描绘的女性形象，既指涉了现实生活里的女性，又指涉了有关女性性别的概念，并由此指向现实生活中女性的生存状态。如此来看，林氏画中的女性形象不仅仅是现实生活中真实女性的再现，而且是现实女性生存状态的中介。

皮尔斯符号学意指系统在形式层面的横向轴与观念层面的纵向轴的对接形成了"T型结构"。"T型结构"的横向轴由三类符号构成:"像似符""指示符""规约符"。三者的关系是平行的,功能也相似,即再现、指示、象征。此三者的目的也相似,即指涉并引出解释项,并最终指向对象项。"T型结构"的纵向轴也由三项构成:再现项、解释项、对象项。这三者的关系不是平行的,而是符号意指的向前行进,三者的关系是一个指向另一个。这三类符号均指向解释项,而解释项则最终指向对象项。

林风眠绘画中的女性形象具有"像似符""指示符""规约符"的三重身份,他将思想、观念、态度、情绪等通过视觉元素精炼地展现,直观地反映了现实社会中女性的生存状态。除了女性形象之外,在林氏的绘画作品中还有另外两条重要的途径,即空间场景和装饰性物品。这三种图像符号合在一起,构成了一个复合符号,这个符号指向林风眠及其同时代的人对女性的认识、态度以及期待,扮演了皮尔斯的解释项角色。

林风眠在女性题材绘画中构建起了自己独特的编码系统。女性形象、空间场景和装饰性物品,在形式的层面上构成一个复合符号,可以看成是"T型结构"的横向轴。这个复合符号所指的是现实生活中女性的生存空间,对应于皮尔斯的解释项,并进一步通过解释项指向现实生活中女性的生存状态。于是,女性的性别角色、女性的身体和现实生活中女性的生存状态一起,构成了"T型结构"的纵向轴。从符号学角度来说,这个结构的完成是林氏画中女性形象视觉秩序的建立,是"风眠格体"形成的标志。

林风眠的绘画作品中常常将女性形象、场景物品和画中氤氲之气整合起来,统合为一个复合符号。林氏还创造性地完善了这几类图像的变形处理,如女性形象的发型、身姿和手势之类。同样,我们在场景物品中也会有床榻、窗棂、古琴、花瓶、水果、镜子等。所有这些图像的整合,最终构建完成了女性形象之意指系统的视觉秩序。从艺术史的角度说,林风眠是中国现代人物画以女性符号来指涉了现实社会女性的身体和生存状态的探索者和集大成者,他所建立的视觉秩序,标志了"林风眠格体"这一样式的最终确立。

二、视觉秩序与林风眠画中女性形象的建构

在讨论皮尔斯符号系统的意指秩序时,应特别关注横向轴与纵向轴是怎样连接起来并构成意指系统的,这与林氏画中女性形象的视觉秩序有什么联系。为了弄清楚这一问题,我们以林风眠的作品为例作进一步阐释,聚焦于其编码机制。上海美术馆藏的林风眠20世纪60年代创作的《琵琶仕女》(图1),此画中仕女静穆雅致,颇具神韵。女子身着淡紫色长衫,外罩白色纱衣,色调淡雅而又充盈着润泽的韵致,衣纹线条柔婉又流畅,可谓妙入微际。仕女端坐于榻上,黑发高耸,双目低垂,正在弹奏琵琶,那份安然、沉静,在隐约中流露着一种寂寥的情怀。一只白色的"美人肩"式花瓶,以及花瓶中白色、黄色的花与蓝灰色花叶的点缀,背景淡灰色透明的窗的映衬,生动地营造出古代女子书香闺阁恬静淡雅的格调。在这幅作品中,女性身体是第一个符号,这个符号包含有三个从属符号,分别是"人物脸部""身体姿态"和"服饰妆扮";空间场景是第二个符号,也包含三个从属符号,分别是"床榻""空间分割线"和"窗户留白";装饰性物品是第三个符号,同样包含有三个从属符号,分别是"花瓶""花"和"乐器"。而弥漫于画面空间氤氲之气的功能,则是将女性形象、空间场景、装饰性物品关联起来,共同形成一个有机的整体,使画中的三个符号连接成为一个复合符号。

图1 林风眠 琵琶仕女 64厘米×64厘米
纸本彩墨 约20世纪60年代 上海美术馆藏

图2　林风眠　女裸　68厘米×68厘米　纸本彩墨　约20世纪80年

图3　林风眠　初夏　68厘米×68厘米　纸本彩墨　1982年 私人收藏

图4　林风眠　白衣女　69厘米×69厘米　纸本彩墨　约20世纪60年代

在上述三类符号中，弥漫于画面的"氤氲之气"可以进一步讨论。中西绘画对"气"的描绘各不相同：西方绘画中为了呈现空气、云彩、水雾的微妙色相及色度层次，画家通常使用彩色或白色颜料来描绘空气；而中国绘画中则通过留白的方式，来呈现雾气、浮云和氤氲的空灵感。宗白华说："空白在中国画里不复是包举万象位置万物的轮廓，而是融入万物内部，参加万象之动的虚灵的'道'。"[5] 用符号学术语来说，画面上的留白之处，并非符号的缺失，而恰恰是符号的在场。对于这类符号，中国有学者称之为"空符号"，美国则有学者称之为"零符号"。[6] 林风眠绘画中弥漫于画面空间中的"氤氲之气"，其所指是空气，进一步指涉的是女性生活的空间。

林氏作于20世纪80年代的《女裸》（图2），描绘了一个躺在床榻上的裸体女子，裸女的双手高抬交叉于头上斜卧的姿态，画家以较深重的土黄色平涂裸女肌肤，真实而自然传神，不禁引人想起莫迪格利阿尼笔下的裸女模特。与这裸女形象相随的背景上，有透光的窗棂，近景则是果盘与水果。同时，裸女的空间，氤氲漂浮，与空中大气化为一体。显然，裸女形象的装饰性、裸女背后的床单、纱帘、墙壁、床前的瓶花或水果，都经过画家的精心安排和布局，让人在温馨而浪漫的情怀中，感受生命的律动与真实。

林风眠的另一幅画《初夏》也大体如此（图3），意指系统具有基本相同的视觉秩序，但女性周围的氤氲之气有戏剧化效果。虽然在林氏画中女性图像符号布局有相似的视觉秩序，但不同的作品也很不相同。他常常用不同色彩和用笔方法描绘空间，要么用画笔的侧锋横扫，要么在画面上留出空白，以淡墨来晕染出大气的影调层次。因此，林氏画中的氤氲空间之气的功能，不仅仅是构图和形式上的，也是立意和观念上的，指涉了现实女性形象的生命活力。

参照皮尔斯符号学的意指秩序，我们可以看到：女性身体、空气场景、装饰性物品的关系是平行的，其功能也是相同的，三者都指向现实生活中女性的生存状态。因此，女性身体、空气场景、装饰性物品三类符号，在形式的层面上组成了"T型结构"的横向轴。当然，女性身体、空气场景、装饰性物品，又各由具体的从属图像组建而成。这些从属图像的符号功能都相同，通过再现具体的场景，最终指向女性的生存状态。

我们继续细读林风眠20世纪60年代初创作的《白衣女》（图4）。画中仕女黑发高耸，双目低垂，纤纤玉手捧一朵洁白的莲花。作为一个"像似符"，仕女的图像再现了女性在室内的休闲时光；当我们把它看成"指示符"时，持花的仕女提示了传统女性的生活之道；

而如果我们把它看成"规约符"时，这一仕女图像则呈现出含蓄而纯净的美感，指涉了一个古代女子在书香闺阁中，恬静淡雅的格调和精神的追求，进一步指涉了中国文人高洁的人格追求。仕女手捧的莲花成为全图"点睛"之笔，带给人们"出淤泥而不染，濯清涟而不妖"的诗意联想，指涉了女性的纯洁，也寓意了画家高洁的人格追求。一只白色的"美人肩"式花瓶，以及花瓶中白色与黄色花叶的点缀，背景淡灰色透明的圆窗的映衬，女子优雅的动态则呈现出含蓄而纯净的美感。如此这般，林风眠仕女画承载了多重阐释的可能性。

通过解读林风眠的作品《仕女》，可以对上述讨论提供进一步的支持。此画构图成中间S形（图5）。一位优雅娴静的绿衣仕女斜倚在方凳旁，双臂交叉，手持古书一卷置于膝上，仿佛少女并无读书之意，而是沉浸在无尽的相思之中，引人联想。持书仕女与室内空间

图5　林风眠　仕女　68厘米×68厘米
纸本彩墨　约20世纪70年代　私人收藏

相关，这既可看作是女性的书香闺阁，也可看作是女性在室内的休闲之所。对于闺阁中的女人来说，阅读即是知识和修养的补给。左侧的花瓶与手中的书籍如信手拈来，下笔不拘于形似而自有趣味。淡淡的忧伤不仅通过仕女的情态溢于画面，而且仕女旁边修长花瓶中的淡紫色的花儿也在诉说画家的心声。在这一意义上说，阅读中的女人该是现实中的女性，但又何尝不是林风眠对爱妻的思念之情，对母亲的遥远回忆：这种说不清道不明的浓郁思念之情，被画家真实地记录在他作画的这一美好瞬间。黄色和白色的纱帘打破了画面沉重的色调，凸现了仕女的轮廓，将仕女笼罩在诗人般的气质和柔情中，折射出"帘卷西风，人比黄花瘦"的审美意境。林氏对爱妻的思念之情，对母亲的遥远回忆是这幅画的主旨。

用皮尔斯的术语说，这女性身体的审美趣味和女性手中的莲花构成了具有接续功能的"解释项"，最终指向的"对象项"，则是的现实生活中女性的生存状态。与皮尔斯的意指秩序相仿，林风眠绘画中的"再现项"，是由女性身体、空气场景、装饰性物品所构成的复合符号。这一符号（即是再现项）与"解释项"和"对象项"的关系是承接的、步步推进的，指向了现实社会中女性的生存状态，并进一步指向了创作者及其代表群体对女性的认识、态度以及期待。

复合符号扮演了"T型结构"横轴与纵向轴连接的角色。林氏画中这个复合符号是对现实生活中女性的具体再现，也指涉了女性的性别角色，更是对女性生存状态的抽象表述。因此，林风眠女性题材绘画的"T型结构"的视觉秩序可作如下描述：

（一）横向轴由三个符号组成："女性形象"（面部、体态、服饰）、"空间场景"（床榻、窗户、空间界线）、"装饰性物品"（花果、首饰、乐器）；

（二）横向轴与纵向轴的连接点：复合符号由横向轴的三个符号构成，从具体的再现转入普遍性的指涉；

（三）纵向轴有三个符号概念："女性的性别角色"（复合符号为"再现项"，指涉了女性的概念）、"女性的概念"（借画中女性的装饰品等图像的作用而成为皮尔斯的"解释项"）、"女性人生的感喟"（女性形象的最终所指，对应于皮尔斯的"对象项"）。

上述视觉秩序揭示了林风眠绘画中女性形象蕴意的复杂性，林氏人物画作品中依靠对画中女性形象的突出、写意式的挥写和平面结构关系的强调而获得象征。其一，林风眠绘画中的女性形象表达了现代人的情怀。林氏绘画中的女性形象，既再现了现实社会中女性的身体和生存状态，又直观地反映出林氏及其同代人对女性的认识、态度以及期待，生动地表现了女性解放运动引起的微妙而潜隐的两性关系及心态的变化。其二，林风眠绘画中的女性形象不是直接表现社会政治事件，而是通过女性形

（下转第153页）

半印关防：元代秘书监书画庋藏关防考

李万康

（华东师范大学艺术研究所，上海，200062）

【摘　要】中国古代内府庋藏书画启用半印关防始于元代，当时秘书监收贮历代法书名画以"礼部评验书画关防"条记为关防印。该印由负责关验的礼部掌管，使用方法是在书画本幅置号纸，骑缝钤印，左半留于书画下侧，右半留于簿籍以待堪验，防止"以伪易真"。元亡以后，明初典礼纪察司收藏书画依然沿用半印关防，虽然钤印格式和印章形制与元代相比有所不同，但以半印为勘验符契的基本原理没有变化。

【关键词】秘书监　书画　关防　半印　勘合

作者简介：
李万康（1972—），男，华东师范大学艺术研究所副教授，博士。研究方向：中国美术史。
项目基金：本文为文化部文化艺术科学研究项目"项元汴天籁阁藏目整理与藏品特征研究"（批准号：14DF37）成果之一。

在书画本幅钤盖关防印，是中国古代内库庋藏管理的一道重要程序。早在南宋，秘阁入藏书画就在其画心钤盖"尚书省印"并以该印为关防标记，钤印格式为全印。到元代，秘书监庋藏图籍依然采用关防制，但与南宋秘阁书画关防不同的是，中书省对秘书监入藏书画关防做了重大改进，不仅启用专门的长条关防印信，还遵从照刷磨勘制度采用半印关防，这种崭新的关防形式，具有明确的防伪杜奸的功能，极大地提高了"以伪易真"的防范能力。元明革鼎，明初典礼纪察司继续沿用这一格式，以半钤"典礼纪察司印"为半印关防，可见受元代书画关防形式的影响。元代关防制是研究秘书监书画庋藏管理制度的重要内容，本文拟就此做一初步探讨。

一、秘书监庋藏书画的钤印格式

官库管理中的"关防"有两层含义：一层指官定程序上的通关照验，一层指押印标记上的内外区别[1]。元代秘书监收贮典籍书画，依照行政流程，须例行关验，但所用关防印及钤盖格式在典志未见交代。由王士点和商企翁编撰的记录秘书监典章制度及日常事务的《秘书监志》，虽然记载了典籍书画和文玩等物在个别年份移交秘书监收贮的关验程序，但都未展开印附押，仅从下达秘书监的移交批文均有"准礼部关"字样，可知秘书监交割书画典籍等物是由礼部负责关验。

元代礼部隶中书省左司。中书省总领全国政务，又称都省。据《秘书监志》所录公文，凡涉图籍交割，均有"奉中书省札付"一语，可见秘书监收贮典籍书画及文玩等物，须报请中书省核准。从现存书画典籍中出现的宋元明官印看，中书省使用的核准押印，是一方篆有"都省书画之印"字样的朱文方印（图1）。该印之所以能肯定属元代都省官印，是因为南宋"都省"指设置于尚书省的宰相聚议朝政的证事堂，证事堂有核验书画的职能，但所用官印为"尚书省印"。[2]朱元璋开国立明以后，废行省制而未立都省。所以，现存书画典籍中出现的"都省书画之印"，为元代都省官印无疑。这方印章同南宋"尚书省印"的性质一致，都属于审核印记。

与"都省书画之印"密切关联的是一方"礼部评验书画关防"朱文长条印。该印在学界被断为明代官印。[3]单

图1　都省书画之印
[南宋]李迪《猎犬图页》北京故宫博物院藏

图2 "礼部评验书画关防"一印复原图
长约6.6厘米，宽约3.3厘米

图3 温字拾柒號
《资治通鉴》元魏天祐刻本 中国国家图书馆藏

国强先生认为该印的使用时间是明初，推测书画上的"礼部评检书画关防"一印，"可能是礼部从府库提出书画进行评验时所盖"[4]。但考明代礼部职掌[5]，发现没有文献能证明书画"关验"在其职掌的政务范围内。依据钤有"都省书画之印"的现存书画典籍的官印构成，"礼部评验书画关防"更准确的判断应该是元代官印。[6]最具说服力的证据是《资治通鉴》元魏天祐刻本有10方"都省书画之印"和12方"礼部评验书画关防"一印，分别钤于残存诸册的卷首底端和册尾末页。同样的钤印格式还出现在《通鉴续编》元至正刊本残帙两卷和《六书故》元刊本（存十二卷）中，两书卷端有"都省书画之印"，末有"礼部评验书画关防"长方朱记。[7]以上三部典籍除两印外都没有钤盖其他官印，说明"礼部评验书画关防"和"都省书画之印"一首一尾分别钤盖，是遵从秘书监图籍皮藏之押印格式的两方印章。

"礼部评验书画关防"一印以《资治通鉴》元刻本所钤最为可靠也最完整。借助《中华再造善本》刊行本，通过复原，不难看出，该印沿用了南宋九叠篆的官印制式，长约6.6厘米，宽约3.3厘米，窄边细文（图2），与明制阔边关防印存在明显差异。在元代官印体系中，"礼部评验书画关防"一印属于职印，从印长折合元尺一寸九分[8]，对照元代官印分寸判断，该印为六品职印。[9]鉴于礼部六品职官仅员外郎（从六品），所以由其印长可推断"礼部评验书画关防"一印当为礼部员外郎职印，也就是说，秘书监收贮典籍书画等物所须履行的关验手续当由礼部员外郎具体负责。另外一方"都省书画之印"，边长均3.6厘米，在元代官印规格中缺乏对应尺寸，品阶不详。依其钤印位置高于礼部关防印看，大概为中书省左司郎中（正五品）职印。

关于"礼部评验书画关防"一印的

表1 钤有"礼部评验书画关防"半印的现存书画

序号	品名	部印	省印	藏处
1	崔慤《杞实鹌鹑图页》	[礼部评验]书画关防	都省书画之印	台北故宫博物院
2	刘松年《罗汉图轴》之一	礼[部评验]书[画关防]	无	台北故宫博物院
3	刘松年《罗汉图轴》之二	礼[部评验]书[画关防]	无	台北故宫博物院
4	刘松年《罗汉图轴》之三	礼[部评验]书[画关防]	无	台北故宫博物院
5	贾师古《岩关古寺图页》	[礼部评验]书画关防	都省书画之印	台北故宫博物院
6	李迪《猎犬图页》	[礼部评验]书画关防	都省书画之印	北京故宫博物院
7	萧照《秋山红树图页》	[礼部评验]书画关防	都省书画之印	辽宁省博物馆
8	吴炳《竹雀图页》	[礼部评验]书画关防	都省书画之印	上海博物馆
9	马麟《春郊回雁图页》	[礼部评验]书画关防	都省书画之印	克利夫兰博物馆
10	佚名《白梅翠禽图页》	[礼部评验]书画关防	都省书画之印	克利夫兰博物馆
11	佚名《渔乐图页》	[礼部评验]书画关防	都省书画之印	北京故宫博物院

钤盖格式，以目前所见有全印和半印两种。其中，典籍内钤盖的"礼部评验书画关防"一印，均为全印，一部分押有墨印编号（图3），该编号与典籍编号一致，表示分册归属。出现在书画中的礼部关防印则有全印和半印之分，但经研究，以全印格式出现的礼部关防印很有可能都是伪印[10]，真正可靠的押印格式是在画心下端直钤半印。

目前已发现采用半印格式的传世书画共计11件，均为绘画，其中三件立轴，其余都是册页（表1）。

表1共11件绘画有三件未钤"都省书画之印"，这三件绘画令人感到蹊跷的是，均为刘松年《罗汉图》立轴，都钤有"皇姊图书"一印。[11]礼部关防印分别钤于这三件立轴的本幅右下角，仅存八分之一许。其中，"皇姊图书"一印的出现，使人不免对该印与礼部关防印的真伪产生怀疑。因为"皇姊图书"为元仁宗之姊鲁国大长公主私印，与礼部

图4 [南宋]吴炳《竹雀图》绢本设色 纵24.9厘米，横25厘米 上海博物馆藏

图5 广积仓支黄米文书
采自《中国藏黑水城汉文文献》第二册，第231页

图6 押印
采自《中国藏黑水城汉文文献》第九册，第1845页

图7 天字号收米文书
采自《中国藏黑水城汉文文献》第二册，第57页

图8 杨三宝收米文书残件
采自《中国藏黑水城汉文文献》第二册，第58页

官印不可能同幅钤盖。

目前反映秘书监皮藏书画之钤印格式最可靠的是图页。"都省书画之印"在图页上的钤盖位置均在本幅上端，"礼部评验书画关防"一印则在本幅下侧（图4）。虽然这些图页上的省印和部印并不一定都是真印，但从较为统一的钤印格式，不难发现：（1）"都省书画之印"的品阶高于"礼部评验书画关防"一印，可能是中书省分管礼部的左司郎中（正五品）职印，两印在书画上的钤盖遵从礼制，有一上一下有尊卑之分；（2）"都省书画之印"为全印直钤，"礼部评验书画关防"则为半印直钤，说明中书省对两印的钤盖格式做了规定，并赋予了不同功能。

关防印在画心直钤存半，与典籍中直押全印的钤盖格式区别明显。加之元代奎章阁、宣文阁和端本堂等禁中殿阁收藏，实为皇帝私藏而不受官库皮藏制度的约束，未采用关防制。所以半印直钤乃秘书监皮藏书画关防的特有格式。

二、半印勘合与半印关防

秘书监入藏书画采用的关防钤印格式，在典志中缺乏记载。不过，《秘书监志》卷三云："凡借钱人文契，典簿厅受讫呈监，然后用半印勘合，行下架阁库收受的契，方许放支钞定。"[12]说明由秘书库收纳的本监借钱文契采用"半印勘合"。"半印勘合"是指在文契与簿籍骑缝处编写字号，再加盖印记，各执半扇，一扇在外，一扇留簿，以便日后堪比核验，主要功能是"关防奸弊"。秘书监借钱文契用"半印勘合"，意味着本监庋藏书画采用半印并不令人意外。

勘合制盛行于元代。[13]《大元通制条格》载：至大四年（1311）六月，"中书省户部呈：万亿宝源库申……照得凡收支钱物，必须半印勘合。工刑兵礼肆部、中书省断事官并无半印勘合"[14]。由此可见，只要涉及官库钱物收支，中书省规定必须用半印勘合，其使用范围限于吏、户二部。黑水城出土的元代亦集乃路总管府架阁库档案，有两份原件展现了元代半印勘合的具体样式，一份是"广积仓支黄米文书"（图5），有半字"洪字玖拾贰號"[15]；另一份文书，有半字编号疑为"寒字拾柒號"（图6）[16]，杜立晖辨为"□字廿捌号"不妥[17]。这两道文书都押有八思巴文"亦集乃总管府印"朱文半印。"广积仓支黄米文书"还有一行与汉文勘合排列整齐的八思巴文半字和一方无法辨认的模糊半印，其字印经研究，确定分别为"洪字玖拾贰號"和"亦集乃总管府印"[18]，可见"广积仓支黄米文书"采用双语半印勘合，同时制作。

黑水城出土文书还有两纸残件只有半字编号，一纸是"天字号收米文书"（图7），一纸是"杨三宝收米文书残件"（图8），两纸笔迹相同，当属同一份文书。这份文书最具史料价值的是，共存14个右半天字编号，各编号右侧又记领取人和收米石数，所有编号都未押朱文半印，可见两纸文书隶属某年"天字"号支米账簿，账簿中的细目只用了简便的半字勘合，与上述"广积仓支黄米文书"和残尾文书中的半印勘合明显不同。杜立晖认为这两页残纸上的半字勘合未行半印，"似乎表明'半印'勘合中的'半印'二字，只是半印与半字号的代称，并非实指。"[19]杜立晖将账簿中的条目编号与官库钱物收支文书上的公文编号相提并论，认为"半印勘合"在实际运用中不一定严格遵照《元典章》中的规定加盖半印，与史实并不吻合。从"广积仓支黄米文书"的双重勘合看，元官库钱物核支文书应该都采用严格的半印勘合，防止冒伪欺弊。

对照出土文书原件中立有字号的半印勘合，我们不难发现，馆藏书画中的"礼部评验书画关防"半印，并不是严格意义上的半印勘合。这种半钤格式更准确地说应该是"半印关防"，"礼部评验书画关防"是一方合缝存档条印。陶宗仪追溯条印历史云："北齐有木印，长一尺，广二寸五分……腹下隐起篆文，曰'督摄万几'，惟以印籍缝。今骎合缝条印，盖原于此。"[20]说明元代政府衙门普遍使用条印作为合缝章。但遗憾的是，元代出土文书没有发现未立字号的合缝半印和底簿原件。王鹤鸣、王澄著《中国祠堂通论》影印了一页清代同治三年（1864）刻行的《方氏宗谱》卷首领谱字号，展现了一个完整的半印号簿（图9）[21]，内中千字文编号下各钤"河南方氏宗谱"右半叠篆印，领谱字号前有五行字对宗谱印的钤盖方法和功能做了说明：

凡各领者，俱将于所得字号下空白处中摺压于"总裁"字横列空白处，本

图9 《方氏宗谱》卷首各支领谱字号
采自《中国祠堂通论》，第352页

名行上书板上下格并齐钤以"方氏宗谱图书",其领者,惟字号下有后半面钤记,总裁谱号号下皆有前半印钤,斯作伪无所施,而续修者稽查有所据矣。

秘书监由簿书人员编制的簿籍格式,应与《方氏宗谱》的卷首格式差别不大:"礼部评验书画关防"一印后半面留于书画本幅,前半面留于簿籍,它的功能同《方氏宗谱》的"半面钤记"一致,都是使"作伪无所施","稽查有所据"。作为原始照勘依据,半钤"礼部评验书画关防"一印的书画登记号簿,当由秘书监的典簿厅保管。

秘书监编立半印号簿的方法不详。据《秘书监志》所载至大四年(1311)二月和延祐七年(1320)五月交割书画典籍等物的遵办程序,秘书监收储书画的流程可分为三个环节:第一个是监外原管方的照拣环节,第二个是当面交割环节,第三个是登记入库环节。[22]"礼部评验书画关防"一印是在交割环节由礼部钤盖,具体方法应该是在书画本幅下端置号纸,骑缝钤印。据《至元新格》云:"诸已绝经刷文卷……仍须当该检勾人员躬亲照过……依例送库立号、封题,如法架阁。"[23]《秘书监志》卷六亦载:"合无行下秘书库,依上编类成号,置簿缮写,诚为相应。"[24]由此可见,"编类成号,置簿缮写"是在书画交割完毕送秘书库之后才进行的,所以在交割环节使用的号纸应该没有正式编号。号纸当由礼部转交秘书库之后,等到秘书监簿书人员将书画分拣和编号完毕,才正式缮写品名与编号。

书画经关验入库收贮后,秘书监的皮藏管理主要有两项:一是提调出监,一是归还入库。元仁宗延祐五年(1318)三月,秘书监议定,书画典籍等物入库收贮后,凡遇出纳,为防不测,改变之前由秘书郎等自行开封的做法,派监官一员,"用心监视,一同开封",开封后"仰移关监丞王奉训,依上提调"[25]。这说明书画典籍等物的提调和归还,须经秘书监监丞关验。《秘书监志》没有详细记载监丞关验的具体内容,但据元代各衙门严格执行的"照刷磨勘"文卷管理制度[26],照勘范围广泛,其中最重要的一项内容,是核对押印是否存在冒伪欺诈,所以秘书库所藏历代法书名画的出纳关验,应该主要是依据原始簿籍,照验礼部关防印是否有违错现象。

元代秘书监的皮藏关防与勘验制度设计严密。此前,南宋秘阁书画关防是在画心以全印钤盖"尚书省印"[27],这种关防形式容易伪造。周密说:"(秘阁书画)每卷表里皆有'尚书省印',关防虽严,往往以伪易真,殊不可晓。"[28]宋元鼎革后,秘书监改进关防形式,采用半印关防,使"以伪易真"的难度大增:由于见不到留在典簿厅所掌簿籍上的半扇印记,担心造伪半印与之比验不合,就算有人心怀不轨,通常也不敢贸然作伪。加之秘书监提调书画须有监官在场,"非奉圣旨及上位不得出监"[29],所以秘书监极少有书画"以伪易真"的事件发生。

结语

现存书画中以半钤格式出现的"礼部评验书画关防"一印,是元代秘书监收贮历代法书名画采用的一种特殊的关防形式。这种关防形式的设计目的主要是为了稽查书画保存状况和防范私下调换,它与元代府库管理中普遍使用的"半印勘合"的区别在于:只有半印而无半字。秘书监书画皮藏管理之所以没有使用半字和半印叠加的半印勘合,是因为书画编号在交割环节一旦钤盖印章,将导致历代法书名画在入库之后,因为编号无法改变,难以分拣归类。所以,秘书监皮藏书画中的半印关防,实际上是元代"照刷磨勘"制度结合书画皮藏的实际需要而产生一种折中形式:它既适应了"防伪杜奸"的勘合需要,也解决了入库分拣的编号问题。元亡明立以后,典礼纪察司收储历代法书名画依然沿用半印关防,格式除直钤变为横钤之外,没有大的变化。

注释:

[1] "关防"一词的"内外区别"之意考释,见杨乃济:《"关防"解》,《红楼梦学刊》1990年第2辑,第284页。
[2] [南宋]周密:《云烟过眼录》卷下《宋秘书省所藏》,于安澜编《画品丛书》,上海人民美术出版社1982年版,第375页。
[3] 如傅申:《元代皇室书画收藏史略》,台北故宫博物院,1981年版,第95页;王耀庭:《传顾恺之<女史箴图>画外的几个问题》,

《美术史研究集刊》第17期（2004），第28页。
[4] 单国强：《古书画史论集续编》，浙江大学出版社2013年版，第51页。
[5] 礼部"掌礼乐、仪章、郊庙、祭祀、朝贡、会同、宾客、宴享、学校、科学之政及天下祀典"。[明]俞汝楫：《礼部志稿》卷八《职掌》，《景印文渊阁四库全书》第597册，台湾商务印书馆1983年版，第114页。
[6] 参见李万康：《元代秘书监图籍皮藏管理制度研究：以"温"字编号为中心》，待刊稿。
[7] 傅增湘：《藏园群书题记》卷二《编年类》，上海古籍出版社1989年版，第108页；《京师图书馆善本简明书目》，《明清以来公藏书目汇刊》第十二册，北京图书馆出版社2008年版，第17页。
[8] 杨平：《从元代官印看元代的尺度》，《考古》，1997年第8期，第89页。
[9]《元典章》卷二十九，中华书局、天津古籍出版社，2011年版，第1127页。
[10] 参见李万康：《元代秘书监图籍皮藏管理制度研究：以"温"字编号为中心》，待刊稿。
[11]《中国绘画全集》第四卷，文物出版社、浙江人民美术出版社，1997年版，第10页。
[12] [明]王士点，商企翁编：《秘书监志》卷三《食本》，浙江古籍出版社1992年版，第65页。元代史料丛刊。
[13] 参见胡光明：《勘合考释》，《重庆工商大学学报》，2009年第1期，第140页。
[14]《大元通制条格》卷十四《司库》，法律出版社，2000年版，第180页。
[15]《中国藏黑水城汉文文献》第二册，国家图书馆出版社2008年版，第231页。
[16]《中国藏黑水城汉文文献》第九册，国家图书馆出版社2008年版，第1845页。
[17] 杜立晖：《元代勘合文书探析：以黑水城文献为中心》，《历史研究》，2015年第2期，第158页。
[18] 参见杜立晖：《元代勘合文书探析：以黑水城文献为中心》，《历史研究》，2015年第2期，第158页。
[19] 杜立晖：《元代勘合文书探析：以黑水城文献为中心》，《历史研究》，2015年第2期，第162页。
[20] [元]陶宗仪：《南村辍耕录》卷三十《印章制度》，中华书局1959年版，第372页。元明史料笔记。
[21] 王鹤鸣、王澄：《中国祠堂通论》，上海古籍出版社2014年版，第352页。
[22] 参见李万康：《元代秘书监图籍皮藏管理制度研究：以"温"字编号为中心》，待刊稿。
[23]《大元圣政国朝典章》卷十四《案牍》，中国广播电视出版社1998年版，第571页。
[24] [元]王士点，商企翁编：《秘书监志》卷六《秘书库》，第109-110页。
[25] [元]王士点，商企翁编：《秘书监志》卷六《秘书库》，第109页。
[26] 参见周雪恒主编：《中国档案事业史》，中国人民大学出版社2010年版，第141-143页。
[27] 参阅彭慧萍：《两宋宫廷书画储藏制度之变：以秘阁为核心的鉴藏机制研究》，《故宫博物院院刊》，2005年第1期，第30-32页；彭慧萍：《两宋"尚书省印"之研究回顾暨五项商榷》，《故宫博物院院刊》，2009年第1期，第48-59页。
[28] [南宋]周密：《云烟过眼录》卷下《宋秘书省所藏》，于安澜编《画品丛书》，第375页。按，原文"每书表里皆有'尚书省印'"，其"书"字据上下语境，当为"卷"字。
[29] [元]王士点，商企翁编：《秘书监志》卷六《秘书库》，第109页。

（栏目编辑　张同标）

（上接第86页）

古籍出版社，1985.
[27] [明]金銮撰，骆玉明点校. 萧爽斋乐府[M]. 上海：上海古籍出版社，1989.
[28] [宋]黄庭坚. 黄庭坚全集[M]. 成都：四川大学出版社，2001.
[29] 田洪，田琳编著. 沈周绘画作品编年图录[M]. 天津：天津人民美术出版社，2013.
[30] [清]钱谦益. 列朝诗集小传[M]. 上海：上海古籍出版社，1983.
[31] [明]张廷玉等. 明史[M]. 北京：中华书局，1974.
[32] [明]李东阳. 李东阳集(第二卷)[M]. 长沙：岳麓书社，1985.
[33] 转引自：陈正宏. 沈周年谱[M]. 上海：复旦大学出版社，1993.
[34] [明]徐有贞武功集//四库全书 第1245册 集部[M]. 上海：上海古籍出版社，1987.
[35] [明]史鉴. 西村集卷四[M].

（栏目编辑　朱浒）

《维摩诘经》残卷校录与研究

陈一梅

（上海大学上海美术学院，上海，200444）

【摘　要】本文首先对作者本人所藏、得之于收藏敦煌经卷在业界颇有名望的上海博古斋的《〈维摩诘经〉残卷》，进行文本校录及基本特征描述。随后由分析历代敦煌写经书法的基本特征入手，着重分析此残卷的书法、用纸、避讳字、格式、版本、修改等特征，从而得出此残卷当为唐初熟练写经生所书的初步论断。

【关键词】《维摩诘经》残卷　敦煌写本　避讳字　写经生

此卷古代写经作品，由校录经文内容可以定为《维摩诘经》残卷（图1）。《维摩诘经》名字由来是此经的主人公为维摩诘居士，因而得称《维摩诘经》。此经属大乘佛教早期经典，其核心内容主要是宣扬在世俗生活中也能修炼成佛的思想。此经得到唐玄奘、宋法戒和尚的重视，他们曾先后翻译过此经。杭州灵隐寺的宋代摩崖佛像中的弥勒佛造像，据说就是根据当时灵隐寺的一位勤劳的炊事师傅形象塑造的，他天天坚持平凡的工作，默默奉献，赢得大家的尊重，最终修炼成佛，这与禅宗宣扬的在世俗生活中也能修炼成佛的思想不无关系。唐代诗人、中国文人画开创者王维深受禅宗思想影响，其字为"摩诘"，当取自此经。此经当为后秦鸠摩罗什所译，凡三卷十四品，收录于《大正藏》第十四册，还有许多别称如《说无垢称经》《佛说维摩诘经》《维摩诘所说经》《不可思议解脱经》《维摩诘说不思议法门经》等。

《维摩诘经》是禅宗七经之中十分重要的一部经典，因为它对禅宗的形成和发展有着其他六经无法取代的地位及影响，对于我们理解禅宗也最为核心。而禅宗又是与中国文化艺术最密切相关的，中国文人画家、文人书家如王维、苏东坡、黄庭坚、董其昌等都深受禅宗思想的影响，所以才造就了他们逸笔草草、超凡脱俗的艺术风格。禅宗七经都宣扬所谓的"不二法门"，即强调修行人要在日常生活中无时无刻做到以般若空观来照察一切，做到无所住而生其心。

图1　《维摩诘经》（残卷）（局部）

中国佛教自汉末开始由印度传入中国，经过三国两晋南北朝及隋唐的逐渐中国化，才逐渐在中国立足生根。期间发生过两次大型的灭佛事件，可见冲突与融合是一个漫长的过程，直到唐代才开始普遍为中国人接受，而这时的佛教以禅宗最具中国特色。《维摩诘经》中"心净则佛土净""亦入世亦出世""在入世中出世"三大思想是中国佛教的核心思想，而贯穿于《维摩诘经》的主线"不二法门"是整个中国佛教核心思想的依据。因此，此经也是中国"佛教十三经"之一，是对中国佛教有很多影响的一部佛经[1]（图2）。

此残卷长75厘米，高25厘米，由

作者简介：
陈一梅（1968—），女，上海大学上海美术学院副教授、硕士生导师。研究方向：中国书画篆刻理论与实践。

图2 《维摩诘经》（残卷）

两纸相接，前纸为残纸，仅28厘米，中部下方又残去一块。后纸为全纸，品相完好，长47厘米。残经用纸为典型的敦煌写经用纸，有铅栏界格，纸张染潢，呈黄色，略分布有自然水迹，这些特征也都为典型的敦煌经卷所具有。每全纸为28行，每行17字。以传世本对照，知残卷内容为《维摩诘所说经·佛国品第一》中的一部分。此卷写本为首次公布真迹和录文，故在校录时尽可能忠于原卷，不妄改字。卷内常见俗字，径直改为正字而不出校记，个别俗字录原形于脚注。内容如下：

（上残）

说法不有亦不无，以因缘故诸法生。[2]
无我无造无受者，善恶之业亦不亡。
始在佛树力降魔，得甘露灭觉道成。
已无心意无受行，而悉摧伏诸外道。
三转法轮于大千，其轮本来常清净。
天人得道此为证，三宝于是现世间。
以斯妙法济群生，一受不退常寂然。
度老病死大医王，当礼法海德无边。[3]
毁誉不动如须弥，于善不善等以慈。
心行平等如虚空，熟闻人宝不敬承。
今奉世尊此微盖，于中现□□□。[4]
诸天龙神所居宫，乾闼婆□□□□。[5]
悉见世间诸所有，十力哀□□□□。[6]
众睹希有皆叹佛，今我稽首三□□。[7]
大圣法王众所归，净心观佛靡不欣。
各见世尊在其前，斯则神力不共法。
佛以一音演说法，众生随类各得解。
皆谓世尊同其语，斯则神力不共法。
佛以一音演说法，众生各各随所解。
普得受行获其利，斯则神力不共法。
佛以一音演说法，或有恐畏或欢喜。
或生厌离或断疑，斯则神力不共法。
稽首十力大精进，稽首已得无所畏。
稽首住于不共法，稽首一切大导师。
稽首能断众结缚，稽首已到于彼岸。
稽首能度诸世间，稽首永离生死道。
悉知众生来去相，善于诸法得解脱。
不著世间如莲花，常善入于空寂行。
达诸法相无罣碍，稽首如空无所依。

尔时长者子宝积说此偈已，白佛言："世尊！是五百长者子，皆已发阿耨多罗三藐三菩提心，愿闻得佛国土清净。唯愿世尊说诸菩萨净土之行。"佛言："善哉宝积！乃能为诸菩萨问于如来净土之行。谛听谛听，善思念之！当为汝说！"于是宝积及五百长者子受教而听。佛言宝积："众生之类是菩萨佛土。所以者何？菩萨随所化众生而取佛土，随所调伏众生而取佛土，随诸众生，应以何国入佛智慧而取佛土，随诸众生，应以何国起菩萨根而取佛土。所以者何？菩萨取于净国，皆为饶益诸众生故。譬如有人，欲于空地造立宫室，

随意无碍；若于虚空，终不能成。菩萨如是，为成就众生故，愿取佛国。愿取佛国者，非于空也。宝积当知！直心是菩萨净土，菩萨成佛时，不谄众生，来生其国。深心是菩萨净土，菩萨成。"[8]（下残）（图3）

经书的抄写有固定的格式，是在形成过程中约定俗成的。一般是在专用的写经用纸上画出界格，在经文起首处标明经名、品名，接着是正文的抄写，每行一般十七字，一般都为正书，即楷、隶、篆，以楷书为最。卷尾的落款十分仔细，需要写明抄写的时间、地点、写经人的姓名、用纸的数量、装潢手、初校手、再校手、三校手、详阅、判官、监制等。但传世佛经由于年代久远，好多失去头、尾，或者残损，所以能够存有上述内容的少之又少。但当时抄经之庄严慎重，可见一斑。

大约自唐末五代十国时期开始逐渐出现刻经，宋代已大力发展起来，所以传世宋以后以刊刻佛经为多。在刻经兴起之前，抄经成为社会需要，因此也造就了一大批写经的高手，尤其集中于唐代。由于经书抄录有统一的形式要求，经过几百年的发展，使写经书法形成特有的用笔、结构和章法，形成特有的写经书法风格，在书法史上称为"写经体"。

敦煌遗书存余数量有写本5万多卷，时间跨越7个世纪，主要为写经作品。最早有题记的写卷为西晋永兴二年（305），最晚的写卷为宋真宗景德三年（1006）。在中国书法史上，这700年时间正是中国书法发展的鼎盛时期，发展变革也最为集中，中国书法自三国才逐渐有自觉审美的开始，之前以功用为主。两晋南北朝时期，二王父子进一步将书法艺术的技法、气韵推向巅峰。唐代以欧阳询、虞世南、褚遂良、颜真卿、柳公权等为代表，尤以颜真卿最具时代特征，既有二王的精妙，又有篆籀贯穿各体书法的个人风貌，具有庙堂之气，雄浑博大、法度蕴藉。宋代则以苏、黄、米、蔡为代表，深受禅宗思想影响，追求逸笔草草、"无意于佳乃佳"的墨戏之境，也即尚韵、尚法、尚意三个书法时代集中的时间段。敦煌写经书法各个时代有明显的不同特征，且与当世流行的书风"亦行亦随，若即若离"，有许多类似的地方，也有其独特性。例如西晋写卷其字体处于隶楷过渡时期，带有明显的隶书意味，而隋代的写卷楷书虽相对成熟，但其起笔一般为露锋，而收笔常常带有隶书意味的重按与回锋（图4）。

关于敦煌写卷的年代考订，主要可

图3　智永、欧阳询、褚遂良、颜真卿楷书

图4 《大般涅盘经》《大集经卷第十八》《说苑反质篇》《御注金刚经》《无上秘要》

图5 《如来庄严智慧光明入一切佛境界经卷上》

以从纸张质地、尺幅大小、书法特征、题记方式与内容、经文内容、避讳字、俗字运用、修改方式等多方面来确定。经卷一般由长50厘米左右、宽25厘米左右、带铅栏界格的"尺牍"纸以浆糊粘连3-5毫米宽连接而成。糊的痕迹若以放大镜观看，还可以清楚地看见其中的麦麸，表明使用的是小麦面粉做的浆糊。此经符合上面这些特征，原为上海博古斋藏品。博古斋所藏古籍及敦煌经卷，在业界颇为知名，多精品孤品。

细看此经卷书法用笔，横划起笔多以露锋入笔，这一点与隋代楷书相似，如智永《真草千字文》，而成熟的唐代楷书，如欧阳询《九成宫》、褚遂良《雁塔圣教序》、颜真卿《颜勤礼碑》等都是折锋入笔，没有露锋入笔的早期楷书特征。再者，其书用笔多圆笔收锋，如"度""一""取"等字，尤其横划收尾更为明显。这一点也是楷书从隶书逐渐脱胎而来的一个早期特征，成熟的楷书除颜体外几乎没有圆笔收锋出现（图5）。

敦煌研究院所编《敦煌书法库》中所收南朝写本《大般涅槃经》、隋写本《大集经卷第十八》中横划的起收有诸多相似之处。再仔细观察唐初写本如《说苑反质篇》，与此残卷用笔颇为接近，即起笔多露锋，收笔较多圆锋。而成熟时期的唐写本，如《御注金刚经》《无上秘要》等较少这些特征。此卷与南师大文学院藏唐初敦煌写本《如来庄严智慧光明入一切佛境界经卷上》的书法尤为接近，南师大所藏《如来庄严智慧光明入一切佛境界经卷上》经敦煌研究专家黄征教授研究断定为唐初写本无疑。[9]

总之，此段残卷的宽度、由长47厘米的单张纸用麦麸相拼接、用纸纸质、铅栏界格、纸张染潢呈黄色、略分布有自然水迹、每行17字等特征都是敦煌写经所具有。此外，作品中"世"字不避讳，唐代自李世民后至宋代，都避"世""民"讳。卷中"世"字出现8次，均未见缺笔。具体字形如下（图6）：

图6　此卷"世"字选字

据陈垣先生考证，"世"字避讳缺笔，起于唐高宗时期[10]。本卷中未避讳，很可能出现在唐太宗登基以前或在位时期。因为从书法特征来看，晚于五代的可能性不大。从此卷的诸多特征综合考虑，我们初步断定为唐初敦煌写本。而且该残卷墨色浓重、字迹工整，笔划与单字之间连带自然流畅，当系熟练经生所写。

本卷写经中出现了许多富有当时特征的俗字，例如下面这些（图7）：

这些特征分明的俗字为我们判断时代提供了重要依据。

此外，卷子中有一处的抄写，显然是抄错之后，采取刮削重写的方法处理的（图8），这种方法在那个时代也比较常用，在敦煌写卷中较为多见，甚至也可成为鉴定其为敦煌写本的一个标志。

图8 此卷削刮重写之处

图7　此卷俗字选字

此经卷以字体、纸质、所抄译本、避讳情况、俗字运用案例、刮削修改等情况综合度之，洵为唐代熟练写经生所书写，经古代士人供奉，历经沧桑、保存至今、实属不易、当为至宝。

注释：
[1] 禅宗七经分别是《心经》《金刚经》《圆觉经》《楞伽经》《楞严经》《维摩诘经》和《六祖坛经》。中国佛教十三经是《心经》《金刚经》《无量寿经》《圆觉经》《梵网经》《坛经》《楞严经》《解深密经》《维摩诘经》《楞伽经》《金光明经》《法华经》《四十二章经》。
[2] 无：据《正名要录》为"無"之"古而典者"，原卷"无"字均作此形。
[3] 礼：本卷作"礼"，简体俗字。
[4] 残损四字据传世本为"我三千界"。
[5] 残损四字据传世本为"等及夜叉"。
[6] 残损四字据传世本为"现是变化"。
[7] 残损二字据传世本为"界尊"。
[8] 譬：原卷作"䛾"，俗字。"譬"从言，辟声，本为上声下形结构；"䛾"省去"辟"下"口"，并入"言"，变为左右结构，属于省声构字法。尔："爾"的古字，俗又作"尔"。校录内容及标点参照黄夏年、净音主编《大藏经》（精选标点本）第五册《维摩诘经》第354-356页，九洲图书出版社，1999年2月第1版。
[9] 黄征《南师大文学院藏敦煌写本〈如来庄严智慧光明入一切佛境界经卷上〉的鉴定与断代》，及赵红《南师大文学院藏敦煌写本〈如来庄严智慧光明入一切佛境界经卷上〉的缀合与校录》，见《敦煌研究》，2006年第6期。
[10] 陈垣《史讳举例》第6页，中华书局，2004年新1版。

（栏目编辑　朱浒）

互文性视角下世德堂本《西游记》插图的形成与影响研究

杨 森

（徐州工程学院人文学院，江苏徐州，221018）

【摘　要】在古刊本《西游记》小说版本中，世德堂本因其独树一帜的金陵派风格插图，在"西游"版画史上具有重要的研究价值。世德堂本许多插图并非完全依据小说文本而创作。通过文本细读和大量的图像对比，可知一些世德堂本插图是通过对其他戏曲插图的景物吸收、人物形象改编、场景整体复制等互文方式而形成。这种小说插图与戏曲插图之间"家族相似性"基因的流转，在于世德堂分流自为戏曲刊本创作插图作为主业的富春堂。富春堂长期形成的戏曲插图舞台化艺术风格是如此地稳定和坚韧，即便是另立门户的世德堂也难脱窠臼，这是世德堂本插图艺术风格形成的根本原因。世德堂本插图形成后，又对后世"西游记"插图和神魔小说插图形成了广泛的影响。

【关键词】世德堂本　西游记插图　戏曲插图　互文性

作者简介：
杨森（1975—），男，徐州工程学院人文学院副教授、博士。研究方向：艺术理论、小说版画。
项目基金：本文为教育部人文社会科学研究项目"明清刊本《西游记》'语—图'互文性研究"（项目编号14YJC751044）阶段性成果。江苏省社科基金"世德堂本《西游记》形成与影响研究"（项目编号12ZWC012）阶段性成果。

在古刊本《西游记》中，世德堂本[1]因其是存世"西游"故事最早的足本而备受版本研究者关注，又因其在古本"西游"插图史上独树一帜的插图[2]从而受到美术界的垂青。在中国古代版画史上，有三个重要的流派不容忽视，即建安派、金陵派、徽派。纵观古刊本《西游记》插图，有建安派上图下文风格特征的闽南三本：阳至和本、朱鼎臣本、杨闽斋本；有徽派工丽隽秀的李卓吾评本；而世德堂本插图则是金陵派极具舞台造型特征的刊本。因此，探究世德堂本《西游记》插图的形成及对后世的影响，在个案上有利于深入研究《西游记》插图的创作来源，也有利于探究金陵派插图的艺术特征。

一、世德堂本《西游记》插图与其他戏曲插图之互文考察

古代小说之所以配以插图，无外乎为鲁迅所断言，"那目的，大概是在诱引未读者的购读，增加阅读者的兴趣和理解"[3]。小说插图的形成，则是一个复杂的艺术创作过程。既然是"插图"，那就意味着创作者要依据小说的"文本"来创作，这是其艺术创作的依据和前提。所插之图，要与文本形成互补、互融、互识的效果。那么，是不是每一部小说的插图创作都是迥异于其他戏曲、小说插图，或完全是创作者依据小说文本"独一无二"的艺术创作呢？法国当代文艺理论家克里斯蒂娃指出："任何文本都是引语的镶嵌品构成的，任何文本都是对另一文本的吸收和改编。"[4]当然，克里斯蒂娃所论述的是文本之间的互文性现象。对于小说插图来说，我们认为，也存在所插之图来自于对另一幅图的"吸收"和"改编"。

这种"吸收"和"改编"使两幅本来风马牛不相及的图像呈现出惊人的相似性，从而，给我们探究世德堂本《西游记》插图的形成提供了研究的路径。通过文本细读和大量的图像对比，我们发现世德堂本《西游记》插图，存在着通过对其他戏曲插图的景物吸收、人物形象改编、场景整体复制等互文方式而形成的情况。

世德堂本《西游记》插图在"景物吸收"上的互文，可从图1见出。图1为明万历间金陵书坊富春堂刊本《新刻出像音注薛平辽金貂记》[5]，为单页整幅戏曲插图。图2为世德堂本《西游记》第十回首幅插图，双页连式。图1展示的是薛仁贵与妻子、儿子一起观赏春光，一家相亲相爱、其乐融融的场景。图2展示的是魏征与唐太宗对弈时伏案瞌睡，梦斩泾河龙王的情形。无论是戏曲《金貂记》，还是小说《西游记》，两者在文本上均没有对人物所处环境的描写，更没有提及"鹤""鹿"等飞禽走兽，而两幅图之中均将鹤与鹿作为人物所处环境的点缀进行重点刻画，甚至两者的造型、空间位置都丝毫不差，这种无文本依据的环境对象刻画，既体现了创作者的主观能动性，又让我们看到了两幅插图之间的互文性。

图 1 "仁贵同妻子观赏春光",见周芜编:《金陵古版画》,江苏美术出版社1993年第1版,第32页。

图 2 "魏征对奕斩龙",见古本小说集成编委会编:《西游记》(世德堂本),上海古籍出版社1994年版,第216—217页。

世德堂本《西游记》插图在"人物形象改编"上的互文,可从图3见出。图3为明万历间金陵富春富刊本《新刻出像音注唐韦皋玉环记》插图[6],展示的是韦皋与好友范克孝共同外出打猎情形。戏曲对此写道:

【缕缕金】〔众〕驱鹰犬,出西郊,枫林黄叶落,景堪描。仗剑持弓矢,喧哗闹炒,傍人谁敢犯秋毫?高声且喝道:

〔生〕今日出猎,都要向前,不可落后。

【窣地锦裆】秋高云冷景萧条,草净尘空万木凋。你看那弓藏兔走鸟飞高,满地纵横猃歇骄。

【哭岐婆】长空渺渺,浮云静移,荒郊杳杳,风尘不扰。抚鞍覆手挽乌号,惊双雕落九霄。

【前腔】明眸皓齿,二十三年少。长歌浩笑,锦衣绣袄。胡鹰双合飞如飚,狐兔尽藏荒草。[7]

图4为世德堂本《西游记》第三十七回插图,展示的是乌鸡国太子晨起率众打猎情形,对此,小说写道:

晓出禁城东,分围浅草中。彩旗开映日,白马骤迎风。鼍鼓冬冬擂,标枪对对冲。架鹰军猛烈,牵犬将骁雄。火炮连天振,粘竿映日红。人人支箭,个个挎雕弓。张网山坡下,铺绳小径中。一声惊霹雳,千骑拥貔熊。狡兔身难保,乖獐智亦穷。狐狸该命尽,麋鹿丧当终。山雉难飞脱,野鸡怎避凶?他都要捡占山场擒猛兽,摧残林木射飞虫。[8]

对照戏曲和小说文本,可以见出,图3着意突出韦皋、范克孝两人骏马飞奔、驾鹰驱犬、搭弩张弓、走兽尽奔的打猎场面。插图以空间的瞬间凝固传神地"定格"了戏曲文本中"驱鹰犬出西郊""弓藏兔走鸟飞高""惊双雕落九霄""狐兔尽藏荒草"等一系列在时间中流淌的动作,实现了插图与文本相互补充、相映成辉的艺术效果。图4通过捡猎而归的前行者、执旗向前的导引者、驾鹰牵犬的追随者,突出地展示了风驰电掣般骏骑在坐的太子,他一手执缰策马、一手凌驾前驱,英姿飒爽、气宇轩昂,插图形象地展示了小说文本所描述的"彩旗开映日,白马骤迎风""狡兔身难保,乖獐智亦穷"的情形。特别值得我们注意的则是图3张弓射兔者与图4

太子两个人物形象，在人物造型上已十分相似，极具互文性。这种与文本描写十分契合的人物形象设置已远胜于毫无文本依据的飞禽走兽插图元素设置。不过，细品图3与图4，若追求图与文合的完全融合境界，实际上图3更能准确地展示《西游记》故事情节。小说写道：

> 好大圣，按落云头，撞入军中太子马前，摇身一变，变作一个白兔儿，只在太子马前乱跑。太子看见，正合欢心，拈起箭，拽满弓，一箭正中了那兔儿。原来是那大圣故意教他中了，却眼乖手疾，一把接住那箭头，把箭翎花落在前边，丢开脚步跑了。那太子见箭中了玉兔，兜开马，独自争先来赶。[9]

将此段小说描写与图3相对照，与其说图3为《玉环记》插图，倒不如说是《西游记》插图。白兔中箭却并未有颓势，依旧健步如飞，这与孙悟空所变的白兔故意引诱太子追赶是何其相像。从互文性角度来看，虽然图3与图4人物造型具有相似性，存在着"吸收"与"改编"的可能，但在图与文的互文上，没有将图3互文到世德堂本《西游记》插图，则是令人遗憾的。纵观古本《西游记》插图，直至李卓吾批评《西游记》才出现与图3极为相似的该回插图。

世德堂本《西游记》插图在互文上的"场景整体复制"，可举图5见出。图5为明代万历年间金陵富春堂刊本戏曲《周羽教子寻亲记》插图[10]，图6为世德堂本《西游记》插图。虽然两者在人物形象的塑造上存在着明显的区别，但两者在场景设置和人物动作的刻画上，极具有无可否认的相似性。图5展示的是押送周羽的张文半夜拿棍欲将其打死的场景。戏曲写道：

> 〔睡介末起介〕正是受人之托必当终人之事。临行之时，张员外与我十两银子。着我中途打死周羽，回来再找十两。一路人烟凑集，难以下手。今晚在此古庙中，人迹罕到。不要说一个周羽，便是十个周羽，打死了也没人知道。待我脑盖上打他一下。〔打生鬼判扯介末〕怎么？打不下。想是不该在脑盖上死，且待我胁肋上打他一下。〔打生鬼判扯介〕好古怪，每常这根棍子，拿在手里，如灯心一般，今日为何有千

图3 "韦皋克孝同打猎"，见周芜编：《金陵古版画》，江苏美术出版社1993年第1版，第21页。

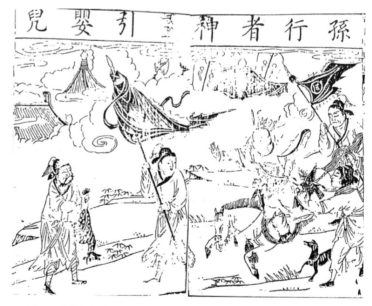

图4 "孙行者神化引婴儿"，见古本小说集成编委会编：《西游记》（世德堂本），上海古籍出版社1994年版，第930—931页。

图5 "金山大王救拔周羽",见周芜编:《金陵古版画》,江苏美术出版社1993年第1版,第43页。

图6 "入地除名",见古本小说集成编委会编:《西游记》(世德堂本),上海古籍出版社1994年版,第66—67页。

斤之重。我想起来,周羽不该在这个时辰上死,不免再睡一睡,正是阎王注定三更死,定不留人到五更。[11]

从戏曲文本来看插图,图5中有诸多细节不符合内容所述。张文半夜起拿棍欲打人时,周羽是睡着且双手是被捆绑着的,并非图像所示半身侧起,以手护头,惊恐万分。庙中的金山大王当张文欲下手时,两次出手扯住棍子,使其加害不成,并非图中所示为拱手站立于一侧。若图与文合,至少要作两点修改,即双手被绑的周羽沉睡于地,欲打周羽的张文手上之棍被鬼判以手扯住,判鬼在前,金山大王居后,在空间位置上两人应对调。

图6展示的是《西游记》第三回美猴王持金箍棒打入地府的情形,小说写道:

这猴王恼起性来,耳朵中掣出宝贝,幌一幌,碗来粗细,略举手,把两个勾死人打为肉酱。自解其索,丢开手,轮着棒,打入城中。唬得那牛头鬼东躲西藏,马面鬼南奔北跑,众鬼辛奔上森罗殿,报着:"大王,祸事,祸事!外面一个毛脸雷公,打将来了!"

慌得那十代冥王急整衣来看,见他相貌凶恶,即排下班次,应声高叫道:"上仙留名,上仙留名!"[12]

图6传神地展示了小说描写的内容,即美猴王轮金箍棒打入冥府,牛头马面东躲西藏,众小鬼吓得屁滚尿流、满地滚爬,冥王忙迎接上来,拱手肃立一旁,判鬼手持判笔忙起身观望。这种语图互补、图文并茂的情形,使得读者阅读起来兴趣盎然,此图是世德堂本《西游记》插图难得的经典之作。从语图两相对照来看,显然,图6在创意上优于图5。从图像比较来看,图5与图6如此之接近,让人诧异。图6中美猴王身后除了增加牛头马面及一面墙,身前增加一个倒地的小鬼之外,在场景与人物动作造型上与图5别无二致,两者之间必然存在着"吸收"与"改编"。

二、世德堂本《西游记》插图互文现象的内在动因

小说与戏曲插图虽然在艺术形式上属于同一范畴,但两者毕竟在展示对象上存在差异,分别依据小说和戏曲文本内容而创作的插图何以会出现令人诧异

的相似呢？我们认为，这种现象的产生与"家族相似性"密切相关。"家族相似性"概念来自于维特根斯坦，即"由相似性所构成的一个复杂的网络，它们彼此重叠与交错。亦即大范围的以及局部的相似性"[13]。同属于一个家族，必然有着共同的遗传基因，这种基因在代代相传的过程中，或隐或显，体现了有别于他者的群体特征。

与世德堂本《西游记》插图互文现象明显多来自富春堂刊刻的戏曲插图，同属于金陵派的世德堂和富春堂之间是什么关系呢？郑振铎认为，"世德堂唐氏和富春堂似是一家而分立出去的。其分立似在1600年左右"[14]。王伯敏认为，"世德堂似在万历十七年（1589年）左右由富春堂分立出来"[15]。从世德堂本《西游记》刊刻时间来看，王伯敏观点应更接近历史事实。富春堂侧重于戏曲插图的刊刻。郑振铎指出："相传富春堂本传奇有一百种之多。"[16]"在富春堂所刻图书中，以传奇剧本为最多，据考有十集百种……书前多冠有'新刻出像''新刻出像音注'或'新刻出像间注花栏'等字样，也就是说，每一种都是有图的，少则七八幅，多则三四十幅，若以百种计，平均每种十幅左右，那么，富春堂刻印过的戏曲版画也将在千幅左右，这还是一个很保守的估计"[17]。这就表明，富春堂刊刻的戏曲之多及插图之广。对于长期在富春堂操剞劂者来说，大量插图创作，练就了个体高超的创作技法，形成了刻堂整体的创作风格：雄浑、厚重。富春堂所刊版画"在绘镌上用笔粗壮，发髻、衣饰、冠戴、砖石、器物等喜用大块阴刻墨底，与线描和画面上的空白处相映成趣，黑白对比的墨色效果更为明显，使人观后如饮醇酒，入口虽辛辣，回味却绵长"[18]。这种风格虽然会随着社会的需求、读者的审美需要等而有所改变，但基本的格调会像"集体无意识"一样凝固在刻工们的血液中得到同辈相仿、代代相传。

当世德堂从富春堂分立而出后，并不意味着创作技法的丢失或创作风格的转变。世德堂所刊戏曲插图"版式大致与富春堂刊本同，唯图上端两侧多镌有云纹图饰，是其特色，绘镌风格与富春堂本如出一辙"[19]。由此可见，两者的"家庭相似性"。世德堂刻工们肯定有一些是直接由富春堂转户而来的，当根据小说文本内容而创作图像时，他曾经创作的众多戏曲人物形象和场景就会在其脑海中闪现，熟知的创作元素已深为刻工们所记，人物造型和场景设置信手拈来，如同是一个图像资料库一般。也正是由此，让我们见出了世德堂本《西游记》插图中所呈现出的来自富春堂本戏曲插图的人物造型、动作特点、场景布置、环境创设等方面的相似性。

特别是世德堂刊刻插图突出的"舞台化"特征，完全是沿袭富春堂本戏曲插图风格。戏曲更重于舞台表演，许多戏曲能够流传下来的一个重要原因，就在于为广大民众所喜闻乐见。戏曲文本常常是作为舞台表演的"底本"而存在的。插图不仅仅具有阅读审美价值，常常还具有表演者照冠扮服的实用价值。至明代，"传奇"盛行，这是一种从江南舞台上流行起来的戏曲形式。富春堂和世德堂刊刻的传奇，版式相同，每本都有全幅的插图十余幅。插图的绘制和雕刻的风格质朴，线纹转折较硬，并利用了粗黑的宽线，形象因而突出，构图上虽有简单的布景，但画面组织上是根据了舞台场面，走在旅途上的人和坐在家里盼望等待的人可以同时出现在一个画面中；室内室外不分；人物之间的距离一般过于接近。这些都看出是舞台场面痕迹[20]。这也就揭示出作为一部神魔小说，而非戏曲，《西游记》世德堂本插图为何如此钟情于"舞台化"场景设置的缘由了，即从事于戏曲插图创作，注重舞台化效果已成为刻堂的共识，进而长期坚持并形成自己独特的风格。这种风格形成后是如此地稳定和坚韧，即便是另立门户的刻堂也难脱窠臼，即便是为小说配图也如影而伴。

这种"家族相似性"基因的显性体现还体现在世德堂刊刻的戏曲与小说插图之中。图7为世德堂刊本《惊鸿记》插图[21]，图8为世德堂本《西游记》第五十四回插图。据学者研究发现，日本大谷大学图书馆藏有《新刻惊鸿记》，共二卷，三十九出。该书首序署万历庚寅（万历十八年，1590）七月七日，当为此日期之前写成[22]。即该本早于世德堂本《西游记》2年刊出。

图7展示的是平定安禄山叛乱后朝臣接唐明皇大驾还宫。戏曲写道：

（生扮唐明皇上）地僻先摇落，

图7 "大驾返宫",见周芜编:《金陵古版画》,江苏美术出版社1993年第1版,第84页。

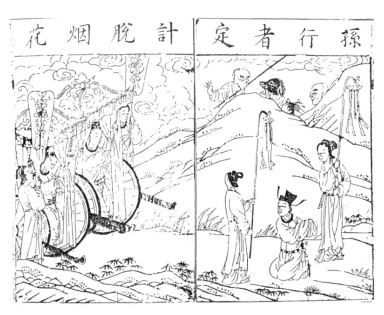

图8 "孙行者定计脱烟花",见古本小说集成编委会编:《西游记》(世德堂本),上海古籍出版社1994年版,第1380—1381页。

空亭长绿莎。山川连汉道,市井杂夷歌。(小丑扮高力士上)旅篋衣裳少寒程,风雨多阻东,神武振吾愿意已蹉跎。(生)高力士。(小丑俯伏了)奴婢有(生)数日前灵武使臣来说李郭屡杀贼将,胡奉唐,吾儿应天顺人,复何忧哉。(小丑)此宗社生灵之福爷爷还宫有日矣。(小外扮房琯)(小净扮第五琦)(众扮二军校随上)(小外)黄云断春色,画角起边愁。(小净)圣主经年别秦中续故游。(同向生俯伏科)(小外)贼寇尽灭,少帝已入长安,特诏臣房琯、臣第五琦迎上皇还宫。(生)呵,已入长安了,可喜可喜,快整辇来起行。(众近前)(生作上辇科)(众作上马同行科)。[23]

从戏曲内容来看,坐辇车之中者为唐明皇,跪于地者当为房琯,你看他双手合拢作拱,在向唐明皇禀报少帝已入长安。插图创作者出神入化地展示了一个既忠于明皇又忠于少帝的大臣形象。

图8是世德堂本《西游记》第五十四回插图。它展示的小说内容为:

三藏道:"敢烦陛下相同贫僧送他三人出城,待我嘱付他们几句,教他好生西去,我却回来,与陛下永受荣华,无挂无牵,方可会鸾交凤友也。"女王不知是计,便传旨摆驾,与三藏并倚香肩,同登凤辇,出西城而去……

行者、八戒、沙僧、同心合意,结束整齐,径迎着銮舆,厉声高叫道:"那女王不必远送,我等就此拜别。"长老慢下龙车,对女王拱手道:"陛下请回,让贫僧取经去也。"女王闻言,大惊失色……[24]

根据此回小说内容,唐僧与女王同登凤辇有两次,一次为来到女儿国之时,一次为离开女儿国时。究竟图8展示的是哪一次呢?此回插图有2幅,前图题"唐三藏西至女儿国",展示的是女太师将师徒四人迎入"迎阳驿"。然后,才是女王乘銮舆来接唐僧。根据两幅图展示的内容及图题来判断,第二幅图即图8当是唐僧离开女儿国之时。之所以要论证清楚此问题,目的在于考察图像本身所展示的内容,及此内容与小说文本描述不符的事实,进而可以见出其对图7的互文现象。

图8将人物分为三组,唐僧与女王坐于车上及两边持辇者为一组,躲于山石之后的悟空、八戒与沙僧为一组,车

前跪于地上的女子及两名持旌幡者为一组。从小说文本内容来看，前两组人物是必不可少的，第三组人物小说并没有相关描述，完全是创作者赘加上去了。创作者为什么要添加这一组人物呢？对照图7中人物形象，可以断定，小说插图创作者当画銮舆时，一个跪于地上"禀报少帝已入长安"的大臣形象就不由自主地跳入脑海。创作者对插图素材太熟悉了，从两者同为同一刻堂刊印，前后相差仅2年来看，我们甚至怀疑两幅插图为一人所创。

三、世德堂本《西游记》插图对后世小说插图的互文性影响

世德堂本《西游记》并非"西游"故事的祖本，但因是史上第一个足本，无论是文本，还是插图对后世小说的影响是深远的。在插图的互文性影响上，主要体现在两个方面，一个是对后世《西游记》插图的创作影响，另一个是对其他神魔小说插图的创作影响。

世德堂本《西游记》形成后，明清时期逐渐在其基础上形成了"李卓吾批评本""证道书本""真诠本""新说本"等。由于该书故事情节老少皆宜，深受人们喜爱，进而传播到海外。日本《绘本西游记》[25]就是江户时期《西游记》完整百回本的摘译本，其插图创作深受世德堂本的影响，采用双页联式的方式展示故事情节，虽然插图极具日本浮世绘风格，但仍能从中见到世德堂本插图的影子。例如，图9为该书第十回插图，与图2相比，两者的区别除了环境点缀以及近景与中景摹写上的不同，插图版式上的双页联式、空间叙事上的虚实结合、人物动作上的亦步亦趋上都彰显出两者内在的互文特点。当然，从艺术表现力来看，图9要远胜于图2，这不仅仅是由于技术的改进，石印较之于镌刻更有利于忠实创作者的原图，还在于人物动作造型上的细节差异，图2中的魏征仿若在挥剑与泾河龙王相搏，图9中则是"定格"在龙王屈服于"天条"而"伏爪收鳞甘受死"，魏征"撩衣进步举霜锋"的瞬间。

世德堂本《西游记》在对其他神魔小说插图上的互文影响，莫过于《三宝太监西洋记通俗演义》（简称《西洋记》）的典型个案了。该书前面"叙西洋记通俗演义"署"万历丁酉岁菊秋之吉二南里人罗懋登叙"，"万历丁酉"为1597年，即晚于世德堂本《西游记》5年。图10展示的是《西洋记》第八十三回"王克新两番铁笛 地里鬼八拜王明"插图，这是对《西游记》第二十五回"镇元仙赶捉取经僧 孙行者大闹五庄观"插图（见图11）的改造，图像承继了世德堂本对人物衣饰阴刻与阳刻并用的手法，撤掉了镇元仙，将猪八戒改为一个官人，但他的睡姿，甚至其双脚摆放的位置都没有改变。世德堂本《西游记》对《西洋记》插图创作上的互文影响体现在多幅插图上，创作者通过"拼贴""复制""改造""编织""组装"等方式，使两者之间的互文现象十分明鲜。

注释：

[1] 此本全称《新刻出像官板大字西游记》，二十卷一百回。每半页十二行，行二十四

图9 "魏征飞神斩龙云中"，见日本早稻田大学图书馆藏：《绘本西游记》，初编。

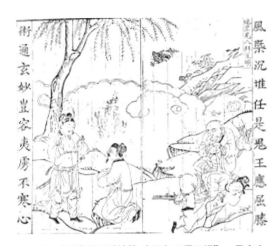

图10 "王克新两番铁笛 地里鬼八拜王明",见古本小说集成编委会编:《三宝太监西洋记通俗演义》,上海古籍出版社1991年版,第2256—2257页。

图11 "镇元仙赶捉取经僧",见古本小说集成编委会编:《西游记》(世德堂本),上海古籍出版社1994年版,第598—599页。

字。前有壬辰(1592年)夏端午日秣陵陈元之"序"。白口,四周单边。版心镌刻"出像西游记卷"或"西游记卷",下记页数。卷以"月到天心处,风来水面时,一般清意味,料得少人知"二十字为序。题"华阳洞天主人校,金陵世德堂梓行"。据此,学术界称之为"世德堂本"。

[2] 世德堂本全书插图计197幅,除第十八回、第九十四回、第九十九回各为一幅图,第六十五回为单页图,第九十八回为三幅插图以外,每回为二幅插图,夹页联式,散插于各回中。

[3] 鲁迅:《连环图画琐谈》,《鲁迅全集·6》,人民文学出版社2005年第1版,第28页。

[4] Julia Kristeva, "Word, Dialogue and Novel", in The Kristeva Ⅱ RP Ⅱ dPr. Toril moied. Oxford: Blackwell Publisher Ltd. 1986, P36.

[5] 周芜编:《金陵古版画》,江苏美术出版社1993年第1版第32页收录该图,题注:《新刻出像音注薛平辽金貂记》,明无名氏撰。明万历间金陵书坊富春堂刊本。北京大学藏。

[6] 周芜编:《金陵古版画》,江苏美术出版社1993年第1版第21页收录该图,题注:《新刻出像音注唐韦皋玉环记》,明无名氏撰。明万历间金陵富春富刊本。北京图书馆藏。兹选"韦皋克孝同打猎"一幅,图出日本《明清插图本图录》。

[7] 明传奇:《玉环记》,第十四出"韦皋延宾"。

[8] 古本小说集成编委会编:《西游记》(世德堂本),上海:上海古籍出版社1994年版,第928—929页。

[9] 古本小说集成编委会编:《西游记》(世德堂本),上海:上海古籍出版社1994年版,第929页。

[10] 周芜编:《金陵古版画》,江苏美术出版社1993年第1版第43页收录该图,题注:《新镌图像音注周羽教子寻亲记》明剑池王鋕重订,明万历间金陵富春堂刊本。北京图书馆、北京大学均藏。

[11] 古本戏曲丛刊初集:《周羽教子寻亲记》,第十五出"托梦"。

[12] 古本小说集成编委会编:《西游记》(世德堂本),上海:上海古籍出版社1994年版,第64—65页。

[13] Wittgenstein (1968). *Philosophische Untersuchungen*. Translated by G. E. M. Anscombe, (3rd ed.). Basil Blackwell Oxford, §§ 66, 67, pp. 31-32.

[14] 郑振铎:《中国古代木刻画史略》,上海:上海书店出版社2006年版,第62页。

[15] 王伯敏主编:《中国美术通史》(第五卷),济南:山东教育出版社1996年版,第232页。

[16] 郑振铎:《中国古代木刻画史略》,上海:上海书店出版社2006年版,第61页。

[17] 周心慧:《新编中国版画史图录》(第一册),北京:学苑出版社2000年版,第95页。

[18] 周心慧:《中国古版画通史》,北京:学苑出版社2000年版,第146—147页。

[19] 周心慧:《中国古版画通史》,北京:学苑出版社2000年版,第148页。

[20] 王逊:《中国美术史》,上海:上海人民美术出版社1989年版,第468页。

[21] 周芜编:《金陵古版画》,江苏美术出版社1993年版,第84页收录该图,题注:《新锓重订出像附释标注惊鸿记题评》明吴世美撰,秣陵陈氏心蠖斋注释。明万历绣谷唐氏世德堂校刊本。北京图书馆、北京大学藏。

[22] 李洁:《〈惊鸿记〉的作者及其家世考》,《文化遗产》,2013年第3期。

[23] 古本戏曲丛刊二集:《惊鸿记》,第三十三出"大驾还宫"。

[24] 古本小说集成编委会编:《西游记》(世德堂本),上海:上海古籍出版社1994年版,第1386—1387页。

[25] 日本早稻田大学图书馆藏有该本。封面题"绘本西游记",分"初编""二编""三编"和"四编"。全书按"甲乙丙丁戊己庚辛壬癸"分10卷。插图为葛饰戴斗等日本画家创作。

(栏目编辑 张晶)

字义、制度、名物

——美术古籍的注释问题：以《画继》为例

刘世军

（广西师范大学设计学院，广西桂林，541006）

【摘 要】古书注解，要求注解者不仅要对文章熟悉，懂得依据上下文"因文定义"，同时要对古代的典章制度、名物指称、文字语义、古代人名等有较深的了解。中国美术古籍的注释一直存在问题，有志于此道者当在字义、制度与名物等古文化知识领域深入学习与研究。

【关键词】字义 制度 名物 《画继》 注释

作者简介：
刘世军（1973—），男，江西永丰县人，美术学博士，现为广西师范大学设计学院副教授，硕士生导师。主要研究方向：中国美术史。
项目基金：本文系广西壮族自治区学位与研究生教育改革课题（编号：JGY2017022）与2013年度中华古籍整理重点项目"《画继》版本研究与校注"（教古字［2013］118号）阶段性成果。

给古书注解是一项很复杂的技术活，它要求注解者不仅要对文章熟悉，懂得依据上下文"因文定义"，同时要对古代的典章制度、名物指称有较深的了解。否则，如果注解者仅一知半解，那么其对古籍的注解也将贻笑大方，误导后学。对美术史典籍的笺注一直是中国美术史学界的一大软肋，因为从美术学成长出来的学者古文字学功夫相对来说要薄弱得多。当然，这也为当代人读解美术古籍带来了难度。为此，20世纪90年代末，湖南美术出版社曾组织过一些有志之士对一批中国古代美术学文献进行了校注，以期为后学者提供方便。但是由于先天的不足，使得这批文献的译注存在极大的问题，有些校注甚至达到了误人子弟的地步。对此，我曾作一文对湖南美术出版社出版的由米田水译注的《画继》进行了部分辩正[1]。近来我再翻检是书，发现其注存在的谬误还有更多，更隐密，不仅断读、校笺有很大的问题，其注释问题更多。无论是文字语义、古代人名，还是文中所涉及的典章制度，都存在失察之处，遂予以分类笺正补遗如下。

一、古文化常识缺失，误导后学

由于语言文字方面的隔阂，今人在阅读前人的著作时往往会遇到许多困难，给古文作注则是引导现代学者阅读古代文献、掌握古代文化知识的桥梁。因此，给古书作注就必须深谙中国古代天文、地理、历法、宗法、科举、乐律、职官、礼俗、宫室、饮食、衣饰等古代文化常识。否则，仅凭一孔之见去训注古籍，极易张冠李戴，误导后学之士。

明末清初著名学者顾炎武说："三代以上，人人皆知天文。'七月流火'，农夫之辞也。'三星在户'，妇人之语也。'月离于毕'，戍卒之作也。'龙尾伏辰'，儿童之谣也。后世文人学士，有问之而茫然不知者矣。"[2] "七月流火"出自《诗经·国风·豳风》，诗曰："七月流火，九月授衣。一之日觱发，二之日栗烈；无衣无褐，何以卒岁？"这里的七月是指夏历七月，"火"指的是"大火星"，当然此"火星"并非我们所熟知的行星，而指的是二十八宿之东方苍龙七宿中的第五宿"心宿"的第二颗星。古代的农民经过长期观察，发现天气变凉时节，"大火星"位置便会向西方下移。因而当"七月流火"出现，表示气候将变凉，人们必须加衣，故顾炎武说这是"农夫之辞"。"三星在户"出自《诗经·唐风·绸缪》："绸缪束楚，三星在户。今夕何夕，见此粲者。子兮子兮，如此粲者何！"三星，即参星。户：门。参星照在门前，表示新婚之喜。故顾炎武说是"妇人之言"。"月离于毕"出自《诗经·小雅·渐渐之石》，表述的也是一种天象，即月儿投入毕星，古人视为雨兆，《尚书·洪范》曰："月之从星，则以风雨"，此星即指毕星。应劭《风俗通义》云："雨师者，毕星也。""龙尾

伏辰"出自《左传·僖公五年》："童谣云：'丙之晨，龙尾伏辰'。"孔颖达疏曰："日月聚会为辰，星宿不见为伏……丙日将旦之时，龙尾之星伏在合辰之下。""七月流火""三星在户""月离于毕""龙尾伏辰"这些都涉及了天文常识，但它们却是出自三代的农夫、妇人、戍卒、儿童之口。但是就是这样一些常识性的天文知识后来也慢慢被遗忘，读书人只把眼光放在四书五经上，以至于"问之茫然不知"，因此顾炎武十分感叹今不如古。

顾炎武的话用于形容今之"文人学士"亦不为过。例如《画继·序》末尾"是年闰旦"，"闰旦"米田水注为"指闰日。闰年二月末的一天为闰旦。旦，日也"[3]P261。实误甚！中国古代实行的农历，农历并不一定闰二月，闰二月是西方的公历历算法。西方阳历历法中规定，4年设一闰，即能被4整除的年份为闰年，另附加规定，凡遇世纪年(末尾数字为两个零的年份)，必然被400所整除才算"闰年"。阳历闰年的二月有29天，2月29为闰日。中国古代使用的是阴历，并没有公历概念。1911年辛亥革命胜利后，各省的代表齐聚南京，为表达革新的愿望，曾经提出"行夏历，所以顺农时；从西历，所以便统计"，拟推广公历，实际上后来也不了了之。直到1949年9月27日，中国人民政治协商会议第一届全体会议在北京召开，宣告新中国成立。会上正式通过了使用"公历纪年法"的决议，将公历1月1日定为"元旦"，把农历正月初一定名为"春节"，并予以全国施行。邓椿是宋人，断不懂西方公历"闰年"之法。中国阴历以月球绕地球定历法，每年和回归年的365日5时48分46秒相差约10日21时，积以置闰。古人是非常重视置闰月的，《左传·文公六年》云："闰以正时，时以作事，生民之道于是乎在矣！"所以每三年要闰一个月，每五年闰两个月，每十九年闰七个月。这样每逢闰年所加的一个月，称为闰月。闰月加在某月之后。米氏在这里明显混淆了中国农历的"闰月"与西方公历的"闰年"法。

关于此处"闰旦"之义，就连前辈学者谢巍也犯了同样的错误，他在《中国画学著作考录》亦云，"闰旦，即闰日。积四年约成一日，加于二月中，由是二十八日增为二十九日，每四百年中共加九十七个闰日"，并振振有词地说，"据《宋史·律历志》推算之，是年无闰旦。因北宋八改历，南渡后又八改历，各历所定不一，待觅《乾道历》再证之"[4]P182。谢巍先生估计也忘记了古代的中国宋人还不懂"闰二月"之理。据毕沅撰《续资治通鉴》载，乾道三年（1167年）为闰七月。对于闰七月的国事记载，《续资治通鉴》也十分详尽。因此可见，这里的"闰"，指的是"闰七月"，旦指农历初一。如"旦望""元旦"等词中均指的是"农历初一"。因此，"是年闰旦"，即乾道三年（1167年）闰七月初一。

以上所涉及的是古代历法知识，下面两处则是地理常识的讹误。历代地方区域的划分，各有不同。有时同一区域名称，而所指含义完全不同。如卷三苏轼条"兰陵胡世将"，"兰陵"米注为"有兰陵郡，亦有兰陵县，今均属山东"[5]P286。实误！的确，古有"兰陵郡"，亦有兰陵县，其地属今山东。据传由楚大夫屈原命名，"兰"曾被孔子喻为"王者之香"，是屈原笔下最神圣的花草；"陵"本义为大山丘，故"兰陵"寓意为"王者之地"。北宋地理总志《太平寰宇记》载：惠帝元康元年（公元291年）"分东海之兰陵、承、戚、合乡、昌虑五县置兰陵郡，理承城"[6]。《十三州志》又载："兰陵，故鲁之次室邑，其后楚取之，改为兰陵县，汉因之。"[7]可见兰陵建邑较早，历史上其行政管辖范围有所变化，但一直是山东属地。然而又查《宋史》，其云：胡世将（1085—1142年），字承公，常州晋陵（今江苏武进）人。徽宗崇宁五年（1106年）进士，曾室至尚书右司员外郎、兵部侍郎、四川安抚制置使等官。可见胡世将不是山东兰陵人，而是常州武进人。而《画继》云其为"兰陵胡世将"，岂邓椿错矣？非也，实这里的"兰陵指的就是常州武进"。史载西晋永嘉（307—313年）年间，北方内迁少数民族趁八王内乱，国力衰弱之际，起兵发叛，这就是著名的"五胡乱华"，导致晋朝大量官民南逃迁徙，史称"永嘉南渡"。淮阴令萧整在这种情况下也率山东兰陵萧氏族人等逃离家乡迁往南方，在今常州武进侨置"兰陵郡县"，因此常州又有"南兰陵"之称。南朝时期，萧氏后人从"南兰陵"

起家，登上政治舞台，萧道成、萧衍在建康（南京）称帝，历11帝。因此，"兰陵"亦为"古常州"的代称。

又卷二王诜条，"观音宝陀山"，米注为"不详其地"[8]P283。实际这里的宝陀山指的就是"普陀山"。普陀山位于舟山群岛东部海域，在浙江省舟山岛东侧，现属于舟山市。历史上，普陀山名几经更变。春秋越王勾践时（公元前497—465年）与舟山等岛统称甬东。西汉成帝时（公元前32年—公元7年），南昌尉梅福来山隐居，采药炼丹，自此称梅岑山，宋时称宝陀山。宋宝庆《昌国县志》载："梅岑山观音宝陀寺在县东海中，梁贞明二年建，因山为名。"宋张邦基《墨庄漫录》云："宝陀山，去昌国两潮，山不甚高峻。"[9]普陀山从唐代大中年间开始专供观音菩萨，是著名的观音道场。

卷三"李石"条，出主"石室"，米注为"古代藏图书档案处"。将其注释放入上下文中，可见明显错误，因为下文写道"就学者其合如云"，李石都进档案馆保管材料去了，如何教"如云"的"就学者"。实际上，这里的"石室"指的是蜀地官学。史传"石室"为西汉文翁创建，西汉景帝末年，文翁任蜀郡太守，文翁为改变蜀中闭塞、落后的状况，从兴办教育入手，培养人才，于是在成都设置学官，创建官学，其校舍以石头修筑，故名之曰"石室"，又称"玉堂"。

古代由于朝代变迁，每一朝的典章制度随时代而变，其间因革损益，情况复杂。如不详考，就一定会出错。如《画继》卷四"蒋长源"条，官至"大夫"，米注曰："大夫，宋医官官阶名。后世称医生为大夫，本此。"[10]P321然查《画史》《书史》，根据其与米芾的交往记载，蒋长源当为蒋之奇堂弟，字永仲，一作仲永，宜兴人。北宋著名收藏家、书画家，官至大夫、亳州刺史，徙通、梓、歙三州太守。与米芾相交甚欢，米芾《书史》《画史》中多次提到他。蒋长源曾以二十千金收藏绢本《兰亭序》、黄筌画《狸猫》《宣王姜后免冠谏图》《三杨图》等，还从米芾手中收藏到薛稷《二鹤图》。从诸多资料来看，蒋长源绝不是做医官之人，此处大夫是当时高级官阶的一种称号，比如谏议大夫、朝散大夫、朝请大夫等，具体官职待查。况宋朝医官别设官阶"大夫"本于宋徽宗政和年间（见宋·洪迈《容斋三笔·医职冗滥》），此时米芾、蒋长源诸人早已作古。

卷四刘铨条，"察院"，米注为"院试的考场。察院是各道御史的衙门，各省学政最初多由御史出任，所以院试的考场叫察院"[11]P340。实误。唐宋时期，御史台所属有台院、殿院、察院。御史台成员有侍御史、殿中侍御史、监察御史三种。察院指的是监察御史，掌"分察百僚，巡按郡县，纠视刑狱，肃整朝仪"。品秩低而权限广。唐、宋两代仅有八品官。

又卷十"分送黄门画省中"，"黄门"米注为"指官署名。又谓宫廷中禁门"[12]P425。其注不详且语义模糊。查黄门指的是门下省。门，指皇宫内门，因其门户漆以黄色，故又称黄门。门下省原为皇帝的侍从机构，东汉始设为专官，或称给事黄门侍郎，其职为随侍皇帝，传达诏命。南北朝时，黄门权力逐渐扩大，政皆出门下，成为中央政权机构的重心。因掌管机密文件，备皇帝顾问，规谏违缺，地位日渐隆盛。隋唐时，门下省与中书省同掌机要，共议国政，并负责审查诏令，签署章奏，有封驳之权。其长官称侍中，或称纳言、左相、黄门监。其下有黄门侍郎、给事中、散骑常侍、谏议大夫、起居郎等官。宋初门下省仅主朝仪等事，神宗元丰改官制，始恢复审查诏令的旧制。

米田水注《画继》中还有一些则是出于对中国古代文学常识的不甚了了。如卷三李石几条"蜀学其盛"，"蜀学"，米注曰："可因李石是蜀人而讲学而称蜀学？"[13]此乃米氏不通宋代文化之故。宋代蜀学指的是由苏洵开创，由苏轼、苏辙兄弟加以发展，由黄庭坚、张耒、秦观等文人学士参与组成的有共同思想基础与学术倾向的学派。北宋元祐时期（1086—1093年），朝廷中形成三个政治集团，即以苏轼、吕陶、上官均为主的蜀党，以程颐、朱光庭、贾易为主的洛党，以刘挚、梁焘、王岩叟为主的朔党。他们相互进行政治斗争，而蜀党和洛党之间的斗争最为激烈，史称洛蜀党争。南宋之初统治集团在总结北宋灭亡的历史教训，革除蔡京余党，恢复元祐政治后，曾被列入元祐党籍的洛党和蜀党诸公均得以平反。这

时洛党和蜀党已不再具政治集团性质，而程颐和苏轼的思想对学术界的影响极大，故"程学"与"苏学"同时盛行。绍兴六年（1136），朝廷开始禁黜程学，被视为"伪学"，而使苏学居于尊崇的地位。南宋中期学术界称"苏学"为"蜀学"。蜀中学者李石《苏文忠集御叙跋》："臣窃闻之，王安石以新说行，学者尚同，如圣门一贯之说，僭也。先正文忠公苏轼首辟其说，是为元祐学人谓蜀学云。"[14]

卷二"士暕"条，尝作春词"乌夜啼"，米校为"鸟夜啼"[15]P279，误甚！我国古词中并没有"鸟夜啼"这一词牌。"乌夜啼"本为琴曲名，即"乌夜啼引"。与《西曲歌》义同事异。《乐府诗集·琴曲歌辞四·乌夜啼引》引唐李勉《琴说》："《乌夜啼》者，何晏之女所造也。初，晏系狱，有二乌止於舍上。女曰：'乌有喜声，父必免。'遂撰此操。"[16]南唐后主李煜用为词牌名，宋人欧阳修、赵令畤等多用之。后世所见《乌夜啼》，内容多为男女恋情。清余怀《板桥杂记·轶事》："为唱当时《乌夜啼》，青衫泪满江南客。"

米田水译注本《画继》还有一些谬误则来自于其对中国古代绘画常识的缺失。中国传统水墨艺术之所以能特立于世界艺术之林，并且以"中国画"标志它，是因为它有一套独特的话语体系，包括理论体系和技法体系。从理论上来说，有传神、气韵生动、逸格、平远、高远、深远、墨分五色等专业术语；从技法上来说，有人物十八描、皴法、渲

图1 古籍版式

染、罩染、积墨、破墨、泼墨等专有名词。如果对这些中国绘画的专用名词的内涵与外延不甚了解，则在读解与注释中国绘画专著中极易闹出笑话。米田水译注本《画继》就有众多这方面的常识错误，如卷七"刘宗古"条"其画人物，长于成染，不背粉，水墨轻成，但笔墨纤弱耳"。"背粉"米注为"装裱粉饰"，实误甚！所谓"背粉"，是中国工笔画的一种常规染色技法，一般是平涂，比如在人物面部的背面，平涂一层薄薄的白粉，或者在花叶的背面涂上薄薄的石绿。为了防止装裱时掉色，一般还要在背染之后，再在上面涂一层矾水，以固定所涂的矿物颜色。背粉主要用于背染工笔人物或者工笔花鸟画，其作用是使所画的人物面部或花鸟枝叶薄中见厚。

再如卷十"凡待诏出身者止有六种，如模勒、书丹、装背、界作、种飞白笔、描画栏界是也"，"描画栏界"，米注为"似指画界线一类工艺"。实"描画栏界"是古代装帧书籍的一项技术，指的是用朱笔或墨笔绘制书籍文字的边栏界行。古籍装帧比较讲究，每页版心上下要画粗粗的"象鼻"（指的是版心下边栏至上下鱼尾间的两个部分，因其中印有黑线与否而分为白口、黑口、花口等称谓），中间还要有"鱼尾"（指的是在版心中距离上边栏约四分之一处印有一像鱼尾巴似的标志，以便折叠书页，故称为鱼尾。以数量分，有单鱼尾、双鱼尾、三鱼尾；以方向分，有顺鱼尾和对鱼尾；以图形

分，有白鱼尾、黑鱼尾、花鱼尾等）（参见图1）。"鱼尾"上方记载书名和卷数，下方记载叶数。在需要的时候，还要对其画插图，多采用白描手法，描绘山川、名物、城郭、人物情节等。描画栏界的行笔要粗细均匀，画得一丝不苟。因此，"描画栏界"是一项技术很强的技艺，需要长期的训练与实践。宋代是一个佑文抑武的时代，对于文化书籍十分讲究，所以官方非常重视装帧书籍，还要给"描画栏界"的工匠授予"待诏"这样的官职。

二、字义失察，望文生义

汉字产生的年代距今有五六千年的历史，在其漫长的发展过程中，汉字普遍存在着多义现象，这主要是词义引申的结果，再加上古代文字转借现象严重，一字往往衍生出多种意义。词义引申是汉语词汇中最为常见的现象。词的本义与引申义、先后引申义之间有着内在的联系，两个意义之间的某种共性便是其内在联系的桥梁，借助这一桥梁，一个意义就引申为另一意义。当然，汉字多义现象是当词语处于静止状态时，一旦词语进入句子后即处于活动状态，即受到上下文意的制约而呈现单一性。因此，在古文献注释中，依据上下文"因文定义"是重要的方法，切忌"望文生义"。否则，稍有偏差，便会谬之千里。米田水所注《画继》中，语义谬误现象最为严重，如：

卷二"赵令穰"条，"汀渚水鸟，有江湖意"，"江湖意"，米注为"指画出了江湖的意趣"[17]P273。其注实浅薄。这里的"江湖意"，应当有更深刻的语义，它指的是"隐士归隐之意"。赵令穰（字大年）很多画都表现了文人雅士江湖归隐之意，如黄庭坚《题宗室大年画》其一云："山色烟光上下寒，忘机鸥鸟恣飞还。年来频作江湖梦，对此身疑在故山。"宋戴表元《题赵大年芦雁》亦云："寒更索索警霜丛，兄弟当年意自同。犹是江湖太平处，未妨沈着卧秋风。"

卷三晁说之条，"少慕司马温公之为人，自号景迂"，"景迂"，米注为"似取景仰远大义"[18]P297，实误！此处"景迂"，取景仰"迂叟"之义。因为司马光号"迂叟"，晁说之自小就仰慕司马光的为人，因此取号为"景迂"（即景仰"迂叟"）。

卷三"张侍郎舜民"条"虽南迁羁旅中"，"南迁"米注为"指南渡。谓宋高宗渡江至建康即位，后再迁至临安"[19]P298，实为不考之误。张侍郎舜民是北宋文学家、政治家。字芸叟，自号浮休居士，又号矴斋。邠州（今陕西彬县）人。他是诗人陈师道的姊夫，英宗治平二年(1065年)进士，初官襄乐令。元丰中，在环庆帅高遵裕帐下掌机密文字，元祐初官监察御史。为官刚正不阿，不附权贵。元祐间，因党争事，牵连获罪，被贬为楚州团练副使，商州安置。后又出任过右谏议大夫、知州、集贤殿修撰等。他与苏轼、黄庭坚等人均活在北宋，根本就没有机会，也没有可能随宋高宗"南渡至建康即位"。实际上这里的"南迁"指的是"被贬谪、流放到南方"。因为张舜民曾因元祐党争贬为"均州"及"楚州团练使"，故云。

卷四刘松老条"巨济震子名松老者"，米注曰："刘泾，字巨济，一作济震，故云'巨济震子名松老者'。"[20]P337然余查《宋史本传》《画继》《东坡集》《云烟过眼录》《图绘宝鉴》均未见刘泾有"字济震"之说，只云其"字巨济，号前溪"。况且古人如取两"字"，也不会如文中"巨济震"并列省称。实此处"震"，威严也。"震子"，典出《左传·文公六年》："赵孟曰：辰嬴贱，班在九人，其子何震之有？"[21]刘松老自云其为刘泾之"震子"，乃是自吹。故《画继》后文说他"高怪不随俗也"。

卷四朱象先条，"能文而不求举，善画而不求售"，"不求售"米注为"不希望科考中举取得功名"[22]P329。不知何据？此处"不求售"实指的是"不追求以售画为生"。

卷五仲仁条，"雅闻"，米注为"甚闻。雅，甚也！"[23]P349实误。"雅"在这里的意思是"素常，向来"。"雅闻"意即"素来听说"。例《后汉书·张衡传》："安帝雅闻衡善术学。"

同上条"当冠四海而名后世"，"冠"米注为"覆盖"[24]P350，乃误。此处"冠"的意思是"超出众人；超过；位居第一"。例《史记·萧相国世家》

云:"位冠群臣,声施后世。"

卷六张举条"与群小日游市肆","群小"米注为"众小人"[25]P379。依其义为贬义词,明显与邓椿原文旨意不合。实这里的"群小"指的是"社会地位卑下的人们,一般指名门望族以外的庶民"。例南朝宋刘义庆《世说新语·容止》:"庾长仁与诸弟入吴,欲住亭中宿。诸弟先上,见群小满屋,都无相避意。"

我国古代文字精炼,一字多义现象十分严重,因此"释义"也就成了给古书注解的主要任务。我们的文字语义是发展变化,一个字除了本义之外,还会随着时间的推移而衍生出很多"引申义",甚至还会所谓"本无其意,依声托字"的"假借义"。比如"向"字本义为"向北的窗户",如《诗经·七月》"塞向墐户"中的"向"就是此义;后来又引申出"朝着,对着""方向"等义,比如《国语》"明利害之向"中的"向"即是"方向"之义。因此我们在"释义"时一定要注意"因文定义",否则就会失之毫厘,差之千里。

三、人名失考,指鹿为马

据2007年发布的《中国语言生活状况报告(2006)》,中国叫"张伟"的人近30万,可见我国重名现象十分严重。虽然古人取名,既有名,又有字,还有别号,但仍然存在许多重名、同字之人。若考证不详,就会指鹿为马,忽悠读者。如:

《画继》卷三"苏轼"条,"尝以书告王定国",米注曰:"王定国,宋汴人,随吴郡王渡江,居临安,荐入仕,工画花鸟。"[26]P286米田水此处所指的王定国乃为南宋人,善画。元庄肃《画继补遗》载:"王定国,汴都人,随吴郡王渡江,居临安。工画花鸟,学二崔笔法,傅色轻浅,人所不及。后吴王奏荐入仕,赐金紫。"[27]而苏轼活在北宋,他怎能"以书告"南宋之画家王定国呢?实际上这里的王定国指的是王巩,字定国,号介庵,自号清虚居士,宋代名臣王旦之孙。历宦通判扬州、右朝奉郎、端明殿学士、工部尚书,后宦止宗正寺丞。王巩性格刚烈真爽,与苏轼相交甚欢,却因"乌台诗案"牵连获罪。据陆心源《宋史翼》载,他"坐与苏轼交通,受谤讪文字不缴,又受王诜金,谪监宾州盐酒税"。

卷三"龙眠居士"条"一日,秀铁面忽劝之","秀铁面"米注为"秀铁,宋时高僧。面:当面;亲自"[28]P289。米氏实乃不考之误。"秀铁面"三字不能断读,因为它是一个人的名字,叫法秀(1027—1090年),北宋京城法云寺僧。字圆通,俗姓辛,秦州陇城(今甘肃省天水市)人。拜当时著名的无为义怀禅师学艺,尽得其道法精义。宋仁宗第十二女魏国大长公主好道,闻其名,再三延聘,请住法云寺。因其道风峻洁,性格刚直,不留情面,时人以"秀铁面"称之。比如黄庭坚作艳辞,李公麟画马,秀铁面均严辞呵斥。其诗作虽然不多,但都可称得上精品。关于秀铁面劝李公麟语在宋惠洪《禅林僧宝传》卷第二十六有详载:"李公麟伯时工画马,不减韩干。秀呵之曰:'汝士大夫以画马,况又画马期人跨,以为得妙,妙入马腹中,亦足惧。'伯时辣时绝笔。秀劝画观音像,以赎其过。"[29]

《画继》中还有一些人名,历史确有其人,但米田水不去详细考证,仅以"不详其人"来忽悠读者,极不负责。如卷五智永条"宇文季蒙龙图",米注为"其人不详。宇文是名或是字,龙图是职官名或是字"[30]P356。余遂翻检《宋史》《宋史翼》《宋代蜀文辑存》以及宋人楼钥为宇文师说(即宇文时中之子)所撰《赠银青光禄大夫宇文公墓志铭》得知:宇文时中,字季蒙,生卒年不详,宋朝名臣宇文虚中之弟。1135年四月(即绍兴五年),直徽猷阁知潼川府宇文时中为两浙西路提点刑狱公事,其后历官左中大夫、直龙图阁,累赠通议大夫。绍兴八年(1138)湖州知府宇文时中刊印了吴缜所撰《新唐书纠谬》及《五代史纂误》。另,宇文时中任湖州刺史时,先后获得颜真卿《千禄字书》真迹和杨汉公摹本残卷,视为至宝。其后,宇文时中改任潼川(治今三台)知府,因参校二本,互补缺损,于绍兴十二年重刻于石,置于潼川文庙,是为"蜀本"。不久,"湖本"毁于捶拓,"蜀本"作为《千禄字书》"孤本",传于后世。《画继》中多处提到宇文时中,如卷八有载:"广都宇文季蒙龙图家:徽宗皇帝《水墨花禽图》、王维《雪山

图》、杜措《佛图》、董奴子《鸡冠花图》、李伯时《高僧图》、又嘶<马展>《二马图》、又明皇《八马图》、又水晶宫《明月馆图》、又退之《见大颠图》、江贯道《飞泉怪石图》、又《江居图》。"可见邓椿与之相交甚深。

卷八"《焦夫子图》",米注为"焦夫子：不详其人"[31]P399。然查宋代张世南《游宦纪闻》卷二载："蜀之岷山有焦夫子,国初时,人亡其名,以博学教导后进,故世以夫子称。貌陋且怪,长目广鼻,虮髯垂瘿,性率不自饰,虽冠带往往爬搔扪虱,然为歌诗有惊人句。"[32]明人曹学佺《蜀中广记》卷一○三《诗话记·第三》亦云："蜀父老相传,岷山有焦夫子,宋初人,貌寝陋且怪,修目而广眉,海口而蚪髯,瘦累累络颔下,性真率,虽冠盖见之,往往爬痒扪虱腰袴间。忽为诗歌,则奇言异句,骇人观听。"[33]可见焦夫子是一位貌丑而又才华出众的的乡村文人。宋人吕陶《焦夫子画》写道："气貌特怪陋,意味尤酸辛。破褐聊被体,如敝履之安贫。爬痒颇适兴,如扪虱之自珍。"[34]

卷九"至贯休、云子辈","云子"米注曰"不详其人"[35]P415。查郭若虚《图画见闻志》,云子：即赵云子,"善画道像,于青城丈人观画诸仙奇绝。孙太古尝阴使人问已画,赵云：'孙画虽善,而伤丰满,乏清秀。'孙由是感悟"[36]。

对历史人物不熟悉还会导致校勘的失误,如卷五"任才仲妾艳艳"条,"才仲死钟贼",米校为"才仲死遇贼"[37]P364。米氏此校实为画蛇添足。因为卷三"任才仲"条邓椿已记载了任才仲"适丁乱离,钟贼反叛,为群盗所杀"。因此没有必要将"死钟贼"校为"死遇贼"。这里的"钟贼"指的是"钟相"。他于建炎四年（1130年）二月在洞庭湖一带起兵反宋,得鼎、澧、潭、岳、辰（今湖南澧县、长沙、岳阳、沅陵）等州19县民回应。建国号为楚,同年兵败被俘。钟相起兵之时,任才仲正任澧州通判,故而被其杀死,其妾艳艳也不知所终。

四、总结

我国古代教育非常注重天文、地理、乐律、历法等诸方面文化常识方面的系统教育,因此古代的文人均深谙此道。但是,今天这些知识在我们的知识体系中被认为是"过时"的,因此我们的现代教育对它们多少有些漠视,这也为今天的我们去读解古人的文章"设置"了很多障碍,这就需要一些"专家"去为后学者详细译注。"专家"一旦不熟悉古文化常识,就很容易变成误导后学的"砖家",此之谓也。

清代训诂学大师戴震说："有志闻道……非从事于字义、制度、名物,无由以通其语言。"[38]P213《画继》虽出于宋朝,文不甚古。然而如果对其时的字义、制度、名物不通者,断难真正完全理解它,注释者当慎重,读者亦应慎思。推而广之,中国美术古籍的注释一直存在问题,有志于此道者当在字义、制度与名物等古文化知识领域深入学习与研究。

注释：

[1] 参见刘世军：《米田水注<画继>笺正》,《美术与设计》2011第2期,第46—48。
[2] 顾炎武：《日知录》卷三十,兰州：甘肃民族出版社1997年版。
[3] [5] [8] [10] [11] [12] [13] [15] [17] [18][19] [20] [22][23][24] [25] [26] [28] [30] [31] [35] [37]米田水译注：《图画见闻志·画继》,长沙：湖南美术出版社2005年版。
[4] 谢巍：《中国画学著作考录》,上海：上海书画出版社1998年版。
[6] [宋]乐史撰：《太平寰宇记》,北京：中华书局2007年版,第477-484页。
[7] 阚骃纂,张澍辑：《十三州志》,北京：商务印书馆1985年版,第44-45页。
[9] [宋]张邦基：《墨庄漫录》,上海：中华书局2002年8月版。
[14] [宋]李石：《方舟集》,参见台湾：商务印书馆景文渊阁本四库全书,集部.别集类。
[16] 丛书编委会：《乐府诗集》,长春：吉林出版集团2012年版。
[21] 左丘明：《左传》,文公六年,长沙：岳麓书社2006年版。
[27] [元]庄肃：《画继补遗》,明刻本。
[29] [宋]惠洪：《禅林僧宝传》卷第二十六,见《大日本续藏经》第一三七册。
[32] [宋]张世南：《游宦纪闻》,上海：中华书局1981年版。
[33] [明]曹学佺：《蜀中广记》,参见台湾：商务印书馆景文渊阁本四库全书。
[34] [宋]吕陶：《净德集》卷三一,台北：台湾商务印书馆,中华民国75年(1986)版。
[36] [宋]郭若虚：《图画见闻志》,北京：人民美术出版社1963年版。
[38] [清]戴震：《戴震集》,上海：上海古籍出版社1980年版。

（栏目编辑　张同标）

中国书画"神品"论探源

阮 立

（江苏大学艺术学院，江苏镇江，212013）

【摘　要】 本文对"神"进行哲学溯源，《易传》中"神"的内涵主要指宇宙变化的规律，经过庄子的发展，"神"的概念转化成为美学概念，从而对审美和艺术领域产生直接的影响，将"神"作为最高的审美标准来品评艺术家和艺术。管子的"抟气如神"体现了对事物认知和把握的能力，是审美创造的一种境界。庖丁解牛的寓言故事中"进技于道"的神遇状态，强调超越"技"层面而达到一种自由创造的精神境界。在书画艺术领域，东晋顾恺之"传神论"的确立，对画界影响巨大，及至唐人"神品"的提出，再到宋人"逸品"美学观的确立，"神"成为历代各种流派书画家共同的审美追求。

【关键词】 神　神思　传神　神品　逸品

作者简介：
阮立（1980—），女，江苏南京人，南京艺术学院在站博士后，江苏大学艺术学院副教授。研究方向：美术史、中西美术比较。

中国书画理论中有大量关于"神"的概念，何为"神"？关于神的理论可溯源到中国哲学中，进而引申到中国绘画中。中国哲学中认为，阴阳不测谓之神，积极活跃的精神状态为艺术家进行审美创造的重要条件，达到审美创造的一种境界又必需达到"抟气如神"的神思状态。庖丁解牛的寓言故事蕴含着"技"进于"道"到达审美创造的自由境界。庄子不是以追求某种美为目的，而是以追求人生的解放为目的，庄子对艺术精神的把握是"为人生而艺术"。魏晋时期的"传神"论和宗炳的"畅神"说为唐人"神品"理论的确立做了理论铺垫，黄休复"四格"中神品的定位，对神品和逸品进行探究。书画创作中神的展现，何为神思，神思与艺术天才之间的关系，艺术之神的彰显，将是本文主要探讨的问题所在。

一、"神"的哲学溯源

1. 宇宙万物的神化状态——阴阳不测谓之神

《易传》在论述宇宙万物发展变化时，提出了"神"这个概念。《系辞传》说："阴阳不测之谓神。"[1]"神"是"阴阳不测""变化之极"，也就是宇宙万物变化的规律。既然"神"是宇宙万物微妙变化的规律，《系辞传》的作者又进一步认为，凡是把握宇宙万物微妙变化规律的，也就可以说是达到了"神"的境界。《系辞传》说："知变化之道者，其知神之所为乎？"[2]"道有变动"[3]，"知几其神乎"[4]；"几"是事物发展变化的先兆，"几者，动之微，吉之先见者也"[5]。用"知几""知来"来规定"神"的概念，这就是说，凡是能把握事物变化的状态，能预见事物发展将来的，能把握事物变化发展规律的，就叫做"神"。

庄子在一些寓言故事中，也使用了"神"这个概念，庄子说的"神"，是指人们在技艺上达到的游刃有余进入一种神化的境界。这同《系辞传》所说的"神"有着逻辑上的联系，《系辞传》讲的"神"是指对事物变化发展规律的把握。庄子讲的"神"则是把握事物变化发展规律后获得的一种审美创造自由，这是一种逻辑的发展。经过庄子的发展，"神"的概念就从一般的哲学概念转换成为美学概念，从而对审美和艺术领域产生直接的影响。继而人们将"神"作为最高的审美标准来品评艺术家和艺术作品，很多艺术家将这种神化的境界作为自己追求的审美理想。

2. "抟气如神"的神思状态

《管子》四篇在讲认识论的时候，也用了"神"这个概念，《管子》四篇对"神"这个概念的解释，和《易传》很接近。《管子》四篇所说的"神"，也是指宇宙万物变化的规律，所谓"一物能化谓之神"。《易传》认为，凡是把握了事物发展变化规律的，能够认识事物变化的先兆，能够预见事物发展的将来的，叫做"神"。所谓"知几其神"，"神以知来"。《管子》四篇也

有这个意思。如说："抟气如神，万物备存。能博乎？能一乎？能无卜筮而知吉凶乎？"[6]《管子》四篇是从它的精气说来谈这个问题的。

在《管子》四篇看来，一个人所以能达到"无卜筮而知吉凶"的神化境界，是因为积累了大量精气的缘故。《管子》四篇的作者强调"虚""静"，并不是说，他们主张与外界隔绝。正相反，强调"虚""静"是为了更好地认识外部世界。他们认为，超强度地使用脑力，精气就能大量积聚和高度集中，从而就可以把握事物变化的规律。《内业》篇在"抟气如神"一段话的后面接着说："思之思之，又重思之。思之而不通，鬼神将通之；非鬼神之力也，精气之极也。"[7]这是明确肯定，要达到把握事物变化规律的神化境界，不是靠鬼神，而是靠精气的积聚。为了积聚精气，又须依靠"思之思之，又重思之"这样一个艰苦的思维过程。"抟气如神"的状态体现了对事物认知和把握的能力。很多艺术家都将这种吸藏和积聚"精气"所造成的高度集中专一、积极活跃的精神状态视为艺术家进行审美创造的重要条件，达到审美创造的一种境界所必需的。

3. "进技于道"的神遇状态

"庖丁解牛，游刃有余"，庄子通过这个寓言故事启示我们，只有通过一番相当艰苦的训练，才可能使某种技巧达到一定的高度。庖丁释刀对曰："臣之所好者道也，进乎技矣。"[8]所谓"进技于道"，就是强调超越"技"层面而达到一种自由创造的精神境界。庄子指出，庖丁解牛所达到的自由境界，实质上就是审美的境界。所谓"砉然响然，奏刀騞然，莫不中音，合于《桑林》之舞，乃中《经首》之会"，就是说庖丁解牛符合音乐舞蹈的节奏，已经达到审美的境界。庖丁从解牛中得到的快乐，是因为自己获得了创造的自由。所谓"提刀而立，为之四顾，为之踌躇满志"[9]，这是因为创造而产生的愉悦，是因为自由而产生的愉悦，是一种超越实用功利的精神享受。这种精神愉悦和享受，实质上就是审美的愉悦、创造的享受。庖丁说，他所追求的是"道"，"道"是对"技"的超越，升华。"技"就是单纯技术性的活动。"道"就是审美的境界，超越了实用的目的。"技"到达高度的自由境界，就超越实用功利性，从而进入审美的境界。

庄子在这些寓言故事中使用了"神"这个概念，如："用志不分，乃凝于神""操舟若神""器之疑神"等等。《易传》中已提出了"神"的概念。庄子这些寓言中的"神"的概念，是指在技艺上所达到的一种神化的境界。这些故事所蕴藏的创造的自由的概念，以及自由的境界就达到了美的境界，进而理解和把握美的规律、艺术创造的规律。

至于"进技于道"，东晋慧远说得很透彻。他指出："火之传于薪，犹神之传于形，火之传异薪，犹神之传异形。前薪非后薪，则知指穷之术妙，前形非后形，则悟情数之感深。"慧远一语说出了"进技于道"，进技于情的规律，即情为化之母，神为情之根，"情有会物之道，神有冥移之功"。故形有靡而神不化，以不化乘化，其变无穷，则"进技于道"，达臻于绘画艺术之神品。

二、神的美学建构与神品确立

1. 顾恺之的"传神论"和宗炳的"畅神"说

《世说新语·巧艺》中有这样一段记载："顾长康画人，或数年不点睛。人问其故。顾曰：四体妍媸本无关妙处，传神写照正在阿睹中。"[10]从这段记载中可以得知，顾恺之主要探讨了人物画的形神关系。他认为画好人物画最重要的在于能够"传神"，而不在于对自然形体精细的刻画和描写；对人物画而言，抓住人物的关键部位，抛弃那些与"神"无关的，并不重要的"形"的描述。通过对外形生动真实的描绘更好地体现"神"。"顾长康画裴叔则，颊上益三毛"，"裴楷俊朗有识具，此正是其识具。观者详之，定觉神明殊胜。"[11]这段文字也是认为对形的描绘是为了更好地传神，"颊上益三毛"是为了使人物的神态更加生动。

顾恺之评价《小列女》："面如恨，刻削为容仪，不尽生气。"[12]这"不尽生气"是指"神"传得不尽。顾恺之提出"传神写照"这个命题，与当时的人物品藻，要求超越人的外表的形体，深刻体会人的内在精神和个性。

宗炳在《画山水序》中写道："圣贤暎于绝代，万趣融其神思。余复何为哉，畅神而已。神之所畅，孰有先焉。"[13]宗炳认为，山水画要以形写神，神是无形的，必须有所依托才能显现，形质就是神的寄托之体，画了山水的形，从形中才能得到山水之神。宗炳所说的山水神，其实是它发现了山水的美。这种美可以陶冶人的性情，改变人的灵魂，开阔人的心胸。

可见，顾恺之的"传神"论，超越于人的外表形体，专注于表现人物的神态。人物可以传神，自然物何神之有？所谓山水传神，就是山水的"美"给人的感受在画上的美感。而宗炳的"畅神"论从精神层面来阐发，写"山水之神"，对山水画的欣赏可以使人精神愉悦。"畅神"不仅是从对山水画的欣赏，其本质还是为了"观道"，通过山水画的形式实现"观道"，进而对道的理解更加深刻，山水画功能被提高了，不再局限于欣赏范围内。这也是绘画艺术审美追求的价值所在，顾恺之的"传神"论、宗炳的"畅神"说为唐代"神品"理论的确立做了理论铺垫。

2. 唐人"神品"的提出

唐玄宗时的张怀瓘将书法艺术划分为"神""妙""能"三个不同的品位，中唐时的朱景玄又在这三品之上，添上"逸品"。但他们只是将前辈画家按各自的感性审美心得列于品目之下，对于各品内涵尚无理性的界说。

张怀瓘在《画断》中将顾恺之列为神品，他说："顾公运思精微，襟灵莫测，虽寄迹翰墨，其神气飘然在烟霄之上，不可以图画间求。象人之美，张得其肉，陆得其骨，顾得其神。神妙亡方，以顾为最。喻之画：则顾、陆比之钟、张；僧繇比之逸少，俱为古今之独绝，岂可以品第拘？"[14]把顾恺之放在最高的位置上，顾恺之的"传神"论成为人物画的最高品评标准，绘画不属于技术行列，主要靠心思，汉王符就说"圣人以其心来造经典"（《潜夫论·赞学》），绘画是画者心造，光靠目见所记，不动心思，仍不免流于地形图之列。王微《叙画》所说图画不同于地图，主要在于"动变者心也""明神降之"的作用。艺术是精神的产物，属于意识形态。

张怀瓘认为过去的书评缺陷很多，他在评价分析以往各家评论得失的基础上，根据"无形之相""唯观神采"等创作欣赏的基本看法，提出了"风神骨气者居上，妍美功用者居下"[15]，区分优秀的书法艺术为神、妙、能三品。这种着眼于艺术成就和境界高低的品评的出现，标志着书法艺术审美认识的进步，又将这种品评推及于画。张怀瓘关于风神骨气者居上和当时诗歌中强调风骨反对浮艳是一致的。例如在对于王羲之和王献之的评价上，张怀瓘表现了他不循于旧习的真知灼见。唐初，书法以羲之为尽美尽善，而对献之的成就则估计不足，在张怀瓘的评草书中，他则以羲之为第八，提出"逸少则格律非高，功夫又少；虽圆丰妍美，乃乏神气，无戈戟铦锐可畏，无物象生动可奇"[16]。在评行书时，又进一步提出："若逸气纵横，则羲谢于献；若簪裾礼乐，则献不继羲。"又谓："逸少秉真行之要，子敬执行草之权；父之灵和，子之神俊，皆古今之独绝也。"[17]张怀瓘对王献之书法艺术的肯定，能够超越"古法"，变出"今体"，体现了唐代书法审美认识的进步。

3. 黄休复"四格"中神品定位

黄休复在《益州名画录》中将绘画艺术划分为"逸""神""妙""能"四格，并将"逸格"置于其他三格之上，从而确定了"逸格"在中国绘画中最高的美学地位。黄休复"四格"划分和对"逸格"的美学定位，实际上又为中国的绘画批评建立了一个重要的审美标准。

黄休复对于"逸格"所下的定义是："画之逸格，最难其俦。拙规矩于方圆，鄙精研于彩绘。笔简形具，得之自然。莫可楷模，出于意表。故目之曰逸格尔。"[18]

黄休复认为神格画"应物象形，其机迥高，思与神合，创意立体，妙合化权。"[19]在黄休复看来，神品画不是"笔简""自然"的，但要象形，且思与神合，就是艺术作品中最高的，类于荆浩、李成、范宽等人的作品。"神品"就是指艺术家的与众不同的独特观察表现能力，达到审美创造的高度自由境界。以自己的"思"（想象力）与对象之神相合，则主观之思蕴含客观之物之神，而客观之物之神也烙上主观之思，这就所谓"思与神合"，主客合一的精

神境界，即黄休复所说的"天机迥高，思与神合"。而"创意立体，妙合化权"，是指审美创造中，艺术家化创作立意与客观事物融为一体，以创造作品之意境，建立作品之形体。换言之，在绘画创作中，画家应不拘于对象表面上呈现的形似，而应做到主客统一，达到"思与神合"的境界，重新构造其形，即"创意立体"，则其所画在传物之神的同时，也传人的思想精神，达到"妙合化权"即"天人合一"的艺术境界。如清代查礼在《画梅题跋》中所言"前人云：'疏影暗香，为梅写真；雪后水边，为梅传神。'二者俱难作意"。所以，"神格"追求的境界是"天人合一"，"妙格"追求的境界是"进技于道"，"逸格"追求的境界是"得之自然"，是在"神妙"和"妙格"的基础上进一步提出更高的要求，达到更高的艺术境界，是一种"忘我"的境界，这是"逸格"置于"神格"和"妙格"之上的重要原因。

三、书画创作中神的展现

1. "神思"即创作的准备状态

所谓"神思"，就是艺术想象活动。在刘勰之前，顾恺之、陆机等人都曾经对艺术想象活动有所论述。刘勰吸取了顾恺之、陆机等人的思想，并作了进一步的发挥。刘勰的《神思》篇对"神思"进行以下阐述：

刘勰说：古人云："形在江海之上，心存魏阙之下。"神思之谓也。文之思也，其神远矣。故寂然凝虑，思接千载；悄焉动容，视通万里。吟咏之间，吐纳珠玉之声；眉睫之前，卷舒风云之色：其思理之致乎！[20]

这就是说，艺术创作是一种思接千载、视通万里的想象活动，它突破了直接经验的局限。这种"神思"活动又是和作家感情的波澜起伏联系在一起的，当"神思方运"之际，"登山则情满于山，观海则意溢于海"，陆机在《文赋》中，指出作家创作构思的心理特点是"精骛八极、心游万仞"，"观古今于须臾，抚四海于一瞬"[21]。艺术想象可以超越直接经验的限制，是一种突破直接经验的情感丰富的创造思维。

刘勰认为，作家进行艺术想象，首先应该有一个"虚静"的精神状态。他说："是以陶钧文思，贵在虚静，疏瀹五藏，澡雪精神。"[22]

"虚静"起源于先秦道家学派，尤其是庄子。庄子是真正把虚静说引入审美领域，作为一个审美理论概念提出来的。《天道》云："夫虚静恬淡寂寞无为者，万物之本也"。[23]庄子从这种"无为又无不为"的道论出发，认为摆脱伦理、功利等外在价值系统桎梏的方法，在于通过"心斋""坐忘"进入"朝彻而后能见独"的境界。

只有保持虚静，"澡雪精神"，才能使人自身的"气"得到调畅。"澡雪精神"是指不仅要精神集中，而且还要使人的精神状态保持新鲜、饱满的状态。庄子在论技艺神话故事时突出地强调了虚静的作用，认为要达到虚静的状态，必须要排斥视听等感性认识和知识学问，但又充分体现了要使技艺达到神化水平，必须经过长期艰苦的锻炼与实践的积累，又肯定了知识学问和具体感性知识的重要性。

具有丰富的艺术想象力，一方面要保持"虚静"，另一方面又要依赖外物的感兴。刘勰在《明诗》篇中说："人禀七情，应物斯感，感物吟志，莫非自然。"在《物色》篇中说："物色之动，心也摇焉。"这些话都是说，由于人心对外物的感应，才产生艺术的灵感和创作的冲动。

艺术想象是创造性的想象，突破无限空间，它的结果是产生审美意象。刘勰从人心对外物的感应，表明了艺术想象活动的两个特点。一个特点是"思理为妙，神与物游"。就是说，艺术构思的妙处在于作家的想象活动是和事物的形象紧密结合在一起的。另一个特点是"神用象通，情变所孕"，就是说，作家的想象活动和事物的形象贯通在一起，从而引起了情感的变化。艺术想象活动是一种饱含情感的心理活动。刘勰认为每个人的艺术想象力和对外物的感应力是不同的，所以每个艺术家平日就要注意培养自己的艺术想象力和感应力。

2. 神思与艺术天才

神思与想象是人类的一种思维方式，是人类的生理机能，因此它就必然与人们的先天禀赋密切相关。黑格尔明确指出："通过想象的创造活动，艺术家在内心中把绝对理性转化为现实

形象，成为足以表现他自己的作品，这种活动就叫做'才能''天才'等等。"[24]黑格尔十分强调艺术想象是天才的独特本领。认为艺术想象绝对需要艺术家天生的才能。"才能和天才当然也不是全靠天生资禀组成，实际上艺术创造同时也是运用智力的自觉活动，但是这种智力却必须含有天生的善于创造画境和形象的本领。"[25]"只靠学来的熟练决不能产生一种有生命的艺术作品。"[26]

与黑格尔相似，刘勰也认识到了神思与天才的密切关系。《文心雕龙·神思》篇指出："人之禀才，迟速异分；文之制体，大小殊功。"[27]这里所谓"禀才"，与黑格尔所说的相同，皆是指先天之禀赋，或曰天才。《文心雕龙·体性》篇说："才有庸俊，气有刚柔。"[28]"才由天资，学慎始习。"[29]"才力居中，肇自血气。"[30]这些都是指天赋之才能。刘勰认为，由于人们先天的禀赋不同，人的性格、能力、思维等方面就会出现差异，所以说"才分不同，思绪各异"[31]，这一差异表现在神思的利与钝、迟与速这一现象上。黑格尔认为天才作家最突出的特点是创作迅速、敏捷；真正的天才都感受到完成作品所需要的技巧是轻而易举的事，与黑格尔不同的是，刘勰认为这种敏捷之文思主要是天赋，但是文思缓慢之人，也能创作出杰出的作品，也具有天赋之才。"难易虽殊，并资博练。若学浅而空迟，才疏而徒速，以斯成器，未之前闻。"[32]就是说，无论你的文思是快是慢，天资有多高，要想获得神思，达到成功，必须经过勤奋的努力和学习，以及艰苦的磨练，否则，无论你的天资如何之高，也是不可能成功的。这种看法，显然比黑格尔要更加全面。

画家的天资禀赋赋予绘画创作的关系是很多理论家探讨的重要议题。例如六朝的谢赫在《古画品》评价姚昙度时就曾说："天挺生知，出人意表。"[33]姚最在《续画品》中评价梁元帝的作品时也说："天挺命世。幼禀生知。"[34]这里所谓"生知"，就是指画家的天资禀赋，它主要是针对"六法"的把握而言的。可见强调先天的禀赋对于风格建构的影响，要想超越古人并在风格上有所突破和超越，画家天资禀赋中的个性因素往往起到十分关键的作用。由此可见，把握绘画的基本法则，师法古人传统是十分必要的，然而对于一个画家独特风格创造来讲，对古人传统的学习是艺术家对绘画艺术掌握的最基本的要求，画家的天资禀赋的充分调动和发挥，才是艺术风格创造的真正源泉，才是新风格不断产生的内在动力。

3. 艺术之神的彰显

在中国传统书画艺术中，有许多彪炳史册的书画艺术大家，他们的作品堪称神品、逸品。黄休复对"逸格"美学定位，再到倪云林的"逸气"说，呈现出作为审美创造和艺术风格的"逸"向人生形态和精神境界的转变和扩展过程，也是作为最高美学品位的"逸"的艺术在中国绘画史上逐渐形成、确定和演变的过程。"逸"是神的最高格的表现，逸是神的精华和提炼。中国绘画品评观念的形成受到禅宗思想的影响。张彦远将"自然"划为最高品级，即"物我两忘，离形去智"的状态，此思想为老子"涤除玄鉴"，庄子"心斋""坐忘"等美学命题的进一步充实和发展，表现出佛教"无我"与"空"的概念，应为"自然"境界的描述。

逸品是神品的升华，神品追求的境界是"天人合一"，逸品追求的境界是"得之自然"，逸是神的最高表现，可见神逸是中国书画艺术的最高追求。在中国书论画论中，被列为神品、逸品的艺术家，性情上极富个性，天资禀赋也异于常人，对于艺术创造而言，"天才"的因素显得尤为重要。张怀瓘《书断》中将张芝、蔡邕、钟繇、王羲之、王献之、索靖等列为神品，对王羲之的评价是"千变万化，得之神功，自非造化发灵，岂能登峰造极"[35]。唐太宗推王羲之的书法"尽善尽美"，成为千余年来书家的共识。李嗣真盛称王羲之是"书之圣""草之圣""飞白之仙"。对张芝的评价是"精熟神妙，冠绝古今"[36]。对蔡邕的评价是"体法百变，穷灵尽妙，独步古今"[37]。在张怀瓘看来被列为神品的艺术家皆是"得之神功、独步古今"。笔者认为，古代兼具逸品、神品的大成的以八大山人为最，如清代谢堃在《书画所见录》中所言："八大山人写生花鸟，点染数笔，神情毕具，超出凡境，堪称神品。"如果按黄休复在《益州名画录》中所言"逸格：画之逸格，最难其俦。拙规矩于方

圆，鄙精研于彩绘，笔简形具，得之自然，莫可楷模，出于意表，故目之曰逸格尔"，则谢堃所言八大山人"点染数笔，神情毕具，超出凡境"，与黄休复所言"笔简形具，得之自然，莫可楷模，出于意表"，异曲同工，八大山人堪称兼具逸品、神品的艺术大师。

德国美学家康德认为，一般科学只是对自然的发现，唯有艺术才是真正的创造，而唯有"天才"才能够实现艺术创造。宋代郭若虚说："如其气韵，必在生知"；明代董其昌说："气韵不可学。此生而知之，自然天授"。近现代著名艺术家傅抱石先生就是"天才"型艺术家，傅抱石早年临仿石涛就是最好的例证——那完全是傅氏眼中的石涛，是傅氏磅礴胸襟所笼罩、统摄和支配下的石涛，石涛的影子虽依稀可辨，然而"傅家山水"后来所特有的风格范式似乎已完全挣脱石涛的笔墨样式不可遏制地呈现出来。[38]

从王羲之、顾恺之，再至石涛、傅抱石，艺术史已然证明了这一点，没有这些天才式的人物，艺术史会如此地黯淡无光，而这些天才式的人物引领了一个时代的艺术发展，成为这个时代艺术发展的里程碑，将艺术之神彰显到无以复加的地位。

注释：

[1]《周易》，《系辞上》，杨天才、张善文译注，中华书局2014年版，第572页。
[2] 同[1]，第589页。
[3]《周易》，《系辞下》，杨天才、张善文译注，中华书局2014年版，第572页。
[4] 同[3]，第623页。
[5] 同[3]，第623页。
[6] 贾太宏主编：《管子》，西苑出版社2016年版，第395页。
[7] 同[6]。
[8] 于民、孙海通编著：《中国古典美学举要》，安徽教育出版社2002年版，第106页。
[9] 同[8]，第341页。
[10]《世说新语》，沈海波译注，中华书局2016年版，第203页。
[11] 卢辅圣主编：《中国书画全书》，上海书画出版社1998年版，第140页。
[12] 俞剑华编著：《中国古代画论类编》，人民美术出版社1998年版，第347页。
[13] 同[12]，第584页。
[14] 同[12]，第402页。
[15]《历代书法论文选》，上海书画出版社1981年版，第146页。
[16] 同[15]，第147页。
[17] 同[15]，第149页。
[18] 俞剑华编著：《中国古代画论类编》，人民美术出版社1998年版，第405页。
[19] 同[18]。
[20]《文心雕龙》，王志彬译注，中华书局2016年版，第320页。
[21] 同[8]，第269页。
[22] 同[20]。
[23] 同[8]，第98页。
[24] 黑格尔著：《美学》第一卷，商务印书馆1997年版，第360页。
[25] 同[24]，第51页。
[26] 同[24]，第363页。
[27]《文心雕龙》，王志彬译注，中华书局2012年版，第323页。
[28] 同[27]，第330页。
[29] 同[27]，第334页。
[30] 同[27]，第330页。
[31] 同[27]，第481页。
[32] 同[27]，第324页。
[33] 同[11]，第1页。
[34] 同[11]，第4页。
[35] 同[15]，第180页。
[36] 同[15]，第177页。
[37] 同[15]，第178页。
[38] 樊波著：《时间与存在》，四川出版集团2006年版，第161页。

（栏目编辑　胡光华）

拈花之道
——敦煌莫高窟北朝至唐代花卉纹样探析

张春佳 刘元风

（北京服装学院，北京，100029）

【摘 要】"花"与"华"相通，在佛教艺术中"花"具有非常重要的价值。莫高窟北朝至唐代的花卉装饰纹样具有极强的时代特点，与前朝相比，从整体分布格局到具体形态都有着巨大的差别。对比于古代印度同时期的佛教艺术创作，本文试将唐代的花卉纹样进行具体的解构分析。唐代的装饰纹样中体现着绵延的审美历史和典型的民族文化特征，也是佛教艺术装饰纹样本土化的典型案例。

【关键词】花 纹样 唐代 佛教 审美

作者简介：
张春佳（1981—），女，毕业于清华大学美术学院，北京服装学院在读博士，现任北京服装学院服装艺术与工程学院讲师。研究方向：中国传统服饰文化设计创新研究。
刘元风（1956—），毕业于中央工艺美术学院，现任北京服装学院院长，二级教授，博士生导师。研究方向：服装设计教学与理论研究。
本文系服务国家特殊需求"中国传统服饰文化的抢救传承与设计创新人才培养项目"（编号：NHFZ20170079）阶段性成果。

尔时大梵天王即引若干眷属来奉献世尊于金婆罗华，各各顶礼佛足，退坐一面。尔时世尊即拈奉献金色婆罗华，瞬目扬眉，示诸大众，默然毋措。有迦叶破颜微笑。世尊言："吾有正法眼藏，涅槃妙心，即付嘱于汝。汝能护持，相续不断。"时迦叶奉佛敕，顶礼佛足退。[1]

拈花微笑的典故，作为众多禅宗学者所谓的第一公案，已经流传两千多年。"花"是其中的关键词，在古汉语中，"花"与"华"通，如《妙法莲华经》《华严经》等；同时，"实相无相"也是"拈花"与"微笑"这两种行为间的因果路径。以"花"为相引出禅宗心法，这与"形而上者谓之道,形而下者谓之器"的中国传统审美理念有着异曲同工之妙，其中以"花"为母题的装饰图形在佛教艺术中大量涌现，也体现出相同的审美特征。

敦煌莫高窟地处古丝绸之路的起点，从十六国开窟经北朝、隋、唐及至宋、元、西夏，各个朝代都有大量的人力物力和财力的投入，不远千里从中原腹地来到边陲的画师和工匠们与来自西域的画师共同塑造描绘佛国世界的美好。在佛国世界植物的图形与纹样不仅起装饰美化作用，很多还有象征性寓意。其中的花卉就是非常重要的一种表现母题，尤其是莲花，在很多历史文献和佛教典籍中都有记载。而团花纹样是中国传统装饰题材中为人们广泛喜爱的一类，其经过多重演变，到了唐代，这类纹样从世俗生活中的金银器皿、纺织品到佛教艺术，都出现了大量的应用案例；团花纹样也从单一的花卉品种，演变成多种花卉组合的集群式花卉图案，宝相花就是其中最有代表性的一种。就莫高窟的植物花卉纹样演变的过程来看，经由自然形态向图案装饰过渡，绘画性的特征转换为图案装饰性特征，其中唐代的团花图案可以说是集大成者，相比于前朝和后朝有着独到的审美和造型特征，具有明确的时代特点，是植物乃至花卉纹样中十分重要的一个品类。

一、"花"与佛教艺术

在佛教的诸多传世典籍中，对于"花"的形象描述都充满了赞颂的溢美之词，以花供佛的文字颇为常见。譬如莲花，从古代印度开始，莲花的形象就经常出现在各种文字和图像中，人们提取了莲花出淤泥而不染的生长特性来象征美好的品格。包括莲花在内，优昙花、金婆罗花、曼陀罗花、曼殊沙花等等，都在佛教典籍中出现频繁。例如，《佛本行集经》中有"借花献佛"[2]典故的由来；《地藏菩萨本愿经》《无量寿经》《妙法莲华经》[3]中都有明确段落描述天花四散以供养佛菩萨；《大乘宝要义论》里面记载优昙华与佛降临世间的一些现象关系，充分描述了优昙华的种种美好与出现条件等等。

对于印度的佛教造像艺术的起源，有学说认为在公元前1世纪左右，由于早

期佛教的禁忌，印度的桑奇和巴尔胡特地区的一些雕刻作品中，佛陀的形象并没有直接呈现，而是用莲花或华盖等形象来指代。[4]在进驻犍陀罗地区之后，迦腻色迦王（kanishka）[5]推动了在今天的克什米尔地区进行的第四次佛教集结，将佛教经律论三藏注疏整理，建造寺院，将经典抄本散布各地以求传播。在大乘佛教的推动下，佛陀的造像开始逐渐兴盛，其中，犍陀罗地区的佛造像艺术明显带有古希腊罗马的艺术特点，也即希腊化风格；包括佛陀的形象都与古希腊雕塑十分接近——五官的结构特点、肢体的力量感和肌肉的写实塑造、衣饰的塑造手法等等诸多方面都有所体现。[6]同时，传入中国的佛教艺术逐步与西部新疆地区的艺术表现样式结合，较大程度地保留了印度和犍陀罗艺术的样式特点。这从新疆克孜尔等佛教石窟中可以找到相关的例证。另外，在敦煌莫

图2 悉达多诞生 3世纪
石灰石 176cm×89cm×17cm
纳加尔朱纳康达出土 新德里国立博物馆

高窟的某些洞窟中，也可以看到印度传统的人物造型，例如初唐71窟中的思维菩萨，其造型与印度的典型风格有异曲同工之妙。

佛造像兴盛后，花的象征意义并没有改变，特别是莲花，不仅以宝座、佛像的头光、背光等形式出现在塑像和壁画中，同时也和很多花草植物一样成为佛教艺术主要的装饰元素。

印度贵霜王朝时期出土的红砂石伞盖上面，内圈有莲花瓣的装饰纹样（图1）。又如公元3世纪初的"悉达多诞生"石刻浮雕，上面也出现了花朵装饰，右侧的团状莲花与四瓣花朵间隔排列（图2）。与伞盖上面的莲花装饰类似，都是采用非常规整的几何方法归纳花瓣的自然形态。莲花的花瓣是按照严整规范的方法来平均分割数量的，根部没有曲线，到了尖部才有弧线相交，形成花瓣的形状，如果只看根部，使人几乎无法辨认是纯粹的几何纹样还是植物

纹样。所有的框架性的圆也是非常标准的正圆，从内至外为多层同心圆。

到了公元5世纪的笈多时代，印度石刻佛像头光中呈现出来的莲花花瓣的形状，相比于前期略有变化，单个花瓣的曲线从花瓣根部到尖部已经有一些柔和的曲线，有的出现微妙的表面起伏，浮雕的空间层次得到加强（图3、图4）。尽管如此，这一时期出现在佛像后背的以头光为代表的植物装饰纹样都尽可能地保持平面状态或较小的起伏，以突出

图3 佛陀立像 笈多时代（5世纪）
红砂石 高183cm
贾马尔普尔出土 新德里总统府藏

图4 佛陀像 笈多时代（5世纪）

图1 伞盖 贵霜时代 二世纪前半期
红砂石 直径300cm
萨尔纳特出土 萨尔纳特考古博物馆

前面主体佛像的三维立体感，给观者更真实强烈的视觉冲击力。从前面圆雕或浮雕较强的立体感呈现，再到背景的空间关系平面化，人们能够非常清楚地了解到创作者的艺术意图。作为有机的补充和整体效果的呈现需要，背景上所有的装饰纹样都是尽量的几何化和平面化，从佛像头光的纯平面阴刻线到天女的浮雕再到佛像接近圆雕的立体雕像，展现了完整的从平面到立体，从二维到三维的变化过程。作为背景的莲花或其他植物纹样，安静的恪守着含蓄的原则，试图将观众的绝大部分注意力都集中到佛像本身。

二、敦煌花卉图形的自由抽象性

敦煌石窟的装饰纹样丰富多彩，尤以植物花卉繁盛，广泛运用于建筑、服饰、器物等方面，与飞天、火焰纹、几何纹样共同构成敦煌装饰图形体系。由于敦煌的佛教由西域传入，故花草的形态类别也以外来为源头，其中莲花、忍冬、葡萄、石榴等都融合了来自西域的特征。随着佛教与中原文化的逐步融合，每个时期选择的花形与表现特征都不相同。北朝时期大面积的忍冬出现在人字披和佛龛装饰纹样中；隋朝开始藻井全面取代平棋格，各类花卉图形与动物图形结合，并穿插飞天形象，成为图案装饰的集大成者；初唐到盛唐，装饰图形以植物花卉为主，桃形莲花、石榴莲花等团花纹样结构繁复，富丽庄严，

图5　北魏—西魏　莫435　飞天白鹅平棋

是敦煌花卉纹样的鼎盛期；中唐时期敦煌为吐蕃占据，盛唐样式戛然而止，纹样以茶花为主，装饰风格整体走向衰落。

平棋格是北朝时期典型的建筑装饰纹样，模仿建筑天顶的天花板结构，每个平棋单元以三个方形呈90度套叠，中心主体图形为圆轮形的莲花图案，四边饰以忍冬、几何纹等装饰纹样，四角绘有飞天（图5）。由于褪色的缘故，莲花的花瓣等细节描绘几不可辨，整个图形以平涂色彩呈平面装饰风格；手绘的随意性在忍冬等装饰图形中表现明显，每组图形由几笔画成便清晰可辨，几乎不做修饰涂改；也有以平涂画法绘出基本形态，再以线条随意勾画的细节，但还是保留了手绘的随意性。这与印度的花卉图形演变路径是很不同的，尽管都是平面化的装饰图形，印度的花卉形态可识别性很明确，结构均衡，造型严谨，即使是以线刻或浮雕等立体造型手段表现，都趋向规范的图案化。

以阿旃陀石窟的装饰纹样为例[7]（图6、图7），莲花纹样的造型特征基本延续了贵霜王朝和笈多时期的风格——工整、装饰感强烈。虽然出现了侧面花朵和半俯视状态的描绘，但是花瓣形态和花朵从花托上生长的状态依然非常饱满、严谨，画师尽可能地将莲花的生长状态表现出来，风格极为写实。从单元图形来看，花朵和茎、叶将空间填补得非常充分。贵霜和笈多时代的例子虽然是佛像头光，但是从圆环的内部

图6　印度阿旃陀石窟中的莲花纹样

图7　印度阿旃陀石窟中的莲花纹样

图8 初唐 莫334窟及摹本

单位图形来看，也就是从花瓣根部到尖部这一区域的圆环面积已经被尽可能地填充饱满。这也与印度佛教造像一直以来充满视觉张力的造型特点相吻合。花瓣的形状一直比较规整，没有特别的差异姿态出现，硕大的花朵和纤细的茎、密集的叶片对比起来节奏鲜明，是十分完整的二方连续纹样与适合纹样的结合体，其装饰感极强。如果说阿旃陀的花卉装饰突出的是工艺性的规范化，那么北魏时期的敦煌平棋图形显示的是绘画性的自由化。也可以说绘画性是敦煌装饰纹样的重要特征，直至中唐以后，生动的绘画性被僵硬的图案复制所取代。

复合型团花图形的出现是敦煌装饰纹样走向繁盛的关键性变化。经过隋朝的融合，到初唐时期，以葡萄纹、石榴纹、缠枝、卷云、如意纹等组合而成的莲花藻井图形大量涌现，并变化成各种形式运用于服饰佛具、佛龛等装饰中。这类团花一般以一种或多种花形为主，经由缠枝、卷云纹的勾连套叠，构成数层结构的团花图案。如摹自莫334窟的团花（图8），中心以四组莲花成十字型套叠，再由八瓣花瓣环绕，以如意云头纹勾连组成内三层；外层以桃形莲花加多层花瓣套叠，内含花芯，桃形莲瓣又似两组忍冬合成，它与石榴纹同源异支，是初唐、盛唐时期组构莲花最基本的母题。这样的组合已很难辨识是什么花形，或可以理解为人们心中的优昙华。虽然这一时期的花卉图形更抽象，也更趋图案化，不过在绘画性方面还是延续了北朝以来的自由风格。莫340与莫341（初唐）的藻井（图9）是两个结构层次分布和主体图形装饰非常相似的案例，据推测可能是同一画工所作，从这两个藻井的比较中我们可以领略到当时画工手绘时的自由状态。

三、莫高窟唐代花卉纹样审美特点的解析

从北魏、西魏到初唐，这些纹样的题材和表现形式发生着变化，但是审美的特征并没有出现明显的差异。貌似松散的图底关系，可以向上追溯到汉代纹样，例如云气纹。对于花卉纹样的造型，自由而随意的处理手法，单体花朵与花朵之间的差异性由于手绘的随意性而被放大。这一点与印度的纹样有较为明显的不同——印度纹样会尽可能地保持循环复制的各个单元之间保有最低限量的差异性，尽可能地争取统一性；而莫高窟的壁画纹样，从北朝到初唐——与阿旃陀石窟是平行的时期——所看到

图9 初唐 莫340窟与莫341窟桃形瓣莲花纹藻井

图10 初唐 莫323窟 造型舒展优美的莲花

图11 莫高窟初唐时期结构自由松散的植物纹样

的案例都洋溢着自由和随性的特点。实体图形所构建起来的框架虽然有比较明确的样式，但是随意性和偏差度较大，内部填充纹样也呈现灵活多变的绘画性，以至于很难找到完全相同的两组图案。所有的植物纹样由于灵活的姿态和富于变化的格调，给观者的视觉影响会更倾向于旺盛的生命力和自信的灵活性。除却一定要表现的宗教的神圣性之外，具体的表意方式得到了灵活的掌握，画师拥有较大创作的空间，其程式化的规范性显得较为次要。

1."形而上者谓之道，形而下者谓之器"

莫高窟的装饰纹样，无论是局部单元还是洞窟的整体效果，或者经过放大的细节（如菩萨脚踏的莲花的线条），其自由、舒展的浪漫主义状态是显而易见的。《周易·系辞上》："形而上者谓之道，形而下者谓之器。"这条传统准则关乎的似乎不仅仅是审美或者对待认知发展的态度，它以强大的文化凝聚力指导着中国古典艺术创作的主流审美倾向，也由此形成了华夏民族独特的艺术精神。所谓得鱼而忘筌，得意而忘形，在中国的文化传统中，具有从现象中抽离出形而上含义的思辨精神，对于花与佛陀的关系，也许就如"拈花微笑"的公案，只可意会不可言说。

唐代的敦煌地处中原和西域的连接点上，西方的多种艺术和文化风格在这里汇聚，与来自中原的汉地文化互相碰撞，这在很多时期的艺术作品中都有所表现。唐代都城长安与敦煌的距离要远远小于西域、印度或欧洲与敦煌的距离，特别是安西都护府设立之后，中原文化对敦煌的影响力又得到了大幅度的提升。这从莫高窟不同时期洞窟的绘画风格演变中就能够找到很好的佐证：北朝洞窟壁画里面的很多飞天或人物形象还是延续着西域的绘画特征；虽然隋从建立到结束只有短短的37年时间，但是开放了中土与西域文化融合的大格局，仅从隋代洞窟的造型特征上来看，已经比北朝的诸多洞窟出现了非常明显的变化；及至唐朝，中原文化开始全面影响莫高窟的洞窟建造，无论彩塑或者壁画，都呈现出特色鲜明的中原风格。

以初唐323窟的菩萨脚下的莲花为例（图10），莲花整体是半俯视角度呈现，花瓣的轮廓曲线婉转流畅，从花托到尖角，呈动态的扭转状，内层竖直生长，外层略向外打开，每片花瓣打开的角度和造型都不同。这与前文所举例的印度的写实的莲花有着本质的不同，而绝不仅仅是花瓣造型的问题。从希腊化的角度来谈印度艺术的写实性似乎是恰当的，其中，当然包括植物纹样的写实化描绘（图11）。但是，唐代（尤其是初唐时期）艺术创作的指导思想却远离表象的"写实"概念，走向了另一个方向。不囿于"形"的束缚，从某种意义上而言可能是中国艺术走向形而上的一个支点。

2. "线"的价值与联想

从线的角度来讲，323窟的莲花中每片花瓣的轮廓线都不仅仅是"轮廓线"，线在此时的意义与西方绘画中线的概念大相径庭。西方绘画——以同时期的绘画作品，甚至在现代主义绘画之前的绝大部分作品为例——"线"都缺少单独存在的意义，只是用来界定观者视觉延展性的一种手段，向人们阐释造型的面积和体块感，或者一个面向另一个面的转折边界……这是一种表象的概念，中国绘画中的线是可以脱离"面"和体积而独立存在的，线本身是具有生命力的。线的造型历来重"道"的表达——也就是线的形式语言之外的精神规范，其造型的严谨与否甚至可以放在次要地位——关于线的形而上意义，有学者追溯到周易中卦象的表现方法。唐代张彦远以"曹衣出水""吴带当风"来描述"曹家样"（指曹仲达）和"吴家样"（指吴道子），可见中国绘画对线的重视。据姜伯勤先生论述，"曹家样、张家样（指张僧繇）、吴家样、周家样（指周昉）以及文殊新样'等，都曾在敦煌流传，并且可以找出其影响的踪迹"[8]。以线为基本语言的造型特点，尤其在隋以后的敦煌壁画与装饰中有明显体现。在中国绘画史漫长的发展历程中画家对线的重视，"线"已经超越了西方学者定义的仅仅是边界制定者的角色，并不具备独立存在的价值等观点。线作为相对独立的绘画元素，秉承着中国传统绘画的重平面、偏抽象的审美特点，以至于其重要性往往已经超越了造型——对于西方学者而言，显然是本末倒置的一种行为。但是，东方的抽象精神自古以来一直以自由而浪漫的状态指导着绘画的发展，虽然导致了后来近现代绘画缺乏丰富的色彩：与钟情于水墨趣味的文人画相比，西方的印象主义绘画把对自然光影与色彩的礼赞推向了极致。然而，对于黑与白的理解和水墨的丰富表现，东方绘画还是有其独到的优势，西方绘画很难与之匹敌。

我们暂时抛开图案本身的题材问题，先从南北朝时期的佛造像的形式感说起。北朝时期的石刻佛教造像，有相当一部分从形式感方面注重线条的表现，将形体的边缘——即所谓形体转折所形成的"线"，塑造得流畅生动。成组的线条并置在一起，将半平面状态的浮雕那种介于二维和三维之间的特点展现得非常具有时代和地域特点。图示中北朝佛像线条的平面感非常强，使得整尊雕像只有部分是脱离平面而凸显出的，这倒使得作品的整体感尤为强烈（图12）。

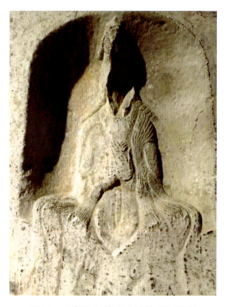

图12 北朝佛教造像中线的流畅造型

艺术史家一般认为自然界中并不存在完整独立的"线"的概念，线只是人为抽象出来的艺术表现手段。浮雕作品往往会利用三维的形态起伏去进行一些边缘的界定，这些转折与界定表现在作品的正面视觉效果中就成为了"线"的概念——我们姑且不讨论"线"的科学定义，只把范围缩小在视觉艺术领域——将三维形态平面化处理，可以有光影的表现，可以更为简洁地只表现平面色彩关系，甚至剔除所有的色彩，只留下"线"——只界定形态的边缘和范围。

线在莫高窟植物装饰纹样中，不仅仅是作为一种边缘的界定来提示该图形起始点的位置和形状，线条在此时还负责着视觉延伸和想象的延展，也就是将具象的实物图案抽象化的责任。自然界中的花卉形态不是非常严谨规则的多边形或对称状态，并且花卉的各个组成部分从一个视角难以得出完整的有意味的图形。此时，通过花瓣边缘的部分翻卷，线条的多层重复和变化组合，将花卉从单一的俯视形态尽量表现得较为完整和可信。在莫高窟的诸多壁画作品中，初唐、盛唐洞窟的团花纹样和中唐、晚唐时期的卷草纹样都具有极高的艺术水准（图13）。由于矿物颜料的氧化变色问题，从目前看到的图案状态来讲，单一局部的藻井团花纹样中，线的

图 13　盛唐　莫49窟藻井

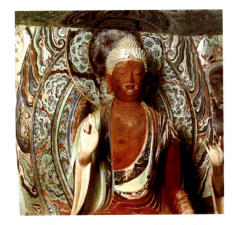

图 14　盛唐　莫45窟　西壁龛内主尊佛

比重非常大,而且在区分和塑造花卉结构方面,起着至关重要的作用。

然而,以线造型的案例在饱满的团花纹样中说服力并不强,线条此时所起到的作用更像是界定色彩的使用范围和变化层次,令相关形态显得规范完整,如莫高窟第45窟主尊佛像头光、背光(图14),也使得不同的互相关联的色彩之间有比较明确的界限,不至于混淆,尤其是对于同色系或色差较小的色彩组合。

但是,对于整体形态不是非常饱满的初唐植物纹样而言,线条的作用就显的尤为重要了。以莫高窟334窟佛像头光纹样为例(图15),纹样的框架性结构是用线划定的,从内圈向外,每一层次的植物纹样的分布状态、植物的茎和叶、花的疏密关系也是由线来决定的。由于茎、叶、花瓣的形态卷曲纤细,即使它们的形态是适合环状头光轮廓的,但还是觉得图案的实体形态与环形背景相比不具有面积上的优势,然而,这同时也导致了另外一种格局的形成——更为灵动的空间关系。由于空隙面积较大,从视觉上留给人们的想象空间也相对较大,相比于后期盛唐纹样而言也具有更大的视觉延展的可能性。

3. "空"与空间关系

空间是一个抽象又具象的概念,其呈现出来的抽象或具象的特性取决于其所处的具体语境。对于空的概念,其实不仅限于中国传统绘画,艺术是通

图 15　莫334窟　佛像头光纹样

感的,无论对视觉或是听觉。1952年,美国作曲家约翰·凯奇举行钢琴独奏音乐会,演出了最负盛名的作品《四分三十三秒》:乐队、观众、演奏礼服等等一切都是有条不紊地准备的,只是,作为音乐作品,演奏过程却没有任何声音出现!在听众忍耐的极限(四分三十三秒的空白)中,音乐家希望向世人展示无声音乐的包容力,这里面可以包含任何美妙或狂躁的旋律和节奏。纯粹的空间留给人巨大的想象余地。然而,这种"空白"并不是首创,在中国传统思想体系中,"空"的概念比比皆是,以《周易·贲卦》为例,其中对于空的理解就有一句:"上九,白贲,无咎。"[9]在中国传统思想体系中,装饰的最高境界近似于空,也就是无装饰。这种审美思想的影响范围非常广泛,时间也绵延了数千年。东方的艺术会用抽象的图形来表达创意,无论虚与实的关系,或者从二维平面中寻求抽象的三维空间展示方法等等。这些手段由于在不同领域中可以融会贯通,所以人们从戏剧演出中也可以看到抽象的符号化象征。中国传统绘画除了可以用抽象的线去寻求绘画的具象表现,将线在空间中进行有效的分布和组合,同样可以将复杂的空间状态表达清楚,而且是带有意味深长的主观色彩。相比于西方的追逐光影和体积来模仿自然[10]所谓的客观精神,东方的抽象一直是为理论学家们念念不忘地进行着不同艺术精神分析的基点。无论是推崇还是诟病,主观的心理和情绪在东方的艺术创作过程中或者作

图 16　莫285窟　窟顶西披

品呈现的效果中是占有着绝对优势位置的。

具体而言，敦煌从北朝到唐朝的洞窟装饰纹样，在空间的架构布局上都留有相当大的想象的余地。以莫高窟285窟为例（图16）：窟顶的绘画装饰如果看作是一个整体的话，除了基本的框架之外，窟顶四披的作品结构自由而随意。尽管有传说和典故等固定文本的呈现，但从具体的人物形象和装饰纹样的特点来看，人们很难将其与当时的社会主流文化分割开来：魏晋时期的清谈、玄学、放荡不羁的文人思想等等的标志性符号立时映入眼帘。对于空间和实体形象之间的关系的处理始终处于一种半游离的状态，图像之间的距离保持在一定的有效范围内，即能保证叙事细节完整地呈现，又避免距离过大而产生疏离和情节断裂。在敦煌的众多的佛本生故事和经变故事中，连续的具有延伸性的绘画叙事手法是被广泛认可并加以继承的。

有了以上分析，再对比印度石窟和敦煌石窟中的纹样装饰就不难发现，二者的区别不光是花瓣的形状写实与否——前者规范严整的莲花纹样严谨地执行着二方连续的装饰法则，后者是抽象而概括的折枝花卉半写意式地游离于有效的表意区域——还有对于空间问题的处理上：前者是尽可能覆盖掉背景的空隙，后者将"空"也纳入实体的范畴进行艺术的处理。印度的莲花纹样给人突出的感受就是将背景只当作背景看待，背景与图形之间的关系是非常明确的，互不掺杂，创作者几乎要动用可能的所有因素来覆盖掉背景的空间。在这样的艺术观念中，实体图案与背景空间难以产生有效互动和联系。

而敦煌石窟的纹样中，一定会将纹样的前景实体与背景作为一个整体看待，空间的"虚形"与前景的"实形"互为补充，所谓图形的"空隙"也具有一定的表意效果。纹样与空间的关系是一个有机的整体，被纳入其中的元素都在保持着一种既随意又有几分刻意的"松散"结合状态，使得人们在审视这些纹样的时候无法忽略其中任何一方。如果说从造型的写实性来审视时可以将印度石窟中的莲花纹样视作是对自然的描摹，那么这种真实的模仿在当时一定是被重视和推崇的。艺术风格的希腊化会影响犍陀罗地区佛教造像朝着写实的方向迈出一大步，与之相匹配的纹样特征也有着相同的意味，也就是尽量真实地模仿和再现自然。无论纹样或是主体佛像的塑造，必然是受着同一类审美思想的指导的。透过艺术风格与艺术观念，可以进一步追溯诸如文化特征、社会习俗、时代观念等方面的差异。

敦煌莫高窟由于所处的独特地理位置，其佛教艺术受到来自东西方的多重文化冲击，但是唐代开凿和装饰的洞窟都带有非常典型的中国传统审美特点，其中，有延续自魏晋时期的自由和不羁，也有当朝的开阔和自信。具体到表现细节中，也能看到源自印度的种种造型特点。"拈花微笑"——无论是"花"还是"笑"，都是表意与解读的渠道，作为对时代审美特点的探究，莫高窟植物纹样——或具体到团花纹样——具有很强的代表性，可以作为唐代装饰纹样研究的端点，以探索佛教艺术创作本土化的表现特征。

注释：

[1]《大梵天王问佛决疑经》藏经书院 编：《卍续藏经》第87册，台北市：新文丰出版公司，1994年12月台1版，第606页。

[2]《佛本行集经》卷3〈受决定记品 2〉（CBETA, T03, no. 190, p. 666, c12-p. 667, b1）记载有相关传说：印度有婆罗门佛教弟子善慧，四处云游时路过莲花城，听说燃灯佛要来此说法，就想以鲜花供奉燃灯佛，但是莲花城的国王已经将全城的鲜花都集中起来供佛了，善慧寻遍全城一无所获，无奈之下在一口井边看到一位年轻婢女，捧着一个花瓶，其中装有七支优钵罗花，就恳请女子将花卖予，女子只肯给他五支，另外两支请求善慧代她献给燃灯佛，并要善慧许诺，成道之前，生生世世要结为夫妻，如果善慧成道为佛，她也将剃度出家，求阿罗汉果。善慧求花心切，答应了女子的请求，并将优钵罗花献给燃灯佛，并得授记：与无量劫后，得成佛，号释迦牟尼。而此婢女就是释迦牟尼成佛前的妻子耶输陀罗，随后也出家。《妙法莲华经》中也出现有耶输陀罗比丘尼授记的文字。

[3]《妙法莲华经》法师功德品第十九："……曼陀罗华香、摩诃曼陀罗华香、曼殊沙华香、摩

诃曼殊沙华香……"参见赖永海主编、王彬译注《法华经》第414页，中华书局，2010年5月第1版。

[4] 常任侠著：《印度与东南亚美术发展史》安徽教育出版社2006年版，第8-19页。

[5] 前身为贵霜王国发展而来的大月氏国，定居犍陀罗后，将领土扩张到恒河上游，诸国都称之为贵霜，但汉地仍称其为大月氏。迦腻色迦王是大月氏国第三代国王，约公元125-129年即位。

[6] 常任侠著：《印度与东南亚美术发展史》安徽教育出版社2006年版，第22-29页。

[7] 阿旃陀石窟位于印度西南部的马哈拉斯特拉邦，建造年代大致是公元2世纪到公元7世纪中叶，其对应年代相当于中国的东汉末年至唐朝初年。

[8] 姜伯勤著：《敦煌艺术宗教与礼乐文明》中国社会科学出版社1996年版，第32—49页。

[9] 王弼《周易注》："处饰之终，饰终反素，故任其素质，不劳文饰，而无咎也。以白为饰，而无忧患，得志者也。"[魏]王弼著《周易注疏（四库易学丛刊）》上海古籍出版社。

[10] [德]沃林格著，王才勇译：《抽象与移情》辽宁人民出版社1987年版。

（栏目编辑　张　晶）

（上接第112页）

象符号表现情绪、个性和情感。其三，林风眠绘画中的女性形象是在现代性观念的基础上，对中国传统文化资源的重新阐释和重组。总之，林风眠绘画中的女性形象既有个人的精神价值诉求，又隐含着深刻的社会文化反思，其画中的女性形象表现了与启蒙相关联的人文精神，实现了对传统文化资源的价值重建。

注释：

[1] 杨桦林主编：《林风眠全集》，北京：中国青年出版社2014年版。

[2] 曹意强：《图像与语言的转向——后形式主义、图像学与符号学》，见曹意强、麦克尔·波德罗等著：《艺术史的视野——图像研究的理论、方法与意义》，杭州：中国美术学院出版社2007年版，第42页。

[3] [美]皮尔斯（Charles Sanders Peirce）：《皮尔斯：论符号》，赵星植译，成都：四川大学出版社2014年版，第73页。

[4] [美]皮尔斯（Charles Sanders Peirce）：《皮尔斯：论符号》，赵星植译，成都：四川大学出版社2014年版，第32页。

[5] 宗白华：《论中西画法的渊源与基础》，见水天中、郎绍君编：《二十世纪中国美术文选》（上卷），上海：上海书画出版社1999年版，第414页。

[6] 赵毅衡：《符号学》，南京：南京大学出版社2012年版，第26页。

（栏目编辑　胡光华）

木雕博古图像生成与变异的文化阐释

汪晓东

（集美大学美术学院，福建厦门，361021）

【摘　要】博古图源自宋代的《宣和博古图》一书，书中记载的金石学图录逐渐形成一种图式，一直延续至今。但博古图的内容与形式在形成与发展过程中，由于人们有意识的延异、皇权的约束力、异质文化的融合、礼制象征的蜕变等原因，逐渐产生变异，从一种单纯的古器图文资料演变成具有多种象征意义的图像。

【关键词】博古图　生成　变异　木雕装饰

作者简介：
汪晓东（1973—），男，安徽宿松县人，集美大学美术学院副教授，博士研究生。研究方向：建筑与景观艺术设计。
基金项目：福建省人文社科研究项目"闽台乡村社区营造比较研究"（FJ2016B201）阶段性成果。

中国文化有着极其复杂的结构，这源自它悠久的历史。经过数千年的文化特质自身的发展以及与外来文化的融合、传播，才形成现有的状态。它复杂的结构表现于文化的变异。[1]

根据目前现有的资料，"博古"一词最早出现在《孔子家语·观周》中："吾闻老聃博古知今，通礼乐之原，明道德之归，则吾师也，今将往矣。"[2]在《说文解字》中对博古的解释为："博，大通也。古，故也。从十口，识前言者也。"[3]汉代张衡在《西京赋》中载："雅好博古，学乎旧史氏，是以多识前代之载。"不言而喻，博古的意思为通晓古代事物。

今天我们所提到的博古图，源自宋代的《宣和博古图》。在随后的几个朝代中，博古图产生了很大的变化，特别是博古图日渐世俗化后，原初的金石学图录融进了更多的内容。以中国传统建筑木雕装饰为例，各个时期的博古图体现了人们的审美趣味。反之，我们也可以通过博古图的内容与形式来判断建筑的年代、描绘者的水准、屋主的品位身份等。博古图作为建筑木雕装饰的主题在官式建筑与民居建筑中均为常见，且覆盖面广，其内容具有多重的象征意义。

一、无意识的生成与有意识的延异

根据德里达的理论，延异即延迟和差异。差异即区别，延迟是指意义在差异的游戏中被延误。所以延异是延迟着的差异，其内在结构完全是一个过程。我们把延异指定为一种运动，语言或任何语码，任何一般指涉系统，都根据这个运动而"历史地"构成了差异的编织物，根据这个过程或运动人们把存在或意识理解为唯一的自在。[4]

宋代《宣和博古图》，简称《博古图》，是中国现存最早的集古器物图录之大成的专书，也是我国古代一部重要的金石学著作。[5]书中详绘青铜器形、纹样、铭文、尺寸、容量及重量等。所绘图形较精，图旁器名下注"依元样制"或"减小样制"。其中商代至唐代的青铜器二十类839件，杂器及镜鉴153件。[6]《四库提要》评其"考证虽疏，而形模未失；音释虽谬，而字画俱存。读者尚可因其所绘，以识三代鼎彝之制、款识之文，以重为之核定。当时裒集之功，亦不可没"[7]。这一典藏的图录后来在内容与形式上竟逐渐演变成一个画种，可以说违背了初衷，且随着社会的发展延异。我们无法断定博古图发展的终极性，因为符号总是超越自我，指向他者，而他者始终是不可相及。我们可以比较不同时代的博古图的差别，但变异的踪迹不在现场，延异以踪迹运作机制为差异提供了条件；延异是产生感性差异之源泉。[8]我们通过不同时期博古图的差别推断踪迹，了解博古图变异的成因。如果说博古图画种是无意识的形成，那么它的发展则是有意识的延异。

博古图作为建筑装饰的内容，大约从南宋开始。宋代木雕除了继承唐代饱满生动的风格和圆熟洗练的手法外，其

图1 浙东某民居窗格芯（晚明）

表现形式也开始向现实主义和写实方向发展，其手法也更加现实与通俗化，显示出时代特征。目前关于宋代的木雕实物非常少，遗存下来的也主要是佛像，博古图题材的实物及图像资料暂无发现。我们只能根据同时代的石雕与砖雕内容与形式推断，宋代的博古图木雕基本上是金石图录，内容单一；形式上以阴刻或阳刻的线条为主。这样的风格在明末清初时期仍然流行。明代中晚期还出现文人士大夫品赏古器的画面，也称之为博古图，但从现存的建筑木雕装饰来看，以人为主题的博古图非常少见，清代亦然。明代的博古图，从器物的造型来看，虽无商周高古之风，但亦有宋元庄重、厚实之气，绝无清中期精细繁复之累。在构成上，博古图中的器物比较松散，序列感弱（图1）。博古图作为木雕装饰主题，最为典型的是北宋、晚明、乾隆三个时期，尤其是乾隆盛世，政府的提倡，使好古成为全国的嗜好，百姓无不以古为荣。今天我们所见到的木雕博古图，大多出自这一时期，晚明较少，宋则微乎其微，这与木头材质难以保存有关。各个时期、各个地区的博古图在内容与表现形式上，出于多种原因，或多或少地存在着差别。也正是这样的差别，使得我们从某个角度管窥社会的变迁。尤其是博古图世俗化后，民间根据吉祥文化，添加不同象征意义的物件，组合成具有新的象征意义的图形，并逐渐形成一种范式，在民间流传。根据德里达的理论，任何进入符号性范畴的东西都是对既已存在而且又被惯例化的话语（图像）手段的某种认可。而这种被惯例化的话语（图像）正是延异了的产物。[9]

二、皇权的约束力

文化新特质的源泉是什么？人们为什么会接受新特质？新特质的源泉可能在社会内部也可能在社会外部。文化的强制往往是自上而下的行为，一般是统治阶层对被统治阶层的约束，也可能是从另一个社会借取而来或由另一个社会所强加的。[10]

在封建社会，皇权的力量至高无上，专制皇权支配着整个社会的政治、经济以及意识形态等方面。如果说宋代的博古之风的开启与宋徽宗有着某种关联，那么清代的金石之所以复兴，与乾隆皇帝不无关系。1794年11月7日，清代的乾隆皇帝传下一道圣旨，他要以皇室之力，仿效宋代《宣和博古图》的体例，将秘藏于内府的古代青铜器等文物，精绘形模、备摹款识，编成《西清古鉴》一书。他的目的除了要将当朝所

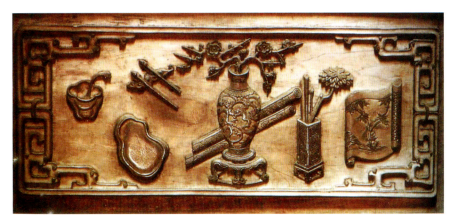

图2 江西婺源思口延村笃经堂隔扇门绦环板（清初）

见的古代文物公之于世、传之于后外，还要以此展示他在复兴金石方面的伟人风度。[11]

明代继承了宋的遗风，尚古之风依然盛行。高濂在《遵生八笺》中云："时乎坐陈钟鼎，几列琴书，帖拓松窗之下，图展兰室之中，帘栊香霭，栏槛花研，虽咽水餐云，亦足以忘饥永日，冰玉吾斋，一洗人间氛垢矣。清心乐志，孰过于此？"[12]赵希鹄在《洞天清录》开篇中言："明窗净几，罗列布置；篆香居中，佳客玉立相映。时取古人妙迹以观，鸟篆蜗书，奇峰远水，摩挲钟鼎，亲见商周。端砚涌岩泉，焦桐鸣佩玉，不知身居尘世，所谓受用清福，孰有逾此者乎？"在明代，已经将象征儒雅的琴棋书画等器物纳入了博古题材，并一直影响到清代以及现代。明万历年间，参照北宋王黼编撰的《宣和博古图》的刻本有多种，其中，徽商吴养春的泊如斋刻本为精，由南羽和吴左千画，黄德时刻，刊刻出《泊如斋宣和博古图》三十卷。

文化本身是限制个人行为变异的一个主要因素。我们在日常生活中并不感到文化的强制力量，是因为我们通常受到环境影响，与文化所要求的行为和思想模式保持着一致。在宋、明、清时期，整个社会掀起了一股崇古、赏古的风气。两宋时期，在经济发展、文化繁荣的大背景之下，先贤名流、文人雅士开始热衷于鉴收及著述古器物，如北宋刘敞的《先秦古器记》、欧阳修编著的《集古录》、赵明诚的《金石录》以及王黼的《宣和博古图》等；另外，宋徽宗赵佶的兴趣所致，史料记载："帝（徽宗）文武生知，圣神天纵，酷好三代钟鼎书，集群臣家所蓄旧器，萃之天府。选通籀学之士，策名礼局，追迹古文，亲御翰墨，讨论训释，以成此书。"这种自上而下的追随，阶层的自我定位，具有指向性的价值观念与文化的控制有关，因为文化的传播是一个过程。文化的传播也是导致社会变迁的一个重要的原因。当不同的价值取向冲突时，文化强制就产生了作用。

从皇亲贵胄到先贤名流、文人雅士对古器收藏的热衷，导致博古图像的盛行。这种"风格化"的显现与某个群体相关联，对古器的热衷以及对博古图像的反复使用，在特定的时期成为一个阶层的标识；而且还发挥了社会学功能，将游离在阶层外围的成员纳入进来。这些游离于阶层之外的人为了获得身份的认同，将改变自己的行为模式。由此，个人行为的符号成为社会凝聚的符号。某种阶级的文化的强制性正是通过这样或者那样的象征性行为来表现的。"[13]正因为如此，对于古物的品味已经超越了经济成功这一维度，并将其转变为一种文化，一种象征性的符号。古物由此标志了一种社会的成功，它找寻着一种合法性，一种可继承性，一种"高贵"的确认。[14]

博古图自上而下的盛行，加上多种版本的《宣和博古图》大量发行，特别是一些民间艺人竞相模仿，使得博古图像逐渐在民间蔓延。从某种角度来看，这是文化的强制力产生的作用。新思想或新行为有可能变成文化的观念或行为，得到人们广泛的接受，人们多少是自愿接受的，但也可能多少带有强迫性。[15]在我国数千年的封建帝制管控下，博古图的盛行与蔓延，与皇权的约束力密不可分。

三、异质文化的融合

我们说文化是整合的，指的是构成文化的诸要素或特质不仅仅是习俗的随机拼凑，而是在大多数情况下相互适应或和谐一致的。

文化的某些方面倾向于整合，还有另一个原因。社会心理学研究表明，人们倾向于自觉改变那些从认知和概念的角度看来与其他信息不一致的信念或行为。如果这种谋求认识趋于一致的倾向普遍存在于人类的话，我们就可以料想，文化的一些方面往往会由于这个原因而整合起来。[16]

在内容与形式上，由于西风东渐，受西洋静物画的影响，以鼎彝器和花卉蔬果相互配置构成画面的静物画逐渐成为传统建筑博古图装饰的主体。特别是西洋画家来华之后，他们也试图找到一个中西绘画融合的切入点。如西洋画家郎世宁的《午瑞图》《瓶花图》《聚瑞图》等，可以看到郎世宁是如何将欧洲的静物画和中国传统的博古图巧妙地结合在一起。[17]这样的组合画面后来被广泛地用于木雕装饰中，并赋予新的象征意义。按照奥格本提出的文化变迁理

论，传播是把文化形式传入新的地方，传播并不仅仅是发明的来源。它是这样一个过程：把不同来源的许多不同的发明集中于一个共同的文化基础之中。因此，任何地区文化的发展更多地是来源于引进。[18]文化传播者认为，文化的发展离不开文化的传播，文化传播是文化发展的基础，文化发展是文化传播的结果。其实，所谓文化传播，不过是同一个文化特质在不同民族区域的传播。[19]对于接受文化传播的民族，他们的文化是发展了，并且在此基础上，泊来的与原有的文化特质相互结合，产生了文化的变异。

在雕刻技法上，清代早期延续了明代的特点，多采用高浮雕、圆雕的表现手法。所以，在器物的塑造上，显得饱满圆润，如江西婺源思口镇延村笃经堂，清朝初年由当地的金姓木商所建的宅屋，在内室隔扇门绦环板上雕刻的博古图，采用高浮雕的手法，构图饱满圆润（图2），但器物之间的构成形式如明代一样的松散；至清中期，博古图木雕多采用浅浮雕的表现形式，纹饰布局疏朗，大面积彩绘，色彩凝重饱满，器物的造型显得清瘦俊秀，且器物的构图受西洋静物画的影响，具有韵律感（图3）。

由于博古图像逐渐普及化，一些日常生活用品，如床案、几踏等明式家具也融进博古图。具有儒雅象征的文房四宝、园林环境也纳入博古图的范围。一些具有吉祥文化的象征物与青铜器、花瓶组合成新的图像。较之以前，博古图的内容更为广泛，象征意义更为庞杂。

此外，吉祥文化的介入，也使得博

图3　浙东某民居窗腰板（清中期）

古图像内容更为丰富。吉祥文化是一种带有强烈主观色彩的民俗文化现象，需要有特定的表现手法来表达主观的美好愿望。博古图从士人阶层逐渐向市民阶层扩散，尤其进入民间美术后，在建筑木雕装饰中，吉祥文化的介入，具有不同寓意的吉祥物融进古器中，形成新的装饰图案。如象征多子多福的南瓜、葡萄等图形出现在博古图中（图4），这样的图式也逐渐为广大民众所接受、认同，并积极参与其中，从而成为地方文化或区域文化的一部分。当然，吉祥文化的生成经过了长期的社会发展和历史演变，其间又融合了神话传说、历史故事、宗教信仰、风俗习惯以及民间传说等诸多因素。[20]吉祥文化的介入，使得单纯以古器为主的图像在内容上更为丰富，并且具有约定俗成的象征意义。

另外，佛教与道教在中国宗教文化中占主导地位，人们把宗教信仰融入博古图，在"博古杂宝"中常见宗教中的法器宝物，这些法器宝物主要有佛教中的"八吉祥（法螺、法轮、盘长、金鱼、宝伞、白盖、莲花、宝罐）"与道教中的"暗八仙"。各种法器所寓意不一，大多与吉祥文化相关。道教中的暗八仙指的是八位神仙手中的法器，在隔扇门的装饰中，"暗八仙"的图形比较常见，传统建筑中隔扇门一般为多扇，正好将每一件法器对称地分布在每一扇门窗上。在装饰纹样上，往往将八仙的法器根据构图的需要，附加鲜花与彩带，使得画面丰满的同时并增强韵律感。据史料记载，宋、金时期的"暗八仙"还处于萌芽状态，直至元代"暗八仙"才初步固定下来，并流行于明、清。"暗八仙"图形的萌芽与兴盛也显现出博古图的发展史。

文化的变异，一般是两种或者两种以上的文化特质或要素通过接触、结合产生新文化结构的飞跃过程。文化行为是具有地域性的，各种文化都形成了各

自的特征性目的，它们并不必然为其他类型的社会所共有。各个民族的人民都遵照这些文化目的，并在日常生活中逐步总结经验。由于文化内驱力的作用，各种异质的行为也逐步融合成统一的形态。不同特质的文化相互接触，混乱地结合在一起，由于被一套整合完好的文化吸收接纳，往往会出现形态的转变，体现该文化独特目标的特征。我们只有首先理解了一个社会在情感上和理智上的主导潮流，才得以理解这些行动所取得的形式。而这个文化整体正是为了其自身目的才应用了这些文化元素，并且在周围地区可能存在的文化特质中选择了能为这个文化目的所利用的特质，舍弃那些不可用的，或改造其他一些特质，使之合乎文化目的的要求。[21]

四、礼制象征的蜕变

文化是不断变迁的，运动是绝对

图4　福清某民居隔扇门绦环板（清末民初）

的，静止是相对的。没有变迁就没有生活。没有任何变迁的社会是不可想象的。社会的变迁主要是文化的变迁。

博古图从典藏图录到演变为一种画种，增加了许多内容，蕴含的象征意义丰富多样。我们可以简单地将文化变迁的定义概括为文化特质的增量或减量所引起的结构性的变化。文化特质的变化多属于缓慢的变迁。

礼乐制度是中国古代文化的一个重要组成部分，中国素有礼仪之邦的美称，它对于维护古代等级森严的社会秩序、人伦和谐，以及礼乐教化等起着重要的作用。[22]博古图之所以在宋代出现，《籀史》载："使后世之士识鼎彝牺象之制，瑚琏尊孽之美，发明礼器之所以为用，与六经相表里，以敷遗后学，可谓丕显文王之谟也。"等级制度体现在人们生活中的方方面面，"礼藏于器"，主要是通过儒家思想的等级制度来治理国家。经过制礼作乐，用一系列礼仪、舆服、什物的成份、尺度等外

在形式加以标志和强化。在《左传·桓公二年》记载："夫德，俭而有度，登降有数，文物以纪之，声明以发之，以照临百官，百官于是乎戒惧，而不敢易纪律。"宋李公麟《考古图》云："圣人制器尚象，载道垂戒，寓不传之妙于器用之间，以遗后人，使宏识之士，即器以求象，即象以求意，心悟目击命物之旨，晓礼乐法而不说之秘，朝夕鉴观，罔有逸德，此唐虞画衣冠以为纪，而使民不犯于有司，岂徒炫美资玩，以为悦目之具哉。"

但历史发展到宋代，礼崩乐坏的现象逐渐凸显。宋初时期，特别是真、仁两朝，古礼失坠、风俗不淳，复兴古代礼制的思想由此而萌发。欧阳修在《新唐书》云："由三代而上，治出于一，而礼乐达于天下；由三代而下，治出于二，而礼乐为虚名"。[23]司马光在《上仁宗论谨习》中提出："惜三代之王，皆习民以礼，故子孙数百年享天之禄，及其衰也，虽以晋、楚、齐、秦之强，不敢暴蔑王室，岂有力不足哉？知天下之不己与也。于是乎翼戴王之命以威怀诸侯，而诸侯莫敢不从。所以然者，犹有先王之遗风余俗未绝于民故也。其后日以衰薄，下凌上替。"[24]为了扭转这样的局面，他们认为复兴古代礼制，礼器制度恢复三代之制乃国家治乱之根本。

在明代，博古图作为礼器的象征已经出现了变异。士人阶层对于礼器的搜集、鉴赏主要是满足他们的博雅之好。明初曹昭在《格古要论》开篇言道："先子真隐处士，平生好古博雅，素蓄

古法书、名画、古琴、旧砚、彝鼎、尊壶之属，置之斋阁，以为珍玩，其售之者往来尤多。"从中我们可以得知，士人阶层将礼器作为把玩之物，甚至通过买卖来盈利。由于鉴藏之风盛行，大批巨商富贾趋之若鹜，造假现象层出不穷，也滋生了一批靠买卖古董赚取差价的营生者。高濂在《燕闲清赏笺·论新铸伪造》中记载："近日山东、陕西、河南、金陵等处，伪造鼎彝壶觚尊瓶之类，式皆法古，分寸不遗。"[25]另外，将礼器的把玩作为养生之道，高濂在《遵生八笺》云："玩古董有助于却病延年。"种种迹象表明，明代中叶之后，由于城市经济、文化的兴盛，市民意识的抬头，中华民族的思想灵魂，颇有些"解放"的意味，古典、传统意义上的文化的严谨、神圣与崇高性已悄然消解。[26]城市工商业的崛起，造就了大批城市居民，其价值观念产生了变化，传统的"重义轻利"现象遭到冲击，开始代之以"竞富"为时髦，尚奢之风遍于域中。[27]礼器的象征意义逐渐产生变异。

结束语

博古图的生成与变异，是一种文化"有机体"的成长过程。我们应把握这种文化中制度化了的动机、情感和价值等背景，并依据这种背景认识具体的被选择行为的意义。

礼乐制度是中国传统文化的核心，其中等级的划分又是礼乐制度的核心。虽然中国传统社会文化在过去几百年逐渐没落，但它的有价值的内在精神，在现代社会不断地实现新的组合。礼器，是等级制度的具体表现。博古图是记录古代器皿的资料集，是后人辨别古器的真伪标准之一，目的是为了复兴古代礼制，调整社会秩序，试图扭转北宋时期社会礼崩乐坏日趋严重的现象。但这样的角色随着社会的变迁而产生变异，尤其在广播、影像、电子传媒飞速发展的当下，人们了解古代器皿的途径、鉴别古器真伪的方式有多种，对于博古图录资料的依赖程度逐渐降低。当博古图平民化、世俗化后，民俗文化、吉祥文化的介入，尤其在民间美术中，在建筑木雕装饰中，人们对于博古图的理解有了更多的表达与诠释，在主动与被动的"误读"基础上，博古图的内容与形式更加庞杂，人们根据自己的需要不断地演绎博古图像。这样一种图录风格在未来的社会发展过程中继续产生变异，表达手法更加多样，与原初的博古图式渐行渐远。

注释：

[1] 费孝通：《怎样做社会研究》，上海人民出版社2013年版，第151页。
[2] [春秋]孔丘：《论语》，北京出版社2008年版，第271页。
[3] [汉]许慎：《说文解字》，段玉裁，译注，上海古籍出版社1988年版，第88、89页。
[4] [美]于连·沃尔夫莱：《批评关键词：文学与文化理论》，陈永国，译。北京大学出版社2015年版，第81页。
[5] [6] [宋]王黼：《宣和博古图》江俊伟，译注，重庆出版社2010年版，第1页。
[7] [清]永瑢、纪昀：《四库全书总目提要》，海南出版社1999年版，第597页。
[8] 朱炜：《索绪尔语言符号思想观照下的语言研究》，河海大学出版社2008年，第51页。
[9] 丁宁：《艺术的深度》，浙江大学出版社1999年版，第359页。
[10] [美]C·恩伯、M·恩伯：《文化的变异——现代文化人类学通论》，辽宁人民出版社1988年版，第531页。
[11] 聂崇正：《郎世宁》，河北教育出版社2006年版，第82页。
[12] 杜勇、周宝宏：《金文史话》，社会科学文献出版社2011年版，第21页。
[13] [14] [法]让·鲍德里亚：《符号政治经济学批判》，夏莹，译. 南京大学出版社2015年版，第25、26页。
[15] [16] [美]C.恩伯、M.恩伯：《文化的变异——现代文化人类学通论》，辽宁人民出版社1988年版，第531、47页。
[17] 沈利华、钱玉莲：《中国吉祥文化》，内蒙古人民出版社2005年版，第29页。
[18] [美]威廉·费尔丁·奥格本：《社会变迁——关于文化和先天的本质》，浙江人民出版社1989年版，第194页。
[19] 司马云杰：《文化社会学》，华夏出版社2011年版，第143页。
[20] 吴长庚：《蒋士铨诗选》，中州古籍出版社1990年版，第207页。
[21] [美]鲁思·本尼迪克特：《文化模式》，浙江人民出版社1987年版，第45页。
[22] [宋]欧阳修、宋祁：《新唐书》陈焕良、文华，点校，岳麓书社1997年版，第166页。
[23] [宋]赵汝愚：《宋朝诸臣奏议》，上海古籍出版社1999年版，第235页。
[24] [25] [明]高濂：《遵生八笺》，甘肃文化出版社2004年版，第331、520页。
[26] 凌郁之：《宋代雅俗文学观》，中国社会科学出版社2012年版，第11页。
[27] 王振复：《中国建筑的文化历程》，上海人民出版社2000年版，第203页。

（栏目编辑　张　晶）

"当代艺术"是一种美国式杂耍

河 清

（浙江大学人文学院，杭州，310028）

【编者按】当今中国，"当代艺术"是一个非常时髦的概念，各种各样的当代艺术展览经常出现在民营或官办的美术馆，甚至中国的名胜古迹。那么，什么是"当代艺术"？其实"当代艺术"并不当代，也不是艺术，而只是美国在二战以后在全世界推广出来的"美国式杂耍"。一个小便池、一罐大便、一张床等日常物品，都可以被认定为"艺术品"，人们便可知"当代艺术"为何物。中国艺术追求"中和之美，雅正之趣"，中国艺术有几千年雅文化传统。文运和国运相牵，文脉同国脉相连，文艺关系到一个民族国家的根本命运。我们现在要做的事情，就是夺回我们的审美权。我们可以理直气壮地说：这些杂耍不是艺术。我们要摆脱原先的文化自卑，振发文化自信，夺回我们的艺术主权和文化主权。本文根据河清为团中央青年网络公开课所讲内容整理。

作者简介：
河清（1958—），浙江临安人，原名黄河清，法国巴黎索邦第一大学艺术史博士，现任浙江大学人文学院教授。研究方向：艺术史与艺术评论。

很高兴今天有机会与大家进行交流，我今天讲的主题是关于"当代艺术"。谈到"当代艺术"，我想到第一次青年网络公共课，郑若麟先生在这里讲西方对中国进行文化精神殖民，让中国丧失了审美权、道义权、历史解释权。我今天讲的"当代艺术"，就是来例证中国丧失了审美权，丧失了指认什么是美什么是丑，什么是艺术，什么不是艺术的权利。

那么，要知道什么是"当代艺术"，我们首先要搞清楚"当代艺术"并不是一个时代概念。也就是说，并不是我们今天所有的当代的艺术家所创作的作品都是"当代艺术"。按照西方现代艺术的理论，西方现代艺术有一种先锋逻辑，或叫做前卫逻辑。艺术就跟文化一样，一步一步，沿着一条时间直线向前进步，往前进化。所谓的"当代艺术"，就是指超越了绘画之后的那部分所谓的"艺术"，叫做"当代艺术"。而你继续画画，还在搞雕塑，还在搞美术，那么这个不叫"当代艺术"。所以"当代艺术"，它是专门指不用画画了，不搞雕塑了，就搞实物装置，搞行为表演，搞影像，搞所谓的"概念艺术"，这个叫"当代艺术"。

需要稍微解释一下的是，"概念艺术"有狭义和广义两种。狭义的"概念艺术"就是指直接使用文字、语言来搞"艺术"。还有一种广义的"概念艺术"，比方说你搞装置、搞行为、搞影像，声称也是在表达观念、表达概念，也可以归入到广义的"概念艺术"里面。所以，

有一点非常重要，在"当代艺术"中，作品的重要性越来越低，解释、说法越来越重要。所以，有的时候可以这么说"哥卖的不是作品，哥卖的是观念"。

在中国，书法有书圣王羲之，诗圣有杜甫，画圣有吴道子。那么这个"当代艺术"的祖师爷是谁呢？是一个法国人叫杜尚。这位老兄，在1917年，在纽约找了一个小便池送去展览，其实是没有被展出，实际上是一个恶作剧。这个小便池后来也不知道弄到哪里去了。但是后来，美国在二战以后为了推行一种解构美术的需要，就把杜尚从历史的黑暗里，重新扒拉出来，把他捧上了神坛。他重新买了几个小便池签上名，卖给博物馆。我们现在所看到的小便池，并不是原作。是美国把杜尚这个恶作剧直接等同为艺术，把像杜尚那样指认日常物品为艺术品，变为一个样本，变为"当代艺术"的根本逻辑。在小便池是艺术品这样一种样板之下，那么日常生活所有的东西，比方说一张床、一个花盆、一个玩具，随便什么日常物品都可以被指认为艺术品。所以说杜尚是"当代艺术"祖师爷，就是表现在这个地方。

"当代艺术"有很多特征，概括起来讲有七个主要的特征：日常性、杂耍性、受操控性、股市投机性、宗教性、政治性、低俗幼儿性。

我们首先来讲什么是"当代艺术"的日常性。日常性就是说"当代艺术"取消艺术和生活之间的区别：艺术就是生活，生活就是艺术，它们没有区别。这里可以用两个人的两句话来概括。一

个是德国人博伊斯的一句名言，叫做"人人都是艺术家"，随便什么人都是艺术家。第二句话是美国波普的一个明星，安迪·沃霍尔的一句名言，"随便什么东西都可以是艺术品"，我想这两个人的两句话，可以非常概括地表明"当代艺术"的日常性，"当代艺术品"与日常物品没有区别。

1964年，安迪·沃霍尔在纽约的一家画廊，指着地上的一堆西红柿汤料，指认说这就是艺术品。然后这些箱子就真的变成了"艺术品"了！所以"当代艺术"是一个明显的指认行为。它不是一个创作，不是一个你要去花很多功夫去做的一件作品，而是指认、命名，指鹿为马。再举一个例子，有个法国种花的，叫让·皮埃尔·莱诺，他把花盆作为艺术品，命名为艺术品，结果他竟成为当今法国最重要的"当代艺术家"！你们去巴黎蓬皮杜现代艺术博物馆参观，你们在门口可以看到他的一个巨大的金色花盆。最极端地把日常物品作为艺术品的例子，是一个意大利人，叫曼佐尼。这位老兄实际上很神秘，不知道干什么的，差不多是一个无业游民，但也成了"当代艺术"的明星。他曾经找了一些气球，吹上气，然后说这就是"雕塑"，叫做"艺术家之气"；然后又把自己的排泄物放到了90个罐头里面，每罐30克，然后就命名叫"艺术家之屎"，并以黄金的价格拍卖！今天的蓬皮杜现代艺术博物馆就收藏了一罐他的"艺术家之屎"。

"当代艺术"的第二个特征是杂耍性。杂耍性就是取消各个艺术门类之间的区别。本来艺术门类有绘画、有戏剧、有音乐、有舞蹈等。那么"当代艺术"呢，就是把这些艺术门类全部打通，名义上叫"总体艺术"，其实是一种大杂烩。要说杂耍性，"行为艺术"很有代表性。"行为艺术"，本应该被归类到戏剧表演中，但现在他们把它归类到造型艺术，归到"当代艺术"里面。所谓"行为艺术"，实际上是一种即兴的游戏，即兴的表演。举例说，法国有个人叫克莱恩，他原先是搞柔道的，一不小心变成了著名的"艺术家"。他先是画过一些所谓"绘画的零度"的空白画，然后就搞这样的"行为艺术"。他的一个著名的表演叫做"人体测量"：请了几个裸体模特，让她们身上涂满颜料，用身体印到墙上的纸上或者地上的纸上，或者拖着女模特，把她身上的颜料印到纸上。他的目的是说，我要超越绘画，你们都是用画笔画画，而我不用画笔，女人体就是我的画笔。第二个"行为艺术"的例子，我们可以举德国的激浪派。原先我以为他们是德国人，其实后来发现大都是美国人到德国来做这样的表演。马修那斯是激浪派的领袖，他做的一个表演就是把一把小提琴砸个稀巴烂。他们还搞激浪派音乐会，把一架钢琴用榔头或用脚踩，把它砸碎，宣称砸钢琴的声音比钢琴的音乐更"具体"。这里我要让同学们想一想，德国是一个什么国家？德国是一个把音乐看作很神圣的国家，结果来了一帮文化暴徒，把你的小提琴、钢琴砸个稀巴烂，具有很明显的一种颠覆意义。

"当代艺术"的第三个特点是受操控性，并不是真的人人都可以是艺术家，也不是随便什么东西都可以是艺术品，其实它是被控制的，受人操控的。操纵"当代艺术"的这些人，全世界大概有三五十人。他们是些什么样的人呢？他们是一些大的收藏家，大的画廊老板，大的博物馆馆长，大的文化艺术中心主任、主席，大的艺术批评家。有人戏称这是一个3M党。3个M，第一个是市场（Market），第二个是博物馆（Museum），第三个是媒体（Media）。

因为他们控有决定权，所以杜尚拿出小便池，他是艺术家。莱诺捧出花盆，他是艺术家，花盆是艺术品。但是，你张三拿出一个花盆，对不起，你不是艺术家。李四拿出一个小便池，对不起，你不是艺术家。"当代艺术"完全由他们任意操控，所以"当代艺术"是没有规则的。中国搞"当代艺术"你要成名，你要成家，你要成为一个著名的"当代艺术家"，不是中国所能决定的，而是要被西方所认可，被西方的三五十个人所认可，你才能成为"当代艺术家"。所以中国的"当代艺术"，它是西方"当代艺术"的一种附庸，它并不是一个独立的艺术。

第四个特点，"当代艺术"具有一种股市投机性。我们原先买艺术品是拿来欣赏的。我们中国古代的文人或艺术家，看到一件好的艺术品那是如痴如醉。他可以睡在这个作品面前三天三夜，醒来了看一看，再睡再看，艺术品是拿来欣赏的。但是"当代艺术"作

品，那些买家并不是买来欣赏，而是买回来放在仓库里，过一段时间再抛出去。所以"当代艺术"已经失去了审美功能和作为美术作品的意义。它基本上就是一个纯粹投资投机的产品。所以，有一个法国批评家把它叫做金融衍生品，我认为这个说法非常恰当。"当代艺术"它的投机性也带来高回报。艾敏的一张脏兮兮的床，就是一张床，经过几番倒卖，2015年她的这张床被拍卖到254万英镑，相当于2 700万人民币。这个增值很是可观。

"当代艺术"的第五个特点是宗教性。所谓宗教性，就是说它是一个信仰。你相信小便池是艺术，那么它就是艺术品。如果你不信小便池是艺术品，那么它就是小便池。"当代艺术"也是一种洗脑。洗脑有各种方式。比方说把杜尚的小便池说成艺术品，如果你认可了，这就是一种洗脑。另外，在各种公众场合，比方说，在一些旅游景点展示"当代艺术"，说这就是艺术，让大家习惯成自然，看多了，熟悉了，后来也就把它当成艺术，这也是洗脑。

第六个特点，"当代艺术"具有政治性。二战以后，美国为了跟苏联进行文化冷战，在各个方面与苏联进行对抗。美国花了巨大的资本。在经济上，美国对欧洲有个经济援助计划，叫"马歇尔计划"。同时它也有文化上的"马歇尔计划"。该计划中的一部分钱，大概占5%，2亿美元的钱是用于文化冷战的。这笔钱也有一个代号，叫做"糖果"，这就让我想到当年毛主席说的糖衣炮弹、裹着糖的炮弹。"糖果"，2亿美元干什么用呢？是到欧洲来办音乐会、办画展、出版图书、拍电影、办杂志、办一个叫做"文化自由大会"的机构。美国冷战的一个重要人物叫乔治·凯南，他有句名言说：我们美国没有文化部，但中央情报局可以弥补这个缺陷。也就是说，中央情报局是美国的文化部。

关于中央情报局与美国搞文化冷战的关系，我向大家推荐一本书，是英国记者桑德斯写的一本书，叫做《中央情报局与文化冷战》，500多页，非常详细地讲述美国中央情报局如何通过各种各样的基金会，福特基金会、洛克菲勒基金会，还有其他各种基金会，通过这些"管道"去资助文化艺术。

在艺术领域，美国人在二战以后做了两件事情。第一件是在1950年代，美国捧炒美国抽象表现主义。苏联搞的是社会主义现实主义，是写实绘画。美国人就来，你们苏联搞现实主义写实的，那我就跟你对着干，我就搞抽象。所以很多西方原来画写实的画家，后来都转而去画抽象。当时有这样一种氛围：你画写实，那就意味你是跟着苏联的极权。你画抽象（画），才是代表自由世界。所以当时有大量的欧洲画家和美国自己的画家，原来都画写实（画），后来都去画抽象（画）。我们来看波洛克，他是美国最重要的抽象表现主义画家。他不是用画笔，而是用刷子，蘸着颜料滴上去，叫滴洒画。欧洲绘画的尺幅常常不是很大，而他搞得非常大。欧洲是架上绘画，而他是直接摊到地上画。而且，这个人被认定没有去过欧洲，是一个纯种美国人。所以波洛克1947年还是一个没人要的写实画家，但是1949年他马上被奉为美国最伟大的活着的画家。那么我们看波洛克的画，大家觉得喜欢吗？你看出什么名堂吗？这都是把颜料滴洒上去，很像糊墙纸。但是这样的画被拍卖到了1.4个亿美元！其实这种做法就是通过金融手段来表示，最贵的画是我们美国人的，是我们美国表现抽象主义。而最贵的就意味着最好的，由此来确立美国的文化艺术霸权。1950年代，美国捧炒了抽象绘画，这是第一件事。

第二件事，从1960年开始，美国人在主流上抛弃了绘画，干脆不画画了，开始搞日常物品的装置（波普），搞行为、影像、观念，所谓的"当代艺术"。假如单项跟欧洲比画画，美国人比不过欧洲人。但是如果不画画了，去比赛搞杂耍，美国人就有它的优势。而且，美国人把这些杂耍叫做"当代艺术"，由此掌控了艺术进步直线上的制高点。1960年代开始，美国人开始搞波普，要提到一个人叫做劳森伯格，他非常重要，可以说是美国最重要的波普"艺术家"。1964年他在威尼斯双年展获得一个大奖，于是美国代表团团长所罗门宣告：从今天起世界艺术中心从巴黎转到了纽约。可以说，劳森伯格1964年得大奖标志着美国式艺术登上了西方的前台。

劳森伯格早在1982年就来到过中国，进入安徽搞一些活动。1985年他在北京的中国美术馆搞了一个展览，展出

装置作品、表演"行为艺术"。同时他还去西藏做展览。可见西方"当代艺术"势力,很早就试图把"当代艺术"传播到中国,派人到中国来搞宣传。事实上,劳森伯格也是中国"当代艺术""85新潮"的一个重要推手。假如没有西方的外来推动,中国就不可能有这样一个所谓的"85新潮"。

1970年代,西方对苏联加强了一种政治颠覆的"艺术",叫做"索茨艺术"(Sots Art),也叫做政治波普。当时这样的政治波普在苏联处于地下状态,被叫做"非官方艺术"。当时有很多西方的专家、旅行者、外交官,在苏联买这种"当代艺术品",给他们支持。到了1980年代,苏联进入了"改革—公开性"的历史阶段,这种政治波普更加公开化。他们丑化苏联的领袖,丑化苏联的一些标志,如红旗、五角星等,对颠覆苏联起到了非常大的作用。1991年苏联崩溃以后,西方对苏联的政治波普开始全面抛弃,弃之如敝屣。

第七个特点,"当代艺术"的低俗幼儿化。"当代艺术"的低俗性其实是自我宣告的。"当代艺术"的重要部分叫做"波普艺术"(pop art),就是popular art。什么叫popular?一般把它翻成"流行",其实最准确的应该把它翻译成"流俗"。这种"流俗"的艺术,是公开跟精英艺术、高雅艺术形成对抗,公然就叫pop art。所以"当代艺术"的低俗性是它自我宣告的。

我们先来看看"当代艺术"的低俗性。它经常把一些性的暗示或者性的关联作为一种挑衅。"当代艺术"是追求新、追求怪,不追求美。性是他们经常拿来用的一个重要因素。比方说,在2014年底,在巴黎市中心旺多姆广场上,竖起了一个所谓的"树"的"当代艺术"作品。其实法国人一看就知道这是一个性工具——肛塞。这可以说是公然羞辱法国人。所以有个法国人气不过就把它破坏了,甚至上去打了那个艺术家几个耳光。这件作品其实没有陈列多少时间就被破坏掉了。中间这件作品是2015年,在法国一个最黄金的旅游景点凡尔赛宫的花园,一个"艺术家"装置了一堆石头,中间放了一个喇叭一样的玩意,开始的名字叫"肮脏的角落",后来他自己又说这个作品的名字叫"王后的阴道"。在整整一年时间,世界各地的游客去凡尔赛宫,都被迫看这样的"当代艺术品"。这个作品其实也受到了法国民众的抗议,有抗议者在这个作品上泼油漆去破坏。但抗议没有用,因为"当代艺术"在法国是官方艺术。

"当代艺术"的幼儿性,这一点最近几年越来越明显。十年前还没有看到很多,只是看到几个。所谓"当代艺术"的幼儿性,首先是指直接把幼儿玩具作为艺术品,这是一种;还有一种是指,很多"当代艺术品"非常简单,没有内涵,没有深度。它不是一件可以让你慢慢欣赏,慢慢体味的作品,而经常是一种小噱头、小玩意、小杂耍。那些所谓的"新媒体艺术",或"多媒体艺术"装置,几乎都是一些小噱头。"当代艺术"的幼儿性,实际上是让民众不仅审美低俗化,同时也让他们心智幼儿化。这种儿童玩具作为艺术品,你慢慢看多了,你的心智也会慢慢变得简单起来。因为幼儿心智比较简单,比较容易受简单的色彩、声音、简单的形式的影响。它是一种刺激—反应的模式,对幼儿有效。而我们成年人是一种主动的欣赏—体味模式。幼儿是被动的刺激—反应。我们成人是主动的欣赏—体味。

"当代艺术"的幼儿性,其实我们也不陌生。2013年,首先在香港的维多利亚海湾,然后又到北京颐和园的昆明湖,迎来一只大黄鸭。它是以"公共艺术"的名义进入中国,居然在中国受到热烈欢迎,我觉得这很悲哀。大黄鸭它就是个玩具,所以我在《环球时报》写了篇文章《浴缸鸭放到再大也不是艺术》,公开批评这个东西是不能作为艺术品来对待。

这种通过"当代艺术"来推广幼儿性,其实也是西方国际银行家金融统治集团的全球愚民政策的一部分。今天统治世界的并不是那些总统、总理,而是一个看不见的国际银行家统治集团,他们控制了世界的金融,控制了世界的跨国公司。他们通过金融的金权,还操控了世界的主流媒体,操控了世界的主流的知识。他们控制了我们可以看到什么,看不到什么。

现在我们来谈一下中国的"当代艺术"。中国的"当代艺术"实际上是对西方"当代艺术"的模仿。它的出现、成长和发展,都离不开国际势力的支持。就像当年,那些西方外交官、旅行者、专家到苏联去支持苏联的政治波

普，其实中国的一些"当代艺术"，最初也是被西方这些外交官在中国慢慢扶植起来的。所以，中国的"当代艺术"实际上是中国制造的西方"当代艺术"。它的市场在国外。中国的"当代艺术"，可以说是专门为国际而构思、专门为国际而生产、专门为国际而出口的一个外贸产品。所以说，它没有中国性，不符合中国的审美精神，跟中国的主体社会无关。

1990年代以后，苏联的"当代艺术"被西方抛弃，一钱不值。西方人开始捧炒中国的"当代艺术"，开始捧炒中国的政治波普。一些中国人很聪明，嗅到了风向，觉得丑化中国的领袖能够在西方卖得好，所以他们也受到了苏联政治波普的影响。比方说王某人就搞了一个丑化了毛主席的画像。还有曾某人画的一幅《最后的晚餐》，画的是少先队员。这个少先队员的形象是从哪里来的？就是从苏联政治波普作品那里吸收过来的。《最后的晚餐》我2002年曾在巴黎看到过原作。当时我很震惊，很吃惊。画面很血腥。表面上是少先队员在吃西瓜，其实让人感觉他们双手沾满鲜血，画中的政治讽喻性非常明显。但非常不正常的是，这张画在2013年在香港拍出了1.6个亿港元的时候，中国内地的报道都是众口一词地说，这是改革开放大潮以后中国"当代艺术"创造了新的商业价值，把这张画说成是一个商业的拍卖。于是我又在《环球时报》发了一篇文章，点明这张画之所以拍出1.6个港元，并不是因为这张画的艺术价值，或审美价值，而在于它的政治价值。因为它讽喻了中国的政治制度，所以在海外被国际势力捧炒得很高，就跟当年他们捧炒苏联政治波普一样。

现在有一个现象值得注意，因为"当代艺术"是与金融紧密挂钩，2008年西方爆发金融危机，西方势力捧炒中国"当代艺术"的能力急剧下降。现在，国际势力开始试图让中国的"当代艺术"出口转内销，让中国的民间资本来购买这样的"当代艺术"，这是非常值得注意的一点。

"当代艺术"势力，经常在一些名胜古迹展示"当代艺术"，就像我们刚才已经看到在法国的凡尔赛宫、在巴黎旺多姆广场那些重要的文化古迹展示"当代艺术"。他们也没有放过中国，也试图在中国的古迹展示"当代艺术"。其实早在1996年，那个法国花匠的花盆，大黄盆，就已来过中国的故宫。但当时中国的"当代艺术"没有像现在这么火爆，所以没有引起媒体的注意。2013年，又在中国的皇家园林颐和园展示大黄鸭。所以他们不会放过在中国的名胜古迹展示低俗的"当代艺术"的机会。

匪夷所思的是，面对这样的"当代艺术"，我们中国官方是持一种支持的态度。我们的一些国家级的艺术机构里，都有"当代艺术"委员会。我们的一些政府官员，每当举办一些"当代艺术"展，他们都会出席，为其站台。

可以举两个例子。一个是去年，福建泉州的安溪孔庙搞过一个展览，名义上叫做"气韵生动"，也展了几个严肃画家的作品，但是大部分是所谓的"当代艺术"。我们可以看到，一个充气玩具飞机摆在孔庙里。大家知道孔庙是什么地方吗？孔庙是我们纪念大成至圣先师孔子的地方，一个非常重要的纪念我们中国文化圣人的地方。但是在这样的神圣的地方，居然展出这样的玩具，一些很低俗的，甚至垃圾的东西，我认为是不合适的。第二个展览，是今年初，在北京太庙的一个展览，表面上也展示了一些敦煌的东西，但是里面大量展示的是"当代艺术"的东西。我们可以看到一个抽象的装置，是用纸和胶做成，一个怪怪的扭曲得像一条蛇的东西。还有一个是用不锈钢复制石头，把它悬挂起来搞装置。这有多少艺术在里面？

我们中国文化，我们中国艺术，是追求中和雅正，追求"中和之美，雅正之趣"。中和不是简单、单调。中是不过分，不走极端，其道中庸。和是阴阳动静相对互动，依然和合。整体很丰富，有韵律，韵气生动。雅正，是指趣味不是奇奇怪怪，不低俗恶俗。所以我们中国人追求的是中和之美，雅正的趣味。

我们中国人并不强调艺术的时代性，比如说古代艺术、现代艺术。我们南朝有个画家兼绘画理论家叫谢赫，他有一句名言："迹有巧拙，艺无古今"。迹就是你的手艺，你的艺术，有巧拙，有好坏之分，但是没有古今之分。艺术没有古也没有今，只有好坏的区别。所以我们中国人无所谓艺术有什么现代、当代，我们只看艺术好不好、雅不雅、正不正。

我们今天经常会被"当代"两个字所迷惑。这实际上是我们有一种时代崇

拜，一种时间崇拜。这种时间崇拜来源于西方19世纪的进步论，也就是社会进化论。这个社会进化论，它是以物质与经济为标准：你物质经济先进了，你的文化艺术就先进；你的物质经济落后了，你的文化艺术就落后。100年来，因为我们物质经济落后，所以一般中国人都认为我们的文化也落后，我们的艺术也落后。

社会进化论设定西方文化是全世界最先进的，所以它是一种西方文化中心主义。这是一种时间意义上的自我中心主义：西方的文化居于时间直线上最先进的位置。你们都在后面，都要跟着西方往前进步，往前进化。所以，社会进化论是一种时间意义的西方自我中心主义。

社会进化论在价值、时间和空间上三重否定中国文化，造成了中国人100年来深重的文化自卑感。它是中国百年文化自卑的总根源，是中国知识分子的精神鸦片。

那么我想讲讲进步论（社会进化论）是怎么样在价值、时间、空间上否定中国文化的。因为中国物质经济落后，中国文化被认为是一种"落后"的文化、一种"封建"的文化，人家是现代、先进、优秀的文化，所以在价值上否定了中国文化。在时间上，西方代表了时间直线上最先进、最现代，中国则处于"前现代"的"传统"文化。在建筑界，现在建筑师不敢用中国的建筑风格去搞设计，因为你搞中国风格，就要被说成是"传统"。而一说"传统"，马上就被认为是"旧"东西，要被历史淘汰。人家是现代、当代，你就显得理

不直、气不壮、中气不足。所以，社会进化论在时间上也否定了中国文化，把中国文化归为一个"前现代""传统"的"旧文化"，没有价值。在空间上，既因为西方文化最先进，它便具有普世意义，对全世界都有用，放之四海而皆准，所以西方文化具有"普世价值"。而中国文化不是"普世价值"，不具有普世性，人家西方文化才有普世性。由此，社会进化论在空间上也否定中国文化。社会进化论三重否定中国文化给中国带来非常大的精神危害，它是一种不折不扣的中国知识分子的精神鸦片。

"当代艺术"也是时间意义上，表示西方走在时代最前面，我们中国也要跟上，搞"当代"。我们官方支持"当代艺术"，我认为也是受到了社会进化论的影响，一种时代崇拜的影响。我专门写过一本书，叫《破解进步论——为中国文化正名》。我认为，进步论（社会进化论）不清算，中国文化就不能得到正名。我们今天中国要实现复兴，首先是文化的复兴。文化的复兴，首先要破除我们的文化自卑感。而破除文化自卑感，就是要对社会进化论进行理论上的清算。

2014年，习近平主席在中央文艺工作座谈会上明确表示不要搞奇奇怪怪的建筑，不点名地批评了北京的一座奇怪的建筑。对那座奇怪的建筑（大裤衩），我本人是当时最主要的反对者。因为这个建筑方案刚通过的时候，我就写了一篇反对文章《应当绞死建筑师？》，批评这个建筑，引起过中国建筑界的热议。现在习主席明确表示不要

搞这样奇奇怪怪的建筑，非常及时。

2011年我在上海《东方早报》上看到，泉州要建一个"当代艺术"博物馆，预算花10个亿，请来了一个美国著名设计师盖里，一个解构主义建筑师。他得过所谓建筑界的诺贝尔奖——普利兹克奖，说是"世界一流的建筑师"。他给泉州设计了一个博物馆模型，就是这样一个模型，我觉得这太过分了，他把中国当成愚人国了！于是我就写了一篇《抵制洋垃圾建筑进入中国》的文章，在北京的一家文艺报刊上登出来。后来，我一个朋友，据说是认识当地一些政府官员，把我的观点转了过去，最后这个建筑没有盖起来。假如说这个建筑是因为我的文章而没有被盖起来，我会感到很荣幸，给中国减少了一个建筑垃圾。

我觉得"当代艺术"在中国的情形不应该再继续下去了，因为这样的"当代艺术"不符合以人民为中心，不符合弘扬中国精神，明显违背中央文艺政策的精神，我希望官方不应该支持这样奇奇怪怪的"当代艺术"。

"当代艺术"不雅不正，流俗恶俗，不登大雅之堂，违背了中国的文化艺术精神。我认为我们应该理直气壮地使用我们的常识。其实这里面没有什么懂与不懂的问题，只是应当恢复我们的常识，我们的文化自信，用我们的文化艺术价值观去作出评判。应当明确雅俗之辨，对于不雅的东西，我们可以理所当然地去否定它。中国的美术界应当弘扬中国的雅文化，倡导中和雅正的中国艺术精神。

（栏目编辑　朱浒）

"'闳约深美'2016中国南京书法研究生教育论坛"综述

梅吟雪

由南京艺术学院主办,南京艺术学院美术学院承办的"'闳约深美'2016中国南京书法研究生教育论坛",于2016年12月29日至12月30日在南京艺术学院逸夫图书馆学术报告厅隆重举行(图1)。来自全国三十多所高校的40位书法研究生导师,分七场围绕当下国内书法研究生教育的现状进行探索,从不同角度作了主旨发言。

中国艺术研究院胡抗美老师(图2)就当下高校书法教育领域存在的主要问题,提出了两点反思。其一,技法主义倾向。由于学术视野相对偏狭,当前书法研究生在学习过程中,存在着明显的"技法主义"倾向。本科生讲技法,硕士生也讲技法,到了博士生阶段还在讲技法。一些硕士生、博士生缺乏应有的学术素养,没有清晰的学术规划。书法研究生教育至今已开展近四十年,学术方面取得的成绩与目前教育规模不相匹配,我们的教育方法值得反思。技法不是一个孤立的概念,古人的经典作品,往往是什么样的审美境界反映什么样的技法,技法的运用是从表达审美境界的需要出发的。不是说技法不重要,而是阶段问题,如果说到了研究生阶段依然在讲技法,作为补课则另当别论,对学科阶段性建设来讲是不该做的。其二,学科建设危机。书法是什么?对此今天其实有很大的争议,由此也带来一些障碍。有人认为书法是文化,有人认为书法是艺术,更有甚者认为书法根本不应该成为一个独立的艺术门类。如果书法教育整体上沦落为一种技能教育,那么书法学科在整个艺术学科中的地位会面临"合法化危机"。书法是人文学科,是人文精神的实践,"观乎人文以化成天下"。当代书法研究生教育首要的任务是,致力于书法传统文脉的现代转化,以建构一种与现代社会、文化环境相适应的现代书学。

苏州大学华人德老师分析了其博士生教学的经验。1.引导学生利用好图书馆,培养独立研究的能力。引用文献要重视正史和相应时代的著作,包括一些笔记、书信、其他金石文字都要去看,是最接近那个时代的,这样比较真实。后人有想象、改造的部分,引用时一定要核对,不能断章取义。2.对碑刻要有田野调查,考察碑刻所在实地周围环境,访碑前做好功课。平时还要组织

图1 2016中国南京书法研究生教育论坛现场

图2 中国艺术研究院胡抗美老师发言

图3 南京艺术学院黄惇老师发言

图4 南京艺术学院徐利明老师发言

图5　北京师范大学倪文东老师发言

图6　中国美术学院沈浩老师发言

图7　清华大学美术学院邱才桢老师发言

博士生到南京、上海等博物馆看大型展览，有问题互相交谈。3. 苏州有重要学术活动时安排学生做会务，让学生接触各地来的专家，有机会向专家请教。4. 博士论文开题，导师要提出许多问题，比如研究是否有意义，论文有没有延续性，学生现有的知识结构、能力等。

南京艺术学院黄惇老师（图3）梳理了书法研究生教育的历史沿革，以史为鉴立足当下，提出了学术视野下书法研究生教育的三个问题：一是原作为中国画学科中的书法篆刻课程，在书法与中国画分割独立后，应如何加强？二是现在的中文学科书法教育衰退。中文的基础是汉字教育，故书法对于中文非常重要，作为国学基础，中文学科应该怎么对待书法？三是书法学科如何与师范院校对接？现在教育部下文书法要进中小学，许多师范院校的书法专业如何在培养师资上下功夫？

南京艺术学院徐利明老师针对书法研究生教学的目标及方法论，阐述了自己的见解（图4）：1. 当今高等书法教育本硕博三个阶段已形成高精尖的人才结构。研究生书法教育，尤其是博士生教育，要坚持做人的准则，要有历史责任感和民族、时代的担当，才能促进书法事业的健康发展。2. 硕士生的教学目标是五体与篆刻全能、巨制与小品兼工、功力与学识并进；悟内理于法度之中，开新境在陈式之外。3. 现在博士生抱怨没有东西写，问题大多出在不"见疑"。"见疑"之后把相关的资料集中起来进行研究，会发现相同的资料可以有不同的理解，从中发现问题，产生论文的思路。

北京师范大学倪文东老师重点谈书法专业研究生的心理素质及压力问题（图5）。指出以下几种现象：1. 现在国家对博士要求越来越高，匿名外审，一票否决不予答辩，且毕业三年内进行匿名抽查，若论文不合格则取消学位。所以博士生的学习、生活压力比硕士生大得多。博士生一般年龄都大一些，论文写作的压力、家庭生活负担、工作就业压力，使他们身心憔悴，大多选择延迟答辩和毕业。2. 书法硕士生心理压力比较大，他们面临着完成毕业论文、找工作、考博士三座大山，加上学习和生活压力，再找个兼职，做做家教，时间过得非常快。一年级懵懵懂懂，角色还未转换过来，好像还在读大学；二年级疲于奔命，上课、开题、家教、兼职、实习，累个半死；三年级突然觉醒，论文要按时完成，毕业展览要积极参加，为了生存，最后准备考博。在这样的现实情况下，研究生们没有时间安心读书。整个社会是浮躁的，老师、学生都很急。今天学生心理靠老师来调整，老师要指导创作，带领学生外出考察访碑，还要关心学生的工作与生活，调节学生的心理压力。

中国美术学院沈浩老师阐释了书法研究生教育的使命和担当（图6）。其一，仍应以"诚意、正心、格物、致知"作为书法学科教育的主要目标；其二，以"为天地立心，为生民立命，为往圣继绝学，为万世开太平"作为使命和担当；其三，合理借鉴当代先进教育成果，形成符合中国传统文化和艺术特点的教育目标、教育理念和价值标准。此外，沈浩老师还就书法硕士生和博士生将来有可能承担教育职责，因此要求他们做到：1. 书如其人，立品为先；师生精诚配合，共荣互生，以诚意、正心展开教学互动；发挥书法教育砥砺品行、塑造人格的功能。2. 知行合一，技道并进。书法教育中理论与实践的分离虽推动了两方面人才培养，但有悖传统文化与艺术教育精神。实践与理论应互为表里，相得益彰。3. 会通求变，与古为新。研究生教育并非本科教育的简单延续，必须重视创新的学术意识和学术储备，在理论上研究，在实践上厚积。应要求学生能以学术思维对传统进行多角度、多维度的梳理，深究常理，明确源流关系，全面认识问题，捕捉事物本质。正确处理好"通"与"变"、继承与创新的辩证关系，是书家发挥创造力的源泉，也是书法研究生教育不断发展和前进，体现其学术价值和意义的一大动力。

清华大学美术学院邱才桢老师从问题意识与学者思维的角度来谈书法研究生能力的培养（图7）。对所谓"基础"，应该重新审视，它不仅是知识的积累，还包括问题意识和思考能力的训练。不能把培养基础知识、问题意识、思考能力作为本科、研究生不同学历教育的分野。对于问题意识和思考能力的培养，除了关注理论，更应该关注实际可操作的方法；与其研读方法论论著，不如从具体的个案研究中寻找方法。对于创作型的书法研究生而言，更应该培养训练研究型的学者思维，而不是只关注艺术感觉的成长。对于书法研究生培养的要求，也反映了对于研究生指导老师的更高要求。

杭州师范大学莫小不老师针对跨专业考入的书法硕士研究生的培养策略提出了自己的独到见解。他以为，在书法硕士研究生中，有一部分是跨专业考入的。书法家应有各种素养、技能，相信通过个性化的培养策略，不仅能提高研究生的专业水平，而且可能因为他们各自的专长而做出独特的成绩。当然，重要的是研究和优化这种培养策略。我们强调，应当坚守理想，直面现实。

此外，广州美术学院祁小春老师、重庆大学龙红老师、福建师范大学美术学院徐东树老师、南京艺术学院朱友舟老师、金丹老师结合自己的书学研究也作了精彩发言。

论坛开展期间，与会老师还在南京艺术学院美术学院展览馆和工业设计学院展览馆参观了"翰逸神飞·南京艺术学院书法专业历届优秀作品展"。香港中文大学莫家良老师于12月29日晚在南京艺术学院逸夫图书馆学术报告厅作了"乐常在轩藏联与清代书法"主题讲座，并与现场观众进行了交流。

本次论坛内容丰富，现场气氛热烈。老师们各抒己见，回顾历史，聚焦当下，展望未来，极具现实意义，是一次成功的高校书法教育交流活动（图8）。

（栏目编辑　胡光华）

图8　2016中国南京书法研究生教育论坛与会代表合影